不瘋癲如何登上 藝術之巔？

音樂怪物白遼士、現代藝術挑釁者達利、違時絕俗書畫家米芾……
從東晉到文藝復興，那些傳奇的大小事

TOP
OF ART

盧芷庭，竭寶峰 編著

畫家、雕塑家、書法家、作曲家、指揮家、歌唱家、舞者、導演、演員……

從音樂領域到美術領域，再到舞壇及影界，
從文藝復興時期到近代，本書將為您帶來一場藝術盛宴！

目 錄

目錄

第 一 章
音 樂 領 域

彼得‧柴可夫斯基

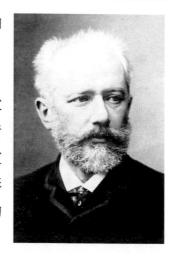

　　彼得‧柴可夫斯基，19 世紀俄國偉大的作曲家。由於在芭蕾舞劇創作方面作出了傑出貢獻，他被譽為「近代芭蕾舞劇的開拓者」。

　　柴可夫斯基誕生在俄羅斯的沃特金斯克。父親是烏拉爾地區礦山的督察官，同時也是一位音樂愛好者，常在家裡舉行音樂會。母親具有一定的文化修養，喜愛音樂，擅長彈琴。在父母的影響下，柴可夫斯基也熱愛音樂，並顯露出非凡的音樂才華。他 4 歲學琴，6 歲就成為演奏高手。

　　父母期望柴可夫斯基成為一名法官，送他去聖彼得堡法律學校學習。畢業後在司法部任文官。柴可夫斯基深感司法工作索然無味，對音樂的熱愛卻日益強烈，無法抑制。他決定利用業餘時間接受正規的音樂教育，於是進入了音樂家安東‧魯賓斯坦創辦的音樂班學習。後來音樂班升格為聖彼得堡音樂學院，柴可夫斯基毅然辭掉司法部的職務，決心完全投身於所熱愛的音樂事業。在音樂學院他如飢似渴地學習，終以優異的成績畢業。

　　畢業後，柴可夫斯基來到莫斯科，接受安東‧魯賓斯坦的弟弟尼古拉‧魯賓斯坦的邀請，在他創辦的莫斯科音樂學院中擔任教授。

　　柴可夫斯基一面執教，一面創作。這一時期他創作了大量各種體裁的作品，有歌劇《督軍》、《水妖》、《近衛軍》，芭蕾舞劇《天鵝湖》及第一、二、三交響曲等等。受當時俄國社會進步文化思想的影響，這些作品大都反映了俄羅斯的現實生活，具有鮮明的民族特色。其中以《第一絃

樂四重奏曲》和《天鵝湖》舞曲最為著名。

　　早在 1868 年，柴可夫斯基與法國女歌唱家德基萊·阿卡特有過一段戀情。他們已訂好了婚期，不久發生矛盾，阿卡特撕毀婚約，棄之而去。這件事帶給柴可夫斯基沉重的打擊，直到若干年後他還念念不忘這段舊情。

　　就在與阿卡特分手幾年後，柴可夫斯基與拚命追求他的女學生米柳科娃結了婚。但這是一場錯誤的婚姻。米柳科娃毫不關心柴可夫斯基，對他的事業也不理解。婚姻的失敗使柴可夫斯基一度企圖自殺，遇救後他借了一筆巨款才解除了這椿痛苦的婚姻。

　　柴可夫斯基在婚姻上的挫折，使他的身心受到沉重的打擊，此後他把自己的全部精力投入到了音樂創作中去。

　　柴可夫斯基在 1876 年末經朋友介紹與富孀梅克夫人建立了關係。梅克夫人熱愛音樂，經常賙濟窮困的音樂家。當他得知柴可夫斯基由於經濟原因，還需要靠教書來維持生活時，便答應每年資助一筆不菲的贊助，以保證柴可夫斯基可以將全部精力投入到作曲上。他們還約定僅以書信來往，永不見面。

　　梅克夫人對柴可夫斯基的贊助長達 14 年之久，但從未正式見過面。他們在信中無所不談，是心靈相通的密友。柴可夫斯基稱她為「能夠了解我的靈魂的友人」。

　　後來，梅克夫人由於深感忽略了對兒子的關心而停止了與柴可夫斯基的這種精神交往，柴可夫斯基由此非常難過。在他臨終前仍在唸著梅克夫人的名字。

　　由於沒有後顧之憂，柴可夫斯基的後期創作中有許多最成功的作品，比如說歌劇《黑桃皇后》，第四、五、六交響曲，芭蕾舞劇《睡美人》、《胡桃鉗》等等。此時柴可夫斯基的思想處於矛盾中，他一方面不滿沙皇

統治，一方面又反對暴力革命，這種思想狀況使他的許多作品呈現出了悲劇性衝突。

　　1893 年，英國劍橋大學為了表彰他在音樂藝術上的巨大貢獻，授予他榮譽音樂博士學位。回國後，他在聖彼得堡指揮了他的著名的第六交響曲《悲愴交響曲》的首次演奏。幾天後他不幸傳染上了霍亂，於 11 月 6 日病故。

約翰尼斯‧布拉姆斯

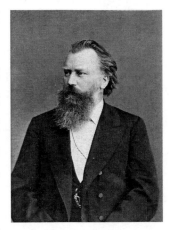

　　每一個時期，每一種藝術都有其相反的潮流，但是通常持不同意見的人是落伍者，他們中間很少有偉大的藝術家。但這裡要談的不是一般的反對者，不是一些口出怨言的小作曲家、備戰的理論家、不成功的技巧演奏家、刻薄的批評家和頑固不化的哲學家，而是超越於以上各種人的世界上最偉大的作曲家之一 —— 約翰尼斯‧布拉姆斯。

　　西元 1833 年 5 月 7 日，不知道自己未來命運的布拉姆斯誕生於德國北部的一個城市 —— 漢堡。作為職業樂師的父親與母親的結合，和許多傳奇音樂大師演奏的音樂一樣充滿了戲劇性。有一次演出結束後，布拉姆斯的父親 —— 約翰‧布拉姆斯偶然認識了一個中年婦女克里斯蒂娜。克里斯蒂娜，長相平平，腳有點瘸，年長約翰 17 歲。但就是這樣的一個女人，因做得一手好菜而讓約翰陶醉不已。在一個星期後的幸福的一天，約翰便和克里斯蒂娜步入了婚禮的殿堂。

　　布拉姆斯的誕生並沒有為這個家庭帶來幸運，他們依然住在陰暗的貧民窟裡，父母當初結婚時的戲劇性的浪漫情調早已消逝得無影無蹤，取而代之的是無窮無盡的衝突、煩惱和憂愁。童年的布拉姆斯是貧苦的但也是幸福的，因為他有一個懂得音樂的父親，正是音樂，才使他幼小的心靈有了寄託。為了增加一些家庭收入，他 13 歲的時候，便開始為夜總會伴奏，後來又幫劇院演出伴奏並做了私人教師。這期間，他寫了許多舞曲、進行曲和管絃樂改編等。這鍛鍊了布拉姆斯的寫作能力，使他接觸到了德國的

第一章　音樂領域

民間音樂、城市音樂，為其日後的創作打下了必要的基礎。

　　貧窮與不幸往往是孕育天才的沃土，在這塊苦澀的沃土中，布拉姆斯迅速成長。他沒有進過專門的音樂學校，但是卻認識了一位「專業」的音樂教師馬克森。正是在馬克森嚴格的教導下，布拉姆斯進步很快。在學習專業理論知識與鋼琴技能之外，馬克森還介紹了德國古典音樂與德國民間音樂，引導他對巴哈、貝多芬的作品和德國民歌產生了濃厚的興趣。布拉姆斯後來能躋身一流音樂大師之列，馬克森功不可沒。1882 年，49 歲的布拉姆斯將他所寫的 B 大調第二鋼琴協奏曲獻給了他的長者、教師和朋友馬克森，以示尊敬和懷念。

　　是的，布拉姆斯的童年是不幸的，嚴峻的現實生活使他變得很孤僻，沉默寡言，但這絲毫不能阻止他那奮發向上、不甘沉淪的年輕的心。他除了如飢似渴地汲取音樂先輩們的遺產外，還認真研究了但丁、歌德、席勒等文學巨匠的著作，提高了藝術素養。

　　1853 年，20 歲的布拉姆斯離開漢堡，到歐洲各地進行演出，並結識了匈牙利小提琴家約瑟夫·姚阿幸，以及李斯特和舒曼夫婦等人。

　　「年輕的鷹」，這就是舒曼對布拉姆斯的愛稱。對於布拉姆斯的才華，舒曼給了高度的評價：所有的現象告訴我們，他是一個負有使命的人！他的同行歡迎他走上世界的舞臺，在這裡，他會遇到痛苦和失望，可是他也會獲得成功和榮譽。我們歡迎這位步伐豪邁的巨人。

　　舒曼不僅是布拉姆斯的老師，還是他親密無間的朋友，但由於過度的緊張和疲勞以及藝術家特有的敏感和多疑使他的健康每況愈下。1854 年，舒曼突發精神病並住進醫院，身為學生和朋友的他便義不容辭地擔負起照顧舒曼妻子克拉拉及其子女的重擔。

　　在這時期，克拉拉的美麗、溫柔、嫻淑、文靜深深地打動了布拉姆

斯，愛情的種子在他心底悄然萌發並瘋狂生長。他對克拉拉的愛是熱烈的，是瘋狂的：「妳已經使我，並且是每天都使我越來越對愛情、友愛和自我克制的性質感到驚訝。除了思念妳，我什麼事情也不能做。」天才的音樂家夢寐以求地憧憬著與克拉拉的幸福結合，但與此同時，他又為一種深深的內疚與罪惡感所折磨：舒曼是他極為愛戴尊敬的恩人、前輩和朋友，他怎能如此不仁不義，乘人之危……他想到了自殺。柏拉圖式的愛情，深深地折磨著布拉姆斯，這也就是我們所說的瘋狂的愛。

在克拉拉身上，我們看到了什麼是愛、什麼是崇高。作為一個比布拉姆斯大 14 歲、並且已是 7 個孩子的母親，她完全理解一個正處在單戀中的年輕人的心理，她也是為了他的前程、他的才華、他的青春而和藹委婉地拒絕了他。

1856 年，舒曼辭別了這個可愛的人世。懷著對舒曼的悲痛和對克拉拉難言的感情，布拉姆斯開始漫無目的地在歐洲閒遊。其間，他開始了為期 10 年的為舒曼譜寫的一部大合唱《德意志安魂曲》的創作。

1860-1869 年間，在德國殘酷的反動統治之下，社會民主思想遭到壓制，知識分子表現了徬徨的情緒，布拉姆斯也不例外。他一方面對祖國寄予希望，一方面又退縮到個人的天地裡，再加上威瑪樂派和萊比錫樂派論爭帶給他的痛苦。1862 年，布拉姆斯離開德國，遷居維也納，擔任合唱隊的指導和「音樂之友」協會的交響樂隊指揮。在這期間，他放棄了青年時代的管絃樂和協奏曲的創作，而轉向室內樂、抒情歌曲、合唱曲等方面來，並研究了古典作曲家韓德爾、舒曼的作品和當地的民歌。

布拉姆斯一生對工作嚴肅認真，嚴肅得似乎過了頭。在普通人看來，他是一個自討煩冗、過分細緻的怪物。他的每一部作品，都要經過仔細推敲。如其《第一交響曲》用了近 15 年的時間才完成，而他青年時代寫的

第一章　音樂領域

B 大調三重奏則在 37 年後又重新被改寫一遍。

生活上的布拉姆斯懶散邋遢，不拘小節，衣服沒有鈕扣，不修邊幅，衣服亂扔，性格古怪，說話刻薄。如在一次各界名流聚集的晚會上，布拉姆斯出言辛辣，極盡挖苦諷刺之能事。最後，他走到門口，轉身向大家鞠了躬，說：「如果在座的哪一位今天晚上沒有受到我的冒犯，那就請他原諒我的疏忽。」

布拉姆斯終身未娶，因為他始終忘不了克拉拉，儘管其後有過幾次戀愛的經歷，但每次過後，他都會寫出一部新的不朽篇章。晚年，布拉姆斯生活相當優裕，但其內心卻異常孤獨，他選擇了舒曼推崇的「F-A-E」3 個音構成的格言「自由 —— 然而 —— 孤獨」作為自己晚年生活的歸宿。

1896 年夏，克拉拉去世，布拉姆斯失去了最後的精神支柱，極度的哀傷悲痛使他處於崩潰狀態。在為克拉拉聖潔的遺體撒下一把純真的泥土後，他對人們說，自己去另一個世界的日子已經不遠了。1897 年 4 月 3 日，布拉姆斯與世長辭。人們把他埋葬在著名的維也納中央公墓他無限景仰的藝術大師貝多芬身旁。

布拉姆斯生活的年代正是浪漫主義音樂盛行的時代，浪漫主義藝術重視的是自由、運動、激情和不受拘束的表現形式，而古典主義則崇尚秩序、均衡、控制和規範的完美。布拉姆斯選擇了古典主義的因素，就是要使音樂重返到自己的天國裡去。但他的「反潮流」更傾向於用音樂特有的語言去反對當時浪漫主義音樂創作中過多受到的文學制約，以及幻想有餘而理性不足的缺點。布拉姆斯對德國古典音樂傳統的發展，是對過去偉大藝術的一種渴望，一種無法克制的嚮往，是一種對之進行挽救的欲望，或者說是一種責任。

布拉姆斯說過：「德意志的統一和巴哈全集的出版，是我一生中最大

的兩件事」，這就是說德國的統一，更激起了他的民族自尊心和自豪感，而巴哈作為一個古典主義音樂家則更受到了他的推崇。布拉姆斯的內心有一種「不准落在貝多芬的交響曲造詣之下」的責任感。這需要說明，對古典主義音樂的創作，並非是要恢復其原來的傳統，或者照搬，而是一方面追尋英雄時代的源泉，另一方面要在浪漫主義盛行的時代重新建立並達到新的高度。可以說，布拉姆斯無論是在藝術上，還是在生活中，都是一位內心擔負著過去、懷著苦味良心的人。或者說，過去和現實之間的分裂，是新的創作和對過去的悔恨，由此而來的內在的敏感性，使布拉姆斯的人生成了哈姆雷特式的人生。

舒曼說過，布拉姆斯的音樂「表達了我們時代最高的理想」，他的大多數作品都實踐了古典主義的傳統，如他的交響樂，按通常的四樂章結構進行創作，第一章的曲作也和古典格局相近，技巧運用古典主義的復調對位、不設標題等。而在他的鋼琴曲創作中，從某種意義上講，他不依靠情感的激發去創作音樂，而是透過古典音樂所具有的對樂感給予組織、發展的邏輯性和嚴密性。但是，我們應該明白的是，布拉姆斯交響樂中的和聲詞彙、色彩濃郁而且層次豐富的管絃樂音響都是浪漫主義的。布拉姆斯創作本身表明，重建古典，實際上是為音樂創作提供了一種新的動力，他只是以貴族式的精神去緬懷過去，去追求古典音樂所特有的善、美。

布拉姆斯最重要的代表作之一就是他的四部交響樂。可以說，這四部交響樂就是他一生情感心靈的寫照。《第一交響樂》運用了古典主義音樂傳統的表現手法，復調對位，配以結構密集的和弦，還有音響及配器，表現出了沉重、陰鬱、晦澀的個性化情緒。這可能與他童年及少年時的生活及心情相對應。《第二交響樂》在嚴肅深沉的潛流上流露出平靜的田園氣息，而第三樂章中的抒情，中庸、優雅的速度及穿插其中的小夜曲，則是

第一章　音樂領域

一首音樂的詩篇；樂章末，則有爽朗充沛的精神氣質。這應與其青年時的心情相對應。《第三交響樂》表現了布拉姆斯的溫柔、深刻與懷舊。音樂透露出了多種性格，英雄的、抒情的、悲傷的，反映了他內在的矛盾性。很明顯這與舒曼和克拉拉有關，還有當時的社會環境。《第四交響樂》充滿了悲劇氣氛。前三樂章中充滿了生活氣息，而第四樂章則表現了嚴峻、肅穆，甚至死亡，這應是布拉姆斯晚年情感心靈在交響樂中的寫照。

　　布拉姆斯是德國古典主義音樂大師中的最後一人，他在歐洲音樂史上占有崇高的地位。漢斯‧馮‧畢羅在進行音樂評論時曾有一個「3B」的概念，其實它是指三人，一是巴哈（Bach），二是貝多芬（Beethoven），而另一個即是布拉姆斯（Brahms）。事實上，巴哈和貝多芬也是布拉姆斯名義上的老師和受崇者。由此可見，布拉姆斯在德國、在歐洲，甚至在世界音樂史上都占據一席之地。

● 喬治・比才

喬治・比才，法國作曲家。他出生於巴黎，4 歲開始隨母親學鋼琴，9 歲入巴黎音樂學院。1857 年 19 歲的比才以鋼琴家兼作曲家的身分畢業於巴黎音樂學院，並獲得羅馬基金去義大利進修三年。1863 年比才寫成第一部歌劇《採珠者》，以後主要從事歌劇寫作，作品有《卡門》、《阿萊城姑娘》等。在他的作品中現實主義得到深化，社會底層的平民小人物成為作品的主角。在音樂中他把具有鮮明的民族色彩，富有 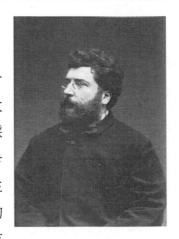 表現力地描繪生活衝突的交響樂，以及法國的喜歌劇傳統的表現手法熔於一爐，創造了 19 世紀法國歌劇的最高成就。

比才是一個音樂神童，他 12 歲就開始作曲，然而更為神奇的是他的鋼琴天賦，比才不僅能夠視譜演奏鋼琴曲，甚至能視管絃樂總譜在鋼琴上演奏，而且在演奏中可以很自然地提示出各種管絃樂器的不同音色。這一超人的本領，在當時的鋼琴家中，也是屈指可數的。有一次，比才曾當著李斯特的面，試奏李斯特的一首難度極大的鋼琴獨奏曲。據說當時比才視奏的曲譜稿紙還不甚清楚，但他依然將原曲演繹得無可挑剔。為此，在場的李斯特本人對比才讚不絕口，稱比才為當時歐洲的「最佳三琴手之一」（另外兩位，「鋼琴詩人」蕭邦和「鋼琴大王」李斯特）。同時，比才也是在交響樂隊裡使用薩克斯風的極少數作曲家之一。薩克斯風是一種介於銅管和木管之間的樂器，由它的發明者薩克斯而得名，在管樂隊和流行樂隊中是一種受人喜愛的樂器。雖然比才透過自己的作品表明，當薩克

第一章　音樂領域

斯風被正確使用的時候，其音質有多美妙，但是在交響樂隊裡，它仍然或多或少地是一個被排斥者。儘管如此，比才在薩克斯風發展史上仍然功不可沒。

當然真正讓人們記得比才的是他的《卡門》。《卡門》是一部喜歌劇，雖然劇情是一部典型的悲劇，但在歌劇中，以輕鬆幽默為主題，歌劇的分類中，把包括了快樂輕鬆的音樂，並將普通人的日常生活帶到舞臺上的歌劇叫做喜歌劇。但法國的喜歌劇又與眾不同。它習慣以說話的方式來代替歌唱式的宣敘調。後來這種習慣逐漸定型，於是 19 世紀任何有說話部分的歌劇都被稱作喜歌劇而不考慮它們的主題材料。比才的原作在技術上就是喜歌劇。下面的這段評論可能會讓我們更好更深刻地領略到《卡門》的不凡魅力：「昨天 —— 你相信嗎？ —— 我第二十次聽到了比才的傑作。我是又一次地懷著同樣的溫和的敬意去聽的。這樣的作品多麼使人感到完滿啊！ —— 這種音樂是頑皮的，細緻的，幻想的；同時仍然是受歡迎的 —— 它具有一個民族的文化修養，而不是一個個人的。以前在舞臺上聽到過比這更痛苦、更悲慘的聲音嗎？而它們是怎麼做到的呢？不要裝模作樣！不要任何虛假的東西！從誇張的風格中解放出來！命運懸在這個作品的上面，它的幸運是短暫的，突然的，刻不容緩的 —— 我真嫉妒比才，他居然這樣大膽地寫出這富於感情的音樂，表現出了歐洲文化培育的音樂過去所無法表現的 —— 這種南方的、黃褐色的、曬黑的感情 —— 最後還有愛情，被移到大自然中的愛情！……愛情作為一種命運，作為一種災難，挖苦的，天真的，殘酷的，恰恰就是像大自然那樣的！結束這部作品的唐·何塞的最後的喊叫：『是啊，是我把她殺死了，我 —— 我親愛的卡門！』像這樣把構成愛情核心的悲慘的諷刺表現得如此嚴峻，如此可怕，我是從來沒有見過的。」

1874 年 12 月，比才完成了歌劇《卡門》全曲的總譜，經過充分的排練之後，於第二年，即 1875 年 3 月 3 日，在巴黎公民歌劇院首演。不料，遭到了冷遇。起初，第一幕受到了歡迎，第二幕幕間曲得到了 Encore，而第二幕中的「鬥牛士之歌」獲得了滿堂彩，但這以後就完全不一樣了。除了第三幕中米凱拉的詠嘆調以外都是「死一般的寂靜」。整部歌劇下來，觀眾的反映是震驚和迷惑，但還不至於有公開的敵意。而第二天報界的評論中，劇本和音樂均遭到了指責。其中認為其音樂晦澀，缺乏色彩，沒有戲劇性，還有抄襲他人（不過批評中米凱拉的角色除外）。而其中關於作品不很高雅的傳聞卻使它在三個月裡連續演出了 37 場（事實上至 1951 年，《卡門》僅在巴黎喜歌劇院就上演了 2,700 場）。劇本改編者之一的阿萊維的記載，說明了觀眾的態度：「接近尾聲時，越發冷淡下來。第四幕從頭至尾遭到了冰一般的冷遇。」

其實，對這種冷淡，應該解釋為困惑，才更恰當。因為如前所述，故事過於真實而又充滿血腥氣，音樂也過於西班牙風格，一切都和當時的法國歌劇完全不同。所以，要使觀眾接受它，是需要一段時間的。同時，當時人們的欣賞口味還停留在奧芬巴哈和華格納的音樂上。排練時，一開始樂隊和歌手也不習慣其中的音樂語彙，尤其是和聲。不過不久他們不僅適應了，也開始熱愛了。但聽眾可沒有受過這種訓練。從內容上說，《卡門》中我們看到的是緊張的戲劇和扣人心弦的生活，但是像這樣的故事和這樣屬於感官的、強烈的音樂，對那些歌劇舞臺的權威人士來說是不夠高貴的，他們是習慣於大歌劇的陳詞濫調的。

首演失敗肯定對比才是一個沉重的打擊。比才的身體狀況本來就不好。他有咽喉病和心臟病。同年 5 月初，他的左耳聾了。5 月 30 日，他因在河中洗冷水澡而患風溼並發燒。6 月 1 日和 2 日他兩次心臟病發作，6

第一章　音樂領域

月 3 日凌晨兩點比才去世。可悲的是，在比才死後，《卡門》開始熱演。現在，一提起比才就聯想到《卡門》，一提起《卡門》就聯想到比才。這部不朽的名著由於比才的不朽的歌劇而備受世人喜愛，要說全世界每天都在上演，也並不算過分。在日本，就連送牛奶的也會哼《鬥牛士之歌》和《哈巴涅拉》等的旋律。1947 年 6 月 1 日，在巴黎公民歌劇院舉行了《卡門》第一千五百場紀念公演，其受歡迎的程度是可想而知的了。這種狀況幾乎成了自然規律。

不過首演雖然失敗，但當時仍然得到了一些名作曲家的賞識。卡蜜兒．聖桑觀看了第三場演出之後，寫信給比才說：「我親愛的朋友，你寫了一部傑出的作品。」柴可夫斯基在 1880 年 7 月 18 日致馮．梅克夫人的信中寫到：「這部作品不只是嚴肅演講研究的成果，它好像從泉源噴出來的水，令我們的耳朵享受，融化我們的心房。我相信在十年之後，《卡門》會是世界上最受歡迎的歌劇。」而像布拉姆斯和德布西這些不同風格的人也都喜歡它。除此之外德國哲學家尼采也認為《卡門》是一部完美的抒情悲劇。歌劇《卡門》給法國歌劇開闢了新的道路。然而，可憐的作曲家比才來不及等待這一預言的實現，就在首演之後三個月，1875 年 6 月 3 日，因患咽喉病和心臟病而逝世了，享年 36 歲。

帕布羅‧德‧薩拉沙泰

帕布羅‧德‧薩拉沙泰是著名的西班牙小提琴家兼作曲家。

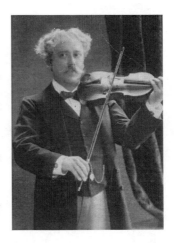

1844 年 3 月 10 日,帕布羅‧德‧薩拉沙泰出生在西班牙納瓦拉省潘普洛納市。他的父親是首都馬德里的一位軍樂隊隊長。

薩拉沙泰自幼熱愛音樂,他從 5 歲起正式學習小提琴,8 歲登臺獨奏。

10 歲時,曾為西班牙王后伊莎貝拉當面表演。

王后對這位「神童」出眾的天才讚歎不已,不僅獎給他一把名貴的義大利小提琴,而且還送他去法國巴黎音樂學院留學深造。

薩拉沙泰從 15 歲起開始到世界各地旅行演出,所到之處無不大獲成功。因此,他先後榮獲各個國家、各種名義的勳章達 20 多枚。

在他高超的演奏技巧的激發下,一些有名的作曲家特意為他創作了高難度的小提琴獨奏曲,如:維尼奧夫斯基的《D 小調第二小提琴協奏曲》,拉羅的《西班牙交響樂》(*Symphonie espagnole*)(這部作品實際上是一部小提琴與交響樂隊的協奏曲),聖桑的《引子與迴旋隨想曲》(*Introduction and Rondo Capriccioso*),布魯赫的《蘇格蘭幻想曲》(*Scottish Fantasy*)等等。

薩拉沙泰十分熱愛自己的祖國,無論走到多麼遙遠的地方,都惦唸著哺育他的故土,每年至少要專程回國一次,為家鄉人民舉辦演出。

1908 年 9 月 20 日,薩拉沙泰在法國去世,終年 64 歲。

　　薩拉沙泰的代表作是：《吉普賽之歌》（*Zigeunerweisen*）、《卡門主題幻想曲》（*Carmen Fantasy*）、《安達露西亞浪漫曲》（*Romanza andaluza*）、《引子與塔蘭泰拉舞曲》、《浮士德幻想曲》、《薩巴蒂亞多舞曲》、《哈巴內拉舞曲》（*Habanera*）等等。

尼古拉‧林姆斯基－高沙可夫

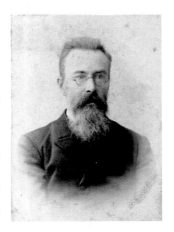

1844 年 3 月 18 日，林姆斯基－高沙可大出生於俄國諾夫戈羅德省齊赫文市一個貴族之家，他的父親是一位軍官。

高沙可夫從 6 歲起學彈鋼琴，11 歲開始作曲。不過，這位未來的大音樂家的藝術之路沒有筆直地鋪下去，命運之神安排他在剛剛年滿 12 歲時就被送進聖彼得堡海軍士官學校學習。極為嚴格的軍旅生活是枯燥乏味的，然而，這並不能泯滅他對藝術的追求，他抓緊一切可能利用的短暫時光繼續鑽研音樂。

1862 年，18 歲的高沙可夫從士官學校畢業，成為一名海軍準尉，在一艘巡航戰艦上服役。他隨軍艦到過法國、英國、義大利北美洲、南美洲等許多地方。長達 3 年的航海生活給他留下了不可磨滅的深刻印象。

1865 年，他奉命調回聖彼得堡，這使他有機會經常廣泛接觸音樂界人士。他倍加努力地學習、交流與寫作，發表了一批足以顯示自己獨特風格的作品。

他非常坦率、誠實，敢於客觀、無情地評價自己。1871 年，當聖彼得堡音樂學院聘請他為兼職教授時，他竟公開講道：我作為教授，是愚蠢而不誠實的……因為我是個半瓶子醋的業餘愛好者，對音樂一無所知。

高沙可夫這種可貴的品格使他獲益匪淺。為彌補自己的不足，他發奮對和聲與復調進行徹底的研究，並且全力探討了配器的藝術。他不僅很快就成為音樂學院裡最好的教授，而且漸漸地被公認為俄國作曲家中最有技

第一章　音樂領域

巧的管絃樂配器大師之一。

1873 年，高沙可夫終於下決心辭去軍職，放棄了可以穩步提升、加官晉級的仕途，毅然踏上了專業音樂工作的清苦道路。

1905 年，俄國爆發第一次革命戰爭。他胸懷一顆熾熱的正義之心大無畏地積極參與社會進步力量的果敢行動中，並且在危急時刻挺身而出，英勇地保護革命學生。為此，校方當局解除了他的教授職務，他的作品也一律被禁演。由於他當時在俄國已具有很高的聲望，因而對他的迫害立即激起全國上下抗議的浪潮，官方當局不得不答應音樂學院進步師生們提出的一系列民主自決權的要求。透過選舉，原院長下了台，產生了有史以來第一位透過選舉而上臺的聖彼得堡音樂學院院長格拉相諾夫。

格拉祖諾夫是高沙可夫一手栽培的得意門生，他恭敬地請老師回校繼續執教。

1908 年 6 月 21 日，林姆斯基 - 高沙可夫因病逝世，享年 64 歲。

他一生寫過 15 部歌劇，其中較重要的有：《普斯科夫姑娘》（*The Maid of Pskov*）、《雪女郎》（*The Snow Maiden*）、《五月之夜》（*May Night*）、《薩特闊》（*Sadko*）、《沙皇薩爾丹的故事》（*The Tale of Tsar Saltan*）、《金雞》（*The Golden Cockerel*）等。

他的交響音樂作品有敘事性、標題性和音畫式的特點，而且他還十分擅長於創作具有濃厚東方色彩的樂曲。這方面的代表作，有交響組曲《舍赫拉查達》（*Scheherazade*）、《安塔爾》（*Antar*）和《西班牙隨想曲》（*Capriccio Espagnol*）等。

另外值得一提的是，他在音樂理論方面的兩部名作《和聲學實用教程》與《管絃樂法原理》，至今仍具有很高的參考價值。

● 阿諾‧荀白克

表現主義，是 20 世紀初興起於德奧的一種文藝思潮。表現主義認為現實社會充滿苦難、醜陋和罪惡，反對印象主義的「客觀性」和直接描繪客觀世界的「所見之物」，主張用主觀和畸形手法表現「心靈世界」中「自我的姿態」，將潛伏在內心的下意識衝動的慾望推向外界。表現主義音樂，就像印象主義音樂和印象主義繪畫間的密切關係那樣，同表現主義繪畫相互影響，親密無間。

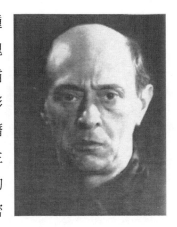

表現主義音樂，為實現其主張，完全拋棄傳統音樂原則，以無調性和無調式的「十二音體系」為主要創作手法。如果把印象主義看作簾外觀景、雪中賞花的話，表現主義則是哈哈鏡裡顯影像。

表現主義音樂的創始人是奧地利音樂家阿諾‧荀白克。他的學生只爾格和韋伯恩，發揮了十二音體系的寫作技巧，比他們的老師走得更遠。由於他們主要活動在維也納，所以表現主義音樂也被稱為「新維也納樂派」。

荀白克是 20 世紀知名的作曲家、音樂理論家和音樂教育家。他於 1847 年 9 月 13 日出生在一個猶太小商人家庭。他不曾受過正規的音樂教育，僅僅是憑著聰慧過人的天才和毅力而自學成名。荀白克自幼酷愛音樂，8 歲學小提琴，12 歲已成提琴能手。後來由於父親病故，家境貧困，沒條件入音樂學院攻讀。到 20 歲，他向波蘭籍猶太人音樂家澤林斯基（1872-1942）學了兩個多月的復調。從此，掌握了復調音樂技巧，並在

第一章　音樂領域

奮力拚搏中掌握許多作曲技巧和理論界知識。同時他結識了澤林斯基的妹妹，兩人開始相愛。1897 年，他的處女作《D 大調絃樂四重奏》問世，獲得好評。1899 年，他完成了早期創作的重要作品《昇華之夜》。1901 年著手創作大型康塔塔《古雷之歌》，第二年因事擱淺，直到 1911 年方最後完成。1901 年與澤林斯基的妹妹瑪蒂爾德結婚。同年，到柏林任沃爾澤根劇場樂隊任指揮。1902 年，獲李斯特獎金，在斯特恩音樂學院任教。1903 年 7 月，返回維也納，在舒瓦茲瓦爾德學院教授和聲學、對位法。1904 年，發起成立「音樂創作藝術家協會」。1907 年熱衷於繪畫，並於 1910 年舉辦了一次個人畫展。1911 年被聘為皇家音樂學院作曲教師，同年再去柏林，在斯特恩音樂學院召開 10 次作曲理論講演會，宣傳了荀白克的全新和聲理論。同年《和聲學》一書，使他成為作曲理論知名人士。1914 年一戰爆發，荀白克參軍入伍。戰後回到維也納，致力於教學和舉辦鋼琴音樂會。1923 年，荀白克的愛妻瑪蒂爾德逝世，他不勝悲傷。1924 年，他去柏林，被聘為藝術學院教師。1925 年，與著名小提琴家魯道夫‧克羅采的妹妹結婚。由於納粹爪牙對進步藝術家，特別是猶太人的迫害，荀白克不得不亡命國外。1933 年到法國，1934 年到美國，定居加州，並加入美國籍。1951 年 7 月 13 日，他病故於洛杉磯，享年 77 歲。

荀白克是一個極具獨創精神的音樂大師，但他也有著相當深厚的傳統音樂根底。他早年曾是華格納的追隨者，所以早期作品充滿了浪漫的色彩，例如《昇華之夜》。1908 年以後，是荀白克創作的第二個時期。他的創作逐漸捨棄了浪漫的語言，展現出自己的獨特風格，而趨向於無調性音樂的探討。他徹底擺脫了傳統大小調體系音樂思維的羈絆，投身到了一個沒有調性約束的新天地之中。他取消了能夠確立調性的 7 個自然音和 5 個變化音之間的區別。12 個音同等重要，沒有一個音能取得中心地位，這就

是無調性。當然，這時他的十二音序作曲理論還沒有建立，但是相對自由的無調性已能夠說明表現主義音樂的特徵，它成了表現主義音樂基本的、不可缺少的表現形式。

在技法上，除了較自由的無調性外，荀白克還動用了被他稱為「音樂旋律」的創作手法，使音樂獨具一格。在荀白克的音樂中，一條「旋律」線由不同的樂器在不同的音交點上演奏，形成音色的8L動閃爍，在這裡，和聲、旋律和節奏都讓位於音色，每一種音色都有繁複而詳細的力度標記，令人眼花繚亂。

從音樂內容上看，茫然、失落感、灰色的憂鬱等等，是這時期的主要色調。這時期最著名的《月迷皮埃羅》則是一種內心難以言明的複雜而奇異感情的表達。

皮埃羅原來是義大利喜劇中的一個丑角，穿著有皺巴巴的領子和大鈕扣的白上衣，寬大的褲子，臉上塗著白粉，經常在喜劇中作為一個戀愛的失敗者和被人取笑的對象。但是這首作品中的皮埃羅卻有很大變化，他實際上具有神經錯亂的心靈特徵。荀白克把自己想像成皮埃羅，借月光比喻自己的種種形象，猶如一縷月光照進玻璃杯裡顯現出許多形狀和顏色。不過，他不寫皮埃羅的有趣奇遇，而幻想出一幅令人毛骨悚然的景象。例如第八首《夜》中，描繪了陰森恐怖的團團蝙蝠擋住太陽，給世界罩上愁靄。第十三首《砍頭》中，皮埃羅想像自己因為罪行纍纍而被月光砍頭。荀白克經常採用誇張的圖表式形象和語言的曲折起伏來表現內心感受，使作品反映出孤獨、痛苦和對生活失去信心，充滿了精神上的荒誕。

在荀白克打破了傳統調性進入無調性音樂創作之後，經過相當長一段時期的沉默和探索，於20年代初期，荀白克終於向世人展示了他的新的作曲理論 —— 十二音序列。一直到晚年，這種創作方法形成了荀白克創

作的第三個時期。

　　十二音體系的方法是用 12 個不同的音排列成一個序列作為基礎，運用逆行、反行、逆行加反行等技術來發展這個序列，縱橫交織，編排成曲。十二音音樂是無調性音樂進一步發展的結果。它可以對大型音樂作品進行結構控制，把樂思有條理地陳述出來，形成新的組織性和邏輯性，以代替傳統的調性在作品中所起的組織和控製作用。十二音體系只是音高方面的序列手法，對作品的節奏、力度、音色等沒有任何限制。只是到了後來，荀白克的弟子們才對這些因素加以全面控制。

　　十二音體系問世不久，便在歐洲引起了截然不同的回響。一些崇拜者把它奉若神靈，亦步亦趨地追隨其數學計算般的法則。而一些作曲家則把它視為怪物，難以接受。他們認為序列音樂中聽不到熟悉的弦律和民歌，音樂進行的線條往往離奇古怪，設計過程中的「優美」法則在聽覺中根本無法辨別，和諧與不和諧的對比被抹平，實際走上了單調。總之，當時的輿論認為，十二音體系是荀白克個人頭腦中產生的非自然體系，因此是無生命的。儘管如此，十二音體系在後來風靡歐美，追隨、效仿者眾多，並被認為是「在音樂美學上最理想、最完善、最先進的思維方式」。它對 20 世紀音樂所產生的影響是不可估量的。

　　荀白克創立了十二音序列作曲技術以後，用這種方法寫作的主要代表作品有《樂隊變奏曲》（1927-1928）、《鋼琴協奏曲》（1942）、《一個華沙的倖存者》（1947）等等。在後來的作品中，十二音方法也經常隨內容表現的需要而有所突破，並不是墨守成規的。

　　《一個華沙的倖存者》是荀白克作品中最激動人心，最具有表現力的作品，作於他一生最後的時日。1947 年夏，作曲家在他加州寧靜的休養地，接見了一位從華沙猶太區僥倖逃出來的人，他是少數幾名倖存者之

　　……。因藏身於廢墟下的下水道中得以生存。他的口述使荀白克無比激動，以致於他連續兩天奮筆疾書，寫下了具有無比力量的驚人之作——《一個華沙的倖存者》。

　　樂曲一開始，刺透人心的小號聲，像鞭子一般地在鞭撻，呈現出已成廢墟的猶太區在黎明中的一片汙穢、冰凍的景象。男人、女人、孩子、老人，在他們出發走向埋屍坑前，全都集中起來，並大聲自行報數。德國軍官高聲怒罵著，指使他的兵團用槍柄毆打、侮辱猶太人。但是，突然地，犧牲者異口同聲地唱起了「被遺忘了的古老的信經」——《聽罷，以色列人》，比迫害他們的人更強有力一千倍。因為這種人是不可戰勝的，他們以上帝為證，證明他們的存在。在朗誦的全過程中，各種樂器按獨奏處理，豐富地發揮了表現主義所特有的一切音響效果。在合唱以齊唱形式進入時，這時的固定音型純粹是十二音的，樂隊首次也是唯一的一次應用了全奏——長達 20 小節，具有激動人心的偉大氣概，使人們驚愕得透不過氣來，產生了異常激越的效果。

　　《一個華沙的倖存者》說明了無論什麼音樂技術都具有無限的表現力，只要它是出自一位天才創造者的手筆。但是我們也可以進一步這樣說，沒有其他一種技術能夠這樣確鑿無疑地表現這種非人性的恐怖，在死亡面前痙攣的心態，以及人類面對這種恐怖的不可戰勝的偉大心靈。

阿希爾 - 克洛德‧德布西

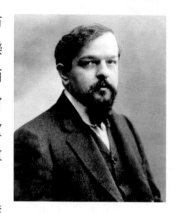

　　法國作曲家、鋼琴家阿希爾 - 克洛德‧德布西是印象主義音樂奠基人和完成者、現代音樂創始者，是打開 20 世紀音樂大門的人。德布西1862 年 8 月 22 日出生在巴黎近郊聖日爾曼恩雷一個小陶器店主家裡。他的父親不懂音樂，希望兒子成為一名船員。德布西卻對音樂有異常濃厚的興趣，具有精細的鑒賞能力。

　　德布西 7 歲向嬸嬸學鋼琴，8 歲向蕭邦高徒富勞維爾夫人學彈鋼琴。1873 年，憑自己的才華進入巴黎音樂學院，進行了長達 11 年的學習。德布西既是全院著名的鋼琴演奏者，又是理論班有名的搗蛋鬼。他憑自己的敏銳聽覺和鍵盤能力，常常不按傳統和聲規則，而是尋找新鮮音響組合，演奏一連串增和弦、九和弦與十一和弦。因此，常遭到教師責怪、同學嘲笑。德布西不以為然，依然故我，繼續執著地探索新穎音樂語言。

　　學習期間，德布西曾兩次去俄國，使他有機會聽到林姆斯基、高沙可夫、巴拉基列夫和鮑羅廷的一些作品，特別是一些真正的俄羅斯吉普賽人的自由即興演奏。1879 年，他被俄國富孀、柴可夫斯基的贊助者馮‧梅克利夫人聘為臨時家庭音樂教師和首席樂師，並隨梅克利夫人去瑞士、義大利和奧地利遊歷。在維也納，他第一次聽到華格納的歌劇《崔斯坦與伊索德》，並很欣賞這部作品。

　　在義大利期間，德布西給法蘭西學會寄來兩部作品：《春》和《被選中的姑娘》。《春》招致了非議，德布西從而反對學會主持演出《被選中

的姑娘》。這種演出是按照傳統，為了獎勵羅馬獎獲得者的辛勤創作而組織的隆重演出。1884 年，他的《浪子回頭》曾獲得羅馬大獎。後來，《春》由民族協會首先公演。

後來，德布西開始和斯特凡‧馬拉美交往，後者的家是許多年輕藝術家，尤其是詩人和畫家的聚會場所，又是象徵派的聖地。在這裡，德布西認識了許多象徵派和印象派的藝術家，受到了極大的影響。德布西覺得這些人的藝術觀點與思維正與自己的契合，所以這些藝術家在潛移默化之中極大地幫助了他完善自己的藝術修養。

1892 年，受馬拉美的一首詩的影響，德布西寫了第一部交響詩《牧神午後序曲》。從此，他接連不斷地創作出了一些優秀作品，他的名字逐漸從那個小圈子裡傳出來，他出了名。

但德布西很少拋頭露面，而是過著一種離群索居的生活。他對自己的作品精益求精，他一個一個的，似乎勉強地把他長期推敲過的作品交給他的出版人，他在這些作品中越來越流露出一種願望，即以最簡短的形式表現最豐富的思想。

德布西生命中的最後幾年，身體日漸消瘦，1909 年身患癌症，但他還是分秒必爭，堅持與病魔作鬥爭。1915 年開刀割瘤，1917 年二次手術，1918 年 3 月 26 日在德國納粹轟擊巴黎的隆隆炮聲中與世長辭。

德布西的一生是在音樂事業方面作出重要貢獻的一生，他開創了印象主義音樂的先河，使法國音樂在 20 世紀樂壇上占據了一個重要席位。

我們前面已經提到，有兩種音樂以外的影響導致德布西去探索自己的獨特道路：即象徵派詩歌和印象派繪畫。作為一個馬拉美集會的積極參與者，德布西在那裡確立了對浪漫主義虛假做作的厭惡。他後來愈來愈拋棄這種音樂修辭上的清規戒律，因為它只不過是一種專向極端發揮的藝術，

第一章　音樂領域

是一種從一個主題中汲取超出它本身所包含和適合的內容的藝術。他反對滔滔不絕，主張千萬不要浪費我們的時間。他限制我們的樂趣，為的是使之更完美，他總怕人們會感到厭倦，他總是慎重地儘量簡潔。

19 世紀末，在歷來新文藝思想就活躍的巴黎產生了一種新的藝術風格，即印象主義藝術。印象主義首先在繪畫方面興起，以馬奈·莫內和雷諾瓦為代表。1874 年，這些年輕的畫家舉辦了一次畫展，其中有一幅風景畫是莫內的《日出印象》。這次畫展由於它的反傳統性，遭到了很多的非議和攻擊。一些人根據莫內的這幅畫，把這些年輕的畫家貶為「印象主義者」，印象派也由此得名。印象派畫家離經叛道，反對學院派的嚴謹和傳統，反對從宗教和神話故事中汲取題材，主張走出畫室，到大自然去。印象派的特色在於，它以光和色彩為視角，借助光和色的變化來表現作者從一個飛逝的瞬間所捕捉到的印象。這一藝術觀點同當時自然科學對光的傳播照射的物理研究成果有關，也反映了人們尋求新的藝術手法的要求。對於德布西，人們正好可以說，他喜歡色彩勝過線條，即和聲勝過旋律。

至於德布西所受的音樂影響，則是多種多樣的。首先是他的導師馬斯內，其次是夏勃裡埃。他們一個給予感官上的溫柔，另一個則是譏諷性的幻想，始終是德布西精神上的啟蒙者。在他的探索中，他特別以俄國的先例為其引導。主要是穆索爾斯基使他走上了一種更為自由的和聲道路，林姆斯基、高沙可夫和鮑羅廷使他窺見各種藝術手法。

正是站在這些巨人的肩膀上，德布西才博采眾長成為一個傑出的發明者，同時又是一個激情的創造者。也許在整個音樂史上，人們還未能見過如此突然的或如此根本的技術改革，所有的傳統和聲學因之而被推翻。

《牧神午後》是德布西根據象徵主義詩人馬拉美的詩歌而寫的，詩歌本身神祕而模糊。它的風格和繪畫的印象主義近似，而德布西的音樂用空

間中的音響詮釋了這首詩的意境。

　　樂曲一開始，響起了柔順而飄忽不定的無伴奏長笛，帶著微微的倦意和恍惚，長笛的音調代表著牧神。牧神 —— 在古希臘的神話中叫「潘」，他上半身是人形，下半身是羊身。他曾熱戀山林沼澤女神緒倫克斯，而緒倫克斯總是躲開他。一次潘追逐緒倫克斯來到河邊，無處可逃的緒倫克斯跳入河中化為蘆葦。潘悲傷地採下蘆葦，做成排簫隨身攜帶，他不時地吹奏，以表達對緒倫克斯的懷念。長笛的音色接近排簫，這支旋律也形象地描繪了牧神。長笛之後，在薄膜般透明的織體中，豎琴快速地閃爍著，圓號似乎僅用三個音就把夏日的甘美和傷感的倦意傾吐了出來，把我們帶進廣闊的、布滿青草的叢林裡去了。這裡躺著牧神，他深深地凝視著無邊無際的蒼穹，或者去聆聽引人入勝的嗡鳴和靜觀各式各樣的昆蟲生氣勃勃地在糾纏不清的花草中忙忙碌碌地奔忙。牧神躺在這裡，每次我們聽到這音樂，我們就又見到了他 —— 在樹林掠過、追逐，匆匆地離去；躲藏，無節制地嬉笑和懇求。他每次飄忽地出現，都由樂隊把他的驚喜反映出來，他的每次絕望和挫折都使發光的和跳動的音響蒙上陰影。往後，是更多地追逐和銷魂⋯⋯在樂隊的表現上，突然猶豫起來，舉足不前。接著在木管和圓弓的襯托下，小提琴演奏著欣喜若狂的旋律。這一切之後，長笛又懶洋洋地吹出了如夢的情慾般的樂曲，最後逐漸消失，萬籟俱寂。

　　《牧神午後》這部作品被公認為是印象派音樂的第一個範例，其創作思路十分清晰，德布西採用了精美的霧狀網織體所造成的音響很好地表現了馬拉美的詩篇。所以馬拉美聽過這首作品後大為讚賞，特地把自己的一本詩集送給德布西，上面題著一首詩：

　　　原始氣息的森林之神，

　　　如果你的笛子已經製成，

第一章　音樂領域

請你細細聆聽，
德布西注入了呼吸的光明。

● 阿圖羅・托斯卡尼尼

我們許多人都知道，在現代交響音樂和大歌劇演出中，指揮是整個樂隊、整場演出的靈魂。有人很不理解：指揮誰不能做呀，無非就是打打拍子。再說了，樂隊裡都是經過專門訓練的演奏家，難道他們還不會自己數拍子嗎？實際上，指揮和打拍子是截然不同的兩件事情。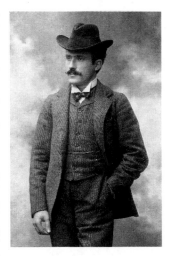

在剛開始樂隊規模比較小的時候，人們確實不需要指揮。但隨著樂隊的一步步擴大，沒有指揮便無法演奏了。從 19 世紀左右開始，樂隊變得逐漸龐大，這就必需有指揮來把各演奏者連繫起來。於是，在 19 世紀便出現了指揮和指揮法，並且一般認為，孟德爾頌是第一個真正的指揮家。

另外，一個人學會打各種各樣的拍子，只是他學習指揮的開端，而兩者之間的距離是巨大的。打拍子只不過是在數時間，而作為一名指揮，他必須要傳達出音樂的意義。他必須要理解總譜，從總譜中讀出盡可能多的訊息，然後把自己的感受、體驗和作曲家留下的文本加在一起，透過複雜的指揮藝術告訴他的樂手應該如何去做。根據作曲家留下的總譜，他要在速度、強弱、風格、節奏等許多方面作出自己的判斷。有時，為了達到自己理想中的境界，他還不得不對總譜上絃樂的方法、作品的配器等方面作一些改動。另外，為了準確理解作品，他還必須具有廣博的知識，知道作曲家的歷史、思想，當時的背景等許多方面知識。同時，他還必須具備一雙靈敏的耳朵，能在各種樂器的宏大音響中聽出細微的變化。讓整個龐大

第一章　音樂領域

的樂隊成為他手中一件得心應手的樂器。可見，作為一名指揮，遠不是那麼簡單。

自從指揮藝術誕生之後，曾出現過很多偉大的指揮，而且還有各種流派。然而在這些人裡面，最響亮的名字無疑應該是托斯卡尼尼。與他同臺演出過的音樂家、聆聽過他的作品的欣賞者無不對他推崇備至。他們稱托斯卡尼尼是「所有指揮家中至高無上的大師」。他們對托斯卡尼尼指揮藝術的評價是「儘管過去和現在都有許多偉大的指揮家，但阿圖羅·托斯卡尼尼對指揮藝術和管絃樂演奏的影響是任何人所無法超越的。」

托斯卡尼尼於 1867 年生於義大利的帕爾馬市。而偉大的作曲家朱塞佩·威爾第就出生在不遠的布塞托，並且兩人都出生於平民家庭。托斯卡尼尼的父親是一位裁縫，年輕的時候曾經參加加里波第的義勇軍，參加反暴政和反壓迫的鬥爭。他的母親是一位善良的家庭主婦，在家裡撫養孩子，操持家務。托斯卡尼尼在小的時候就有驚人的記憶力，他常在從歌劇院回來的路上，就能哼唱出他所看歌劇的全部詠嘆調。是他的母親首先發現了他天才的音樂才能，並在他 9 歲時把他送入帕爾馬皇家音樂學院學習。但在那裡，他卻不能學自己喜歡的指揮專業，選擇了大提琴系，因為當時只有大提琴這種比較冷門的專業才能免交膳宿費。他在學習大提琴的時候，時刻也沒有忘記對自己鍾愛專業的學習，所以在他畢業時，鋼琴、樂理、指揮都已達到了很深的造詣。

他畢業之後，首先是以一名大提琴手的身分出現在音樂舞臺上的，托斯卡尼尼走向指揮舞臺具有很大的偶然性，也極富傳奇色彩。

那是在托斯卡尼尼 19 歲時，隨歌劇團一起去南美作巡迴演出，而當時的托斯卡尼尼是樂隊的大提琴手。由於當時的指揮與演員均不佳，加上聽眾的指責，指揮在演出的危急關頭辭職，而聽眾又把不滿意的副指揮

轟下了指揮台。正當劇院經理一籌莫展之際，有人向他推薦了托斯卡尼尼。托斯卡尼尼在危急的關頭走上了指揮台，指揮了威爾第的歌劇《阿依達》，並且，他是憑藉自己驚人的記憶，在幾個小時的演出中背譜指揮。從這一晚起，托斯卡尼尼便一舉成名。

托斯卡尼尼在經過了他的初期指揮活動後，於 1898 年擔任了著名的斯卡拉歌劇院的音樂指導與常任指揮。他上任伊始，就開始按照自己的藝術理念來改革劇院。他是一個現實主義的指揮家，認為「藝術高於一切」。當時，浪漫主義的指揮風格正風靡一時，而有許多平庸的指揮按照自己的想法對作曲家的作品隨意刪改，隨意歪曲，認為這樣就是浪漫主義。但是在托斯卡尼尼的帶領下，斯卡拉歌劇院改變了這一切。托斯卡尼尼認為，指揮家應該忠實於作曲家的原作，根本就無權刪改作曲家的作品。由此，他成為客觀現實主義指揮藝術的開拓者。他曾經說：「我常聽人說 X 指揮的《英雄》、Y 指揮的《齊格菲》，或者是 Z 指揮的《阿依達》。我真想知道貝多芬、華格納或威爾第對這些先生們的解釋作何評價。還有，他們的作品是否經過這些解釋者之手就有了新的內容。我想，在面對《英雄》、《齊格菲》和《阿依達》時，一位解釋者應該盡力深入到作曲家的精神世界中去，他應該只是心甘情願地演奏貝多芬的《英雄》，華格納的《齊格菲》和威爾第的《阿依達》。」

由於他的努力，陷於困境中的斯卡拉歌劇院被迅速改變，演出水準飛快提高。

在 1939 年，由於遭受到義大利納粹分子的圍攻與迫害，已是 72 歲高齡的托斯卡尼尼遠渡重洋，來到美國。在美國，他親自挑選最優秀的人才組成了 NBC（國家廣播公司）交響樂團，並指揮這個樂團 17 年之久。NBC 樂團由於演奏者的高超技藝與突出個性，使得除了托斯卡尼尼之外，

再也沒有指揮能夠駕馭它。所以，當 1954 年托斯卡尼尼離任後，這個樂團不得不遺憾地解散。

在音樂上，托斯卡尼尼是一個完美主義者，他常常要求演奏者在演出過程中應該專心致志，而作品的演出應該完美無瑕。正因為如此，他常常因為樂隊在排練時無法達到自己想要的效果而大發雷霆，有時竟是甩手而去。更有甚者，還曾經發生過他對首席小提琴的演奏無法容忍而一怒之下用破了的琴弓捅傷首席小提琴手而被訴諸法庭的事情。

但托斯卡尼尼確實具有非凡的天才。他有驚人的記憶力，他一般都是背譜指揮，甚至長達幾個小時的歌劇也是如此；他還可以憑記憶默寫出擱置幾十年而從未過問過的作品。他具有非凡的聽力，他能夠在龐大的交響樂隊那複雜的音響中辨別出坐於後排的第二小提琴手拉出的錯音。他對樂隊具有非凡的駕馭能力，在他的指揮下，他能夠不知不覺地把所有的演奏員、合唱人員、歌劇演員乃至觀眾吸引和融匯到他所構想和創造的音樂境界中，獲得輝煌的藝術效果。也正是因為他的天才，他的演員才對他那暴躁的脾氣都能夠容忍，甚至對他產生深深的敬佩。樂隊演奏員常想盡一切辦法讓他認真指揮。據說有一次，樂隊為了防止托斯卡尼尼在排練交響樂的過程中發怒而甩門離去，在排練開始後，他們偷偷反鎖了排練廳的大門。當樂隊達不到他想要的效果而要開門離去時，他發現門已經被鎖了，他無可奈何，苦笑了一下，居然心平氣和地回來參加排練。

托斯卡尼尼幾乎把自己的一生全部交給了指揮事業。年逾八旬，依舊活躍在指揮舞臺上。他的一生極少出錯，但當他因年紀老邁，在不得不告別音樂舞臺而為自己舉行的告別音樂會上，過分激動的他居然會忘記了譜子。那時當他指揮《湯豪塞》序曲時，腦海中突然一片空白，大師的拍子突然發生了躊躇，他痛苦地雙手抱頭，趴到譜架上，一會兒之後，他抬手

示意樂隊進入下一個曲子的演奏。

這只是作為一個偉大指揮家的托斯卡尼尼，而在很多人的心目中，他更是一個熱愛自由與民主，反對納粹暴政，與之進行不屈鬥爭的托斯卡尼尼。

正當托斯卡尼尼統領斯卡拉歌劇院創下輝煌業績的時候，以墨索里尼為首的納粹主義開始在國內蔓延。並且，他與納粹主義的衝突越來越明顯，越來越白熱化。

當托斯卡尼尼要指揮歌劇大師普契尼的歌劇《杜蘭朵》在斯卡拉歌劇院首演時，墨索里尼也想出席，並且要在他入場時，樂隊演奏納粹頌歌。而托斯卡尼尼寧肯拒絕指揮歌劇首演也不那樣做。最後，墨索里尼只好放棄出席首演的計劃。

還有一次，墨索里尼路過米蘭，指名要見托斯卡尼尼。之後懇切地要托斯卡尼尼加入納粹黨，結果被托斯卡尼尼拒絕。

另外一次是兩個納粹首腦要參加托斯卡尼尼指揮的音樂會，劇院要求他在曲日中加奏兩首納粹頌歌，並且說明不讓托斯卡尼尼親自指揮，只讓第一小提琴代勞。誰知托斯卡尼尼憤怒地大吼：「不行！」同時把大衣和帽子摔在地上。

這些行動終於惹惱了納粹分子，他們對托斯卡尼尼進行謾罵、毆打，並且威脅他的全家，他們全家的護照被吊銷，他的電話被人日夜監聽。但這一切並沒有使托斯卡尼尼屈服，他說「我寧願拋棄一切，但我要自由地呼吸。在這裡你必須與墨索里尼一致，可我永遠也不會和他想到一塊兒去，永遠也不會！」

由於對納粹主義深惡痛絕，他對親納粹的藝術家也極端蔑視。富特文格勒在當時也是一位著名的指揮家。但他由於屈服於希特勒的淫威，演奏

第一章　音樂領域

納粹頌歌，托斯卡尼尼便與他徹底決裂，並且說：「在作為音樂家的富特文格勒面前，我願意脫帽致敬；但是，在作為普通人的富特文格勒面前，我要戴上兩頂帽子。」

由於當時義大利嚴峻的形勢，他不得不離開祖國，前往美國避難。

在「二戰」期間，托斯卡尼尼一直支持世界人民的反納粹戰爭，他率領美國的一些著名樂團，到處舉行義演，和其他政治避難者一起發表聲明，支持美國政府。音樂家之外，他又成了一名反抗納粹的英勇鬥士，他甚至成了反對納粹，取得反納粹勝利的象徵：當墨索里尼倒台後，他曾經多年經營的米蘭斯卡拉歌劇院裡立刻貼出海報：「托斯卡尼尼萬歲！」「托斯卡尼尼，您快回來！」

就這樣，天才的指揮才能和崇高的人品使托斯卡尼尼像一尊偉大的雕像屹立在世界一切愛好音樂和自由的人民心中。

1957 年 1 月 16 日，托斯卡尼尼結束了他作為戰士和音樂家的一生。但他所留下的巨大影響，卻永遠也不會消失，誠如他自己所說的那句名言：「人的生命是有限的，但音樂的生命是無限的，音樂是不會死亡的。」

亨里克‧維尼奧夫斯基

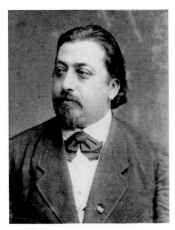

「請你們兩位記住，《威尼斯狂歡節》正在隨著我一道走向死亡。」——這是波蘭小提琴大師亨里克‧維尼奧夫斯基對守候在他身旁的兩位好友魯賓斯坦（俄國鋼琴家、莫斯科音樂學院院長）和奧爾（俄國小提琴家）的臨終遺言。大師的話似乎有點過於自負，但能將帕格尼尼的這部代表作演奏得無可指責的提琴家確實十分罕見。

1835 年 7 月 10 日，維尼奧夫斯基出生在波蘭盧布林市一個知識分子之家。他的父親是一位知識淵博、收入豐厚的醫生，母親是優秀的女鋼琴家。

維尼奧夫斯基從 6 歲起正式拜名師學習小提琴演奏，進步神速，8 歲時被法國巴黎音樂學院破格錄取（該院有一則規定：不收小於 12 歲的外籍學生），11 歲就以全院小提琴比賽第一名的優異成績畢業，成為巴黎音樂學院有史以來最年輕的畢業生。由於他是領取俄國獎學金的學生（當時的波蘭歸俄國統治，波蘭人都屬於俄國國籍），因此受到沙皇的極大恩賜——獎給他一把王宮珍藏的瓜內利小提琴。

他的驚人天才使他名揚天下，一帆風順的成長道路使他紅得發紫。從 13 歲起，他開始周遊歐洲各國旅行演出。在此期間，他與來自祖國的 3 位著名人物結為好友：鋼琴大師蕭邦、作曲家莫紐什科、詩人密茨凱維支。透過與名人的交往，維尼奧夫斯基深深感到，僅僅作為一個演奏家是不夠的，應該更上一層樓。於是，他重回母校研修和聲與作曲。僅 1 年後，他

第一章　音樂領域

拿出了自己的作品，竟再次榮獲全院第一名！

擺在維尼奧夫斯基面前的是一條廣闊而燦爛的人生大道。他年輕漂亮，舉止瀟灑，身懷絕技，談吐高雅。這些長處，使他博得了人們對他的好感。不過，他那典型的藝術家氣質 —— 易於衝動、缺乏自我克制的能力，有時也會給他招來一些麻煩。

一次，他與捷克女小提琴家娜麗達在莫斯科同臺演出。維尼奧夫斯基被安排在前半場。當然，他獲得了很大的成功。娜麗達後半場上臺，儘管她的演奏略遜於維尼奧夫斯基，但女性特有的魅力卻使她贏得了高於前者的歡呼，一些達官貴族爭相登臺獻媚恭維，這使維尼奧夫斯基的自尊心受到強烈的刺激。他突然抓起琴來衝上舞臺，向聽眾高聲宣布要以實際行動來證明他絕不比娜麗達差！此刻，女提琴家雖已走到了舞臺邊上，但仍有一堆人前呼後擁地圍著她吵吵鬧鬧。在這種狀況下，維尼奧夫斯基的重新演奏顯然無法開始。他極不耐煩地掃了那些人一眼，發現其中有一位將軍的嗓門兒最亮，毫無顧忌地在那裡大聲喧譁，提琴家怒不可遏地走上去，當眾用手中的弓子啪啪作響地敲打將軍的肩章，希望他暫停他的高談闊論。第二天一早，維尼奧夫斯基接到了當局的勒令，限他 24 小時之內離開莫斯科。

1860 年 8 月，25 歲的提琴大師經歷了人生道路上的重大事件 —— 結婚。婚禮在巴黎舉行，各界人士前來賀喜，其中包括法國大音樂家白遼士和義大利歌劇大師羅西尼。維尼奧夫斯基始料不及的是，婚姻不僅沒有帶給他幸福，反而使他背上了沉重的包袱。根據岳父大人的要求，維尼奧夫斯基不得不加入人壽保險，為此，每年必須向保險公司支付一筆數目極大的保險費。更加糟糕的是，他的妻子素養很差，與他沒有什麼共同語言，但卻為他接二連三地生下 4 個孩子，生活上的開銷直線上升。提琴大師的

天性原本奔放不羈，對家庭生活的失望使他迅速走上了放蕩的道路。他大量酗酒，瘋狂賭博，隨心所欲地追逐女人，似乎故意要胡亂浪費掉自己的生命，毫不愛惜本來就很脆弱的身體。

1878 年 11 月 11 日，維尼奧夫斯基在柏林舉行獨奏晚會。著名的匈牙利小提琴大師姚阿幸帶領自己身邊的全體學生到場聆聽。維尼奧夫斯基已經十分虛弱，他只能坐著拉琴（小提琴獨奏理所當然都是站著演奏）。演出進行到一半時，他的氣喘病突然發作，音樂會只得停了下來，在場聽眾無不為之愕然！為了避免場內秩序發生混亂，姚阿幸見義勇為地登上了舞臺，接過維尼奧夫斯基手中的琴，繼續表演下去，挽救了這場音樂會。

毫無疑問，大師的健康狀況已不能勝任公開演奏的緊張生活了。可是，妻兒老小的龐大開銷和可怕的保險費用又從何而來？沒有辦法，維尼奧夫斯基只能勉強打起精神把演出活動繼續下去。

1878 年底，應莫斯科音樂學院院長尼古拉・魯賓斯坦之邀，提琴大師前往俄國旅行演出。

1879 年 11 月，病魔迫使他住進了醫院，身體徹底垮了下來，一天不如一天。在著名的藝術保護人梅克夫人的一再懇求下，維尼奧夫斯基於 1880 年 2 月住進了她的家中。在那裡，他受到無微不至的精心照料，但這只能延緩而不能阻止他走向死亡。

1880 年 3 月 31 日，維尼奧夫斯基告別了人間。莫斯科音樂界為他舉行了莊重的祭禱儀式。在魯賓斯坦的指揮下，莫斯科大劇院的藝術家們演唱了莫札特的《安魂曲》。儀式之後，大師的棺木被運往華沙。

維尼奧夫斯基的代表作有：《第二小提琴協奏曲》、《莫斯科的回憶》、《D 大調波蘭舞曲》、《A 大調波蘭舞曲》、《傳奇曲》、《諧謔曲 —— 塔蘭泰拉》。

伊果‧史特拉汶斯基

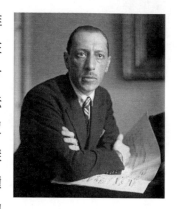

在我們的印象中，音樂會一般都是莊嚴典雅的。去聽音樂會的人一般也很有修養，他們往往錦衣華服，舉止高雅。總之，我們很難把音樂會同混亂不堪連繫在一起。但 1913 年在著名的法國香榭麗舍大街巴黎歌劇院，卻演出了一場與眾不同的音樂會。當時的指揮皮埃爾‧蒙特是這樣回憶音樂會上的場面的：「聽眾在開始的兩分鐘內還平靜，但是不久之後表示厭惡的、學貓叫的聲音就開始從樓上傳了下來。接著，樓下的聽眾也漸漸附和，聽眾開始向左右鄰開玩笑，互相打鬧，亂拋雜物，一切可以找到的東西漸漸都以我們為目標向樂池發射過來，但是我們依然繼續演奏。」在那天晚上，78 歲高齡的法國浪漫派作曲家聖桑也來聽這場音樂會。他只是聽完這部作品的序奏，說了一句「這是什麼鬼音樂？」拂袖而去。還有一位伯爵夫人站起來大喊：「60 年來，這是第一次居然有人這般愚弄我！」場內秩序大亂，甚至連座椅都被扔下了樂池，大批警察不得不進來維持秩序。

到底是什麼樣的音樂能使這些「高雅」的人們如此憤怒呢？是伊果‧史特拉汶斯基的舞劇《春之祭》在首演。

史特拉汶斯基於 1882 年 6 月 17 日生於聖彼得堡近郊奧拉寧波姆。其父奧多爾是皇家樂團的首席男低音歌唱家，頗負盛名。母親也很有音樂修養。史特拉汶斯基自幼便受到濃郁音樂空氣的薰陶，他 9 歲學琴，將來要當一名音樂家。

但父母的意圖是想讓他做一名官吏，所以，他們把史特拉汶斯基送到

了聖彼得堡大學學習法律，而他對法律卻沒有絲毫的興趣，便在業餘時間裡依然學習音樂。在 1902 年，他在同窗弗拉基米爾的引薦下，結識了他的父親——「五人團」的作曲家、聖彼得堡音樂學院的作曲教授林姆斯基·高沙可夫，後來，他接受了林姆斯基·高沙可夫三年的指導，並在此完成了他的第一批作品：《第一鋼琴協奏曲》、《第一交響曲》。他的這些作品受林姆斯基·高沙可夫的影響很大，具有濃郁的民族氣息。

後來，他得到了俄羅斯舞劇團經理兼舞劇編導季賈列夫的賞識。季賈列夫是一位敢於破舊立新的人物。他與史特拉汶斯基合作了多年，創作了許多著名的舞劇。比如《火鳥》和《彼德盧什卡》。這兩部作品都取自俄羅斯的民間藝術。雖然音樂中有很明顯的原始主義風格，但依然有林姆斯基·高沙可夫的影響，具有新民族主義風格。儘管如此，它們還是顯示了史特拉汶斯基的獨特性與革新意識。

代表著史特拉汶斯基徹底拋棄新民族主義走向原始主義的是他們合作的舞劇《春之祭》。正是這部作品，引起了本文開頭所描述的那種騷亂，同時也導致了一場現代音樂的革命。

原始主義是 20 世紀興起於歐美的一種音樂派別。原始主義主張音樂創作要質樸、平凡，反對音樂作品的虛無、縹緲。這便具有了明顯的「反印象主義」性質。原始主義音樂在題材上多選用古代神話或民間傳說，在音樂風格上追求原始、古老的曲調和節奏，在手法上卻多採用現代作曲技法。而史特拉汶斯基的《春之祭》，在某種意義上可以說是原始主義音樂的宣言和範本。

《春之祭》的音樂是真正抽象的音樂，裡面有大量刺耳的不諧和音，粗獷的不對稱的節奏，有許多樂器都在從未用過的極端音區裡咆哮。鋼琴的使用更是前所未有，居然被當作打擊樂器使用。到後來，音樂只剩下了

第一章　音樂領域

各種不同的節奏。在配器上，他用了許多前所未有的樂隊效果與和弦結合，產生了一種令人生畏的威力。

舞劇的主題思想是歌頌春天的創造力和所具有的神祕感。歌劇主要可分為兩個部分：第一個場面用姑娘們春天的舞蹈表現出對大地的崇拜，還有女巫和智慧的長者穿插其間，增加了氣氛的神祕性；第二部分是祭獻，在進行神祕遊戲的少女中，選出一名用她的生命祭獻給自然，整個《春之祭》就是對一次原始儀式的刻畫。

這樣的音樂和舞蹈當然會與傳統的優雅的藝術相牴觸，那麼，在首演時出現那樣的騷亂也就不足為奇了。但一年之後再次上演時，音樂卻取得了空前的成功。

對於《春之祭》這樣一部作品，人們一直褒貶不一，眾說紛紜。但不管怎樣，它已成為原始主義音樂的代表作，並且極大地豐富了 20 世紀的現代主義音樂，為以後的音樂創作開闢了一條新的道路。

就在《春之祭》轟動了世界，別人紛紛效仿的時候，史特拉汶斯基的創作卻突然發生了轉向，喊出了「回到巴哈」的新古典主義口號。

新古典主義是 1920 年代興起的一個新的音樂流派。他們主張音樂創作不必反映社會，而應該回到「古典」去，但並不是簡單地回到過去，而是一種對古典主義時期美學原則所做的反思和重新應用。古典主義追求的是冷靜客觀、均衡的古典原則，追求適度的、理智的感情表現。史特拉汶斯基的創作發生轉向後，成了新古典主義的代表作曲家。

史特拉汶斯基新古典主義的作品有舞劇《士兵的故事》、《普爾欣奈拉》，歌劇《浪子的歷程》等。其中《士兵的故事》是從早期原始主義轉向新古典主義的關鍵性作品。

《士兵的故事》劇情是這樣的：一個士兵回家度假，路上遇到了一個

扮成老人的魔鬼。士兵以自己的小提琴向他換了一部魔書並在「老人」的家裡住了三天。但他沒想到在「老人」家的三天竟是世間的三年，所以，當他回家後別人見了他卻很吃驚，他原來的未婚妻也已嫁人生子。當士兵第二次遇到魔鬼時，魔鬼又變成了一個牲口販子，他又教士兵靠著他的魔書得到財富。當士兵對財富厭倦之後，魔鬼又變成一個老太婆，用士兵那把小提琴給士兵演奏，可他無法拉出聲音。一氣之下的士兵扔掉提琴，撕破了魔書，士兵也就成了一個窮人。當士兵流浪到國外後，偷走了魔鬼的小提琴，並治好了該國公主的怪病。然後，公主要與他成親，這時魔鬼又來搗亂，士兵戰勝了魔鬼，和公主成了婚。而當他們要一起回到士兵的故鄉時，魔鬼卻又成功地把他帶走了。

除了《士兵的故事》外，史特拉汶斯基還創作了新古典主義風格的清唱劇《伊底帕斯王》混聲合唱與樂隊《詩篇交響曲》等。

史特拉汶斯基是一個傳奇式的人物，他曾屢次改變自己的創作風格，並且在不同的風格上都做出了非凡的成績。由於他出色的創作，他獲得了各種各樣的榮譽。另外，史特拉汶斯基還曾經有過三個國籍：他的原籍是俄國，1934 年他加入了法國籍，後來又在 1945 年改入了美國國籍。

史特拉汶斯基最後於 1971 年 4 月 6 日在紐約故去，遵其生前願望，在威尼斯舉行了葬禮，遺體埋在了聖彌格爾修道院所在的一個小島上。

史特拉汶斯基一生創作了大量的現代音樂，撰寫了許多理論文章，對 20 世紀的世界音樂產生了巨大的影響。

海伯特・馮・卡拉揚

海伯特・馮・卡拉揚，奧地利著名指揮家。他被人們譽為「當代指揮藝術宮殿中的帝王」。他所開創的時代，代表著 20 世紀下半葉世界指揮藝術的整體潮流。

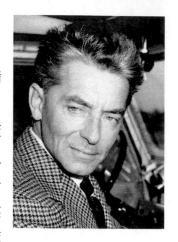

卡拉揚於 1908 年出生在奧地利的薩爾茨堡。他的祖先原籍希臘，移居到奧地利後由於祖上的功名卓著，先後有兩人被奧皇封為男爵。卡拉揚的母親是一位醫生，同時又是一名出色的業餘音樂家。受父親的影響和家庭音樂環境的薰陶，卡拉揚很小的時候便顯露出了極為出眾的音樂才華。

卡拉揚 4 歲開始學習鋼琴，8 歲時就已經舉行了公開演奏會。由於其出色的才華，當時被人們譽為「神童」。人們都認為他將來一定會成為一名出色的鋼琴演奏家。

卡拉揚早年在家鄉的莫札特音樂學校學習，這個學校的校長十分欣賞卡拉揚的才華，給予他各個方面的關懷，還介紹他去著名的義大利美術館去學習繪畫和雕塑。這對卡拉揚以後藝術風格的形成起了很大的作用。

到了十幾歲以後，卡拉揚便離開了自己的故鄉，來到著名的音樂中心維也納，在維也納國立音樂學院和維也納大學學習鋼琴、指揮和音樂學。起初他希望成為一個鋼琴家，從師於約・霍夫曼，鋼琴演奏水準提高很快。不幸的是，卡拉揚手指間的肌腱嚴重受傷，才不得已轉而專攻指揮，從師於阿・馮德勒。馮德勒雖然是個出色的音樂家，但作為教師卻不能教給學生更多的東西，卡拉揚只好透過自學來充實自己。

卡拉揚自學非常刻苦，他將維也納歌劇院所上演的每一部歌劇的總譜全部熟讀一遍，然後再跑到劇院旁聽席上去聽現場的演奏，並與自己讀譜時所產生的內心聽覺加以比較，以提高自己的閱譜能力和對音樂變化的掌握。這期間，他用心傾聽了維也納歌劇院上演的大量大師名作，還得以觀摩了如克芬斯、托斯卡尼尼、瓦爾特等指揮大師的排練和演出，從中學到了很多東西。

畢業後，卡拉揚回到薩爾茨堡。1929 年，他精心籌備了一場音樂會，由自己與莫札特音樂學院的學生樂隊合作演出。他指揮演奏了柴可夫斯基的第五交響樂、莫札特的《A 大調鋼琴協奏曲》和理查‧史特勞斯的交響詩《唐‧璜》等。

演出獲得了成功，更重要的是，卡拉揚得到了來聽音樂會的烏姆市歌劇院院長的賞識，被聘為烏姆市歌劇院的常任指揮。

剛到烏姆市，卡拉揚就在 1929 年 3 月上演了莫札特的歌劇《費加洛婚禮》。

烏姆市是個經濟、文化都不很發達的小城市，烏姆市歌劇院更是一個僅有幾十人的小劇院。這一切並沒有阻止卡拉揚前進，經過他的不懈努力和勤奮工作，烏姆市劇院在各方面都得到了很大的發展。

但是在五年之後，卡拉揚突然被歌劇院院長解除了職務。

經過多次異常艱苦的奔波和競爭之後，卡拉揚受聘擔任了亞琛歌劇院音樂指導的職務。在亞琛任職期間，卡拉揚很好地發揮了自己的才能，開始作為一位小有名氣的青年指揮被邀請到柏林、維也納等地擔任客座指揮。

1938 年，卡拉揚受邀擔任柏林國家歌劇院的常任指揮，同時還兼任在亞琛的職務。

第一章　音樂領域

直到1941年，他才正式辭去了亞琛歌劇院的職務而專心在柏林工作。

隨著卡拉揚知名度的上升，他在 1956 年和 1977 年先後擔任維也納國立歌劇院的常任指揮，還被歐洲各大樂團和歌劇院聘為音樂指導和指揮，包括米蘭斯卡拉歌劇院、倫敦愛樂樂團等。

此外，他還成為像薩爾次堡音樂節、盧賽恩音樂節等世界著名音樂節的藝術總指導，因此人們送他「歐洲音樂總指導」的稱號。

1989 年，卡拉揚與世長辭，享年 81 歲。作為世界指揮史上的超級指揮大師，他那精湛的指揮藝術是這個時代中最為精美和輝煌的藝術。

盧奇亞諾‧帕華洛帝

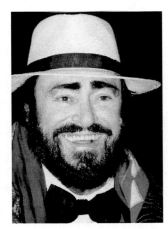

盧奇亞諾‧帕華洛帝 1935 年出生在亞平寧半島上的小城市摩德納城郊。這裡承襲著義大利文藝復興的餘韻，滋養了一代又一代的藝術之花。

帕華洛帝的父親是個出色的男高音，曾一度想成為職業歌唱家，可惜的是，他沒有出眾的音樂聽覺。

帕華洛帝的母親是個感情豐富的女人，她愛聽音樂，優美的音樂往往能喚起她心中的狂瀾。帕華洛帝十分幸運，他既繼承了父親動人的歌喉，又繼承了母親豐富的情感。

帕華洛帝從 5 歲開始，便跟著唱片模仿唱歌。那時，他的嗓子像漂亮的女低音，唱起歌來很好聽。他經常在臥室中拴上門，高唱《女人愛變卦》，一遍又一遍……

帕華洛帝 9 歲那年，進入了教堂的唱經班。放學了，他踢完足球，回家吃完飯後，總是和父母一道去參加晚禱時的唱經，有時，還能幸運地擔任領唱。

在他 12 歲時，有一次，他所崇拜的著名男高音吉里來摩德納歌劇院演出，帕華洛帝喜出望外，特意跑去聽吉里練聲。在劇院裡，帕華洛帝初次欣賞到世界上第一流的聲音，他為此而激動萬分，興奮地告訴歌唱家說：「我也想成為男高音！」

1955 年，帕華洛帝由師範學校畢業。他放棄了上大學而毅然決然地選擇了學音樂。對此，母親支持他的選擇，然而父親卻對他直潑冷水：「想

第一章　音樂領域

成為歌唱家？沒那麼容易，那真是千里挑一。吃那碗飯難得很，不必去冒風險！」他向父親提出，請他們再供養他幾年學聲樂，如果在 30 歲之前仍然一事無成，他就改弦易轍，另謀出路，自食其力。

於是，學藝生涯開始了。帕華洛帝父親的朋友，男高音歌唱家阿里戈·波拉答應免費收他為徒。當然，這個決定是在他聽了這個小青年唱的歌劇片段之後作出的。

在七年半的學藝生涯中，帕華洛帝在一個小城市舉辦過兩場獨唱音樂會，可惜不成功，這使得他想成為職業歌唱家的夙願就像是一個遙遠的夢。他一度由自信、樂觀變為自卑、消沉，憂鬱成疾的帕華洛帝的聲帶上也長起了小結。在費拉拉演出時，他的男高音變成了「男中音」，連一般歌手的水準也夠不上。帕華洛帝以為自己成為歌唱家的美夢徹底幻滅了。他絕望地對後來成為他妻子的阿杜阿·維羅尼說：「沒希望了，再到薩爾索馬焦雷演一場，從此與舞臺告別。」沒想到，奇蹟出現了！由於解除了精神負擔，帕華洛帝在薩爾索馬焦雷的獨唱音樂會獲得了巨大的成功。他自己多年來付出大量辛勤的汗水，從阿里戈·波拉和康波加利安尼那裡學來的全部技巧，他自己與生俱來的美妙嗓音都在這次音樂會上一下子全表現了出來。

他激動的心久久不能平靜：但願這是生命中的一個轉折點。帕華洛帝應邀在勒佐·艾米利業的阿里斯託大廳演出，他選唱難度很大的男高音詠嘆調《弄臣》中的《我似乎看見了眼淚》。

走上舞臺，帕華洛帝看到坐在觀眾席位上的世界著名男高音歌唱家費魯齊·塔利阿維尼。他感到在大師面前演唱，無異於關公面前舞大刀，他頓時緊張了起來，呼吸急促。他極力控制住自己，努力把自己的特長發揮出來。演出後，塔利阿維尼對帕華洛帝的演唱十分滿意，當即表示：「我

還要看你的《波希米亞人》演出。」帕華洛帝深感榮幸，興奮得幾乎要跳起來。

1961 年，帕華洛帝以《波希米亞人》中魯道夫的一個唱段參加了阿基米‧佩里國際聲樂比賽，一舉奪得了第一名。

1963 年，歌劇界巨頭瓊‧英格彭在愛爾蘭都柏林歌劇院看了帕華洛帝的演出後，立即請他到英國科文特加登歌劇院獻藝。不久，帕華洛帝又在倫敦電視台舉辦的「星期日之夜」中露面，借助於電視台，帕華洛帝的歌聲飛進了千家萬戶。英國觀眾對他的表演發出了「瘋狂的回響」。

1965 年，帕華洛帝首次跨過大西洋，登上了美國歌劇院的舞臺。他和薩瑟蘭同演《拉美莫爾的露契亞》，又博得了美國觀眾的狂熱喝彩。接著，澳大利亞也響起了帕華洛帝迷人的歌聲 —— 他和薩瑟蘭在澳洲進行巡迴演出。

1967 年，帕華洛帝在舊金山一舉成功。

1972 年他在大都會歌劇院又與薩瑟蘭合作，演出《團隊的女兒》，在一個詠嘆調中，帕華洛帝從容不迫地從胸中連續唱出了 9 個「高音 C」！在演出另外兩個劇目《清教徒》和《遊唱詩人》時，帕華洛帝竟然唱出了「高音降 D」，「高音 D」直至「超高音廣。這是音樂史上記載過而本世紀還沒有人耳聞過的聲音！至此，他已經用自己的歌聲沖開了地球上任何一個歌劇院的大門！帕華洛帝終於以他華麗輝煌的嗓音和純熟精湛的歌唱藝術征服了全世界。他被人們置於世界十大男高音歌唱家之首，登上了「當代歌王」的寶座。

帕華洛帝是一位抒情男高音歌唱家，與多明哥、卡列拉斯並稱世界三大歌王。他以渾厚而美妙的歌喉和能夠唱到男高音最高音調 C 的超高音而聞名遐邇，譽滿全球。他被人們置於世界十大男高音歌唱家之首，登上了

第一章　音樂領域

「當代歌王」的寶座。

2007 年 8 月中旬時，因發高燒，曾在義大利摩德納醫院住上 10 天，在 8 月 25 日出院回家，9 月 4 日，義大利傳媒傳出他病情突然惡化、不醒人事，及在家中接受醫師照料的消息。9 月 6 日凌晨，因患胰腺癌在摩德納家中去世，享壽 72 歲。

格奧爾格‧弗里德里希‧韓德爾

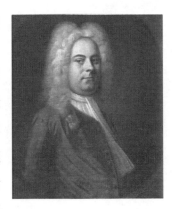

1685 年 2 月 23 日，韓德爾出生在德國哈勒一個富裕的宮廷理髮師兼外科醫生的家庭之中。本來，這個家庭與音樂並無緣分，可是韓德爾卻偏偏迷上了音樂。父親認為，兒子應該學習法律將來才能出人頭地，而音樂對一個像他這樣中等階層的後代來說，顯然不是理想的職業。小韓德爾得不到父親的讚許，每天只好在三更半夜偷偷躲在閣樓上練琴。後來，當他的管風琴演奏水準受到人們的普遍稱讚時，父親才勉強同意他兼學音樂。

韓德爾 17 歲時當上哈勒禮拜堂的風琴師，並開始了音樂創作。18 歲，移居漢堡。從 21 歲起，他在音樂之鄉義大利廣泛遊歷、考察與學習，達 4 年之久。在此期間，他寫下許多宗教音樂、義大利風格的康塔塔（大合唱）等等。1709 年，在威尼斯上演了他的義大利歌劇《阿格里皮娜》（*Agrippina*），引起義大利觀眾的狂熱歡呼 —— 韓德爾已出色地掌握了義大利歌劇的藝術風格。

1710 年，25 歲的韓德爾回到了祖國，被任命為漢諾威宮廷樂隊指揮。同年秋天，他第一次訪問英國。在此期間，他寫了一部義大利歌劇《里納爾多》（*Rinaldo*），以優美清新的格調征服了英國聽眾。當時的英國宮廷貴族非常崇尚義大利歌劇，英國女王安娜將韓德爾視為傑出的義大利音樂家，給予優厚的待遇。後來，他乾脆定居英國並加入了英國國籍。

1720 年，英國皇家歌劇院創立，韓德爾成為該院的音樂指導之一。隨著他在英國藝術界的地位愈來愈高，再加上他天性固執，脾氣暴躁，他的

敵人也逐漸增多。有一次，當他指揮一部歌劇的排練時，不知為什麼，女高音歌唱家庫佐妮拒絕演唱一首詠嘆調！韓德爾在盛怒之下，一把抓住她的腰部，當眾威脅說，如果她再敢無理取鬧就把她扔出窗戶！庫佐妮嚇壞了，只得就範。

由於多方面的原因，英國觀眾對義大利歌劇的興趣逐年降低。1728 年，倫敦的舞臺上首次出現了用英語表演的輕鬆幽默、大眾化的歌劇 —— 《乞丐歌劇》，立即博得廣大市民的熱烈歡迎。這部作品不僅無情地嘲笑了義大利歌劇，而且將矛頭直指韓德爾本人。當劇中出現一群盜賊從舞臺上走過時，作者竟然配上了韓德爾初訪英國時的成名作《里納爾多》中的《十字軍進行曲》！

在《乞丐歌劇》的沉重打擊下，本來就已很不景氣的皇家歌劇院被迫停業。然而，這並未使韓德爾一蹶不振。當他看清了前進的方向，便以加倍的努力開始創作使用英語、由英國人表演的新的清唱劇。在一系列英語清唱劇中，《彌賽亞》當推首位。

韓德爾 66 歲時不幸雙目失明。可是，他依然滿腔熱情地積極參加各種社會音樂活動。

按照韓德爾的慣例，每年生日過後的春季都要舉行一連串的演出。1759 年春，74 歲的韓德爾一如以往，連續親自指揮了 10 場大型作品的公演（儘管他早已雙目失明），並場場爆滿，座無虛席。4 月 6 日，是擬定的最後一場演出 —— 清唱劇《彌賽亞》。演出結束時，在雷鳴般的掌聲中，積勞已久與過度興奮的韓德爾昏倒在地。幾天之後，韓德爾與世長辭。

韓德爾是一位多產作曲家，寫有大量的歌劇（46 部）、清唱劇（32 部）、大合唱（100 部）以及許多器樂作品。在聲樂與器樂這兩個領域中，

前者的成就更大一些。他的代表作有：清唱劇《彌賽亞》、《掃羅》、《參孫》、《以色列人在埃及》、《猶大·瑪卡貝》、《所羅門》、《耶弗他》，大合唱《加冕讚歌》，管絃樂組曲《水上音樂》、《煙火音樂》等等。

約翰‧塞巴斯蒂安‧巴哈

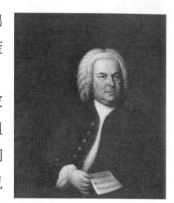

約翰‧塞巴斯蒂安‧巴哈，18 世紀德國傑出的音樂大師，他的作品對歐洲音樂藝術的發展產生了巨大的影響，被人們稱為「歐洲音樂之父」。

巴哈出生在德國中部圖林根的一個音樂家庭。他的家族世代都出音樂家，他的高祖、曾祖都是遠近聞名的樂師，他的祖父這一代出了三個音樂家，他的父親是小提琴家；巴哈有三位兄長，都是音樂家；巴哈有了個兒子也是傑出的音樂家。這在音樂史上是罕見的。

受祖父和父親的影響，巴哈從小就受到了良好的音樂教育，而且還受到當地民間音樂的薰陶，使他酷愛音樂。不幸的是，在巴哈還不到 10 歲時，父母就雙雙去世，從此巴哈就由哥哥撫養，並送他繼續上學。

巴哈不滿足哥哥所傳授的知識，他對兄長保藏的許多著名音樂家的樂譜極感興趣。在被哥哥拒絕後，巴哈每晚趁哥哥熟睡後偷出樂譜，在月光下抄寫，花了半年時光將所有樂譜全部抄完。後來哥哥知道後拿走了他所抄寫的樂譜，然而巴哈已將這些樂譜牢牢地記在腦海中了。

巴哈在哥哥身邊生活、學習五年後，決定獨立謀生。他虛心地向當時的名家求教，不辭辛苦。有次他聽說漢堡有著名音樂家的演出，決定不放過這個學習的機會。由於沒錢坐車，他便自帶乾糧，徒步前往，來回竟走了 60 公里。

1704 年，巴哈成為阿恩斯塔特新教堂的風琴師，在這裡學習鑽研管風琴的演奏技巧。當他聽說一位德國音樂家在距此之外 300 公里的盧卑克

時，於是請假四周前往求教。在盧卑克，巴哈對人師的高超技巧十分敬佩，陶醉於大師的音樂而流連忘返。他忘記自己只請了四周的假，一連待了四個多月才返回阿恩斯塔特。

教會早就對巴哈平日的行為不滿，這次更是藉故對他進行審判，並給予降薪處分。巴哈氣憤至極，於 1707 年離開了阿恩斯塔特教堂。

巴哈在米爾豪森教堂待了一段時間後，於 1708 年受聘於威瑪宮廷樂隊任管風琴師，不久又升任樂長。巴哈在威瑪期間，事業上有了巨大的進展。為了適應宮廷頻繁的需要，他不得不儘快地創作，並採用各種演奏方法，由此廣泛地接觸了世俗音樂。這一時期他創作了大量管風琴曲，如《帕薩卡里亞》等等。

此時，巴哈的演奏才能也達到了前所未有的高度。1717 年，法國著名古鋼琴家瑪爾香被邀請前來表演。巴哈將瑪爾香剛表演過的曲目用新技巧變奏了 12 次，使一向拜倒在外國人腳下的德國貴族大為震驚，連聲叫好。巴哈提出與瑪爾香舉行比賽，當眾分出高低。瑪爾香表面上答應，晚上就溜之大吉了。這樣一來，巴哈名聲大振。

儘管巴哈在音樂方面有如此才華，但還是遭到了公爵不公正的待遇。他曾被監禁一個多月，於 1717 年底離開威瑪。

1717 年到 1723 年，巴哈擔任哥登宮廷的樂隊指揮，由於這裡條件極差，巴哈更多的是從事管絃樂曲的創作。這期間他的著名作品有《平均律鋼琴曲集》第一卷、《布蘭登堡協奏曲》等。

1723 年後，巴哈到萊比錫工作，擔任湯瑪斯教堂的合唱團團長。巴哈在萊比錫工作了 27 年，一直到去世。這是他一生中音樂創作的巔峰時期，著名作品有《馬太受難曲》、《B 小調彌撒曲》、《平均律鋼琴曲集》第二卷等等。

第一章　音樂領域

　　晚年的巴哈在一次中風後雙目失明，此後病魔纏身，健康狀況日益惡化。但他仍頑強地堅持創作，透過口述，由妻子或學生記錄寫出作品。1750 年 7 月 28 日巴哈逝世，一顆巨星隕落了！

　　直到死後近 80 年，巴哈的創作才逐漸為人們所認識，並受到尊敬和推崇。他被音樂史家稱為「歐洲音樂史上承前啟後的樞紐人物」。

沃夫岡‧阿瑪迪斯‧莫札特

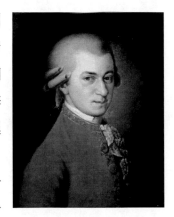

　　沃夫岡‧阿瑪迪斯‧莫札特，18 世紀奧地利偉大的天才音樂家，歐洲音樂史上最著名的「音樂神童」。莫札特出生於薩爾茨堡城，這是一個文化發達、風景優美的小山城。莫札特的父親李奧波德是一位音樂家，他在薩爾茨堡大主教宮廷樂隊任樂師。

　　莫札特很小就顯露出罕見的音樂才華。有一次，父親教姐姐彈鋼琴，年僅 3 歲的莫札特在一邊細心聆聽。姐姐彈完後，莫札特便爬上琴凳，把姐姐剛彈完的曲子重新彈了一遍。他的天賦讓父親十分驚奇，父親決心把他培養成一個音樂家。

　　莫札特 4 歲時，父親和一位朋友聊天，看見莫札特正聚精會神地在五線譜上寫東西。父親問他寫什麼，莫札特非常認真地回答：「我在作曲！」父親將信將疑，拿過莫札特寫的東西仔細一看，發現不僅形式完全正確，而且還挺不錯。還有一次，父親和朋友一起演奏四重奏，小莫札特央求父親讓他拉第二提琴。父親沒辦法，只好讓他和拉第二提琴的人一起演奏。拉第二提琴的音樂家拉著拉著慢慢停止了演奏，發現獨自在拉的莫札特準確無誤，這使音樂家們大為驚訝。

　　6 歲時，莫札特已成為當地小有名氣的演奏家和作曲家了。他演奏鋼琴技巧嫻熟，出神入化，被譽為神童。大他五歲的姐姐瑪麗亞安娜也是鋼琴好手。父親帶著他們進行旅行演出，以期引起人們的注目。他們在當時的歐洲音樂中心維也納演出，莫札特所表現出的超人的音樂才華震驚了維

第一章　音樂領域

也納樂壇，一時間「音樂神童」的名稱到處傳頌。奧地利女皇特地請他們表演，莫札特的即興演奏和用布蒙著琴鍵演奏的絕技使女皇驚嘆不已，他們也因此得到了豐厚的賞賜和盛名。

第二年，父親又帶著姐弟倆旅行演出，歷經德國、瑞士、法國、英國、荷蘭等國，所到之處都受到人們瘋狂的歡迎。莫札特風靡全歐，被喻為「18 世紀的奇蹟」。在倫敦，莫札特逗留了一年，受到了傑出作曲家約翰‧巴哈（德國著名音樂家巴哈的兒子）的悉心教導。

三年的旅行演出使莫札特開闊了眼界，增加了知識，為他的進一步發展奠定了深厚的社會基礎。他的父親深刻體會到，要使莫札特從一個音樂神童躋身於歐洲第一流音樂家的行列，必須對他進行音樂理論和寫作技巧方面的系統教育。從此，莫札特又在父親的指導下進行了嚴格而廣泛的訓練學習。莫札特學習十分刻苦，有時候練琴一練就是十幾個小時。由此可見，莫札特的巨大成功除了天才之外，更重要的是勤奮的因素。

莫札特的父親帶領莫札特到義大利演出，這是擴大他在歐洲音樂界知名度的一個重要步驟。莫札特以其非凡的音樂才能征服了挑剔的義大利觀眾。具有悠久音樂文化傳統的義大利人民也給予 14 歲的莫札特以極高的榮譽。赫赫有名的波倫亞學院和維倫音樂學院先後授予他為院士，羅馬教皇給他頒發了「金距輪」獎章，並授予他「金馬刺」騎士稱號。

22 歲後莫札特曾在薩爾茨堡大主教宮廷當樂師，後來因不甘忍受凌辱和壓迫，於 1781 年毅然離開薩爾茨堡。此後十年是他一生中音樂成就最輝煌的時期。他以自由音樂家的身分從事創作，寫出了大量作品，有大型交響樂、鋼琴協奏曲、小提琴曲，還有小夜曲，以及各種器樂的奏鳴曲，都是非常優美的傑作。其中以《EB 大調第三十九交響曲》、《C 大調第四十一交響曲》和《A 小調第四十交響曲》三部交響曲和《費加洛婚

禮》、《唐‧璜》、《魔笛》三部歌劇最為著名。

　　由於窮困生活和繁重工作的雙重因素，莫札特健康狀況日益惡化。1791 年 12 月 4 日，他在貧病交困的情況下結束了生命，終年 45 歲。莫札特短暫的一生完全被音樂所占有，他的英名也因為音樂而流芳百世。

● 路德維希‧貝多芬

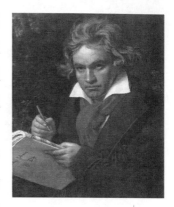

　　路德維希‧貝多芬 1770 年 12 月 16 日在德國美麗的小城波恩市降生。他們家是音樂世家，祖父路易是宮廷樂團的樂長。父親約翰也在宮廷裡任職，是個高音歌手。當時，音樂家在德國的地位是特別低的。尤其是在宮廷中任職的音樂家，被蔑稱為「音樂僕役」。微薄的薪水，使得貝多芬一家不得不幹一些別的副業才能勉強度日。幼年的貝多芬視此為「最大的不公平」，養成了他高傲、聖潔的稟性。貝多芬的一生充滿著戰鬥的激情，他幼小的心靈立志要改變這個不平等的世界。

　　1773 年，貝多芬的祖父路易去世。家境更為窘迫，母親不得不出外幫傭。小貝多芬被父親帶到樂團裡去玩。在那裡，小貝多芬表現出對音樂極強烈的愛好，在其他樂手哄著小貝多芬玩時，他很快學會彈奏羽管鍵琴，父親被兒子的天賦所震驚，他覺察到兒子將來一定會成為出眾的音樂家。於是，約翰開始正式教兒子學鋼琴。在父親嚴格的教導下，小貝多芬進步很快，在他 6 歲時，他已能彈出完美的作品，並且學會了演奏小提琴等多種樂器。1778 年，貝多芬由父母帶領到科隆與荷蘭的鹿特丹等地作巡迴演出，很受觀眾歡迎，這是小貝多芬的首次發表演出。外地美麗的風光，獨特的風俗令貝多芬大開眼界。

　　幼年的貝多芬很小就退學專門學習音樂。1780 年，幸運的貝多芬成為當時德國最著名的音樂教育家奈弗的學生。奈弗看出這個聰明伶俐的學生有很高的天賦，便以一套獨特的訓練方法傾囊而授。貝多芬在這裡開始

接觸廣闊的藝術世界。奈弗引導貝多芬去欣賞文學名著與美術傑作。這為貝多芬的音樂生涯打下了扎實的基礎。此外，奈弗蔑視權貴的剛烈性格對高傲的貝多芬也有很大影響。1782 年，貝多芬也開始了「音樂僕役」的生涯，他在瓦爾特斯坦伯爵的樂團擔任管風琴師助手。這樣，貝多芬的表演機會多了，他天才的演奏技藝很快傳遍波恩，許多貴族慕名而來，請他去演出。高傲的貝多芬並不知足，他知道，自己還有很大的潛力。1787 年，貝多芬自己弄了點路費來到維也納，經朋友的介紹拜訪了當時音樂之都最耀眼的名星鋼琴之王莫札特，當時，莫札特正在與幾位高貴的客人談話，絲毫沒有在意這個貌不驚人的年輕人，隨手抓了幾張樂譜讓他去彈。高傲、倔強的貝多芬受此輕慢，暗下決心一定要引起這位大師的注意。於是，他以莫札特的作品旋律為主題，即興發揮，優美的琴聲立刻吸引了莫札特，他拋下這幾位貴客，又拿過一張樂譜對這位年輕人說：「這是我剛作出的一支曲子的主題，你根據它彈個即興曲吧！」貝多芬拉過來，粗略地看了看，便彈了起來，莫札特被這位年輕人的才華驚呆了，就是自己也不能如此輕易地彈出這麼美妙的旋律呀。莫札特聽完後激動地向那幾位尊貴的客人介紹道：「大家注意！將來震驚世界的人一定是他。」於是，莫札特欣然收下了這個優秀的學生。但不久，貝多芬最愛的母親去世了，他匆匆返回家裡。由於母親去世，父親情緒低落，整日酗酒，養活一家人的重擔落在了少年貝多芬身上。為了賺錢餬口，貝多芬只好又去歌劇院演奏，並給貴族擔任家庭教師，但是傲慢的貴族少爺根本瞧不起貝多芬。一次，貝多芬去給一個貴族學生上課，學生竟讓老師在前廳等了兩個小時。貝多芬非常惱火。在上課時那個學生又彈錯了鍵，貝多芬用木板重重地打了他的手心。那位貴族學生摸著通紅的手掌，可憐地望著貝多芬，說：「今天您怎麼這麼急躁？」貝多芬平靜地答道：「我的耐心已在前廳消耗

第一章　音樂領域

盡了！」由於他的脾氣他丟了很多份工作，一家人又陷入困頓。更不幸的是，唯一的小妹妹由於沒有人照顧夭折而去。貝多芬也染上了天花，雖然死裡逃生，但臉上落滿斑點。頑強的貝多芬沒有氣餒，他幫助兩個弟弟找了工作，自己去波思大學哲學系作旁聽生，繼續深造。這時，法國大革命爆發了。歐洲各國的封建統治也搖搖欲墜。革命的浪潮讓貝多芬激動不已，他不能再在這個小城待下去了。1791 年，奧地利著名作曲家海頓路過波恩，發現了貝多芬的才華，於是希望貝多芬去維也納。經過多方努力，1792 年 11 月，貝多芬帶著簡單的行李直奔維也納，他拜師於海頓門下，並且在維也納定居下來，一直到他去世。

　　貝多芬在海頓門下剛待下不久，就對海頓那種墨守陳規的教法不滿，於是師徒兩人分道揚鑣。但海頓依然十分滿意這位學生，他在寫給朋友的信中說：「貝多芬遲早會攀登到歐洲最偉大的作曲家之列，而我將為能把自己說成是他的老師而感到自豪。」海頓熱情地向科隆推薦貝多芬。此後，貝多芬又跟維也納的幾位有名的音樂家學了交響樂、四重奏與歌劇的創作方法。貝多芬經過刻苦的學習，技藝非凡。後來，貝多芬投身於李希諾夫斯基公爵門下，年俸 600 盾。在維也納，貝多芬充滿激情的即興演奏很快迷住了維也納人。各地都邀請他去演出。貝多芬名聲大振。但是，由於「音樂僕役」的出身，他依然被別人低看一等。1801 年，貝多芬與一位伯爵小姐朱麗葉‧琪查爾迪相愛。但她父親因為貝多芬低賤的身分，硬拆散了這一對情人。遭受戀愛失敗的打擊，貝多芬情緒變得惡劣，更為不幸的是，他患上了神經性耳聾，聽力逐漸衰退。貝多芬斷絕一切來往，獨自隱身於維也納一個偏僻的地方。終於，高傲頑強的貝多芬又抬起了頭。在給朋友的信中，他這樣寫道：「我將扼住命運的咽喉，不容許它毀滅我。哦！能把生命活上千百次那多美好啊！」1802 年夏天，他在醫生的指導

下到維也納郊外的海里根什塔特村療養，但情況更糟，彈琴是不可能的事了，於是他改為創作，陸續完成了《D小調奏鳴曲》（也叫《暴風雨奏鳴曲》）、《第二交響曲》、《第二小提琴鋼琴奏鳴曲》等一系列作品。1804年，貝多芬完成了他的三部傑作《英雄交響曲》、《熱情奏鳴曲》及歌劇《費德里奧》。《費德里奧》是貝多芬一生中創作的唯一一部歌劇，大受歡迎。但貝多芬依然過著窮苦的生活，甚至有一次被警察當作流浪漢抓了起來。但貝多芬依然如痴如狂地創作，絲毫不在意這些。一天，貝多芬走進一家飯店要吃午飯，突然靈感出現，美妙的旋律在腦中迴蕩，他隨手拿過菜單便寫起譜來，很久，侍者立在他旁邊等待他點餐。寫完之後，貝多芬抬頭猛然看見了侍者，說：「結帳嗎？」周圍的人都知道這位偉大的音樂家，善意地笑起來，侍者笑道：「您還沒有點餐呢！」貝多芬這才覺出，自己的肚子確實很餓了。由於拿破崙大軍攻打奧地利，維也納人紛紛外逃。貝多芬不能演出，日子更加艱難，最終被房東趕出來，他不得不去求助一個朋友。1806年，貝多芬去好友弗朗茨那裡，碰到弗朗茨美麗、大方的妹妹丹蘭莎。兩人又墜入愛河。丹蘭莎得到哥哥的同意與貝多芬訂了婚。沉浸在幸福之中的貝多芬創作了（第四交響曲），但是，不久兩人的婚事又告吹了。原來，丹蘭莎也出身貴族，她父母堅決不同意這樁有辱聲譽的婚事。貝多芬再次經歷愛情的打擊。1808年，拿破崙大軍踐踏歐洲各國，遭到各地人民的反抗，如火如荼的人民解放戰爭開始了。在革命熱情的鼓舞下，貝多芬聯想到自己所遭到的不幸，他以憤怒的激情完成了他的（第五交響曲），即《命運交響曲》。樂曲共分四個樂章，表達了戰鬥的激情，堅定而有力。

寫完《命運交響曲之後》，貝多芬為了逃避城市的庸俗，經常到郊外田野中散步，在大自然的懷抱中，他尋找到歡樂。於是他又奮筆完成了

第一章　音樂領域

《第六交響曲》即《田園交響曲》以表達他對自然的熱愛。

1809 年 10 月，拿破崙大軍攻占了維也納。李希諾夫斯基公爵迎接了拿破崙的軍官。他們聽說名揚世界的貝多芬就在此地時，驚喜萬分，紛紛表示要見一見這位世界一流的音樂家。公爵便把貝多芬叫來，這幾位軍官訴說了景仰之情。可是貝多芬卻非常冷漠，因為他們是侵略者。當公爵為了討好來賓，要求貝多芬演奏一曲時，貝多芬一口回絕。他看不起公爵這種下賤的樣子，更痛恨公爵命令自己的傲慢態度。他冒著傾盆大雨憤然離去。回到家裡，貝多芬給公爵寫了一封信，其中說道：「公爵，你所以成為一個公爵，只是由於偶然的出身，而我所以成為貝多芬，完全是靠我自己。公爵現在有的是，將來也有的是，而貝多芬卻只有一個。」是的，歲月無情，它記住的只是那些偉大的人。此後，貝多芬離開公爵府，但是當時貴族階層狼狽為奸，他們再也容不得這個敢於反抗的貝多芬。後來，洛勃科維支用年俸 4,000 弗洛林招貝多芬去做了「音樂僕役」。高傲的貝多芬為了生存不得不仍走父輩的老路。但是，貝多芬時刻沒有忘記自己的屈辱，他渴望著戰鬥，身體中充滿著反抗的激情。1810 年，貝多芬為歌德高昂的《哀格蒙特》配曲，曲中飽含著為自由鬥爭的精神。1812 年，貝多芬在捷克的泰普里茨見到了這位讓他崇敬已久的大詩人。但已成為威瑪公國樞密顧問的歌德已一心為官了，他再也不是那個高喊戰鬥、高喊自由的歌德了。一次，他與歌德在城外散步，遇到一群貴族迎面走來，歌德摘下帽子恭敬地閃到一旁讓路，貝多芬惱怒地說：「您不該讓路！」說完背著雙手高傲地向貴族迎面走去。貴族都知道是大名鼎鼎的貝多芬，客氣地向他致意，貝多芬這才還禮作答。但他對歌德的行為卻大為不滿。歌德雖然也很欣賞貝多芬的才華，但他卻對貝多芬音樂中的戰鬥激情非常反感。兩人不歡而散。

1815 年，歐洲各國開始了對拿破崙的反攻。貝多芬被勝利的消息鼓舞，接連完成《第七交響曲》與《第八交響曲》。貝多芬同時也積極地支援前線鬥爭，為救濟傷員籌辦大型義演活動。這是貝多芬最為高興的時期。但是，不久貝多芬自由的理想破滅了。拿破崙被打倒了，各國的封建勢力紛紛上臺，人民依然被踐踏在社會的底層。自由的思想藝術紛紛被取締，激進的貝多芬更是首當其衝。貝多芬被迫退出樂壇，他的生活更為艱難。

在沉寂的日子裡，貝多芬的耳朵完全失聰。作曲也更難了，但戰鬥不息的貝多芬知道自己不能放下筆，不能離開音樂。他請人特製了一支小木棒。在創作時，他把小木棒的一端插在鋼琴箱裡，用牙齒咬住另一端，利用小木棒的振動，來「聽」自己彈出的旋律的效果。1823 年，貝多芬便靠這獨特的裝置完成了規模龐大的《莊嚴彌撒曲》，獻給大主教魯道夫，以求取世界的和平。全曲嚴格按照彌撒祭曲的程式寫成，分為五個章節。分別為「我主憐我」、「榮耀歸主」、「我信我主」、「聖哉、聖哉」、「神之羔羊」。隨著世界抗爭局勢的發展，貝多芬看到了群眾的力量。憑藝術家的敏銳的直覺，貝多芬把目光投向了人民。「人民藝術家的作品，應該為窮苦的人們服務。」貝多芬這樣說。

1824 年，貝多芬在新的激情下完成了《第九交響曲》（也稱《合唱交響曲》），這是貝多芬最後一部力作。它表達了全人類對於封建專制的抗爭，對於自由的追求與渴望。貝多芬的朋友聽說他完成了《第九交響曲》，紛紛寫信要求欣賞一下，貝多芬答應了。劇場選擇在維也納的卡德劇院。1824 年 5 月 7 日，沉寂多年的貝多芬出現在樂池中。久違的觀眾報以一次又一次熱烈的掌聲。當時，國王出現人們也只給以 3 次鼓掌歡呼。偉大的貝多芬一出現，人們都狂熱起來，歡呼竟達 5 次之多，從未出現過

的盛況把維持秩序的警察都驚呆了，好一陣過後，才紛紛跑出來制止過分狂熱的場面。貝多芬雖然聽不見，但也被眼前的場面所感染，流下了激動的淚水。演出開始了，貝多芬情緒激昂地站在樂隊前。雖然他聽不見任何一種樂器的聲音，也聽不見歌者的演唱，他只憑自己的記憶，憑著自己的激情全力指揮下來。聽眾完全被這久違的充滿激情的音樂所陶醉。他們如痴如狂，為之歌為之泣。演出獲得了巨大成功。

1825 年，貝多芬搬進了一幢名叫「黑西班牙人」的大廈，貧困的生活使這位已進入暮年的偉人常常生病。雖然身受疾病與飢餓的折磨，貝多芬依然緊捏著筆，捍衛著這片自由的王國。他還要寫《第十交響曲》，還要為《奧德賽》與《浮士德》配曲，他還有很多事情沒有做。但是，上帝已不忍心再讓這位偉人在世間受苦。1827 年 3 月 26 日，維也納上空烏雲密布，狂風捲著烏雲，驚雷挾著暴雨，貝多芬在床上安然睡去。偉大的音樂家逝世的消息讓全世界痛惜不已。葬禮那天，幾萬人來到「黑西班牙人」大廈前默立。但是，由於貝多芬出身低賤而且沒有留下財產，他只能葬在一個很小的公墓裡。奧地利著名戲劇家格里爾帕策在他的墓前致詞道：「從今天起，他將成為歷代的偉人之一，永世長存。」

貝多芬離去了，他一生留下了 256 部作品，包括交響曲、奏鳴曲、歌劇、協奏曲、合唱曲以及改編的民歌等。

1888 年，出於對貝多芬的熱愛與懷念，維也納音樂之友協會會員自願捐資，在中央公墓買了一塊墓地，把貝多芬與另一位窮苦一生的音樂天才舒伯特一起遷葬進去。貝多芬墓前那塊潔白的大理石墓碑上，刻著一把鍍金的豎琴，寫著「貝多芬 1770-1827」，沒有一絲浮華，人們不願用那種庸俗的東西打擾這位巨人。

卡爾‧馬利亞‧馮‧韋伯

　　韋柏是歐洲早期浪漫樂派的先驅者之一，然而他的一生卻無驚人壯舉，又無動人逸事。

　　1786 年 11 月 18 日，韋柏誕生在德國汀堡。他的父親是一位熱心的戲劇家，自己組織了一個流浪者的家庭劇團，在德國與奧地利各地巡迴演出。韋柏自幼對音樂繪畫甚感興趣，生活環境的薰陶使他不僅有機會廣泛接觸多種多樣的民間音樂，而且還自然而然地累積起豐富的戲劇舞臺知識，一切對他日後的音樂創作，特別是歌劇創作產生了難以估量的影響。

　　韋柏 10 歲開始學習作曲，12 歲公開出版了 6 首小賦格曲，歲時已是一位擁有很多作品的小作曲家了。

　　從 1804 年起，韋柏走上職業音樂家的生活之路，他曾先後任過布拉格李比希歌劇院、德累斯頓日爾曼歌劇院的指揮。

　　韋柏為打破義大利歌劇獨霸歐洲舞臺的一統天下，在德國立本民族的歌劇而進行了長期不懈的努力。1821 年，他一生中成功的代表作《自由射手》。這部歌劇轟動了整個德國，它的誕生成為德國歌劇史上一個里程碑。

　　1826 年初，應英國柯文特花園劇院之邀，韋柏前往倫敦親指揮他新上演的歌劇作品《奧伯龍》（Oberon）。過度的勞累使來就體弱多病的韋柏支撐不住，於 6 月 5 日逝於倫敦，年僅 40 歲。

第一章　音樂領域

韋柏一生中寫了大量的音樂作品，其中最具代表性的是歌劇《自由射手》、《優利安特》、《奧伯龍》；歌曲集《詩與寶劍》；鋼琴曲《邀舞》。

焦阿基諾‧羅西尼

　　義大利是歌劇的搖籃，優秀的歌劇藝術家總是源源不斷地從這兒湧現出來。在他們的行列中，有一位引人注目的代表人物 —— 焦阿基諾‧羅西尼。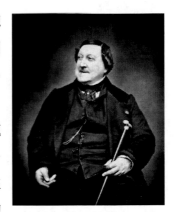

　　1792 年 2 月 29 日，羅西尼誕生在義大利威尼斯灣上的一個小鎮彼薩羅。他的父親朱捷普‧羅西尼曾是一家屠宰場的檢驗員，後因擁護民主共和政體，在封建政權復辟後被革職。朱捷普的妻子原是劇院裡的歌唱演員，丈夫被解職後，夫妻雙雙成為流浪藝人。

　　小羅西尼自幼跟隨父母到處漂泊，過著四海為家的巡迴演出生活。

　　1806 年，羅西尼考入波倫亞音樂學院學習大提琴演奏。校方很快便發現這位年青的彼薩羅人具備出色的音樂天賦，於是又給他增加了兩門艱深的理論課程 —— 對位與作曲。任課教師馬泰神父無論布置難度多大的作業，羅西尼都能輕而易舉地完成。不僅如此，他的音樂創作顯得毫不費力、多產而神速，這使他常常成為全校師生驚奇的對象和談論的話題。

　　羅西尼富於生動的音樂情趣，而馬泰神父的教學體系卻極為古板、煩瑣和枯燥，兩者之間必不可免地產生了尖銳的矛盾，年青的羅西尼不得不一頭紮進藏書豐富的校圖書館，從前輩大師的著作中汲取營養。

　　1810 年，18 歲的羅西尼畢業於波倫亞音樂學院。如同他的父母一樣，他也成為流浪劇團的一員。在劇團裡，他既是演員，又是樂隊指揮，同時還擔任作曲。

第一章　音樂領域

　　為了應付演出的需要，羅西尼在一年之內要寫出五六部歌劇來。由於事務繁多和時間緊迫，他無法對每一部作品、每一個細節都精心構思與仔細推敲，因而在許多地方留下了粗糙和匆忙的痕跡。

　　當時，有地位的作曲家大都拚命地詆毀羅西尼，因為他們深深感到這個初出茅廬的小夥子無疑是他們的勁敵。那不勒斯音樂學院院長明令禁止該院學生參閱羅西尼的總譜。一位「名家」甚至指責羅西尼是個「放蕩的音樂家，不懂藝術的規則和缺乏高尚的趣味」。

　　馬泰神父氣勢洶洶地給他的這位大名鼎鼎的學生寫信罵道：「停止，不要再作曲了！倒楣的你，給我的學校丟了臉。」對此，羅西尼在回信中風趣地答道：「敬愛的老師：請忍耐一下吧！我現在為了餬口，不得不一年寫五六部歌劇，手稿字跡未乾就送給了抄譜員，連看一遍的功夫都沒有，將來等我不再像這樣忙的時候，我再開始寫無愧於您的音樂吧！」

　　羅西尼並不因這些嚴厲的批評而困惑不安，他十分清楚自己作品中的欠妥之處是由於匆忙與缺乏經驗所致。在自己的總譜上，他親筆用十字叉標出所謂音樂文法上的錯誤，並在旁邊註明：為了滿足學究的要求。

　　1813 年，羅西尼的正歌劇《唐克萊蒂》（*Tancredi*）獲得了巨大成功。大街小巷，城市鄉村，到處都傳唱著劇中的旋律。法國文學家司湯達寫道：「在義大利有一個人，大家談論他的時候比談拿破崙的時候還要多，這個人不過是一位才 20 歲的作曲家。」

　　1815 年，應著名的那不勒斯聖‧卡羅劇院之聘，羅西尼擔任了該院專職作曲家。流浪生活結束了，職務的薪水是豐厚的，他的地位逐漸穩固起來。

　　1816 年，這位職業作曲家的代表作《塞維利亞的理髮師》問世。這部作品被譽為義大利喜歌劇中登峰造極之作。

焦阿基諾‧羅西尼

1822 年，羅西尼開始出國周遊，兩年的時光，他走遍了歐淵各國。維也納、倫敦、巴黎都爭先恐後地為他舉行了盛大的歡迎儀式，大大小小的劇院都紛紛上演他的作品。當貝多芬用他的秦鳴曲勉強換得一點報酬，舒伯特在赤貧中掙扎，白遼士為維持生計而疲於奔命之際，羅西尼卻獲得了數目令人難以置信的錢財！這極不協調的反差之形成來自一個簡單的緣由──各國皇室對羅西尼與義大利歌劇的恩寵。

從 1824 年起，羅西尼定居在巴黎。

1829 年，他創作了一生中最後一部歌劇《威廉‧退爾》。

有人說，羅西尼來到人世唯一的意義，就是不斷攀登歌劇藝術的高峰。此話言之有理。這位年輕有為的作曲家在 37 歲時已擁有 38 部歌劇，真可謂碩果纍纍，前途無量。《威廉‧退爾》的問世代表著歌劇大師已進入爐火純青的鼎盛時期，然而令人費解的是，年輕力壯、精力旺盛的羅西尼卻猝然止筆，隱退樂壇。他 20 歲即輕易成名，30 歲便風靡整個歐洲大陸，聲名之大，使人們幾乎忘記了貝多芬和舒伯特的存在。他最後一部歌劇正是他生命的中途，此後，他又平安、健康地生活了近 40 年之久，但已不再是一位作曲家。在歐洲音樂史上，這是一個奇特的例外。

究其原因，有人認為這是由於羅西尼的生活悠閒富裕，從而導致了創作源泉的枯竭；有人分析他面對著貝里尼（1801-1835 年，義大利歌劇作曲家）、威爾第（1813-1901 年，義大利歌劇作曲家）等一批優秀的年輕歌劇作曲家的迅速成長感到壓力，不願再鋌而走險；有人說他於 1836 年聽了梅耶貝爾（1791-1864 年，德國歌劇作曲家）的《新教徒》後，覺得跟那樣的作曲家去抗衡是白費力氣（其實，梅耶貝爾遠遜於羅西尼），故下決心不再動筆，有人甚至直截了當地把原因歸咎於羅西尼「過於懶惰」。眾說紛紜，莫衷一是。不過，有一點是公認無疑的，這位歌劇大師在長達近 40

第一章　音樂領域

年之久的後半生中確實是再也沒寫過一部歌劇。

羅西尼的天性樂觀豁達，舉止言談風趣幽默。他的同行好友梅耶貝爾心腸很軟，總是慈悲為懷地同情別人的痛苦。羅西尼深知梅耶貝爾的脾氣，所以只要一遇到他就不斷地嘮叨自己多災多病。有人問歌劇大師為什麼要這樣做？他回答說：「我沒災沒病，可是這位老兄特別喜好同情親友，我不忍心不滿足他這方面的需要。」

在巴黎時，羅西尼與法國作曲家博瓦迪爾住在同一幢樓裡，羅西尼住樓上。當博瓦迪爾的一部作品首場公演獲得成功時，羅西尼與許多音樂界人士一起來到博瓦迪爾家中表示祝賀。羅西尼高度讚揚了住在樓下的這位同仁，博瓦迪爾感到十分慚愧，他難為情地小聲說道：「大師，連您也這樣讚揚我，實在不敢當！您的造詣那麼精深……您大大在我之上……。」羅西尼立即回答：「不，不，親愛的朋友，我，只是晚上次家睡覺時才在您之上。」

對待無能的庸才，羅西尼的幽默更加耐人尋味。他有一個習慣——見到熟人就脫帽。一天，有位作曲家拿著自己的新作來請羅西尼評定。作曲家口若懸河，大吹大擂，說曲子的立意如何新穎，旋律如何優美，感情如何深沉等等，講得天花亂墜。羅西尼忍不住打斷了客人的神侃：「您還是先演奏給我聽聽吧！」於是，那位作曲家便演奏起來。羅西尼一邊聽，一邊頻頻地脫帽、戴帽。作曲家疑惑不解：「您是不是覺得屋子太熱了？」羅西尼答曰：「不，在閣下的曲子裡，我碰到的『熟人』太多了！」

1848 年的一天，羅西尼突然收到一封信，信裡這樣寫道：「我有一個侄子是音樂家，他不知道怎樣寫歌劇序曲，您曾寫過那麼多歌劇序曲，是否可以給出出主意？」羅西尼覺得很可笑，他決定要給這位先生一個滿意

的回答。於是，那不勒斯一家報紙上出現了羅西尼答覆一位先生提問的公開信，其中有這樣一段話：「……我寫《奧賽羅》（Othello）序曲的時候，是被劇院老闆鎖在那不勒斯的一家旅館的小屋內，桌上擺著一大碗水泡煮麵條，連根綠菜都沒有。這個老闆是頭最禿、心最狠的老闆，他威脅說，如果不把序曲的最後一個音符寫完，甭想活著出去。您不妨對您的侄子試試這個法子，別讓他嘗到鵝肝大餡餅的迷人的香味……」。

羅西尼幸運得令人費解。儘管他早就脫離了創作生涯，可他享有的盛譽卻經久不衰。這人人羨慕的榮耀從他青少年時代即已開始，忠實地伴隨了他的一生，直至今日仍不減色。

1868 年 11 月 13 日，羅西尼在巴黎逝世，享年 76 歲。

在羅西尼的 38 部歌劇中，《塞維利亞的理髮師》和《威廉·退爾》是代表作。此外，影響較大的還有《偷東西的喜鵲》、《灰姑娘》、《在阿爾及爾的義大利姑娘》、《摩西》、《奧賽羅》等。

尼科羅·帕格尼尼

尼科羅·帕格尼尼，一個享譽世界的作曲家和小提琴演奏家，生有一頭傲立不馴的亂髮，寬寬的額頭下嵌著兩只時時透露出不屑神情的小眼珠，一隻高聳著的鷹鉤鼻俯瞰著下面的兩片抿在一起的薄嘴唇。臉龐瘦削，顴骨突出，神情冷漠，帕格尼尼的一副尊容實在不值得人們去恭維，但他那一雙瘦長的手卻引起世人極大的興趣。

世界上有人對他的手進行過專門研究。研究者之一的美國人申費利特醫生認為，帕格尼尼生前患有一種叫「馬凡氏症候群」的疾病，這種病也叫「蜘蛛指症」或「肢體細長症」。這種病造成的四肢邊端部分細長，關節延伸力強等症狀，使他的手具有特殊的靈活性和柔韌性。這種說法聽起來言之鑿鑿，可實際上卻是荒謬可笑的。很難想像，帕格尼尼所具有的出神入化的演奏絕技居然是由生理上的畸形而造就的。但無論怎麼說，帕格尼尼確實可以演奏出令人叫絕的夢幻般的音樂，也難怪有人要懷疑他的手指是否正常了。那是許多具有高度藝術造詣的音樂家夢寐以求的手指，事實上，只有經過千錘百鍊反反覆覆鍛造，才會出現這樣的奇蹟。

1782 年 10 月 27 日，帕格尼尼出生於義大利熱那亞的一個小商人家庭。據說他母親在生他之前，曾夢見一位白衣天使下凡，告訴她說將來她的兒子會成為舉世聞名的小提琴演奏家。她把這個美妙的夢告訴了她的丈夫，一位優秀的曼陀林琴手，他自是欣喜不已。待到帕格尼尼一出生，他的身上便寄予了一家人的深切的希望。於是當帕格尼尼剛剛長到能拿起琴

的年紀，他父親就毫不憐惜地逼他進入了練琴的生涯。帕格尼尼以他的天資加勤奮迅速地進步著。在一名提琴師的指導下，帕格尼尼不僅具有了堅實的基本功，而且在技藝上也日新月異。1793 年，11 歲的帕格尼尼首次參加公演，便立刻以他幼小的年齡和高超的演技震驚樂壇，獲得成功。隨後，他那有遠見的父親沒有沉醉在兒子暫時的成功裡，而是把他送到帕爾馬深造去了。1797 年，帕格尼尼跟從父親到倫巴第進行旅行演出。

在一次音樂會上，正當帕格尼尼演奏著那才情盎然、魅力無窮的樂曲在全場中瀰漫著的時候，一根蠟燭倒下來，把譜架上的樂譜點著了。然而所有的人都正沉浸在如痴如醉的聖境中，沒有人發現這一變化。直到刺鼻的焦糊味兒繚繞著飛散開，一位聽眾才及時地醒悟過來，喚醒了沉醉的人們，從而避免了一場可怕的火災。

此後，帕格尼尼經常在歐洲各地巡迴演出，並於 1801 年開始作曲。他那夢幻般的小提琴演奏技巧的訣祕在於，更多地採用和聲和撥奏法，並加強手指力度，以奔放不羈、富於即興性和擅長發揮樂器特性著稱。

成名後的帕格尼尼，卻染上了酗酒、賭博的惡習，一個天才眼看剛剛出水便又滑向毀滅的泥沼邊緣。隨後的幾年中，他在樂壇突然銷聲匿跡了。原來，時年只有 19 歲的他與一位至今也不清楚真實姓名與身分的貴夫人相愛了。他隨那位貴族太太到了一座鄉下的莊園裡，在她的幫助支持之下，帕格尼尼摒棄了從前的惡習，重新審視了自己的前途，這使他更加熱愛他的藝術，於是帕格尼尼在那裡潛心鑽研他的演奏技巧。這一段生活，使帕格尼尼的技藝完成了質的飛躍。

1805 年，帕格尼尼復出樂壇。應當時的法皇拿破崙一世之妹艾利莎之邀，在皮翁比諾任音樂總監。

1828 年到 1832 年間，帕格尼尼在維也納、巴黎和倫敦等地的巡迴演

第一章　音樂領域

出均獲得轟動效應。為了炫耀自己高超的技藝，他時常故意弄斷小提琴上的一兩根弦，然後在剩下的琴弦上繼續演奏。蕭邦於 1829 年在華沙聽了他的音樂會後，大為驚訝地稱讚他是「理想的化身」。其技藝影響了後世的管絃樂和鋼琴的演奏，更奠定了現代小提琴的演奏技巧。作為演奏家，帕格尼尼在音樂史上的地位可稱「至尊無上」。

另外，帕格尼尼也是一位出色的作曲家。作品有小提琴協奏曲 6 部、隨想曲 24 首及小提琴和吉他奏鳴曲 12 首等。其中那 24 首《隨想曲》是一組技巧高深的小提琴練習曲，堪稱樂壇傑作。帕格尼尼最受推重的作品是《D 小調第一小提琴協奏曲》。

由於帕格尼尼神祕的個性和奇幻的演奏，致使社會上始終流傳著他的各種軼聞，多數人懷疑有魔鬼附在他的身上，否則不可理解他怎能拉出那樣不可思議的音樂。這致使教會在帕格尼尼死後，拒絕把他葬在聖地。

1840 年 5 月 27 日，法國尼斯城，奄奄一息的帕格尼尼出人意料地從病榻上爬起來，拿起他心愛的小提琴，又開始了一次即興演奏。突然，樂聲終止了，琴弓「嘩」地一聲掉到了地上，驚醒了的人們發現，帕格尼尼已經魂歸天國了。

● 彼得‧舒伯特

　　1818 年，彼得‧舒伯特不顧父親的堅決反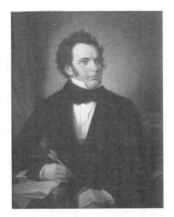
對，抱著對藝術和生活的天真的幻想，毅然辭去
了教師的職位，決心當一名「自由藝術家」。然
而，他哪裡料想得到，像他這樣出身低微的作曲
家，在 19 世紀初葉的維也納，將會是多麼的不
自由啊！

　　舒伯特（1797-1828 年）是 19 世紀奧地利的
天才作曲家，出生於維也納近郊的裡希田塔爾，
父親是中學教師。童年時代，他從家庭音樂生
活中學會了演奏風琴、鋼琴和小提琴，也掌握了基本的作曲方法和合唱藝
術。11 歲起，他進免費的神學院讀書。在學校裡他參加了學生樂隊，有時
還擔任指揮，熟悉了維也納古典樂派作曲家的許多作品。與此同時，他從
13 歲起就開始了緊張的創作活動。1813 年，16 歲的舒伯特離開神學院後，
在父親的學校裡擔任助理教師。這時他雖然忙於教課，但仍然創作出許多
煥發著活力的作品。1818 年舒伯特毅然辭去教學職務，全心投入音樂創
作。由於沒有固定收入，他窮困潦倒，31 歲就英年早逝。人們根據他的遺
願，把他葬在他所崇拜的貝多芬的墓旁。

　　1811 年，舒伯特創作了第一首歌曲《哈加爾的悲哀》，14 歲作第一交
響曲，17 歲為歌德的詩篇《紡車旁的葛萊卿》、《野玫瑰》、《魔王》等
譜曲。18 歲完成第二、三交響曲，兩部彌撒曲，5 部歌劇及 140 多首歌曲。
舒伯特採用和聲上的色彩變化，用各種音樂體裁形式來刻畫個人的心理活
動，富有大自然的和諧和生命力的氣息，他將瞬息間的遐想行之於樂譜，

第一章　音樂領域

把感受到的一切化為音樂形象，構成了他獨特的浪漫主義的旋律。他對後來浪漫主義音樂的發展造成了極其深遠的影響。雖然 31 歲就夭折，但給後世留下了大量的音樂財富，尤以歌曲著稱，被稱為「歌曲之王」。他總共寫下 14 部歌劇、9 部交響曲、100 多首合唱曲、567 首歌曲等近千件作品。其中最著名的有：《未完成交響曲》、《C 大調交響曲》、《死神與少女》四重奏、《鱒魚》五重奏、聲樂套曲《美麗的磨坊姑娘》、《冬之旅》及《天鵝之歌》、劇樂《羅莎蒙德》等。

舒伯特生活在古典主義和浪漫主義的交接時期。他的交響性風格繼承的是古典主義的傳統，但他的藝術歌曲和鋼琴作品卻完全是浪漫主義的。他絕妙的抒情性使李斯特稱他為「前所未有的最富詩意的音樂家」。舒伯特在傳統的室內樂中注入了自己的精神特性。他的室內樂作品都帶有真正的舒伯特的印記，它們也是維也納古典主義的最後一批作品。

舒伯特生活的 19 世紀初葉的維也納，社會極其黑暗，到處是皇帝的祕密警察，官方嚴密地監視著社會上的書報、戲劇、演出以及一切文化生活，不允許有一絲一毫的民主空氣。但是，另一方面，為了腐蝕、麻痺人民，政府卻大力提倡享樂主義的文化藝術，粉飾太平。

舒伯特既不願依附於權貴的門下，去做他們的忠實奴僕，也不願用自己的藝術為統治者粉飾太平，去寫那些專供娛樂用的浮華、空虛的作品。他要用自己那才氣橫溢的音樂去傾吐出當時一部分進步知識分子內心的痛苦，唱出市民階層所憧憬美好希望。正因為這樣，舒伯特的作品很快地受到了市民階層的歡迎。正因如此，他當然不會受到當局者的重視和歡迎。奧地利皇帝曾經說過這麼一句話：「我們不需要天才，我們只要忠於職守的臣僕」。像舒伯特這樣一位藝術家，當然不是皇帝的忠誠「臣僕」。在國家警察的檔案中，舒伯特被記錄為是一個「魯莽的人」，而當他的一個

具有自由思想的朋友被警察逮捕時，他也因受牽連而被拘留。雖然舒伯特的歌曲和音樂作品當時在維也納的市民中已家喻戶曉、廣為流傳了，但卻因得不到官方的賞識而難於出版和演出。舒伯特在生前，甚至還沒能聽到過自己創作的交響曲的演出。1815 年，他寫出了不朽的名曲《魔王》，但是一直過了 5 年，出版商才勉強答應為他出版這首歌曲，其條件是不付給他稿費。他寫的歌曲《流浪者》出版後，只拿到兩盾錢，而出版商卻從這個作品中總共賺取了二萬七千盾。舒伯特是一位多產的作曲家，他把許多歌曲送到出版商那裡去，又多又快，而每首歌曲卻只值兩毛錢。因此，雖然不朽的作品連連問世，舒伯特卻連溫飽問題也無法解決。有一次，舒伯特又冷又餓，卻已身無分文。他不得已走進了一家飯館，在菜譜上作了一首曲。起初，飯館老闆以為他是個要飯的，想轟走他，後來看到樂譜，便知道他是一位作曲家。於是老闆收下了樂譜，並免費給了舒伯特一盤馬鈴薯。這首樂曲就是著名的《搖籃曲》。他逝世前病在床上沒錢買藥時，朋友們把他寫的《冬之旅》送到出版商那裡去，但出版商僅給其中的《菩提樹》一歌付了一盾錢。在出版商的殘酷剝削下，舒伯特艱難地生活著。

舒伯特和貝多芬被後人稱為世界樂壇上兩顆最燦爛的金星。這兩位大師都處於當時封建王朝的黑暗統治時期，他們一生都用音樂藝術來反抗這種統治。他們儘管交往不多，但卻是相知很深的朋友。在貝多芬生命的最後一段日子裡，他經常談起舒伯特，說他對舒伯特相知恨晚，並預言他的音樂將震驚世界。在舒伯特生命的最後時刻，經常提到他所鍾愛的貝多芬，說自己願意和貝多芬在一起。在他死後，他的哥哥花完了自己所有的積蓄滿足了弟弟的這一要求。

舒伯特的一生是短暫的，貧困潦倒的，可是他以驚人的毅力創作了抒情歌曲 600 多首，被譽為「歌曲大王」，是世界上歌曲創作最多的偉大作

第一章　音樂領域

曲家，也是 18、19 世紀以來第一個以優秀的歌曲創作聞名於世的音樂家。當他寫出那首動人心弦的歌曲《紡車旁的馬格麗塔》時，才只有 17 歲。而《魔王》、《野玫瑰》等至今仍在世界上廣為流傳的優秀歌曲，是他 18 歲那年寫成的。據說，貝多芬臨死前在病床上讀了幾首舒伯特的歌曲後，曾驚嘆地說道：「真的，在這個舒伯特身上閃耀著神奇的火花！」此外，舒伯特還創作有歌劇 14 部，清歌劇 6 部，交響曲 13 部，序曲 6 首，絃樂四重奏 15 首等大量作品。由於舒伯特在世時的地位所致，這些作品大部分都是在後來被人們挖掘整理出來的。

舒伯特一生都在同黑暗勢力做鬥爭。在他的作品中，除去對黑暗勢力的描寫，同時還表現出對未來生活的美好期望。其作品風格是以抒情性為主，結構較為自由，旋律性很強。在鋼琴曲和交響曲方面，舒伯特承襲和發展了維也納古典音樂的傳統。而在歌曲方面，舒伯特在民間音樂中尋找源泉，開創了浪漫派抒情歌曲的先河。

艾克托‧白遼士

艾克托‧白遼士（1803-1869 年）是一位具有傳奇經歷以及獨特素養的法國音樂家。白遼士在音樂史上已成為一段公案，人們對他的音樂創作，褒貶不一，毀譽參半。法國人德布西就曾把他叫做「音樂上的怪物，一個例外……不大懂得音樂的人所喜歡的音樂家」。白遼士確實怪得異常，他是一個音樂技巧並不算齊備的音樂家，而他的生活經歷讓人與對他的創作一樣感興趣。他神經過敏的異常氣質使人覺得他是一個完全的瘋

子，但我們也許可以這樣說，正是這種相對於常人的反常才造就了這個音樂的天才。

白遼士生於法國南部一座美麗的小城市科德‧聖‧安德烈。白遼士的成長過程與大多數音樂家不同，他從未受過正規的音樂訓練。他父親是當地一位著名的醫生，母親是一位虔誠的基督教徒，家庭並沒有學習音樂的優越條件。白遼士小的時候只會彈彈吉他吹吹長笛，而且都是業餘水準。

白遼士的父母衷心地希望他子承父業。1821 年 10 月，白遼士遵從父命來到巴黎學醫。然而學醫並不是白遼士所願意的，他天生就不是一塊學醫的料。當他第一次走進解剖室，看到那一段段肢體和內臟還在滴血時，立刻瘋狂地跳出窗外，噁心不止，嘔吐不已！醫學院對他來說無異於一座監獄，而他在醫學院學習的每一天都不得不像囚犯似的痛苦煎熬。他天生就生就了一對適合音樂的耳朵和一顆適合音樂的心，當他走進巴黎歌劇院聽著大師們那異彩紛呈的表演，他跳動的心靈就會被徹底地馴服，安詳

而平和。相比之下，從醫學院來到歌劇院，他就彷彿走進了春天，陽光燦爛。所以他雖然名義上是醫學院的學生，卻把全身心都投入到了音樂的學習。他整天泡在巴黎音樂學院的圖書館裡，如飢似渴地飽讀音樂大師們的作品。他深深地明白，自己將來絕不會成為一個有名的醫生，而是相反，應該去追求自己熱愛的事業 —— 音樂。所以 1824 年 1 月當白遼士獲得醫學學士學位後，他不顧父母的反對，堅決不肯從醫，而頑固地繼續學習音樂。這最終導致了他和家庭的決裂，喪失了經濟來源。他堅定地走上了學習音樂的征程。

然而他的藝術生涯是如此的艱難曲折。為了維持生計，他不得不在合唱隊裡充當一名歌手，並招收幾個吉它學生，勉強維持生活。後來，白遼士的熱情打動了歌劇院的經理，他破例恩準這位小夥子坐在舞臺下面的樂池裡免費聽音樂，看演出。這是一個難得的機會，使白遼士可以認真地觀察各種樂器的奏法，聆聽它們的音色，思索它們的音響效果。他後來之所以能成為「配樂大師」，正是從這裡起步的。白遼士最初在法國公眾間取得一個令人讚嘆的成就後，其景況每況愈下，再也沒有出現象樣的成果。他的樂曲在本國的市場遭遇冷淡，這對白遼士無疑是一個巨大打擊。《哈囉德在義大利》（1834 年）和《安魂曲》（1837 年）只是多虧一些朋友的熱心幫助，才取得一些表面上的成功。《貝文努托‧切里尼》（1838 年）被人喝倒彩。白遼士在上演前大造輿論的《羅密歐與朱麗葉》（1839 年）也只不過取得一個勉強的人為的成功。至於為「七月紀念碑」的落成典禮而作的《葬禮與凱旋交響曲》（1840 年），人們對它不加理睬，充耳不聞。《浮士德的沉淪》（1846 年）甚至沒有引起人們的議論。最後他為了開音樂會而債臺高築，他變賣了所有家產仍無濟於事。他破產了，不得不逃往國外。白遼士在國外卻獲得了空前的成功，尤其在俄國和英國，所到

之處無不名利雙收。然而這並不能填補他的祖國帶給他的冷漠，他越來越感到孤獨、寂寞。白遼士生在當時的法國是他的一個不幸。當時法國音樂界的模範人物是腐朽的梅耶貝爾和奧柏，而白遼士則完全與他們背道而馳，這導致了白遼士生前的寂寞。

在整個音樂史上，尤其在法國音樂史上，白遼士是那麼罕見的一個人，既無古人，又無來者，自棄於傳統之外，乖戾矜持，時而平庸低下，時而出類拔萃，簡直是一個怪物。正像有些評論家所說的：「白遼士的創作中最優秀的東西使人驚嘆，其最壞的東西使人恐怖 —— 二者以不同的程度難解難分地混合在一起。」

白遼士的愛情經歷與他的藝術生涯一樣黯淡無光。1827 年 9 月，英國查爾斯·凱恩布爾劇團來巴黎演出莎士比亞的名作，白遼士每場必到，他深深地被精彩的表演吸引，幾乎神魂顛倒。在他心目中，莎劇中的朱麗葉、奧菲利婭、苔絲德蒙娜無疑就是現實生活中的斯密森小姐（上述三個女主角的扮演者）。他把她幻化成心目中最美麗的天使，並把她想像成自己終生的伴侶。他狂熱地給心目中的天使寫信，一封接一封，感情摯熱，措詞激烈，瘋狂地追求斯密森小姐。對斯密森小姐的冷漠，他居然不顧一切地衝上後臺，當眾跪在斯密森小姐面前向她求愛！當然，斯密森小姐無動於衷，劇團同仁微笑著把白遼士請下舞臺。後來音樂家聽信了別人關於她的卑劣的誹謗，他陷於極度的悲苦之中。這卻刺激了他創作的靈感，他創作了自己生平第一部大型代表作《幻想交響樂》。在這部樂曲裡，他把斯密森小姐描寫成一醜惡的形象，以此來抒發他的憤懣。

這沉重的打擊使白遼士無法正常生活，他決定隨便找一個姑娘，迅速完婚。於是他選中了他的一位「好哥們」的戀人 —— 年輕的女鋼琴家摩克小姐。他不顧摩克小姐男友的存在，以超常的勇氣猛烈地追求摩克小

第一章　音樂領域

姐，並最終贏得了摩克小姐的芳心。摩克小姐的母親卻刁鑽狡猾，她先是
爽快地答應了婚事，然後一再拖延，並藉機讓白遼士出國，以此答應他與
摩克小姐的訂婚。於是白遼士登上了去羅馬的旅程。在羅馬，白遼士意外
收到摩克母親一封解除婚約的信，說摩克已經同另外一位有錢的稱心如意
的人結婚了。白遼士怒火中燒，頓起殺機，他迅速購置了手槍、毒藥、匕
首和一套華麗的女裝（他準備男扮女妝，行動起來也較方便），然後踏上
了回國的路程。他妄想殺死摩克的全家以及她的丈夫。這個天才的瘋子並
沒有如願以償。這一次他被警察當成「燒炭黨」的密探抓獲，並被押回羅
馬。當他第二次行動時，他的一切行裝又在途中被小偷偷走。但他並不因
此放棄，而是一聲不吭地回到羅馬，重新備齊東西，又一次出發。這一次
他來到了法國東南端的港口城市尼斯。這裡優美的景色使他創作了流芳百
世的佳作《李爾王》，而藝術的聖水則洗滌了他報仇的心靈。

當他回到巴黎時，他又幸運地遇到了斯密森小姐。二人於 1833 年 10
月 3 日正式結為夫婦，婚禮在英國駐法大使館隆重舉行。他們幸運地相遇
也造成了他們婚後的不幸。白遼士在巴黎二遇斯密森小姐時，她已年老色
衰且債臺高築。婚後白遼士發現她與當年自己幻想中的斯密森小姐毫無相
像之處，而且她根本不了解自己。9 年之後，他不得不離開了斯密森。這
段浪漫史就這樣痛苦地結束了。

1854 年，白遼士第二次結婚，他娶了瘸腳的西班牙女歌唱演員瑪麗
婭·瑞茜歐。她強迫白遼士為她招攬上演的業務，為她安排角色，因此他
還鬧了許多笑話，但他卻十分愛她。他們的生活並不算幸福，瑞茜歐體弱
多病，這使得經濟上本來就很拮据的藝術家愈發雪上加霜，負債纍纍。瑞
茜歐於 1862 年病逝，白遼士痛苦不堪。1867 年 2 月，更大的打擊向他襲
來 —— 長年在海上航行的，年僅 33 歲的兒子路蘇因病客死於美洲。

　　白遼士從精神到身體都徹底崩潰了。1869 年 3 月 8 日，白遼士孤苦伶仃地離開了這個世界。生前寂寞，死時孤獨。

● 老約翰 · 史特勞斯

1804 年 3 月 14 日，約翰 · 史特勞斯出生在維也納郊區一戶平民家中。他的父親弗朗茨 · 史特勞斯是一家小酒館的老闆，母親是家庭主婦。

小酒館裡一年到頭都有流浪藝人與食客們演奏音樂，史特勞斯非常愛聽。每當藝人們一曲完畢，他就主動捧著帽子替他們收取顧客的賞金。

弗朗茨見兒子喜好音樂，便給他買了一把小提琴。不久，史特勞斯就能跟著藝人們一道演奏了。

史特勞斯漸漸長大了，父親認為兒子不能總這樣混下去，便送他去當學徒工，裝訂書籍。然而，史特勞斯很快就逃離了這個崗位，因為他實在不喜歡那種枯燥乏味、千篇一律的工作與生活。

15 歲的史特勞斯以拉提琴謀生，不久，他認識了約瑟夫 · 蘭納。蘭納比史特勞斯大 3 歲，是一位職業舞會作曲家兼演奏家。他們共同合作，創辦了一個絃樂四重奏小組。他們的事業漸漸興旺發達起來，四重奏小組經過 5 年的發展已成為一個很像樣的職業樂團，經常一分為二，同時在兩處舉辦大型的舞會。

史特勞斯的才華明顯地在蘭納之上，但他創作的舞曲卻要以蘭納的名義來發表。1825 年，兩位樂團領導人之間終於爆發了尖銳的衝突，在一場大吵大鬧之後，他們分道揚鑣了。

史特勞斯組建起自己的樂團，從此走上完全獨立的奮鬥之路。或許是老天爺的有意安排，他的第一個兒子就在這個時候來到了人間。他在激

動、興奮中給長子起了一個與自己完全相同的名字：約翰‧史特勞斯。當然，他作夢也想不到，自己的「小化身」也能成為譽滿全球的舞蹈家。

與蘭納分手之後，史特勞斯的才華充分顯示出來。他的圓舞曲愈來愈受維也納人的青睞，以致有時可以左右他們的言談舉止與日常生活。一位德國作家曾這樣描繪當時的維也納：如果人們爭論得僵持不下，大師史特勞斯就用琴弓敲打他的小提琴，請大家安靜。每逢此時，吵鬧的人群就會立即停止喧譁，在大師優美的華爾茲旋律中握手言和，翩翩起舞。

史特勞斯的羽翼豐滿了，他率領著自己的樂團雲遊四海，很快，歐洲各國都颳起了「華爾茲旋風」。

史特勞斯功成名就，他的樂團在鼎盛時期多達 200 餘人。他把樂手們分開，在十幾個地點同時舉辦舞會，而他本人則乘坐馬車不斷地從這裡奔向那裡，以便到處都能宣布樂隊是由大師本人「親自指揮」。

為了應付演出需要，史特勞斯必須不停地拿出新的作品，因而，他的頭腦總是處於高度的緊張狀態中。他在指揮樂隊時心裡常常會蹦出新的「靈感」，為使靈感不致溜掉，他總是隨手將它們寫在袖口或襯衣上。這個非凡的習慣後來遺傳給他的兒子，並且得到了發揚光大！

使史特勞斯費心的事情數不勝數。除作曲外，他與眾多樂手的各種矛盾，家庭內部的複雜糾葛，社交方面的應酬、談判，經濟上的爭吵、官司等等，沒完沒了，永無休止。長期過度的緊張勞累徹底摧毀了他的身心健康。1849 年 9 月 25 日，史特勞斯在維也納去世，年僅 45 歲。

史特勞斯一生共寫過 200 多首樂曲，其中圓舞曲 150 多首，占一半以上。儘管在今天的音樂會與舞會上已很少再聽到他的作品，但人們還是恰如其分地將他尊為「圓舞曲之父」。

小約翰‧史特勞斯

約翰‧史特勞斯，奧地利著名作曲家、小提琴演奏家兼指揮家。他的代表作《藍色多瑙河》是家喻戶曉的世界名曲。由於創作了大量優美的圓舞曲，他被人們稱為「圓舞曲之王」。

史特勞斯的父親老史特勞斯是一名著名的作曲家，被人們稱為「圓舞曲之父」。久經風霜的老史特勞斯深感音樂事業競爭日益激烈，又疲於奔命，所以不希望子女從事音樂工作。但是，史特勞斯自幼受父親音樂的薰陶，耳濡目染，深深地愛上了音樂，他下決心要當一名音樂家。

老史特勞斯為了阻止史特勞斯學習音樂，在他中學畢業後送他去學商業，後來又讓他當了銀行的職員。但是這一切都未能阻擋史特勞斯從事音樂工作的決心。在母親的暗中支持下，他偷偷買樂器，請老師指導。他先是向老史特勞斯的樂隊領班亞蒙學習拉小提琴，後來又向在教堂裡當樂長的德列克斯勒學習樂理和作曲，取得了很快的進步。老史特勞斯得知兒子違背自己的意願後，到法院去控告兒子，結果敗訴，由此父子關係不和。老史特勞斯一怒之下，離家出走。

父親離家後，史特勞斯得以更加自由地去學習自己喜愛的音樂。1844年，19歲的史特勞斯組織了一個15人的樂隊，決心和父親在音樂上較量一番。同年，史特勞斯在維也納舉行了首次演出，獲得了極大成功。第二天，報紙以「晚安，老史特勞斯！早安，小史特勞斯！」為題作了報導。此時的老史特勞斯正當盛年，在樂壇享有極高的聲譽，他當然不甘心敗在

兒子的手下。於是，父子二人展開對抗，各自大顯身手，為爭奪「圓舞曲之王」而競爭。幾年後，由於朋友們的勸說，父子倆才取得了表面上的和解。

1849 年，老史特勞斯在維也納逝世。史特勞斯接管了父親的樂隊，和自己的樂隊合併，成為當時維也納最有聲望的樂隊。

史特勞斯晚年曾說過，他的音樂繼承了先父和蘭納等前輩的傳統。青出於藍而勝於藍，他的成就超越了父親，因此被譽為「圓舞曲之王」。

史特勞斯每天抓緊時間作曲，他將助手叫到跟前，讓他們在一旁等候。這時他坐在桌旁埋頭作曲，一張樂譜接著一張樂譜誕生，助手們立即配器、抄分譜、排練，如同工廠的生產線作業。這樣，當天晚上就可以欣賞到白天剛創作的新作品了。

1863 年後，史特勞斯將樂隊交給兩個弟弟，自己專心從事創作。他一生創作了 462 首樂曲，絕大部分是圓舞曲和舞曲。他的著名作品有《藍色多瑙河》、《藝術家的生涯》、《維也納森林的故事》、《美麗的五月》、《南國的玫瑰》、《春之聲》、《皇帝》等圓舞曲。其中為史特勞斯帶來非凡聲譽的是《藍色多瑙河》，該曲在巴黎舉行的萬國博覽會的演奏會上公演時，引起了轟動，掌聲經久不息。《藍色多瑙河》以它優美的旋律、明朗的風格深受群眾喜愛，一百多年來經久不衰。

圓舞曲是整個 19 世紀歐美音樂中占主導地位的舞曲，史特勞斯是這一領域無與倫比的大師，他在其他體裁上也有不懈的探索。

19 世紀 70 年代初，受法國作曲家奧芬‧巴哈的影響，史特勞斯開始創作輕歌劇，至 90 年代末逝世時為止，他共創作了 16 部輕歌劇。他的輕歌劇以《蝙蝠》和《吉普賽男爵》最為有名，這兩部維也納輕歌劇中的代表作，直到今天仍是久演不衰的經典劇目。

第一章　音樂領域

　　史特勞斯於 1899 年 6 月 3 日死於肺炎，終年 73 歲。維也納人民為他舉行了隆重的葬禮，有 10 萬多人為他送葬，可見他在人民心目中的地位。

　　一生創作不輟的史特勞斯留下了大量作品，其中圓舞曲 168 首、波卡舞曲 117 首、卡羅爾舞曲 73 首等等。史特勞斯的作品對後世許多音樂家如布拉姆斯、柴可夫斯基都產生了較大的影響。

費利克斯‧孟德爾頌

19 世紀初期的德國，是封建階級沒落資產階級崛起的時期，這一時期民主力量的日益活躍及其對封建腐朽統治的反感，表現在音樂文化領域，即是進步的音樂家採用不同的形式對同時代的封建貴族以及落後市民階層的審美趣味及藝術風尚進行了無情的嘲諷，並與之進行了堅決有力的鬥爭。同時，這一時期也是德國音樂史上最燦爛輝煌、成果最豐碩的時期之一，在古典主義結束和浪漫主義產生的連結點上，便誕生了費利克斯‧孟德爾頌這樣一個與當時音樂家不同的「特殊」人物。

孟德爾頌是德國 1830-1840 年代最著名的社會音樂活動家之一。和人們印象中的藝術家大都行為怪異、歷經坎坷、命運多舛不一樣，孟德爾頌誕生在一個相當優越、富足的家庭。正如 Felix 在德文中的意思一樣，「幸運」、「幸福」籠罩在他那非凡的頭頂上。良好的家族底蘊 —— 祖父摩西是德國著名的哲學家，人稱「猶太蘇格拉底」；父親是一位銀行巨人，德國屈指可數的億萬富翁；母親是一位大珠寶商的女兒，多才多藝，是孟德爾頌的啟蒙教師 —— 使孟德爾頌從小就接受了系統正規的全面教育，而父親在自己花園中建造了可容納幾百人的音樂廳，對他的成長及其在音樂上取得的成就造成了難以估量的重要作用。

由於富足的家庭背景及孟德爾頌家族在當地的巨大影響，孟德爾頌從小就接受了第一流專家的教育和指導，從 5 歲起就學習了拉丁文、希臘

第一章 音樂領域

文、歷史、文學、算術、鋼琴、作曲、和聲、對位等，此外，他還接受了貴族式的教育，學習了社交禮儀、騎馬、游泳、擊劍、舞蹈等。這為他以後在音樂上的發展奠定了扎實的基礎。在父親組織的沙龍上，孟德爾頌諦聽了專業管絃樂隊與合唱團的演奏與演唱，並結識了黑格爾、海涅、史文德、韋伯、采爾特、莫合列斯等社會名流。在高雅、文明的薰陶下，孟德爾頌養成了性情謙和的性格，品格高尚，溫文爾雅，內心明朗、和平、安靜。孟德爾頌從小就表現出了出眾的藝術才華，9 歲即登臺表演鋼琴獨奏，10 歲時進行音樂創作，到 11 歲就寫出了大合唱、喜劇歌、風琴曲、鋼琴奏鳴曲、鋼琴三重奏、小提琴鳴曲、歌曲及其他大量作品。

1821 年 11 月，柏林聲樂學院院長采爾特將孟德爾頌介紹給了德國文學巨匠歌德。孟德爾頌以其高雅的氣質和出眾的才華博得了歌德的好感。與歌德的忘年之交使他受益很深。歌德博大深邃的思想，明睿豐富的智慧，勇於進取的精神和崇尚古典美的高雅趣味對孟德爾頌藝術觀的形成造成了重要的奠基作用。

1823 年 2 月 3 日，在孟德爾頌的 15 歲生日宴會上，采爾特激動地高聲宣布：「從今天起，親愛的孩子，你已不再是一個學徒，而是我的同事，是音樂大家族中獨立的一員了。我以海頓、莫札特和音樂之父巴哈的名義，授予你同事的稱號。」這對孟德爾頌來說是一個巨大的評價，同時也是無尚的榮譽。

1829 年，年輕的門德爾鬆開始了為期三年的旅行演出，他走遍了歐洲許多文化聖地及歷史名城。演出期間的見聞與旅行又激發起了他的創作靈感，構思並創作了一系列優秀的音樂作品，而這期間他又結識了他溫柔、嫻靜、純潔、美麗的妻子。美滿的婚姻使他以極大的熱情和動力投身到緊張的工作中去。

　　繁重的工作，頻繁的社會活動使他患上了疾病，而胞姐芳妮的突然離去又給了他沉重的打擊。西元 1847 年 11 月 4 日，不滿 39 歲的德國音樂家孟德爾頌便英年早逝了。孟德爾頌的一生是短暫的，但也是有爭議的一生。

　　浪漫主義音樂的特點之一是超越現實，而對個人精神情感的表達也是一個特點。這在孟德爾頌創作的《仲夏夜之夢》序曲中有集中的表現。

　　引子，從木管弱奏的四個和弦開始，這飄渺的音響，描繪出朦朧夜色，虛幻仙境的故事背景；小提琴奏出的序曲基本主題及第二主題，刻畫了雍容華貴、神采奕奕的仙王、仙后形象，並把歡快情緒推向高峰，而發展部再次呈現的仙人起舞的歡快場面與再現部從緩慢到快速發展，則把樂曲情緒推向高潮。序曲充滿了詩情畫意和夢幻迷離。

　　由此可見，孟德爾頌的幻想與大自然主題最為接近，他對幻想主題的偏愛，既不逃避現實生活，也無隱晦、邪惡。他用肯定的態度對待生活和大自然。

　　孟德爾頌站在時代的立場上，在浪漫主義的基礎上又發揚了古典主義的精髓。自小接受的傳統文化教育對他影響很深，他拜訪過歌德，聽過黑格爾的演講，並且崇拜巴哈、莫札特和貝多芬。1829 年，出於自己的文化眼光和對德國音樂文化傳統的崇尚，他組織並指揮演出了巴哈的《馬太受難曲》，使巴哈重新復活。1835 年孟德爾頌被任命為萊比錫城布業工會的管絃樂指揮。此外，他還領導了萊比錫的愛樂協會「格萬大廳」，上演曲目也主要是傳播韓德爾、巴哈、維也納古典樂派作曲家和舒伯特等德國民族的古典音樂作品。

　　孟德爾頌繼承了德國民族古典音樂文化的傳統，其創作、指揮和音樂教育等多種活動的展開也都與此有關。

第一章　音樂領域

　　但是孟德爾頌的許多作品缺乏令人開擴眼界的真正的深刻性，也沒有不可言傳的神祕性。他的趣味和愛好主要是古典樂派的音樂，從中汲取創作和諧和清晰而富於邏輯的思維。這與古典主義藝術崇尚秩序、平衡、控制和規範的完美相符，而與浪漫主義看重的自由、運動、激情和不受拘束相違。因此，後人就批評他，說其音樂像是暖房裡培植的花朵，缺乏深刻的感情，缺乏戲劇性衝突，缺乏深刻性和英勇性，是保守的。

　　「他只想做和他的性格相適合的事，此外他什麼也不做」，他的朋友德弗林如是說。這就是孟德爾頌，他的性格是反對脫離現實的。對他來講，和當時的社會秩序取得藝術上的諒解是一種感情上的必要。由此可見，孟德爾頌音樂的侷限性是由他的性格和周圍所處的環境及社會思想所決定的。他不是一位偉大的音樂家，但他是，而且將繼續是一位大師。他對無言歌體裁的創用，音樂會標題序曲的創立，配器手法的發展以及指揮方法的革新都是一筆珍貴的財產，並且將推動音樂的發展。魯賓斯坦在評論孟德爾頌時這樣寫道：「和其他偉大的作曲家比較起來，他不夠深刻、嚴肅和偉大 ——」，但是，「他的創作是形式和技巧完美的典範，是美好悅耳的典範……他的無言歌是抒情作品和鋼琴妙品的寶物……他的小提琴協奏曲新穎而美麗，是充滿高尚演奏技巧的獨一無二的作品。這些作品使他得以與音樂藝術的最高的代表並列。」

　　歷史總是需要一種人 —— 比如孟德爾頌，集作曲家、指揮家、鋼琴家、社會活動家和音樂教育家於一身的音樂大師 —— 以解決時代的不協調。舒曼之所以向孟德爾頌表示敬意，可能就在於他是古典主義與浪漫主義的折衷者吧。

● 羅伯特‧舒曼

羅伯特‧舒曼，奧地利作曲家，1810 年 6 月
生於茨維考一個出版商家庭。在中學時代，舒曼
熱衷於文學，曾獨自翻譯了不少古典名著，並且
對歌德和席勒的作品有過深入的研究。他對音
樂的興趣幾乎與文學同時產生，6 歲開始接觸音
樂，7 歲就有幾首鋼琴作品問世。1828 年中學畢
業後，在母親的堅決要求下學習了兩年法律，但
這時音樂仍是他興趣的中心。當他透過曲折的鬥
爭而能夠專攻音樂時，為了急於成為優秀的鋼琴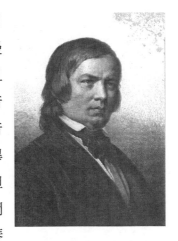
家，藉機械裝置鍛鍊鋼琴指法，使手指受了傷，失去了成為鋼琴演奏家的
可能。他於是開始致力於音樂創作和音樂評論。

1830 年起，舒曼開始完全投入音樂創作，而 30 年代是他鋼琴創作的
黃金時期。這一時期他還創辦了《新音樂報》，積極從事音樂評論活動。
40 年代，他不斷擴大了音樂創作的範圍，寫出不少聲樂曲、交響曲、室內
樂、清唱劇和歌劇等。1849 年起，舒曼的健康逐漸惡化，多年的生活鬥爭
和煩惱使他經常為一種痛苦的幻覺所折磨，終於患上嚴重的精神病，這種
病一直折磨他直到死去。

舒曼與蕭邦同樣以撰寫鋼琴曲起家，他最先寫成的 23 首作品即是完
全供鋼琴獨奏之用。這一系列作品包括了三首奏鳴曲，以及一首三樂章的
C 大調幻想曲，後者勉強也可以算是奏鳴曲，其餘大部分則是小品之作。
我們在舒曼的鋼琴曲裡全然不見誇示於人的樂句段落，也不見流行於當世
俗麗的八度音階和完美的指法展示，因為他對為賣弄而賣弄的伎倆嗤之以

第一章　音樂領域

鼻。舒曼的鋼琴曲時而酣暢婉轉，時而詩意盎然，時而高貴雍容，時而親切可喜。舒曼獨具的音樂魅力實難以筆墨形容，儘管其中不乏古怪的安排，諸如切分音、擅改的七度和弦、稠密的結構，卻都無傷於全局。

作為一個歌曲作家，舒曼的地位僅次於舒伯特。舒曼從鋼琴曲轉攻歌曲，並於1840年寫成了一連串成功的聯篇歌曲集，以及幾首單獨的歌曲。《海涅詩歌曲集》、《艾辛道夫詩歌曲集》、《天人花歌曲集》、《女人的愛情與生命》、《詩人之戀》，人們把《詩人之戀》的16首歌曲與舒伯特《冬之旅》提升到組曲的最高地位。他的歌曲構思精緻，富於詩意。他所喜愛的主題是愛情。他所喜愛的詩人是海涅。他被海涅吸引就像舒伯特被歌德吸引一樣。舒曼正巧補舒伯特之不足。他擴充了藝術歌曲的概念，把鋼琴提升為更能體貼入微的音樂夥伴，在樂曲前後增添鋼琴序曲與終曲。

作為一個鋼琴作曲家，舒曼是19世紀最有獨創性的人物之一。在舒曼的鋼琴小品中，洋溢著奇異和熾熱的表情，它們充滿了激情的旋律、新穎的和聲和有力的節奏。這些曲集的標題也帶有浪漫主義的特徵，如《幻想曲集》、《蝴蝶》、《狂歡節》、《交響練習曲》、《浪漫曲集》和《童年情景》。這些作品也被後人公認是舒曼的代表作。

1833年冬，舒曼和幾個志同道合的朋友常在晚上到萊比錫小屠夫街三號咖啡樹酒館去聚會，籌劃出版《新音樂報》的事。舒曼對當時藝術上矯揉造作、墨守成規、粗製濫造的作風十分痛恨，心裡有許多話要說，但他喜歡採用的表達方式是動筆，而不是動嘴。1834年4月，《新音樂報》問世。它對改變當時陳腐的音樂空氣，促進浪漫藝術的發展起了重要的作用。

舒曼有一段艱辛但甜蜜的愛情。年少時的舒曼作為學生住宿在他的老師老威克家裡，他和威克的女兒 —— 小克拉拉·威克成了最親密的朋

友。隨著克拉拉長成少女，舒曼與克拉拉很自然地從朋友轉為戀人。但是老威克不希望女兒嫁給一個音樂家，而在當時，沒有父親的同意，女兒是不能結婚的。但是假如父親拒絕同意，那青年可以到法庭上訴。假若法庭覺得他的性情很好，也能養活妻子，就會允許結婚。最後，當發現沒法改變老人的心時，舒曼上訴法庭並且贏得了克拉拉。1840 年，這對歷經坎坷的有情人終成眷屬。在萊比錫結婚後的頭幾年，是舒曼一生中最繁忙、最快樂的時候，強烈的創作欲使舒曼留下了眾多的藝術精品。僅 1840 年一年，他就寫了 138 首歌曲，被稱為「歌曲文萃」，還寫了 4 部交響曲，及《A 小調鋼琴協奏曲》、《曼弗雷德序曲》。後來舒曼發瘋和早死，克拉拉為舒曼守節 40 年，獨力撫養 7 個小孩，還有一個奇怪的布拉姆斯終生「戀慕」她。這一切都是音樂史上自古至今未見的美談。

在寫作、教學和作曲的長期勞累裡，舒曼的神經受到了嚴重的損害。他睡不著，並且走到一樓以上就頭暈。舒曼把他的音樂雜誌交給別人編，並放棄他在一個音樂學院的工作，然後搬到德累斯頓這個比較安靜的城市去休息，恢復他的健康。他在德累斯頓住了不久，病情就好得多了。在這種情況下，他又開始了創作。這使他的身心開始更快地衰竭了。舒曼在家裡可以享受到一些快樂，他鍾愛的克拉拉會使他高興起來，而在所有音樂家中最疼愛小孩子的他，已經生了 8 個子女。他喜歡同他們一起做遊戲，每星期他都願意聽克拉拉給他們上課，並從他書桌上的玻璃碗裡拿一些便士獎給他們。但是這時當他起來指揮他的樂隊時，他會忘記打他的第一拍，而站在那裡不動，直到最後樂隊只好不等他，自己開始演奏。此後，舒曼的健康情況迅速惡化。意識到自己已經精神錯亂的舒曼在一個冬日跳進了萊茵河。得救後他被送到一個私人醫院。1856 年，舒曼在醫院裡去世，終年 46 歲。

弗雷德里克・蕭邦

弗雷德里克・蕭邦，波蘭著名作曲家和鋼琴家。他的作品體現了愛國主義的思想感情，被波蘭人尊稱為「波蘭民族作曲家」。

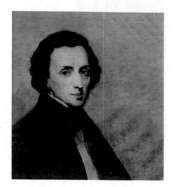

蕭邦 1810 年出生於波蘭首都華沙近郊的一個教師家庭。4 歲時蕭邦就開始學習彈鋼琴，6 歲時拜捷克音樂家瑞夫尼為師，學習鋼琴演奏和作曲。在瑞夫尼的嚴格訓練下，蕭邦進步很快，他的音樂才華引起了人們的注意，並獲得了「莫札特第二」的美稱。

1826 年，16 歲的蕭邦進入華沙音樂學院深造。院長埃爾斯納很欣賞蕭邦在音樂方面的天賦，決心全力培養他。埃爾斯納親自給蕭邦上課，為他講授作曲和音樂理論，這使蕭邦獲益匪淺。埃爾斯納還是一位具有愛國思想的知識分子，他堅決反對沙皇俄國對波蘭的侵略。他的思想深深地影響了青年蕭邦，使得蕭邦一生都熱愛自己的祖國，成為波蘭人民的優秀兒子。蕭邦從華沙音樂學院畢業後，在維也納舉行了音樂會，獲得了成功。為了進一步擴大影響，增廣見聞，蕭邦決定出國旅行演出。臨行前，友人們送給他一隻盛滿祖國泥土的銀杯，提醒他永遠不要忘記自己是一個波蘭人。

在維也納，蕭邦聽到了華沙起義並最終失敗的消息。起義之初蕭邦創作了《B 小調諧謔曲》，表達自己渴求戰鬥的願望。起義失敗、首都淪陷後，他又寫了《C 小調練習曲》，體現了波蘭人民熱愛自由、頑強不屈的精神，被稱為《革命練習曲》。

1831 年，蕭邦來到巴黎，以鋼琴家、作曲家的身分活躍於樂壇，直至去世。在巴黎，蕭邦結識了法國作家雨果、巴爾扎克、大仲馬，德國詩人海涅，匈牙利音樂家李斯特等文藝界的著名人物。與他們交往，豐富了蕭邦的創作思想，他們也都非常崇敬、喜愛蕭邦的音樂。

身在異鄉，蕭邦不忘自己是波蘭人。他日夜思念自己的祖國和在祖國的親人，同時異常痛恨侵略波蘭的沙皇俄國。當時波蘭在沙俄統治之下，所有居民均屬俄國國籍。他在維也納時便不辦理俄國護照的延期手續，後來也一直沒有辦過。蕭邦寧願當一名沒有國籍的波蘭流亡者，也不願與俄國有一點關係。

1837 年，沙皇委派駐法大使去找蕭邦，企圖用「俄皇首席音樂家」的稱號收買他。蕭邦斷然拒絕，表明他的心始終是忠於自己的祖國的。蕭邦經歷過幾次戀愛，但都沒有成功。後來他結識了法國著名女作家喬治·桑，開始了交往。喬治·桑比蕭邦大六歲，起初蕭邦對她的印象並不好，甚至還有些嫌惡。但是經過一段時間的接觸之後，蕭邦消除了對她的偏見，相互萌生了愛慕之情，終於結成了情侶。

和喬治·桑共同生活的十年是蕭邦一生中創造力最旺盛的時期，也是他的藝術達到高峰的時期。後來，蕭邦病倒了。那段時期，喬治·桑對他體貼入微，照顧得無微不至。她的這種愛深深地激發了蕭邦的創作慾望，使他創作了許多傑出的作品。

蕭邦和喬治·桑分手後，憑藉頑強的意志，支撐著病體堅持創作、演出。思鄉的情緒一直折磨著他，特別是祖國正面臨著異族的統治，這種心理加劇了他的病情。1848 年，當聽到波蘭爆發了革命後，他興奮異常，感到祖國又有了希望，這種情緒上的過度波動造成了病情的進一步惡化。1849 年 10 月 17 日，蕭邦因肺結核在巴黎逝世。在巴黎，人們為蕭邦舉行

第一章　音樂領域

了盛大而隆重的葬禮，許多著名藝術家、作家都來為他送葬。在下葬時，人們將他從波蘭帶來的、近 20 年來一直放在身邊的銀杯中的泥土撒在了他的棺木上。蕭邦的心臟被裝在匣子裡，運回他朝思暮想的祖國。他的這種深沉的愛國主義思想，令人肅然起敬。

　　蕭邦一生創作了大量作品，其中以鋼琴曲為多。他的作品以鮮明的民族特色和獨特的個性，融入了強烈的愛國之情，他也因此被譽為愛國的「鋼琴詩人」。

理察・華格納

理察・華格納是一位多才多藝的音樂家。他
不但是作曲家、指揮家，而且還是劇作家、哲學
家、評論家和社會活動家。所以，華格納不但在
歐洲音樂史上占據重要的地位，而且在歐洲文學
史和哲學史上也具有一定的影響。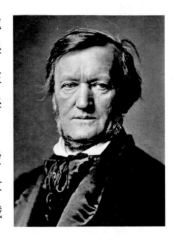

1813 年 5 月，華格納出生在萊比錫的一個愛
好藝術的警官家裡。出生後不到半年父親就去世
了。第二年夏天母親就改嫁給一位多才多藝的戲
劇演員路德維希・蓋雅爾，全家遷往德累斯頓。
華格納的繼父在德累斯頓的一家劇院中工作。幼年時期，華格納可以自由
出人劇院，並經常陶醉在戲劇舞臺之中。天長日久，在這位未來戲劇家的
幼小心靈中漸漸地點燃了戲劇創作的火種。繼父對華格納很關心，培養了
他對繪畫和戲劇藝術的愛好，這使華格納從小就具備了良好的藝術修養，
也是他後來創作歌劇時能自寫劇本和歌詞的原因之一。華格納的藝術才能
顯露得很早，在上小學時，他就對古希臘神話、莎士比亞的戲劇和德國民
間傳說以及詩歌等產生了濃厚的興趣。在音樂方面他也同樣天賦過人，八
歲時就能熟記韋伯的歌劇《自由射手》的片段，並能在鋼琴上彈奏它的序
曲和其它音樂片段。華格納上中學後開始創作悲劇劇本。15 歲時，當他聽
了貝多芬的交響樂後，受到了很大的震動和鼓舞，並決心從事音樂事業。
1830 年，華格納完成了他的第一部管絃樂作品《降 B 大調管絃樂序曲》，
可是演出卻遭到了失敗。從此他便決心致力音樂理論的學習。1831 年，他
進入萊比錫大學學習音樂，得到了著名教師萬里格的悉心指導，掌握了嚴

格的作曲理論知識。在這期間，他寫了不少作品，但大都是屬於學生時代的實習創作，其中較為著名的有《C 大調交響曲》等。

華格納在藝術上的最大成就是在歌劇改革與創作方面。他一方面對當時德國歌劇舞臺上的義大利和法國式歌劇那種膚淺輕佻的內容與風格抱有反感，一方面也看到了德國民族歌劇的許多弱點，於是他便以大膽的手法對歌劇藝術實行改革。他以歌劇應綜合戲劇、美術和音樂為一體的觀點為原則，創作了他稱之為「樂劇」的新型歌劇。在這些歌劇作品中，音樂和戲劇等藝術形式緊密地結合在一起，創作出了一種整體的藝術美感。另外，他在歌劇音樂的寫作中，加強了管絃樂隊的表現力，並獨創了「主導動機」的新手法，使音樂形象變得更具體、更鮮明。華格納創立了一種新的藝術形式 —— 音樂劇。

華格納是一位偉大的作曲家。他的作品大多充滿宗教和神祕主義色彩。華格納一生共寫了十餘部歌劇，其中最著名的有《黎恩濟》、《漂泊的荷蘭人》、《羅恩格林》、《湯豪賽》、《紐倫堡的名歌手》、《尼伯龍根的指環》四部曲、《特裡斯坦與伊索爾德》等等。除此之外，他還創作了許多管絃樂序曲和鋼琴奏鳴曲等作品。

華格納的音樂在世界音樂史上具有特殊意義，他的作品影響巨大，許多作曲家都以他的創作為榜樣。現代「十二音體系」的創建者荀白克的許多現代音樂寫作手法，就是受華格納的音樂，特別是歌劇《特裡斯坦與伊索爾德》的影響創作而成的。

華格納對後期浪漫主義音樂的發展起著先導及重要作用，以華格納為首形成了德國歌劇樂派，它的特點是：沉重、浩大、交響性、器樂化比重大，這些與以威爾第等義大利歌劇風格（注重聲樂，輕視器樂）相對立，聲樂部分去掉後，仍為交響樂。其作品強調戲劇衝突，突出調性游離、破

碎感；和聲上強調色彩性，淡化功能性。華格納音樂特點是：以管絃樂隊為其主要表現工具。交響樂由多次重複的主導動機組成。這些動機刻畫劇中的人物、自然現象、人物情感與事件。許多短小的主導動機交替、變形、同時結合，以連續不斷的交響樂形式發展，構成華格納「無窮盡旋律」的特色。歌劇結構要求是：有一個交響曲樂章的統一性，一脈相連地在整個劇中貫徹，由散布於戲劇中的許多基本主題組成，這些主題互相對比，互相補充、互相改變、互相交織，各個主題的分離和結合規則根據劇情發展的需要來決定。

　　華格納是歐洲浪漫主義音樂達到高潮和衰落時期的最有代表性的作曲家。他是繼貝多芬、韋伯以後，德國歌劇舞臺上最偉大的一個人物。華格納的一生十分曲折，時而顛沛流離，時而飛黃騰達，如同他創作的歌劇那樣充滿了戲劇性。華格納的創作思想十分矛盾，既有勇敢創新、批評社會的一面；又有悲觀厭世、皈依宗教的一面。在歐洲音樂史上，華格納是一個有爭議的人物。但不管怎麼說，他總不愧為 19 世紀歐洲音樂史上的一位傑出的革新者。

● 夏爾・古諾

　　1818 年 6 月 17 日，夏爾 - 弗朗索瓦・古諾出生於法國巴黎。他的父親是畫家，母親是鋼琴家。

　　古諾自幼隨母親學習音樂，18 歲考入巴黎音樂學院。1839 年，他以一部大合唱《斐爾南德》獲羅馬大獎，從而得到公費去義大利深造的機會。

　　在羅馬，古諾熱衷於宗教音樂的研究。回國後，他在教堂擔任管風琴師，並組織了「古諾合唱團」。出於對天主教的信仰，他譜寫了大量宗教音樂。

　　從 1850 年起，古諾開始致力於歌劇的創作。他一生共寫了 12 部歌劇，其中最成功的是《浮士德》和《羅密歐與朱麗葉》。

　　除歌劇以外，古諾還寫了許多通俗易懂的小品。其中，根據巴哈《C大調前奏曲》而創作的《聖母頌》博得了人們廣泛的讚譽。此外，受到歡迎的小品還包括：《小夜曲》、《山谷》和《春之歌》。

　　1893 年 11 月 17 日，古諾病逝於巴黎，享年 75 歲。

法蘭茲‧李斯特

法蘭茲‧李斯特，匈牙利傑出的鋼琴家、作曲家、音樂評論家。他一生都在勤奮地不斷豐富和革新鋼琴演奏技巧，因而被譽為「鋼琴之王」。

李斯特出生於匈牙利西部的萊丁村，父親是個業餘音樂家，擅長鋼琴、小提琴等多種樂器的演奏。李斯特生活的藝術環境十分優越，父親是埃斯特哈奇公爵莊園的管家，公爵的父親曾擁有馳名歐洲的由海頓指揮的樂隊。在這樣的薰陶下，李斯特在音樂方面的才華得到了很好的發展。

他 6 歲時就能用鋼琴彈奏自己所聽過的曲子，9 歲時便能正式登臺表演。李斯特的表現轟動了匈牙利，被人們譽為「小神童」、「莫札特再世」。家鄉的父老們都盼著李斯特能早日成才，紛紛解囊相助，資助他去維也納深造。

1821 年，李斯特 10 歲時隨家人來到維也納，開始了音樂旅途上的跋涉。李斯特學習非常刻苦。他家離上課的地方很遠，往返需要走兩個小時，但李斯特風雨無阻，從不缺課，使老師深為感動。一分辛勞一分才。李斯特的勤奮刻苦取得了藝術上驚人的進步，一年後他在維也納的首次演出獲得了巨大成功。貝多芬參加了李斯特的第二次音樂會，並預言道：「這孩子將以自己的音樂震驚世界。」

在老師的建議下，李斯特又隨全家遷往巴黎，但是巴黎音樂學院以他是外國人為由拒絕他入學，於是他只好自己拜師求學。李斯特在巴黎的音

第一章　音樂領域

樂會也獲得了巨大成功，巴黎人稱他為「莫札特再世」。

李斯特 16 歲時，父親染病身亡，全家人的重擔就落在他的肩上。他一邊舉辦音樂會、教人音樂來賺錢，一邊發奮讀書，提高藝術修養。

李斯特非常關注身邊風起雲湧的革命運動。七月革命後他創作了《革命交響曲》，後改寫為《英雄悼歌》。里昂工人起義失敗後，李斯特懷著無比激憤的心情創作了鋼琴曲《里昂》，這是歐洲最早出現的表現戰鬥的工人形象的專業鋼琴作品。此後，李斯特還為工人創作了一些反映他們生活的作品，如《鐵匠》、《工人大合唱》等。

李斯特善於在藝術上吸收其他藝術家的特色，然後運用到自己的創作和演出中。他受小提琴演奏家帕格尼尼的啟迪，革新鋼琴的演奏技巧，將帕格尼尼的《24 首小提琴隨想曲》改編成鋼琴曲，演奏出了前所未有的絕妙樂章。他還受蕭邦詩一般優美演奏的啟發，將文學的婉轉細膩應用到鋼琴演奏上來。由於在思想上和藝術上汲取了新的營養，他的藝術攀登上了新的高度。他在歐洲各國旅行演出，所到之處受到人們的熱情歡迎，把他當作「音樂皇帝」一樣擁戴。

李斯特是一位熱愛祖國的藝術家，在外多年一直念念不忘自己的祖國。

1838 年，他在義大利訪問時得悉匈牙利遭受特大水災，心急如焚，立即趕到維也納，一連舉辦了 10 場義演，將全部收入匯回祖國賑濟受災的人民。

1848 年匈牙利爆發革命後，為了表達對祖解放事業的衷心祝願，李斯特創作了具有高昂愛國主義激情的《匈牙利大合唱》。這場革命遭到歐洲反動勢力的絞殺最終失敗了，李斯特懷著悲憤的心情創作了鋼琴曲《送葬曲》。

李斯特還是一位出色的教育家，他在擔任威瑪宮廷樂師時總是給予所有年輕的新作曲家演奏其作品的機會，他家的大門總是為具有音樂天賦的青年音樂家敞開著。凡是登門求教的，他分文不取，把自己的經驗與心得毫無保留地傳授給對方。

李斯特還是一位傑出的評論家，他曾發表不少文章評論白遼士、舒曼、蕭邦、華格納、韋伯、帕格尼尼等人，提出許多精闢的見解，對歐洲音樂浪漫主義運動的發展起了積極作用。

李斯特在生命的最後 15 年裡往返於羅馬、威瑪、布達佩斯，從事教學和創作。1886 年，李斯特參加在德國的一個活動，不幸感染風寒，7 月31 日死於肺炎，享年 75 歲。偉大的愛國主義音樂家李斯特為後人留下1000 多首樂曲，對西洋音樂的發展作出了重大貢獻。

第一章　音樂領域

第 二 章
西 方 美 術

巴勃羅‧畢卡索

　　巴勃羅‧畢卡索，20 世紀最有創作性和影響最深遠的西班牙畫家、雕刻家。著名作品有《格爾尼卡》、《泉邊三浴女》等。

　　畢卡索生於西班牙南部的馬拉加，曾在馬德里的聖費爾南多美術學院學習，因不滿於學院保守的教學方法，回到巴塞羅那的學院學習繪畫。

　　在巴塞羅那，畢卡索經受了比較嚴格的技術訓練，掌握了堅實的造型基本功。這一時期他接觸到了下層社會的現狀，用憂鬱的藍色表達他所感受的貧困和抑鬱的美，被人稱為畢卡索的「藍色時期」。主要作品有《兩姊妹》、《吻》、《喝苦艾酒者》等等。

　　1904 年，畢卡索到巴黎定居，翌年到荷蘭旅行，「粉紅色時代」由此開始。他描繪馬戲班和流浪藝人的日常生活，他們的家庭以及他們的歡樂與憂愁，代表作有《養猴子的雜技演員之家》、《丑角之死》、《丑角》等。這些畫相較「藍色時期」的作品，藝術感染力更強，感情更為豐富，有很高的藝術造詣。

　　1906 年，畢卡索結識馬蒂斯和布拉克，受到了黑人雕刻藝術的影響，開始創作油畫《亞威農少女》。畫中沒有任何情節，沒有具體環境，畢卡索追求的是一種所謂結構的美。這幅畫代表著畢卡索的畫風轉入了立體主義。經歷了「分解的立體主義」和「綜合的立體主義」兩個階段，畢卡索分別創作了《奧爾塔的工廠》、《女人的頭像》和《少女的肖像》、《法蘭西萬歲》等不同類型的作品。

20 年代初期，畢卡索在創作上轉向古典畫風，被稱為「新古典主義時期」。他模仿希臘羅馬藝術和安格爾的風格，在嚴謹的造型中用誇張的手法表達宏偉的氣勢，代表作品有《泉邊三浴女》、《海灘上奔跑的婦女》等等。

20 年代中期，畢卡索又迷戀於超現實主義，並進行了新的探索。起初，畫商一碰到畢卡索改變畫風時，便會十分憤慨。因為這一來，他以前的畫作就賣不出去了。可是到了後來，他們竟期待著畢卡索的下一個變化，由此可見藝術的真正魅力。

在西班牙內戰中，畢卡索從不關心政治鬥爭轉而成為一位維護共和與民主的戰士。他創作了連續性的版畫《佛朗哥的幻夢與謊言》，對佛朗哥進行譴責。

1937 年發生了納粹空軍轟炸西班牙北部格爾尼卡，殺害無辜和平居民的事件。畢卡索義憤填膺，創作了大型人道主義傑作《格爾尼卡》。畢卡索透過藝術的虛構與想像，表現戰爭與人類的災難。它的主題已遠遠超過格爾尼卡事件的時間和空間，具有反對一切戰爭的概括意義。

德國納粹占領法國期間，納粹分子看到《格爾尼卡》的照片後對畢卡索說：「這麼說這幅畫原來是你作的啊？」畢卡索回答道：「不，是你們。」畢卡索忍受著飢餓與寒冷，不願接受納粹虛偽的幫助，保持了一個愛國者的氣節。他的名作《格爾尼卡》也成了一幅呼籲和平的人道主義不朽名作。

1944 年，畢卡索加入了法國共產黨。戰後，畢卡索受共產主義信仰鼓舞，創作了一些重要的作品。《屍骨存放所》揭露了納粹集中營的殘忍與恐怖；石版畫《鴿子》作為巴黎保衛世界和平大會的會標，被人們親切地稱為「和平鴿」。他還創作了《朝鮮的屠殺》、《戰爭》與《和平》等，

支持了各國人民的正義事業。

50 年代，畢卡索在法國南部瓦洛裡斯從事了大約一年的陶器和版畫創作。

1973 年 4 月，畢卡索因心臟病猝發死於法國的寓所，畢卡索的作品富有藝術創造性，風格技巧多樣化，情感強烈，而且數量驚人。他給各國藝術家的深遠影響，是舉世公認的。

林布蘭‧范萊因

　　林布蘭出生於 1606 年 7 月 15 日。他是萊頓市一個磨坊主的兒子。早年師從鹿特丹的一位大畫家學畫，後來又進入阿姆斯特丹的畫家皮特拉斯特曼的畫室學習。最終，他離開了老師開始自學。他早期的作品主要有《正在讀聖經的母親》、《杜普教授講解剖課》、《一位東方人的肖像》、《瞎子》等。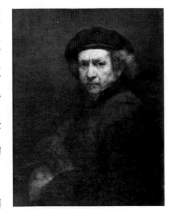

　　1634 年，林布蘭與一位有錢的畫商的親戚 —— 莎斯姬亞小姐結了婚，在他自繪的《畫家同他的妻子莎斯姬亞》中，他把自己打扮成武士，舉杯慶祝，他的妻子坐在他的膝上，也回頭向觀眾致意。畫面充滿了歡樂、幸福的氣氛以及畫家對生活充滿自信的豪氣。

　　這一時期，是林布蘭最為幸福的一段美好時光。他高超的畫技，為他引來大量的僱主。但是，由於他有收集藝術品的嗜好，使他沒能積蓄錢財。林布蘭不但收集古今的名作珍品，也購買一些無名畫家的作品。而且常常是他自己把價錢抬得很高，他說道：「這是為了維護藝術職業的尊嚴。」

　　林布蘭是 17 世紀荷蘭畫派中最偉大的現實主義藝術家，也是 17 世紀整個歐洲藝術的傑出代表。他是肖像畫、風俗畫、歷史畫及風景畫的一流大師，幾乎擅長繪畫藝術的一切表現形式，其中油畫、版畫、素描尤為精到。最應該提到的是，林布蘭在銅版畫方面為後代留下了重要的遺產。杜勒是木刻版畫的先驅，林布蘭則是腐蝕銅版畫的更加偉大的先驅。

第二章　西方美術

　　1642 年，荷蘭最偉大的藝術家林布蘭受一群軍人的委託，創作一幅集體肖像畫。

　　林布蘭一反常規，沒有像哈爾斯畫的軍官群像那樣，每個人都很完整；也不像他早先畫的《杜普教授的解剖課》那樣，每個人都顯現在同樣明亮的光線下。林布蘭把這張群像畫畫成一幅具有戲劇性的風俗畫。

　　一群軍人正在長官帶領下出發巡查。林布蘭選擇了大尉班寧·柯克下令連隊出發的瞬間。軍人們正從兵營中急急忙忙趕出來。隊伍還沒有站好，亂轟轟地聚在一起。

　　有的人正在走動；有的人正準備武器；有的人正要舉起旗幟；還有幾個孩子在其間嬉戲。林布蘭採用了明暗法，使造型更為厚實。這加強了戲劇效果，同時也顯示出一種高昂的戰鬥熱情。林布蘭把兩個普通的戰士放在最前面光亮處，突出了這種風俗畫的戲劇性。

　　他們都在手忙腳亂地準備著。其中的幾個孩子也比較突出。尤其是其中那個正快步跑著的小姑娘，她被強烈的光照著，甚至可以說她自身就是一個散發著光的小天使，在光線的對比中，更顯出孩子們的純潔、嬌憨。而其他的人物都退居在黑暗中。應該說，這幅畫是很不錯的。

　　但是，因為軍人們要的是肖像畫，許多軍人都不滿意被放在陰影中，因為，他們都出了相同的價錢。但向來正直、自由，一心要維護藝術職業尊嚴的林布蘭，拒絕修改作品。

　　結果，僱主們提出抗議，把他告上了法庭。最終，在那個日益商業化的社會中，林布蘭被迫交了大筆的賠償金，而且他的名聲大損，訂畫的顧客也大為減少。

　　從此，林布蘭失去了經濟來源，生活每況愈下。這可真稱得上是林布蘭一生的大禍。

此後，不幸的事情又接連而來，林布蘭在貧困中度過了自己的晚年。

但是，在這接二連三的打擊與挫折的過程中，林布蘭參透了世事，開闊了眼界，對社會有了更為深刻的理解，在缺少生意的日子裡，林布蘭可以安下心來作自己喜歡的畫了，不會再受制於那些顧客們無理的要求與打擾。從此，林布蘭的藝術水準更進一步達到了精純的境界。他這一時期創作的作品多為優秀之作，例如《聖家族》、《牧人來拜》、《一個猶太商人》、《對鏡理裝的少婦》、《荷馬》、《浪子》等等，體現了畫家強烈的現實主義精神。

其中《聖家族》一畫明顯地體現了畫家注重勞工的傾向。這幅《聖家族》完全沒有前輩作品中那種神聖的氣息。

畫面上除了左上角從窗戶上飛進來幾個小天使，表明這是一件有關宗教「神蹟」之外，完全是一家窮苦的荷蘭農民日常生活的真實寫照：一位穿著粗布長袍的農家少婦，腿上蓋著一件厚衣，腳踏暖爐，正對著一堆燃燒著的木柴讀書。天氣變為黯淡，火焰也微弱下來。少婦轉過身關切地掀開蓋著搖籃的衣服，看看她初生的小寶寶是否睡得安穩。

儘管她的丈夫在一旁不停地揮斧劈柴，在微暗的光線下，孩子依然睡得十分香甜。林布蘭在這幅畫中，把基督耶穌一家描繪成普通的勞動人民。他根本不願意為了附庸高貴，而畫上那幾個「神聖的光環」。因為，林布蘭知道，假如《聖經》上所述的基督的身分也是真實的話，耶穌一家就應該是這種平凡的人，過的也就是這種平凡的生活。馬克思說：「林布蘭是按照荷蘭農婦來畫聖母的。」我們在這幅畫中直接感受到的是：北歐冬日裡一個貧苦的農民家裡，人們過著勤勞簡樸的生活，洋溢著親子之間的溫情以及一家人的幸福。

此外，林布蘭還畫了一系列自畫像，其中，在這一時期的最後一幅被

第二章　西方美術

人們稱為美術史上的奇特之作。筆法十分蒼勁，厚塗的色彩猶如鑄銅一樣閃閃的發亮。身披舊衣的林布蘭，瞇著眼睛，嘴巴微張，好像在哀哭，又似乎是在冷笑。這時的林布蘭已是孑然一身了。

晚年的林布蘭十分悲苦，妻子早亡，兒子也已夭折，他原來精心收藏的藝術珍品早已被教會沒收。林布蘭親身體會著勞動人民所受的災難，使他的思想更為深刻，直到他臨終的前幾天，仍拿著畫筆，在辛勞地創作。他最後的一幅作品就是《浪子》。

1669 年，這位偉大的現實主義藝術家淒苦地走完了自己輝煌的一生。

傑出的偉大藝術家林布蘭勤奮一生，留下了大量傑作。他死後聲譽更是與日俱增，偽作遍布全球。在西方美術界有個笑話：「林布蘭一生畫了 600 張油畫，其中有 3,000 張在美國。」但是，就這歷來被人們公認為真跡的 600 張油畫，近年來又引起爭論。1968 年，在林布蘭逝世 300 週年紀念的時候，荷蘭的 6 位藝術學者組成一個調查團，訪問了世界各博物館及私人收藏家。經過對 600 張原作進行審查後，調查團得出結論：其中大約只有 350 張是靠得住的。因此，現在說林布蘭的作品，就是油畫 300 多件，銅版畫 300 件，還有許多素描的珍品。

不僅林布蘭作品的真偽成為專家們研究的重大課題，而且林布蘭作品的被盜也成為轟動世界的新聞。70 年代初，欽奈博物館珍藏的一張名為《拉比的頭像》的作品被盜，驚動了歐美兩大洲的警務人員。這張只有 9 英吋高的小畫，當時估價至少數十萬美元。而在拍賣會上，林布蘭作品的價格仍然在不斷上升。

想想當年林布蘭淒苦的生活，再對比一下他身後巨大的聲響。當年那幅成為他不幸起點的《夜巡》，對他來說，究竟是福？還是禍？對於我們欣賞者來說，又究竟是福？還是禍？我們不知如何去回答。

難道說，偉大的成功，必須要以艱難困苦中走過的路程為代價？
面對偉人，我們陷入了沉思。

克洛德·莫內

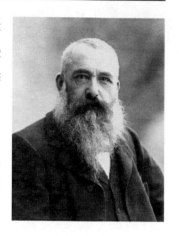

「瘋狂、怪誕、反胃、不堪入目！」這是1874年巴黎一位藝術批評家的怒斥，對象是一些不落俗套的油畫、蠟筆畫和其他繪畫展覽。主辦人是一群不肯在官方巴黎沙龍展出作品的朋友。這群青年叛逆者的作品，著色怪異，下筆粗放，以簡樸的日常生活為題材，不隨時尚繪畫端嚴人像和宏偉的歷史場面。畫展迅即成為巴黎街談巷議的話題，群眾不但前往訕笑，甚或向畫布吐口水。

在這其中，克洛德·莫內所繪的一小幅海景，受譏嘲最多。這幅畫畫的是哈佛港晨景，題名為《日出印象》。一個好譏諷別人的評論家就用此題名挖苦那群畫家，稱他們為「印象派」。

從經濟上著眼，畫展完全失敗，一張也沒有賣出。但這種新作風的畫自此有了名，後來竟響徹全球。自此之後，印象派作品瘋魔了千百萬人，大家不惜重金爭購。專家相信，莫內那一小幅海景現在至少要值200萬美元。

莫內勸他的朋友就用評論家送給他們的譁號做畫派名稱，以示反抗，並於不久後成為這一畫派公認的領袖。他那壯健的身材、濃密的棕色長髮、炯炯有神的黑眼睛、蓄鬚的清秀面龐，處處充滿了自信。他堅持大家繼續用同一風格來作畫，讓法國人學習欣賞他們的作品。

莫內於1840年11月生於巴黎，父親是雜貨商，莫內為長子。出生後不久，全家遷往曼諾第。他的漫畫才能為風景畫家布丹所賞識。18歲時，

布丹邀他同往戶外寫生，那時管裝顏料剛剛發明，戶外寫生還是新鮮玩意兒。莫內起初不以為然，後來方知師法自然之妙，認為戶外寫生確是風景畫家最好的作業方法。有位青年畫家向他求教，他指著雲天河樹說：「它們是老師，向它們請教，好好地聽從它們的教導。」

那時莫內還沒有發展他那革命性的印象派技巧。有好幾幅畫都獲得了官方巴黎沙龍的接受。26 歲那年，一位鑒賞家對他的《綠衣女郎》大為讚賞。那是一幅清新活潑的人像，畫的是他的心上人唐秀。米耶・唐秀是個弱質纖纖的黑髮女郎，多年來莫內從她那裡獲得靈感。可是他那中產階級的家庭對於他們的結合非常憤怒。1867 年，莫內家中聞悉此事，就斷絕所有對他們的經濟援助。這個不名一文的小家庭屢次遷居都為房東逐出。他的朋友亥諾瓦，自己也窮得要命，偷偷把他母親餐桌上的麵包送給莫內，莫內一家因此得免餓死。

就在那年夏天，莫內和亥諾瓦二人都在創作上有了極高成就。為了要畫陽光在水面閃爍和樹葉顫動，他們採用新法，把幽暗的色彩通通拋棄，改用純色小點和短線，密布在畫布上，從遠處看，這些點和線就融為一體了。那時還未命名的印象主義畫法，就在那年夏天誕生了。

普法戰爭爆發後，莫內把唐秀託付給朋友照顧，自己隻身前往倫敦。倫敦縹緲的輕煙和渾濁的濃霧使他著了迷，後來他又去過幾次倫敦，前後用暈色畫了很多幅泰晤士河上的大小橋梁和英國議會大廈，一種恍非塵世的詭異色彩籠罩著整個畫面。

戰爭結束後，莫內回到法國，1871 年冬天，他帶著妻兒到塞納河上的阿鄉德爾市居住了 6 年。莫內每天從早到晚都在戶外寫生。他還弄到了一艘小船，闢為畫室。不論陰晴寒暑，他都不在室內工作。塞納河封凍了，他在冰上鑿孔置放畫架和小凳。手指凍僵了，就叫人送個暖水袋來。他在

第二章　西方美術

海島上、沙灘上作畫，因大西洋風勢疾勁，便把自己和畫架縛在岩石上（有幾幅海景，至今還看得見嵌著的沙粒）。他以同樣刻苦的精神應付生命中的逆境。1878 年，他們的次子米歇爾出世，唐秀患重病。莫內既要看護病人，又要照顧嬰兒和洗衣做飯，還得抽空在街上兜售油畫，雖然幅幅都是傑作，但收入微不足道。第二年，唐秀還未到 30 歲，便溘然長逝。

1883 年，莫內的作品在巴黎、倫敦、波士頓三地展出。這時印象派畫家已漸漸受到了人們的注意。

1886 年在紐約舉行的畫展，展出了莫內的精品 45 件，這是他生命的轉折點。他的作品成為收藏家獵取的對象，自己也成為了名人。1888 年連法國也公開承認了他的地位，要頒贈「榮譽勳章」給他，他悉然拒絕了。

1880 年，莫內首次享受到了快樂而富裕的生活。他帶著兩個小男孩和一個有 6 個兒女的寡婦霍施黛組織了新家庭。他們住在巴黎市外 75 公里的席芬尼一幢蓋得不很整齊、有灰色百葉窗的農舍裡。草地上有一條透迤的小溪蜿蜒流過，花園旁有條單線鐵路，每天有 4 班火車往來。席芬尼是莫內的人間樂土，前後 43 年，他喜愛這個地方，以它入畫，並在這裡終老。

一天，他和助手在屋後山坡作畫，畫的是夕陽下的乾草堆。15 分鐘後，光線變了，使他無法繼續，他大為苦惱。於是叫助手回家去再拿塊畫布來，沒過多久，他不得不再換一塊。著名的「系列」油畫就這樣產生了。莫內一年四季，晨昏早晚都畫這個乾草堆，出門時帶著十幾塊畫布，隨光線或天氣的改變而一塊塊地換著畫。他又用同樣的方法畫盧昂市哥德式大教堂的正面，畫了兩年。

莫內最喜歡畫水。他搬到席芬尼後不久，就引溪水築池，在池裡種了黃、紅、藍、白和玫瑰色的睡蓮。他對這些花的愛好與日俱增，前後將近

30 年，屢畫不厭，並且越畫越大越抽象。在他晚年所繪的巨幅油畫前，觀者會有懸身於怪異水世界上空的感覺，看著白雲的倒影從睡蓮巨葉間的水面滑過。

莫內晚年最得力的朋友，是第一次世界大戰時的法國總理克里孟梭。有一天莫內對克里孟梭說，他想造一間陳列室，四壁掛滿巨幅睡蓮畫，好讓人在這炮火連天的世界裡，有個可以靜思的地方。克里孟梭鼓勵他進行這項計劃。

可是莫內的視力日漸衰退，常因力不從心而忿怒地把畫布割破，並曾有一兩次說要放棄這個計劃。忙得不可開交的總理聽了，便從內閣辦公室趕往席芬尼勸這位老人不要氣餒：「畫吧，畫吧，不管你自己知道不知道，會有不朽之作的。」克里孟梭沒有說錯。莫內為紀念第一次世界大戰休戰獻給法國的在巴黎橙園陳列的《睡蓮》油畫，被公認為是莫內最偉大的作品。

莫內接受白內障手術後，視力得到了恢復，因此得以在暮年繼續作畫。有時他仍會暴躁地把畫布割破。不過在得心應手的時候，他自知自己幾乎實現了少年夢想，把「不可能畫得出的空氣美」差不多畫了出來。他86 歲去世，死前不久，他還在信裡提到，他在一天工作中得到無比歡樂。

莫內使世人學會了新的看法。他的朋友塞尚說得好：「莫內只是隻眼睛，可是我的天，那是多麼了不起的眼睛啊！」

奧古斯特‧羅丹

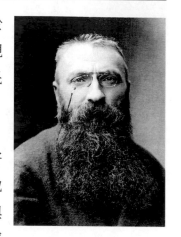

　　奧古斯特‧羅丹，1840 年 11 月 12 日出生於巴黎拉丁區巴萊特三號一個普通的家庭裡。父親是警察局一位普通僱員，母親是傭工出身的平民婦女。

　　羅丹 5 歲時被父親送到一所耶穌會的學校。羅丹討厭背誦那些宗教教義的問答，算術他好像永遠也弄不清楚，歷史、文法課、拉丁文他也覺得很乏味，一切課程都引不起他絲毫的興趣。因此，羅丹的功課一直很差，盛怒的父親經常教訓這個不爭氣的兒子。當一切懲罰都無濟於事時，父親決定給兒子換一個環境，便把這個腦子笨拙的兒子送到羅丹的伯父亞歷山大主持的學校裡。羅丹的伯父有著諾曼地人的那種充沛的精力，他對侄兒的教育充滿了信心，他想方設法幫助侄兒弄懂那些拼音、作文以及拉丁文法，但收效甚微。這一方面由於羅丹的視力太差，他始終看不清黑板上的字，另一方面他的確把大部分才智都放在了繪畫上，所以他的功課仍是幾乎沒有一門成績可以引為自豪的。有一次，羅丹上課時畫畫被發現，老師用戒尺狠狠地打他的手，使他有一個星期不能握筆。當老師再次抓住他時，氣惱地用鞭子代替戒尺將他抽了一頓。羅丹不僅不屈服，反而將老師也畫成漫畫，自得其樂。四年後，羅丹離開了他伯父的學校，回到家裡，這時羅丹已經 14 歲了。

　　看他學習仍然沒有進步。父親開始對羅丹失去了信心，決定把這個成績一點也不好的孩子送去工作。

「我看你再學也是一樣，快去找一份工作吧！免得我整天白養著你。」

「不，我要學畫畫。」

「學畫畫，誰拿錢送你去學？那東西以後能混飯吃嗎？」

在一旁的姐姐這個時候開始幫羅丹講話了：「爸爸，聽說波提特設計學校是免費學習的。」

「那好吧！只要他考得上，就去上吧！我反正是管不了他了。」

羅丹經過努力果然考上了這所工藝美術學校，波提特設計學校的勒考克老師不僅是羅丹的啟蒙老師，而且成了他終生的支持者和莫逆之交。剛開始，羅丹一心想當油畫家，但這所免收學費的學校並不供給學生畫布和顏料，羅丹家境貧窮，負擔不了這筆開支。沒有必需的顏色，他連一幅素描都無法完成。正當羅丹絕望地想輟學時，勒考克老師覺得不能坐視一個才氣縱橫的學生斷送前程，他告訴羅丹可先去學雕塑，因為這樣不需用紙與筆，所需的黏土也不貴，顏料和畫布他再去想辦法。到了雕刻室後，羅丹很快對雕塑產生了濃厚的興趣，他覺得雕刻比繪畫對他來說更合適。雕刻靠的是手的觸覺，不像繪畫靠的是視覺的藝術，因為他的視力並不好。他請求勒考克老師讓他留在雕刻室學習，勒考克老師沒有反對，但他仍提醒羅丹，雕刻是比繪畫更費力不討好的一種職業，是毫不賺錢的藝術，而且學習的時間要更長。事實正是如此，當時的法國，雕刻的地位還不如繪畫，因為繪畫還可以依靠私人的贊助和收藏，而雕刻作品是公眾的藝術，只有政府和美術館才會收買。

羅丹卻從此迷戀上了黏土和石塊，與雕刻結下了不解之緣。這段時期，上課、畫畫、塑模，幾乎就是羅丹生活的全部。

因為羅丹的作品太過坦率真誠，毫不矯飾，因此常常得不到別人的認

可而遭到訂做人的拒絕。即使有時給友人造像，也常因過於直率而引起友人的不快。一直到羅丹聲名遠播，成為塑造大師，他的作品成了收藏品，成了許多人爭購之物，貧窮才離開他。

羅丹晚年居住在巴黎郊外的牟峒別墅。

1916 年，他的健康情況開始惡化，長時期臥病在床，此間他決定將自己的全部作品捐贈給法國政府，後來就以這些作品和其他遺物建立了羅丹博物館。次年，羅丹夫人病故，同年 11 月 17 日，77 歲的羅丹也在牟峒別墅的病榻上與世長辭，別墅的花園就是他長眠的墓地。

羅丹是現代雕塑的開拓者，聞名世界的偉大雕塑家，他的《沉思者》、《青銅時代》、《吻》、《巴爾扎克紀念碑》、《雨果紀念碑》等都是後世公認的傳神傑作。

卡蜜兒‧克勞戴

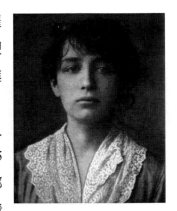

　　卡蜜兒‧克勞戴，19世紀末法國雕塑大師羅丹的情人、學生、模特兒，一位才華橫溢的雕塑家。1883年，漂亮而極富雕塑才氣的卡蜜兒闖進了羅丹的生活，此時羅丹已是舉世聞名的大師，但43歲的羅丹與19歲的卡蜜兒一見如故，兩人從此一起分享藝術和生活的樂趣。在同居的15年中，羅丹在藝術上達到了高峰，創作出《達娜厄》、《吻》、《永恆的偶像》等象徵著兩人情愛的作品，而他的代表作《地獄之門》也有相當一部分的作品構思和構圖來自卡蜜兒的雕塑。這是羅丹一生的黃金時代，他享受著藝術家和情人的雙重快樂。雕塑史上關於卡蜜兒的敘述止於這些，卡蜜兒是首先作為羅丹的情人存在，然後才是雕塑家。

　　1988年，法國演藝界的奇女子伊莎貝‧艾珍妮傾注全部心血，將卡蜜兒的故事搬上銀幕，終於揭曉了這段雕塑史上刻意保持的空白。這部長達兩小時的電影以少有的細緻描繪了令人心碎的、一個生命毀滅的全部過程。大師的醜陋是無可逃脫的話題。只因為貪圖現成、安定的家庭生活，羅丹背棄了他的情人，但可笑的是那位迫他就範的「妻子」，也只是一個沒有名分的情婦。關於這位和羅丹一起生活到終老的「妻子」，我們知之不多，只知道她容貌平庸，趣味低下，待人刻薄，為羅丹生育過幾個孩子，而且比羅丹大好幾歲。這位「妻子」一發現羅丹和卡蜜兒的事，就威脅卡蜜兒離開羅丹，甚至拿著凶器試圖傷害卡蜜兒。在這個女人的咆哮面前，羅丹顯得懦弱而無能，根本無法保護脆弱的卡蜜兒。當有人開始攻擊

卡蜜兒抄襲羅丹的作品時，羅丹也沒有能力澄清卡蜜兒的屈辱，最終導致兩人的決裂。即使是大師，也並非足以支撐一個女子的情感與理智。一座宮殿，你搗毀了它，就再難修補。她說：「我無法和別人分享你，那對我是一種掙扎。你錯以為那是與你有關的，其實我就是那個老婦人，不過不是她的身體；那年齡增長中的年輕少女也是我；而那男人也是我，不是你。我將我所有粗暴的個性賦予了他，他用我的虛空給我作為交換。就這樣，一共有三個我，虛空的三位一體。」

當卡蜜兒的目光由純真變為惡毒，當她由才華橫溢流落到醉眼醺醺、一無所成，當那張天使般的面孔變為千瘡百孔，請注意那些面孔：像星光一樣微弱，像美麗的星光淹沒在冰冷的宇宙當中，茫然不知所措。這是一個被事實的陰影毀壞了的生命，毀壞了的女人。陰暗的地下室裡，我們看到卡蜜兒赤裸著身子，弓著背，手中的泥巴瘋狂地左右塗抹，嘴裡艱難地呻吟著。這已經不是藝術，不是創作，而彷彿是一個人臨風站在生命的邊緣不寒而慄，任憑瘋狂像罡風一樣強大，粗暴又野蠻地拉她人胸懷，一起發出野性的呼喚。她的屋子比地窖還要陰冷，塞納河陡漲的河水使它更像被淹的古墓。

這個桀驁不馴、永遠學不會循規蹈矩的女人，這個永遠喜歡漫無邊際地狂奔，而不是安安穩穩地沿著既定路線行走的女人，這個永遠只聽從自己內心的呼喚，只回應遙遠曠野的原始呼喚的女人！卡蜜兒的一生都在狂奔，也許因為她知道自己可以經過的時間只有別人的一半 —— 她的另一半人生將寸步難行，被那件束縛瘋子的緊身衣牢牢捆住。

可以說羅丹從未正視過卡蜜兒的才氣，他不願正視，或是說不敢正視，因為她實在是太光芒四射。他把她當成一個他極力想占有、征服的女人。卡蜜兒最終得以進入羅丹的世界，是透過以自己為模特兒完成的。女

性，在這裡又化為被「看」，被「塑造」的對象。因而可以說，她以這種方式介入的本身就預示著其不可靠性，她的才華被降到次要的因素，重要的是她激起了羅丹的靈感和慾望。女性的才華始終沒有得到承認，她是作為慾望的客體，以自己的身體當成入場券而登堂入室的。卡蜜兒追隨羅丹來到巴黎，但她並不是作為獨立的創作個體，而是羅丹的雕塑對象、靈感源泉。具有反諷意味的是，指稱著「匱乏」的女性在此卻擁有男人失去的東西，她們被男性暗中嫉妒著。儘管如此，她們也不能得到與男性平等的權利。事實是，她們反而被一點點地磨去自己的稜角，被迫拋棄過去。卡蜜兒與家人疏遠了，即使是一直以來默默支持她、相信她的父親以及和她無話不談的弟弟；她也失去了昔日的創作夥伴，卡蜜兒的創作個性——她找不到了，在羅丹的陰影下。而羅丹則「偷窺」了她的靈氣，利用了她，確切地說是剽竊了她的才華。權威的力量不容被踰越，而只能利用來埋葬女性。他企圖把她固置在自己的工作室裡，從而永遠地占有她，遮蔽她。但卡蜜兒較之一般的小有才氣的女人不同之處在於，她是一個蘊藏著不可遏制的能量與激情的女人，她無法忍受自己被男人操縱，她身上那股本能的衝動太過強烈。雖然在這中間，她曾經有過為在愛情上得到承認而妥協的幻想，但羅丹的自私打破了她的夢。從根本上說，羅丹愛卡蜜兒是因為她具有普通女人沒有的靈性，她是個「特殊」的女人；但同時他又不承認她的能力，因為她是女人。這種雙重的否定使得卡蜜兒無論是作為傳統意義上的女人，還是藝術家都失敗了。在這兩個層次上，她都被拋棄、摧毀了。

當卡蜜兒發現自己其實只是「羅丹的工人、模特兒、靈感的啟示者和女伴」，她為自己工作得不夠，她棲居在羅丹的陰影中，永遠不可能獨立的時候，卡蜜兒在絕望中全身心地投入雕塑中。在那件以她自己的身體為

模特兒的傑作中，「她的迅速有力使他感到震驚，大膽的姿勢使他心緒紛亂」，卡蜜兒那種使人產生肉慾的雕塑才華讓世人受不了，也讓羅丹感到害怕，因為在凝固的石像下面，沒有人可以假裝看不見那狂奔歡呼的慾望。但卡蜜兒的成功只是招來了「仇恨、嫉妒、誹謗、沉默或者冷淡」，人們懷疑她只是在模仿羅丹，甚至懷疑是羅丹替她做的。卡蜜兒的大膽僭越和挑釁，終於讓她一步一步付出了代價：羅丹的背叛，世人的白眼，藝術之路越走越狹窄，精神壓力越來越大，瀕臨崩潰邊緣 —— 最致命的一擊是，流產使她失去了一生中唯一的孩子。羅丹對卡蜜兒作品的公然剽竊，徹底打消了她最後一絲眷戀，她感到了從心底升起的陣陣寒意 —— 她和她的雕像一樣，被放在展覽的出口處，在太陽下曝曬，落滿灰塵，「黑壓壓的人群將它踩得粉碎」。這是所有女性狂奔者的必然命運：眾叛親離，一無所有。

　　卡蜜兒的悲劇在於，充滿了激情、經常陷於狄俄尼索斯式的醉狂狀態中的她，卻在追求一種阿波羅式的理想 —— 渴望自己的才華像羅丹一樣為社會所承認 —— 在那樣一個男權主宰的世界裡，這無疑是一種烏托邦幻想。她在雕塑方面的天賦簡直不只是才能，而可稱為一股勢不可擋的洪流，這股洪流時時刻刻激盪著她的靈魂。可是在一個女人沒有話語權的社會裡，根本就無從得以釋放，而只能被壓制在有限的空間裡。而她的另一重悲劇在於，她將那空想維繫在羅丹身上，把他當作打開那個天地的一把鑰匙。她以為在藝術領域內存在著平等。這種企圖超越性別的行為必然會失敗。卡蜜兒能抓住雕塑的靈魂，卻無法認識到「人世」所必須遵循的遊戲規則。藝術的每一根經脈，每一個細胞都浸潤著男權的控制。女性是被排斥，為中心所拒絕的，她們所追求的藝術在這個社會裡就是屬於男性的。作為一名企圖闖進那個被男人把持的世界的異端分子，卡蜜兒只能被

視為「瘋女人」。她從來就沒有得到「鑰匙」，羅丹對她的「培養」其實是對她的扼殺，加速了她的悲劇命運。如同她的弟弟保羅所說，「所有與生俱來的天賦，只給她帶來不愉快的一切。這完全是大災難，吞沒了我姐姐。」這就道出了那個時代女性最深沉的悲哀：縱使才華橫溢，但由於沒有書寫、言說的權利，也無法得到充分的展露。相反，她們會因為對男性權威的挑戰而面臨著遭受摧殘的更為不幸的命運。只是保羅的這句話中包含著一種宿命感，而卡蜜兒的悲劇根本不是什麼命運悲劇，而是一出性別悲劇、社會悲劇。

「卡蜜兒，你只能按我告訴你的去做，你才能成功。」

「我為什麼一定要按你的去做？」

是性別的衝突，同時也是藝術理念的衝突。當導師控制不了學生，當學生要反叛其導師時，愛情關係怎麼能得以繼續？羅丹在質問卡蜜兒為什麼在作品裡總要表現痛苦時，這位世紀天才顯然沒有耐心和寬容去理解和傾聽另一種愛情方式和藝術表達方式。才華對於女人而言的確是一把刀，可以把生命雕刻得晶瑩剔透，也會把自己割得血肉模糊。在痛苦中體驗甜蜜，在受傷後變得更加堅強。不同的人用這把刀刻出不同的故事。宿命者認為，上天在賜予優厚天賦的同時，也會奪取另一些寶貴的東西。而卡蜜兒是沒有信仰的人，並不懼怕命運。她其實沒有瘋，也沒有輸給羅丹，她不過是輸給了一個永遠走不出陰影的自己。

她是有自己的名字的 —— 卡蜜兒・克勞戴，她是個獨立的雕塑家。

在卡蜜兒與羅丹的作品中，各有一件「雙人小像」，彼此驚人地相似。便是卡蜜兒的《沙恭達羅》和羅丹的《永恆的偶像》，這兩件作品都是一個男子跪在一個女子面前。但認真來看，卻分別是他們各自不同角度中的「自己與對方」。

第二章　西方美術

　　在卡蜜兒的《沙恭達羅》中，跪在女子面前的男子，雙手緊緊擁抱著對方，唯恐失去，仰起的臉充滿愛憐。而此時此刻，女子的全部身心已與他融為一體，這件作品很寫實，就像他們情愛中的一幕。但在羅丹的《永恆的偶像》中，女子完全是另一種形象，她像一尊女神，男子跪在她腳前，輕輕地吻她的胸膛，傾倒於她，崇拜她，神情虔誠之極。羅丹所表現的則是卡蜜兒以及他們的愛情 —— 在自己心中的至高無上的位置。

　　一件作品是人世的、血肉的、激情的；一件作品是神聖的、淨化的、紀念碑式的。將這兩件雕塑放在一起，就是從 1885-1898 年最真切的羅丹與卡蜜兒。

　　可以說，從一開始，他們的愛情就進入了羅丹手中的泥土、石膏、大理石，並熔鑄到了千古不變的銅裡。

　　羅丹曾對卡蜜兒說：「你被表現在我的所有雕塑中。」

　　1900 年以後，羅丹名揚天下的同時，卡蜜兒一步步走進人生日漸深濃的陰影裡。卡蜜兒不堪承受長期廝守在羅丹的生活圈外的那種孤單與無望，不願意永遠是「羅丹的學生」。她從與羅丹相愛那天就有「被拋棄的感覺」。她帶著這種感覺與羅丹糾纏了 15 年，最後精疲力竭，頹唐不堪，終於，於 1898 年離開羅丹，遷到蒂雷納大街的一間破房子裡，離群索居，拒絕在任何社交場合露面，天天默默地鑿打著石頭。儘管她極具才華，但人們仍舊憑著印象把她當作羅丹的一個弟子，所以她賣不掉作品，貧窮使她常常受窘並陷入尷尬。在絕對的貧困與孤寂中，卡蜜兒真正感到自己是個被遺棄者了。漸漸地，往日的愛與讚美就化為怨恨，本來是激情洋溢的性格，變得消沉下來。1905 年卡蜜兒出現妄想症，而且愈演愈烈。1913 年 3 月 10 日埃維拉爾城精神病院的救護車開到蒂雷納大街 66 號，幾位醫務人員用力打開門，看見卡蜜兒脫光衣服，赤裸裸披頭散髮地坐在那裡，滿

屋全是打碎的雕像。他們只得動手給卡蜜兒穿上控制她行動的緊身衣，把她拉到醫院關起來。

這一關，竟是 30 年。卡蜜兒從此與雕刻完全斷絕，藝術生命的心律變為平直。她在牢房似的病房中過著漫無際涯和匪夷所思的生活。她一直活到 1943 年，最後在蒙特維爾格瘋人院中去世。她的屍體被埋在蒙特法韋公墓為瘋人院保留的墓地裡，十字架上刻著的號碼為 1943 —— NO.392。

那麼卡蜜兒本人留下了什麼呢？

卡蜜兒的弟弟、作家保羅在她的墓前悲涼地說：「卡蜜兒，您獻給我的珍貴禮物是什麼呢？僅僅是我腳下這一塊空空蕩蕩的地方？虛無，一片虛無！」

法蘭西麗山秀水的維爾納夫村。一個 12 歲的小姑娘正如痴如醉地揉捏著黏土、膠泥……她，生著一副絕代佳人的前額，一雙清澈如海的深藍色眼睛，一張倨傲精緻的嘴，一頭簇擁到腰際的赤褐色秀髮……與她揉捏的那些神態畢肖的小人兒相比，她自己更像一個精美絕倫的藝術品，更像一個被日月精華過分寵愛的「天之嬌女」。

1943 年秋，巴黎遠郊蒙特維爾格瘋人院，一個年近八旬的老嫗溘然而逝了……她死時，沒有任何遺產，沒有一個親人，只有一個蹩腳鐵床和帶豁口的便壺。

人們早已忘卻了她的名字曾被記載在法國第一流雕塑家的第一行上；忘卻了她就是那些史詩般的雕塑作品 ——《成熟》、《竊竊私語》、《沙恭達羅》、《珀耳修斯》的作者。

請記住，她是有自己的名字的 —— 卡蜜兒‧克勞戴，她是個獨立的雕塑家。

● 文森‧梵谷

梵谷，荷蘭後印象派著名畫家，他的畫對現代繪畫影響甚大。他的著名作品有《向日葵》、《吃馬鈴薯的人》等。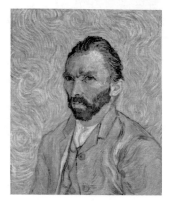

梵谷出生於荷蘭北布拉班特北部的贊德特村，他的祖父、父親還有幾個叔父都是牧師，另外幾個叔父和他的弟弟提奧是畫商，只有他的表兄莫夫是畫家。

青年梵谷在倫敦做畫商時迷上了房東的女兒烏爾蘇拉，但女方告訴他已經訂了婚，而且還嘲笑了他。這件事給了梵谷巨大的打擊，促使他後來想當一個牧師，決心撫慰世上一切不幸的人。

在礦區傳道期間，梵谷挨家挨戶訪問窮人，把衣服、錢全分給他們，自己則穿袋子，背後有「小心搬運」四個字。當礦坑發生瓦斯爆炸，梵谷一心照料自以為沒希望的礦工，極力挽救他們。梵谷的所作所為使人吃驚，人們笑他是瘋子，最終他被逐出了礦區。

後來，表兄莫夫送給梵谷一個油畫箱，這使他十分高興。在給提奧的信中他說，由於畫油畫，我真正的事業開始了。

28 歲時，梵谷前往海牙師從表兄莫夫學畫。有一次，莫夫要他素描阿波羅石膏像，因無法表現那種自我滿足的神態，他憤而摔碎了石膏像。這樣，莫夫與他斷絕了關係。從此，梵谷的生活費完全靠弟弟提奧供給。

不久，梵谷邂逅了一個被遺棄的懷孕婦女克里斯蒂娜。梵谷因同情她的不幸遭遇而和她同居，遭到了家裡人的反對。在海牙這段時期是梵谷從事繪畫的一個重要時期。他每天從早到晚工作 14 ～ 16 個小時，經常忘掉

喝水與吃飯；夜深時就寫信給提奧，介紹自己的情況。他在此時患了頭痛、牙痛、發燒、失眠等多種疾病，但是畫畫給了他極大的滿足。

梵谷後來先後遷到德倫特和安特衛普，繼續從事創作。這期間他畫出了早期名畫《吃馬鈴薯的人》。梵谷深知，對藝術家而言，平時只是播種，收穫卻在未來，因此他拚命工作，追趕時間。

1886 年，梵谷來到巴黎，相繼結識了貝爾納、羅特列克、高更、畢沙羅等人，受到了印象派和日本漫畫的影響，並於 1888 年遷居法國南部的阿爾。不久，高更受邀和他一起畫畫。

梵谷經常為藝術問題與高更爭論，有一次竟向高更扔玻璃杯。第二天，梵谷驚於自己的行為，切下了自己的整個左耳以作發洩。梵谷把耳朵放進信封，送給一個相熟的妓女，說：「這是我送給你的紀念品。」梵谷發了瘋病，被送進了醫院。

梵谷出院後，高更已離他而去。梵谷的癲癇症越來越嚴重，阿爾城有 80 多個市民簽名，要求市長把梵谷關起來。後來，提奧把他轉到聖雷米瘋人院接受治療。

梵谷預感到，再一次猛烈的發病將會奪去他的生命。他說自己就像在危險的煤礦裡工作的礦工一樣，必須儘快幹活。他利用一切可能的機會努力畫畫，畫風景、畫肖像、畫自畫像，畫一切可以畫的東西。

1890 年，一位年輕的評論家奧利埃發表《梵谷論》，給了梵谷很高的評價。梵谷在驚喜之餘，認為高更才配得上這樣的讚譽，他提出辯駁，但同時給那位評論家一幅自己的作品，以示謝意。這是梵谷在世時獲得的為數不多的肯定之一。

梵谷的畫無人問津，而他的弟弟卻要在供養自己家人的同時供養梵谷。梵谷不能忍受這一切。1890 年 7 月 27 日，梵谷藉口要去打獵，從別

人那裡弄到一把左輪手槍，來到田野，靠在一棵樹上，用手槍自盡了。他的弟弟提奧為此痛不欲生，不久發瘋而死。

　　梵谷生前悽慘悲涼，但他的作品在他死後卻獲得了廣泛的承認，成為不朽的名作。

伊利亞・葉菲莫維奇・列賓

　　19 世紀的俄國依然是黑暗的沙皇專制的封建農奴制國家，但是革命的浪潮早已悄悄逼近了這個腐朽高貴王位，因為資產階級的民主的、自由的思想早已深植於青年一代的內心深處。1861年，俄國沙皇為了保護自己的利益，迫不得已進行了自上而下的廢奴運動，但其結果是對廣大勞動人民更大的欺騙。人民憤怒了，高舉民主與自由的大旗宣布追求自身的解放，與統治階級展開了如火如荼的鬥爭。1863 年，俄國聖彼得堡皇家美術學院裡發生了一件震動整個美術界的大事，有 14 名畢業生拒絕官方規定的創作題目《瓦爾加列的宴會》。他們集體向院務委員會提出申請，要求允許他們自己選題、創作來參加畢業競賽。院方震驚了，知道如果同意他們自由選題，就等於承認了民主及民族主義權利。校方為了維護這一百年來權力至上的規矩，斷然拒絕了他們的要求。這 14 名畢業生中除了一人之外，13 名油畫系學生與一名雕塑系學生拒絕畢業，憤然離校，以表示對官僚制度的反抗，這件事在當時被稱為「學院暴動」。這些青年隨即被作為「嫌疑分子」而列入暗探局的黑名單。

　　這 14 個人推選出富有理論與組織才能的克拉姆斯柯依作為自己的領袖，組成了「聖彼得堡自由美術家協會」。他們共同學習，共同鬥爭。1870 年，協會迫於社會與經濟的壓力，不得不解散。隨後，克拉姆斯柯依與莫斯科的畫家彼洛夫等人組成了另一個團體「巡迴展覽畫派」。由於眾多傑出人士的加入，漸漸成為一個全國性的美術家組織，他們以優秀的作

第二章　西方美術

品為俄國在世界畫壇上爭得一席之地，其中，伊利亞·列賓則為之作出了巨大貢獻。

列賓於 1844 年 7 月 24 日在現今烏克蘭哈爾科夫省楚古葉夫鎮一個移民軍人家中誕生。開始時他在軍事地形測量學校讀書，後來表現出驚人的繪畫天賦，被父母送到畫家布那科天那裡學習。1863 年，一家人移民聖彼得堡，列賓進入繪畫學校，不久又進入美術學院學習。經過系統的理論充實及實踐經驗，列賓的天分很快顯露出來。在此期間，克拉姆斯柯依非常欣賞這個天才青年，悉心指導了列賓。1871 年，列賓畢業時以一幅油畫作品《睚魯女兒復活》摘得了學院的金質大獎章，從而獲得了出國學習的機會。在出國之前，列賓完成了他第一幅偉大傑作《伏爾加河上的縴夫》。

《伏爾加河上的縴夫》是列賓的第一幅以社會現實為題材的傑作。為了創作這幅畫，列賓搬到了伏爾加河邊居住，與縴夫們交朋友，仔細了解了他們的思想、情感與生活狀況。畫中的 11 個貧苦辛勞的縴夫，個性極其鮮明，列賓以稍加誇張的筆觸使畫中人物從背景中凸立出來，雖然有些損害了畫面空間的真實性，但人物形象本身在重壓之下苦難的眼神及力的表現，的確能給人以強烈的震撼力，使人想到民歌《船伕曲》那種低沉、雄壯而又悲愴的旋律。這是人與社會的抗爭，也是人與自然的抗爭。

在國外，列賓深入研究了前輩們的巨作，把它們融入到自己的風格中去。這期間他創作了《巴黎咖啡館》、《女乞丐》、《捕魚女》等作品。

1876 年，列賓回到祖國，當時他已經是個成熟的現實主義畫家了。評論家說：「列賓是透過眼睛與手勢反映人物內心世界的肖像大師」，這是很有道理的。這期間，列賓畫了許多優秀的肖像畫，如《膽怯的莊稼漢》、《眼神邪惡的莊稼漢》，尤其是他的《司祭長》，成為了他肖像中的傑作。

列賓善於以真實的場景反映真實的人物，尤其善於抓住人物內心的心理特質，從而創作出許許多多優秀的作品。1878 年，列賓正式加入了「巡迴展覽畫家協會」，投身於革命的鬥爭行列中去，從而迎來了他創作的輝煌時代，為後人留下了光輝的巨作。

例如《突然歸來》便是其中的代表作之一。畫面選取了一位因從事革命而被流放多年的政治犯，在親人們早已絕望的情況下突然回到了家，他徑直踏入了房門。這一剎那間，屋裡平靜的氛圍被打破了：背向觀眾坐在桌前的老母親很快認出了久別的兒子，悲喜交加，她木然地呆立在那；正在彈鋼琴的背向丈夫的妻子轉過身來看一下這個不速之客，突然見到自己熟悉的丈夫的臉，驚喜交加，使她忘了站起來；稍大一些的兒子認出了父親，也高興地望著他，張著嘴巴忘了叫爸爸；小女兒沒見過父親，以膽怯的目光注視著這個高大的陌生人；而門口的女僕一手扶著門，以一種狐疑的眼神盯著這個大膽闖入房中的男士；而這個歷經滄桑的政治犯，在一副冰冷的面孔、一雙機警的眼中，透露出內心無比激動的熱情。畫家透過一瞬間的家庭生活場面，表現了當時革命者悲壯的經歷，尤其是對這位革命者面容的刻畫，達到了完美的境界。列賓曾多次修改這個人物，開始時把他畫得很激動，後來又改為面含笑容，都覺不滿意，最後才改成這副「外冷內熱」的形象，達到了十分傳神的效果。當作品展出時，引起官方不滿的首先就是這個歸來的政治犯，「你看，他一點兒悔改的意思都沒有！」一位審查大員惡狠狠地說。

另一幅《伊凡雷帝殺子》也是這方面的傑作。據歷史傳說，16 世紀的沙皇伊凡雷帝，性情十分暴虐，因為懷疑其子伊凡篡權，盛怒之下用權杖擊死了自己的兒子。列賓的畫面上取景於伊凡被擊死之後的事，沙皇把垂死的兒子抱在懷中，企圖用手摀住兒子額頭上的傷口，這個殘暴的皇帝因

悔恨而陷入恐懼之中。王子垂死時虛弱的形象與沙皇精神狂亂的形象構成了強烈的對比，權力慾與親子之情的矛盾衝突，得到了驚心動魄的表現。列賓選擇了這樣一個「宮廷喋血」的故事，是因為當時沙皇亞歷山大二世被刺後，發生了一連串的流血事件，列賓為之激動不已，從而創作了這幅揭露統治階級的黑暗與殘暴，以及在權力慾望下人性的變態。

列賓說：「只有偉大的思想才是永垂不朽的。」在 20 世紀初，列賓又創作了許多作品，如《決鬥》、《紅色葬禮》、《國務會議》、《多麼遼闊》、《果戈理焚稿》等，都是優秀的作品。

1930 年 9 月 29 日，這位偉大的現實主義畫家在聖彼得堡附近的別納德與世長辭。為了紀念這位偉大的俄羅斯藝術家，人們在這裡為他修建了博物館，無數追求真理與藝術的人們都來到這裡，為這位偉大的藝術家獻上鮮花。

保羅・塞尚

保羅・塞尚因其畢生追求表現形式，對運用色彩、造型有新的創造，而被稱為「現代繪畫之父」，同時也是「後印象主義」的代表。

「後印象主義」一詞，是由英國美術批評家羅杰・弗萊發明的。

據說，1910 年在倫敦準備舉辦一個「現代」法國畫展，但是臨近開幕，畫展的名稱還沒有確定下來。作為展覽組織者的羅杰・弗萊事急無奈，便不耐煩地說：「權且把它稱作後印象主義吧。」

這一偶然而得的名稱，畢竟還切合實際，因為參展者都是印象派之後的畫家。以後，「後印象主義」便被用來泛指那些曾經追隨印象主義，後來又極力反對印象主義的束縛，從而形成獨特藝術風格的畫家，其中傑出者有塞尚、梵谷、高更和羅特列克等。實際上，後印象主義並不是一個社團或派別，也沒有共同的美學綱領和宣言，而且畫家們的藝術風格也是千差萬別。之所以稱之為「後印象主義」，主要是美術評論家為了從風格上將其與印象主義明確區別開來。

後印象主義者不喜歡印象主義畫家在描繪大自然轉瞬即逝的光色變幻效果時，所採取的過於客觀的科學態度。

他們主張，藝術形像要有別於客觀物象，同時飽含著藝術家的主觀感受。

第二章　西方美術

　　塞尚認為：「畫畫 ── 並不意味著盲目地去複製現實；它意味著尋求諸種關係的和諧。」他所關注的，是在畫中透過明晰的形，來組建嚴整有序的結構。梵谷和高更則專注於精神與情感的表現，其作品滲透著某種內在的表現力和引人深思的象徵內涵。

　　後印象主義繪畫偏離了西方客觀再現的藝術傳統，啟迪了兩大現代主義藝術潮流，即強調結構秩序的抽象藝術（如主義、風格主義等）也強調主觀情感的表現主義（如野獸主義、德國表現主義等）。

　　所以，在藝術史上，後印象主義被稱為西方現代藝術的起源。

　　塞尚鄙棄印象主義者追摹自然界表面色光反射的做法，提倡應該按照畫家的思想和精神重新認識外界事物，並且在自己的作品中依照這種認識重新組構外界事物。塞尚重視繪畫的形式美，強調畫面視覺要素的構成秩序。這種追求其實在西方古典藝術傳統中早已出現。而塞尚始終對古典藝術抱著崇敬之情。他最崇拜法國古典主義畫家普桑。

　　他曾說：「我的目標是以自然為對象，畫出普桑式的作品。」他力圖使自己的畫，達到普桑作品中那種絕妙的均衡和完美。他向著這方面進行異常執著的追求，以至於對傳統的再現法則卻不以為然。他走向極端，脫離了西方藝術的傳統。塞尚的畫具有鮮明的特色。他強調繪畫的純粹性，重視繪畫的形式構成。

　　透過繪畫，他要在自然表象之下發掘某種簡單的形式，同時將眼見的散亂視像構成秩序化的圖像。他強調畫中物象的明晰性與堅實感。他認為，倘若畫中物象模糊不清，那麼便無法尋求畫面的構成意味。

　　因此，他反對印象主義那種忽視素描、把物象弄得朦朧不清的繪畫語言。他立志要「將印象主義變得像博物館中的藝術那樣堅固而恆久」。於是，他極力追求一種能塑造出鮮明、結實的形體的繪畫語言。他作畫常以

黑色的線條勾畫物體的輪廓，甚至要將空氣、河水、雲霧等，都勾畫出輪廓來。

　　在他的畫中，無論是近景還是遠景的物象，在清晰度上都被拉到同一個平面上來。這樣處理，既與傳統表現手法拉開距離，又為畫面構成留下表現的餘地。其次，他在創作中排除繁瑣的細節描繪，而著力於對物象的簡化、概括的處理。他曾說：「要用圓柱體、圓錐體和球體來表現自然。」他的作品中，景物描繪都很簡約，而且富於幾何意味。塞尚認為「線是不存在的，明暗也不存在，只存在色彩之間的對比。物象的體積是從色調準確的相互關係中表現出來」。他的作品大都是他自己藝術思想的體現，表現出結實的幾何體感，忽略物體的質感及造型的準確性，強調厚重、沉穩的體積感，物體之間的整體關係，有時候甚至為了尋求各種關係的和諧而放棄個體的獨立和真實性。他最早擺脫了千百年來西方藝術傳統的再現法則對畫家的限制。在塞尚的畫作中，經常出現對客觀造型的有意歪曲，如透視不準、人物變形等。他無意於再現自然。而他對自然物象的描繪，根本上是為了創造一種形與色構成的韻律。他曾說：「畫家作畫，至於它是一隻蘋果還是一張臉孔，對於畫家那是一種憑藉，為的是一場線與色的演出，別無其他的。」塞尚的成熟見解，是以他的方式經過了長期痛苦思考、研究和實踐之後才達到的。在他的後期生活中，用語言怎麼也講不清楚這種理論見解。他的成功，也許更多的是透過在畫布上的發現，即透過在畫上所畫的大自然的片段取得的，而不是靠在博物館裡所做的研究。

　　他反對傳統繪畫觀念中把素描和色彩割裂開來的做法，追求透過色彩表現物體的透視。他的畫面，色彩和諧美麗。面對寫生對象，他總是極其審慎地觀察、思考和組織畫面的色調，反覆推敲，反覆修改，以至許多畫總像是沒有完成一般。為了長久地反覆鑽研，他經常畫的題材是靜物畫。

在這些精心組織的靜物畫中，塞尚並不過多地重視空間、體積和透視關係的科學性，而是更加注重畫面形和色的平面布局，力求達到一種類似圖案一樣的平面的和諧與均衡。比如在《靜物蘋果籃子》以及其他許多靜物中，塞尚在表現上所獲得的成功甚至超過了巴爾扎克的言語描述。對於塞尚來說，如同其他的前輩和後輩藝術家一樣，靜物的魅力顯然在於，它所涉及的主題，也像風景或被畫者那樣是可以刻畫和能夠掌握的。塞尚仔細地安排了傾斜的蘋果籃子和酒瓶，把另外一些蘋果隨意地散落在桌布形成的山峰之間，將盛有糕點的盤子放在桌子後部，垂直地看也是桌子的一個頂點，在做完這些之後，他只是看個不停，一直看到所有這些要素相互之間開始形成某種關係為止，這些關係就是最後的繪畫基礎。這些蘋果使塞尚著了迷，這是因為散開物體的三度立體形式是最難控制的，也是最難融匯進畫面的更大整體中的。為了達到目標，同時又保持單個物體的特徵，他用小而偏平的筆觸來調整那些圓形，使之變形或放鬆或打破輪廓線，從而在物體之間建立起空間的緊密關係，並且把它們當成色塊統一起來。塞尚讓酒瓶偏出了垂直線，弄扁並歪曲了盤子的透視，錯動了桌布下桌子邊緣的方向，這樣，在保持真正面貌的幻覺的同時，他就把靜物從它原來的環境中轉移到繪畫形式中的新環境裡來了。在這個新環境裡，不是物體的關係，而是存在於物體之間並相互作用的緊密關係，變為有意義的視覺體驗。畫完此畫 70 年之後的今天，當我們來看這幅畫的時候，仍然難以用語言來表達這一切微妙的東西，塞尚就是透過這些東西取得了他的最後成果的。不過，我們現在能在不同的水準上領悟到他所達到的美了。他是繪畫史上的一位偉大的造型者，偉大的色彩家和明察秋毫的觀察家，也是一位思緒極為敏捷的人。

但是，他這樣反覆地去畫人物時，常常使當模特兒的人無法忍受長時

間的枯坐，因此，他越來越難以尋找合意的模特兒。而最為耐心最為善良的模特兒便是年輕的塞尚夫人。他的作品中，以夫人為模特兒的便有 25 件。一幅《紅沙發上的塞尚夫人》便是其中之一。塞尚夫人名叫馬利・奧爾丹斯・菲格，1869 年與塞尚結婚。在這之前，她是一家裝訂工廠的女工，業餘為塞尚作模特兒，她的耐心和順從使塞尚十分感動。結婚之後，她不但操持家務，照料畫家的起居，而且繼續為畫家當模特兒。在這幅畫中，畫家將紅色沙發和模特兒身上的藍綠色調，構成十分鮮明的對照，色彩明亮而協調。

塞尚是那樣一心一意地獻身於風景、肖像和靜物等各個主題，世界上的藝術家很少有人能比得上他對藝術史的貢獻。1890 年以後，塞尚的筆觸變大，更具有抽象表現性。輪廓線也變得更破碎、更鬆弛。色彩漂浮在物體上，以保持獨立於對象之外的自身的特徵。他是一位要求我們景仰卻拒絕我們熱愛的畫家。他與這世界的關係是一種對峙的關係，透過繪畫保持著他與所有東西的距離，高高在上，君臨著一切。H・H・阿納森著《現代藝術史》講到早期的塞尚，說：「他在謀殺與搶劫的場面中，驅散了自己內心的衝突。」

他是典型的「純粹的畫家」，對於做他繪畫的模特兒，他不恨她們，但是也不愛她們，他研究她們，重新創造她們。女性的性別特徵對塞尚來說，意義似乎也僅僅在於這裡。所以德・斯佩澤爾和福斯卡合著的《歐洲繪畫史》中說：「由於塞尚是一個純粹的畫家，他只能發現繪畫的問題，當他面對著一個模特兒時，雖然他在畫肖像，但他不是一個肖像畫家。他對表現他的模特兒的人的特點不感興趣，而僅對表現體積有興趣，就好像畫水果或瓦罐一樣。」所謂「純粹的畫家」，換句話說，也許意味著塞尚是美術史上第一個真正到位的畫家。

第二章　西方美術

　　這一特點同樣表現在他給妻子畫的肖像畫《暖房裡的賽尚夫人》裡。據約翰‧利伏爾德《塞尚傳》說：「必須同意做最辛苦的模特兒的是妻子菲格，因為塞尚要求模特兒不能動。有時工作數小時，模特兒疲勞而感到厭煩，他完全不介意。……塞尚的工作進展是非常緩慢的，在畫布上畫一下模特兒的輪廓及一些陰影和色調的關係，模特兒必須一週時間每天不缺地來擺姿勢。畫靜物的時候，必須用假花和玩具水果，因為在工作完成之前花凋零了，水果也腐爛了。畫一幅肖像畫要用數百次模特兒，那樣的事絕不算稀奇。」在那些畫裡，妻子總是漠然地看著塞尚，實際上塞尚也漠然地看著她，但是塞尚是勝利者。他把生命的東西變成永恆的東西。塞尚的畫裡沒有任何浮華成分，他不需要女人表現出愉悅和興奮。妻子的肖像有 25 幅之多，算來她一共在畫布前坐了不少年吧！這可憐的女人，由著塞尚冷靜而審慎地把她的頭、頸部、手臂和下半身分別畫成圓柱體、球體和錐體等，慢慢地也像一朵花似的凋零了。

　　只有塞尚才談得上是前無古人，成就這樣一位大師談何容易。

薩爾瓦多‧達利

　　天才、瘋子、小丑、聖人，這一頂頂「桂冠」都能在薩爾瓦多‧達利身上找到答案。

　　天才的超現實主義藝術大師達利，1904 年 5 月 11 日誕生於西班牙加泰隆尼亞省菲格拉斯。父親是鎮上頗為體面的公證人，開明而熱愛藝術；母親是虔誠的天主教徒，他自幼受到雙親加倍的呵護。7 歲時，父親將他送到菲格拉斯國立學校讀書，優裕的家境使他在清寒的同學中鶴立雞群，這卻使他養成了狂妄、傲物、愛出風頭的個性。一年後，他又轉入一所私立學校，和中產階級的孩子們在一起。可是除了表演天生的「表現癖」之外，達利仍然同從前一樣，學業並無長進。但是，達利不到 8 歲就開始畫畫了。父親的好友拉蒙‧皮徹奧特是印象派畫家，達利受到印象派的薰陶，12 歲時進入紐勒茲的素描學校。

　　1921 年，達利進入馬德里的聖‧弗南多學院美術系學習，但他認為在學院是沒有什麼可學的。此時的達利早已接受並超越了當時教授們還認為很新奇的印象派，而且已經見識了畢卡索的立體派作品，並投入了嘗試。達利拜讀過最前衛的見解，常常口出狂言，冒犯忌諱，潛在的個性彰顯無遺；他因「不可馴服」而休學一年；又因他著名的期末考試作品《麵包籃》，而被忍無可忍的教授們逐出學院，至此他徹底擊破了父親希望他獲得學院文憑的幻想。

　　1926 年春天，達利第一次來到巴黎。他首先拜訪了畢卡索，22 歲的達利不無恭維地說：「我在造訪羅浮宮前先來拜訪您。」畢卡索並沒有謙

虛：「你做得對。」達利拿出特意帶來的作品《站在窗前的少女》，請畢卡索指教，然後畢卡索請達利上樓欣賞他的畫作，兩人都默默不語地看著彼此的畫。自此次拜訪，達利告別了立體主義，他要另闢蹊徑，使自己與畢卡索齊名。

1928 年，達利第二次來到巴黎，進入歐洲先鋒派的活動中心，接觸了超現實主義。超現實主義是一個公開的論壇，反對知識和政治的約束，這和達利的思想產生了共鳴。他經常參加超現實主義領袖布魯東主持的會議，為其刊物搖旗吶喊。這一時期他創作了自己作為超現實主義者的第一階段的作品《早春的一天》、《大自慰者》等，使達利成為超現實主義畫家中最具說服力的夢的詮釋者，他的作品使人們讀到了佛洛伊德的影子。

1931 年，達利的想像力已越出超現實主義的原始定義。他所追求的超現實主義繪畫是「偏執狂的吹毛求疵」，它透理智與偏執的想像將複雜混亂的幻想系統化。在以後的兩年裡，達利獲取了個人繪畫生涯中空前的豐收，給超現實主義運動注入了一股振興的活力，《無窮的迷》無疑是他進行偏執狂批判的最好的例子。在他的作品中，兩個最持久不能擺脫的形象，就是流體的軟表和法國農民畫家米勒的《晚禱》。達利迅速崛起於歐洲畫壇，僅 1934 年就舉辦了六次個人畫展。

1934 年，達利在畢卡索的資助下，前往紐約舉辦展覽，獲得巨大成功，這代表著達利贏得了世界性的聲望；並使達利明白，他的名聲和未來關鍵就在美國，他必須定居在那裡。達利當然沒有忘記用他誇張的言行來自我標榜，他在哈佛大學發表演說：「我和瘋子最大的不同就是我沒有瘋」，「我是超現實主義唯一的真正代表」。這使達利得到的是與超現實主義團體的決裂。達利決意要以超現實主義的聲威，去實現他重振西方古典傳統的夢想。1939 年 2 月，達利為紐約第五大道一家豪華百貨公司設計

了兩個櫥窗——「晝」與「夜」，在他設計完工後，旋即又打碎，並坐以待捕。這次櫥窗風波被新聞界渲染得沸沸揚揚，正好為達利 3 月中的盛大展覽起了推波助瀾的宣傳作用。結果展覽大獲全勝，共售出作品 21 件。

達利的商品意識是天才的，具有與生俱來的創造靈感。他設計珠寶飾物，製作香水廣告，還為一些住宅設計壁畫，為芭蕾舞繪製布景，設計服裝，這被信守「高雅藝術」的同行畫家們咒罵為「達利靠設計領帶來賣淫」。與此同時，達利還畫了許多肖像畫，又居然騰出一隻手寫了他的第一部小說《隱藏的面孔》，出版《薩爾瓦多・達利的私密生活》。達利成為廣受注目的金字招牌，他誇張的尊容不時地出現在報紙、雜誌上，他已不能容忍有人認不出他來。達利在美國滯留 8 年，一面拚命作畫，一面極盡宣傳之能事，這被他自己喻為「天才與宣傳」。在八面風光的知名度下，達利的財源滾滾而來。1941 年，紐約現代美術館隆重舉行了達利繪畫回顧展，並在美國重要城市巡迴展出，使得達利的藝術聲威遠播。同時，達利的多才多藝還表現在電影、雕塑和他的常常令人哄笑的行為藝術之中。

在整個 60 年代，達利又進入繪畫的巔峰期，他生命中的代表作在這段時期完成。《得士安之戰》、《佩皮南車站》、《捕殺金槍魚》等鴻篇巨製，綜合了達利觀念與技法的精華，是他一生奮鬥的結晶。1964 年，西班牙政府特意把伊莎貝大十字勛章授予年屆 60 的達利；同一年，他的著作《一個天才的日記》出版；達利戲劇美術館這座十年後被達利喻為「世界藝術的朝聖地」也在家鄉菲格拉斯落成。1978 年，達利被選為法國藝術學校外籍院士，隔年達利正式加入法國藝術學院。巴黎蓬畢度中心不惜耗費巨資為達利舉辦隆重的回顧展。

1989 年 1 月 23 日，在華格納的音樂聲中，達利安祥地在他的出生地

菲格拉斯逝世。他身後留下了種類與數量異常可觀的作品，也留下了許多爭論不休的話題。笑他是小丑的有之，罵他是瘋子的有之，然而他自封的「聖人」、「天才」不得不使世人承認。他在 20 世紀現代藝術的舞臺上扮演著尖刻的挑釁者的角色，這正是他異於平庸藝術家的大師風範。

李奧納多・達文西

　　李奧納多・達文西，義大利文藝復興時期的著名畫家、雕塑家、建築家和科學家。

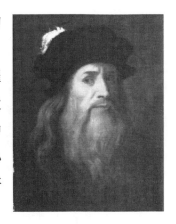

　　達文西 1452 年 4 月 15 日誕生在義大利佛羅倫斯近郊的溫切鎮。他是一個私生子，他的生父母後來分別結了婚。達文西是在他祖父的莊園中長大的。達文西很早就顯出了藝術才能，他從小愛好文學、音樂、數學等課程，還能彈奏一手好風琴，最擅長的是繪畫。

　　父親發現他在繪畫方面的才能，在他十四五歲的時候，把他送到當時著名的畫家兼雕刻家韋羅基奧的工作室去學畫。

　　達文西小的時候，興趣極為寬泛，注意力也容易轉移。他在各方面有與生俱來的天賦。他並不專於一事，任何事情都不持久，但在素描與雕刻的創作上卻是例外。他學習美術，一向專心致志，心無旁鶩。

　　韋羅基奧用數學、透視學、解剖學等應用科學，作大膽的藝術實驗。由於在這裡學習，達文西受到了良好的、多方面的教育和鍛鍊。

　　達文西在正式成為畫家之後，仍然在老師韋羅基奧的工作室裡工作。

　　這一期間，他和老師韋羅基奧以及同學合作了《基督受洗》這幅畫。畫中左邊的兩個小天使以及背景的大部分，被公認是達文西的手筆。從這裡雖然可以看出受到老師的影響，但在人物臉部和姿態的造型上，在捲髮、衣褶的處理上，已經凌駕於老師韋羅基奧之上，顯示出達文西對人體和自然探究的獨特的創造力。

　　達文西早年獨立創作的作品有《賓契肖像》、《持畫聖母》、《受脂

告知》等。在這些作品中，藝術家全神貫注於人體研究，人物的一絲一毫他也不隨便放過。

達文西的藝術才能固然有天賦的因素，但與他的勤奮也是分不開的。由於他超越了他的老師，韋羅基奧最後放棄了繪畫，專門從事雕刻。

1482 年，達文西離開自己的故鄉到米蘭去。在米蘭生活的 17 年，是達文西在藝術創作和科學研究上的成熟期。他以軍事工程師、建築師、畫家及雕刻家的身分從事創作，在繪畫、雕刻、建築、水利工程和機械工程各方面展示出驚人成就。同時，他在研製、設計飛機和降落傘方面的發明為後人留下了極其寶貴的經驗。

達文西這一時期的繪畫作品有《聖・傑羅姆》（草圖）、《博士來拜》（草圖）、《岩間聖母》、《最後的晚餐》等。此時的達文西已在探索自己獨特的創作道路，他用素描、色彩、光線和明暗等藝術手段來達到他所稱的「客觀與主觀的主題」的相互影響。特別是其中極負盛名的成為文藝復興時期具有紀念碑意義的《最後的晚餐》，場面簡潔而緊湊，突破了表現這一體裁的傳統手法，其卓越的藝術表現在許多方面都堪稱典範。

1499 年，因德國軍隊入侵米蘭，達文西回到佛羅倫斯，之後遍遊米蘭、羅馬和義大利各地。

達文西的晚期創作主要有《聖安娜》、《安加利之戰》和《蒙娜麗莎》。其中《蒙娜麗莎》是文藝復興最具典範性的古典作品之一，達文西成功地塑造了文藝復興時代一位資產階級婦女的典型形象。

達文西從 40 歲時開始寫的手稿，除了有關繪畫和雕刻外，大部分是解剖學、天文學、動植物學、地質學、力學、幾何學等。晚年，達文西主要從事整理這些手稿的工作。

1516 年，達文西受法王邀請，遷居法國。在法期間，他留下一幅素描

傑作──《自畫像》。1519 年 5 月 2 日，達文西在法國逝世，結束了他輝煌燦爛的一生，享年 67 歲。

阿爾布雷希特·杜勒

　　西元 1505 年，威尼斯畫派的開創者、提香的恩師喬凡尼·貝里尼接待了一位來自北方的客人，他很年輕，一頭捲曲的褐色長髮自然地披在肩上，臉上顯現著聖徒般的洞察一切的高貴神態。這位年青的先生的登門拜訪，讓大畫家喬凡尼·貝里尼深感榮幸與驚訝。在他認真地解答了這位年青人提出的一些深刻的問題之後，這位高貴的青年誠懇地問：「先生，如果我也能夠為你做一些事，我會深感榮耀。」喬凡尼·貝里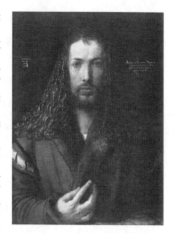

尼猶豫了一會，小心地提問道：「您能不能送我一支您用過的舊畫筆？」喬凡尼·貝里尼知道這個問題是提得太唐突了。因為，在當時，藝術還帶著手工特技和師徒祕授的風氣，畫家自制的顏料、畫筆等常常帶有保密性質。但是，喬凡尼·貝里尼對這位青年人的作品太驚訝了，尤其是人物的鬍髮，特別的纖細，特別的流暢，簡直就不是人類所能為的，於是，喬凡尼·貝里尼對於這位年青人的畫筆便產生了深厚的興趣。但會不會被拒絕呢？他心裡惴惴不安，人家要拒絕也是應該的，這是人家的祕密嘛，只是不要讓人家怪罪才好，喬凡尼·貝里尼心裡已經抱著失望的結果了。只見那位年青人沉默了片刻，說道：「好的！」他竟然同意了。喬凡尼·貝里尼簡直要欣喜若狂了。

　　但是，當這位年青人抱來一大堆他用過的舊畫筆時，喬凡尼·貝里尼失望了，他以懷疑的眼神望著這位年青人滿眼的誠懇之色。因為，這位年青人拿來的畫筆全都是最為普通不過的畫筆。喬凡尼·貝里尼懷疑這位年

青人在騙他。敏感的年青人當然立刻就感覺到了。他什麼也沒說，隨便在這堆破筆中拿了一支，蘸上顏料為喬凡尼‧貝里尼畫出了一縷柔軟、纖細、波浪式的女性秀髮。喬凡尼‧貝里尼看他真的是用如此普通的筆畫出如此纖細柔美的秀髮，這才相信了年青人。他失望地在那一堆中揀了一隻畫筆作為紀念，他心裡卻對這位年青人更為敬佩了。

這位能讓大畫家喬凡尼‧貝里尼敬佩不已的年青人是誰呢？他就是德國文藝復興運動中最傑出的畫家 —— 杜勒。

阿爾布雷希特‧杜勒生於 1471 年 5 月 21 日，出生地為德國當時的人文主義思潮中心紐倫堡。這個城市十分繁榮，科技文化也很發達。其父原為匈牙利的一個金銀手藝匠。杜勒幼年時跟隨父親學手藝，但逐漸表現出對繪畫的極大興趣。1496 年，杜勒跟隨當地著名畫家沃爾蓋莫特學畫，以後又拜了幾位名師。1494 年，杜勒回到紐倫堡，成立了自己的畫室。不久，他在妻子的陪伴下第一次遍遊義大利，回來後開始創作。這一時期他的作品主要是德萊斯特與卡巴希的祭壇畫《父親的肖像》、《自畫像》，銅版畫《聖一克里索斯多姆》、《三農民》、《浪蕩子》，木刻《男子澡堂》、《山姆遜》以及 15 幅木刻組畫《聖約翰啟示錄》。

《聖約翰啟示錄》本是聖經裡最後一篇充滿了恐怖奇想的經文。杜勒借用了聖約翰受到世界末日的啟示，利用隱晦曲折的含義，影射了羅馬的暴政必將遭受報應。其中最有代表性的是《四騎士》。畫面中最遠處的一個正拉弓射箭騎馬奔馳者代表「征戰」；較近的一個手揮寶劍正縱馬而行，他代表「戰爭」；第三個騎高頭大馬者，甩起空著的天平，表示罪惡的靈魂已不必再稱了，他代表著「饑荒」；最近的一個枯瘦的老者身騎瘦馬，手持鋼叉緊緊殿後，他代表「死亡」。這四騎士在罪惡的人群中奔馳，無情地踐踏著倒下的人群。在「死亡」的馬蹄下，一個身著華服頭戴

第二章　西方美術

王冠的皇帝正瞪著驚恐的雙眼迎接著自己的末日，他的高貴的身體已被踏爛，他那高貴的頭顱即將被地獄中的怪物所吞。此外，各階層的罪惡深重者也都將受到嚴懲。天上烏雲滾滾，雷電交加，神明的天使正在空中指出哪些是作惡者。整個畫面充滿了劇烈的變動。正義之劍無往不利，雷電也為之怒吼，任憑那些惡貫滿盈者在驚亂、恐懼、哭泣中逃竄，「死亡」一個也不會放過。

此外，這一組木版畫中，像《巴比倫的淫婦》及《天使米哈伊爾與魔鬼之戰》等也非常有名。《聖約翰啟示錄》是杜勒這一時期版畫的代表作。歷史學家們歷來都把這 15 幅無論是創作思想，還是技法上，都取得了傑出成就的版畫，作為德國中世紀美術終結的代表以及新的藝術時代到來的里程碑。在這些傑出的作品中，杜勒開始使用自己那種新穎別緻的簽名 —— 合（即 A 與 D 的組合）。

《聖約翰啟示錄》一舉成功，使杜勒名聲大振，一躍而成為德國畫壇上的新星。他對自己的力量充滿信心，例如，在這一時期他的自畫像中，杜勒把自己畫成了一個聖使徒的樣子，其造型設計則與基督耶穌相像。「一頭極為精細的捲曲長髮左右分開。臉上現出一種莊嚴、肅穆的神情，一雙充滿智慧的眼睛飽含憐憫之情，他右手指向自己的胸膛，似乎在表明自己的心跡。」這其實就是一幅基督像，是杜勒心中的拯救人世的上帝模樣。在杜勒心中，基督耶穌已不再是宗教意義上的至高無上者，而是一個正直的人，他有著一顆熱愛祖國關心人民的心，這才是人間的上帝。而這也正是文藝復興人文主義者關心的從事變革、推動時代前進的崇高的品格。在這裡，杜勒把自己畫成基督的樣子雖然有自我誇耀的因素在內，但同時也表明了杜勒思想的深刻及人格的偉大。他在那裡，好像正說著馬丁·路德的名言：「我堅定立場，我只能這樣做。」

杜勒不但繪製了這種似乎帶有一點神祕主義色彩且寓意頗深的自畫像。而且，在他的大幅宗教題材的作品《羅塞庫拉契的祝祭》與《聖三位一體的禮拜》中，他也以「旁觀者」或「助手」的形象多次出現在畫面上。

1500年以後，杜勒在繪畫上又有了新的發展與成就。例如《博士來拜》、《海之奇蹟》、《復仇女神》、《聖瑪麗婭祭壇畫》、《亞當與夏娃》等都是比較優秀的作品。

1505年，正當紐倫堡瘟疫流行的時候，杜勒第二次遊歷義大利。他在威尼斯畫派的大畫家喬凡尼·貝里尼的指導下，對威尼斯的油畫技法與色彩有了深切的感受，同時，他在藝術上的傑出成就也受到了義大利同行們的青睞與敬佩，從而出現了開頭的那一幕。這一期間，杜勒主要創作了《威尼斯婦人》、《戴念珠的聖母》、《羅塞庫拉契的祝祭》與《聖三位一體的禮拜》及《赫拉祭壇畫》等，只是最後這幅傑作《赫拉祭壇畫》不幸於1509年遭到焚燬。

杜勒經過兩年的學習之後回到紐倫堡。這一時期又產生了不少作品，其中的《騎士、死神與魔鬼》、《在書齋中的聖哲羅姆》、《憂鬱》等三幅被公認為他創作黃金期的三大銅版畫。在《騎士、死神與魔鬼》中充滿一種緊張的，令人不安的情緒，畫面上是一個堅韌不拔、意志剛強的基督徒在惡勢力中前進。杜勒表達了自己的觀點，那就是在這樣一個動亂不安、充滿痛苦的社會中，人文主義者應該如同「基督騎士那樣向專制的惡勢力宣戰」。

《書齋中的聖哲羅姆》刻畫一個全力以赴地進行科學研究的學者形象。畫面展現了一間狹小的書房內，聖哲羅姆正沉浸在自己的事業之中。地上是一群已被科學的力量馴服了的、打著盹的溫順的野獸。透過那彩色

的窗子，縷縷陽光照射進來，呈現出安適的氛圍。杜勒在這裡鮮明地舉起科學的人文主義大旗，並對科學必定戰勝野蠻的偉大力量充滿信心。

《憂鬱》所顯露的情感思想更為曲折難解，被人們稱作「一首聽不明白的交響樂」。畫面中的人物手中拿著圓規，她的臉上表現出一種猶豫、懷疑、失望的複雜表情。屋內到處散落著沙鐘、天秤、鋸子、刨子與釘子等。所有的一切都是安靜的，似乎已經凝結。愛神停止了嬉戲，小狗也疲倦地睡為一團，屋內籠罩著一層昏黃的光，又似乎一切都已停止了很久，落了一層淡淡的灰塵。整幅作品既好像是展示了科學探索的莊嚴與偉大，又好像是處於激烈的思想矛盾的鬥爭中，無論怎麼設想，《憂鬱》依然是一個解不開的謎。

這三幅銅版畫代表著杜勒版畫藝術的高峰。其實，早在中世紀就已出現了銅版畫，但一直沒有得到發展。在杜勒的這三幅作品中，杜勒利用新穎的構圖，採用平行線、交叉線及點線的結合來表現物體的不同質感與形體，從而獲得了完善的效果，讓 17 世紀帶有匠氣的銅版畫黯然失色。

在杜勒的晚年，他的創作趨於圓熟。其中，最為著名的就是《四使徒》。《四使徒》創作於 1526 年，當時是贈給紐倫堡市參議會的。這是兩幅狹長的巨幅畫像，描繪了耶穌的四大門徒：約翰與彼得、保羅與馬可。左邊的一幅是仁愛與智慧的象徵，身著柔軟的紅色斗篷的青年是約翰，他的身旁是身材魁偉的彼得正在俯著閱讀。右邊一幅是正義與力量的象徵，身體高大的保羅穿著厚重的白色斗篷，一手拿書，一手拿劍，他的身旁是機警勇敢的馬可。兩幅作品形成了鮮明的對比。杜勒完全拋棄了義大利那種在寬闊的空間背景中展示人物的習慣方法。把四個人物緊湊地安排在畫幅之內，從而使畫面給人以更強烈的衝擊力。

兩年之後，即 1528 年 4 月 6 日，杜勒在紐倫堡去世。

　　杜勒是一位勤奮一生的偉大藝術家，他一生創作了大量的作品及理論著作，其中有 350 幅木版畫、100 幅銅版畫、100 多幅素描及 60 多幅油畫。此外，他還留下了豐富的文字材料，除了他的自傳、書信及日記外，杜勒還對藝術理論進行了深入的研究。他完成了《測量指南》、《鞏固城市之要求》與《人體比例論》三大著作，尤其是《人體比例論》更是美術史上的重要著作，杜勒在其中寫道：「我們樂意觀看美的事物，因為這能給我們以歡樂。」真的藝術，包含在自然之中，誰能發掘它，誰就能掌握它。

　　杜勒不僅是個偉大的藝術家，而且也是一個築城學家、建築家，杜勒的偉大足以與當時最偉大的人物相比美。因此，德國的大詩人歌德說道：「當我們明白知道了杜勒的時候，我們就在真實、高貴、甚至完善之中，認識到只有最偉大的義大利人才可以和他的價值等量齊觀。」

拉斐爾・聖齊奧

拉斐爾・聖齊奧，義大利文藝復興時期的著名畫家，羅馬畫派中最卓越的代表。拉斐爾的作品中以聖母像最為著名。

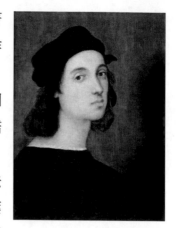

拉斐爾出生在義大利中部地區的一個小公國烏爾比諾。他的父親喬凡西・聖齊奧是烏爾比諾公爵府裡的畫師。

拉斐爾 8 歲時母親去世，11 歲時不幸又失去父親。從此，孤苦伶仃的拉斐爾受到公爵夫人葉列莎維塔・貢札柯的保護。由於生長於一個畫師之家，從小受父親的薰陶，拉斐爾小小年紀就表現出對藝術的喜好。父親去世後，拉斐爾先後在提莫提奧、維蒂的畫室學習，不久，又跟隨彼魯其諾學習繪畫。

18 歲那年，拉斐爾獲得了「畫師」的稱號。在隨後的四年間，他創作出了《騎士的夢》、《聖母加冕》、《聖母的婚禮》、《三仙女》等作品。

1504 年，拉斐爾去了佛羅倫斯。佛羅倫斯是當時義大利文化最為發達的地區，也是文藝復興運動的一個中心。拉斐爾在這裡感受到了藝術新鮮的氣息，同時也看到了自己的不足，他決心在佛羅倫斯好好學習。拉斐爾如飢似渴地研究大師們的作品，同時也進行著自己的創作。他這一時期的創作主要以聖母為題材，畫了《帶金鶯的聖母》、《草地上的聖母》、《花園中的聖母》等一系列聖母像。這些聖母像，人物恬靜，視覺和諧，給人以極大的美感。

拉斐爾創作的聖母像有著很高的藝術價值。拉斐爾曾經說過這樣一段

話，向人們介紹他是如何創作出完美的聖母像的。他說，為了創作一個完美的女性形象，必須觀察許多美麗的婦女，然後選出那最美的一個作為模特兒。但由於美麗的婦女和真正的評賞者很少，所以還必需求助頭腦中已形成的和正在搜尋的理想美的形象。可以說，拉斐爾不是憑空亂造，而是將身邊美的原型加以藝術的加工，才塑造出那一個個深入人心的各具特色的聖母。

1508 年，拉斐爾接受教皇朱利奧二世的邀請到羅馬，委以重任，讓他為梵蒂岡作裝飾壁畫，從此拉斐爾一直在羅馬生活。

羅馬是當時天主教的中心，在文化上比較保守。但是四周地方正在蓬勃興起的人文主義思潮，使羅馬也不得不發生一些改變。從義大利各地來的建築師、雕刻家、畫家齊集羅馬。一時間羅馬藝術也開始出現欣欣向榮的景象。邀請拉斐爾去羅馬的教皇朱利奧二世是一個人文主義者，同時也是一個藝術愛好者，在他的主持下，羅馬的文藝發展向人文主義方向轉化。世俗化與宗教化的藝術相互融合，催生出了具有羅馬地方特色的藝術，而拉斐爾細膩的畫風、完善的繪畫技巧正可以勝任在羅馬的工作，羅馬的藝術氛圍也給了拉斐爾很好的藝術創作的空間。

拉斐爾首先為簽字大廳作裝飾壁畫，這是教皇簽發各種詔令的地方。拉斐爾為此創作了四幅構圖宏大的巨作，分別是《爭論》、《雅典學院》、《帕爾納斯山》、《智慧、節制、力量》，各自代表神學、哲學、詩學和法學。這樣幾幅巨作，充分顯示了拉斐爾作為裝飾壁畫家的巨大才能。各幅構圖有獨立意義，但又統一和諧，並和整個建築物融為一體。

拉斐爾繪製壁畫的第二個大廳有四幅畫：《驅逐伊利奧多羅》、《波爾申納的彌撒》、《拯救彼得出獄》、《列奧一世與阿捉拉的會見》。由於第一幅畫的巨大藝術感染力，這個大廳也被人們稱為「伊利奧多羅廳」。

第二章　西方美術

　　拉斐爾為第三個大廳所作壁畫，結構嚴謹，技巧嫻熟，但在整體藝術水準上，不如前兩個廳。

　　在為教皇服務期間，拉斐爾還創作了不少肖像畫，有《椅中聖母》、《西斯廷聖母》、《卡切利翁像》等，其中《西斯廷聖母》是最為著名的一幅作品。

　　拉斐爾在 37 歲時去世，這正是他藝術創作最為旺盛的時期。由於深受希臘、羅馬藝術的影響，拉斐爾被稱為西歐藝術中古典派的先驅人物。

米開朗基羅

米開朗基羅，義大利文藝復興時期雕塑家、畫家、建築學家和詩人。

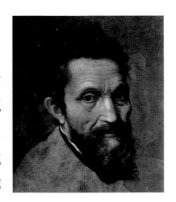

米開朗基羅生於佛羅倫斯阿雷佑附近的卡普拉斯小山鎮，成長於佛羅倫斯的塞諦那諾，父親是一個石匠。

米開朗基羅幼年就熱衷於藝術。13 歲時，他到當時的名畫家吉蘭達約的門下學畫，14 歲後轉入佛羅倫斯長官羅倫索‧美第奇藝校學習雕塑。

文藝復興時期的義大利，政治上四分五裂，其境內城市共和國、王國、公國、教皇領地同時並存，內戰不斷。並不安寧的局勢沒有妨礙義大利藝術的發展。在義大利，教皇、王公貴族、尤其是佛羅倫斯美第奇家族，都大力鼓勵造型藝術家施展才華。

起初的米開朗基羅是以雕塑家的身分出現的。少年時代至青年時代，他相繼創作了《大哭的半羊神像》、《階梯旁的聖母》、《與半人馬怪的戰鬥》、《哀悼基督》等作品。其中他 23～26 歲在羅馬完成的《哀悼基督》，表現了對人文主義信仰的堅定信心。出於對這一作品的鍾愛，米開朗基羅在聖母的衣帶上刻上了自己的姓名，這是絕無僅有的一次。

29 歲時，米開朗基羅完成了他極為著名的作品——《大衛》。這一作品，表現了米開朗基羅刻畫英雄人物的特徵：意志堅定、全神貫注，給人物形象添加了強大的、令人畏懼的力量，被當時的人稱為「驚心動魄的風格」。《大衛》確立了米開朗基羅作為一個不朽藝術家的地位。

翌年，米開朗基羅應教皇朱利奧二世的聘請前往羅馬，為西斯廷教堂

的拱頂創作壁畫。同時他還承擔著「朱利奧二世陵墓」的建造工作；另外，他還受美第奇家族之托，建造「美第奇陵寢」。這樣，米開朗基羅兩頭奔波，十分辛苦。

西斯廷教堂拱頂壁畫總面積超過 600 平方公尺，人物有幾百個。如此偉大、如此壯觀的作品，都是米開朗基羅一個人完成的。拱頂作畫，非要仰躺著畫不可。教堂有 18 公尺高，幾年之內，米開朗基羅每天站在腳手架上仰著頭畫，長久下來，把頸骨都弄僵了。在畫作完成後的幾個月內，他必須把信、書放在頭頂上方才看得清楚。用水調成的顏料，在作畫時不斷滴落在他的臉上和衣服上，就寢時，他既不脫衣，也不卸鞋，因而他的房間裡飄蕩著一股怪味。

就是這樣一個很費時日的工作，教皇卻迫不及待，再三催促，經常問他何時完成，米開朗基羅答道：「當我畫好時，就完成了。」對於教皇的無知，米開朗基羅在寫給父親的信中，不服氣地寫道：「雕塑家米開朗基羅畫制這幅壁畫，僅收到 500 金幣的報酬。」

自從完成了這幅拱頂的壁畫，米開朗基羅便成了雕塑家兼畫家。大約 38 歲時，米開朗基羅完成了雕塑《垂死的奴隸》和《被縛的奴隸》，他透過刻畫在和敵對勢力鬥爭中倒下的英雄形象，代替了戰勝一切艱難險阻的形象，表達了藝術家對文藝復興時期義大利命運的深層次的思考，寓以深刻的含義。

隨後的《摩西》又表現了堅不可摧的力量，體現了他創作的一貫風格。其後他還為佛羅倫斯聖羅倫索教堂創作了一組雕像。

克雷芝七世出任教皇后，米開朗基羅又承擔了西斯廷教堂前壁上作畫《最後的審判》的工作。在近 200 平方公尺的牆壁上畫數以百計的人物，又都是藝術家一人完成的。

　　晚年的米開朗基羅，專注於建造羅馬聖彼得教堂，同時也勤奮地雕塑數尊《哀悼基督》。米開朗基羅終生熱愛雕塑，他曾說過，雕塑是他的本行，還說：「我在吸吮乳母（一位石匠的妻子）的奶水時就拿起了雕刻人物形象的鑿子和錘子。」

　　1564 年，米開朗基羅去世。在他去世的一個星期前，他還從事著他的雕塑事業。米開朗基羅的遺體被運到佛羅倫斯，在聖羅倫佐教堂舉行葬禮，埋葬在聖大克勞斯。

尼古拉‧普桑

尼古拉‧普桑，法國繪畫之父，17世紀法國最為煊赫的大畫家，是「學院派」的先驅者。

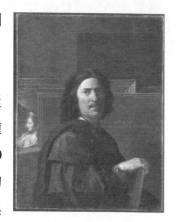

普桑雖然被稱為「法國繪畫之父」，但是，這位法國畫家一生中有大半輩子不在法國。他迷戀於「阿爾卡迪」式的樂土，一生都在尋找那種寧靜、完美、崇高的風範。因此，普桑從他30歲時起，便定居羅馬，沉浸在古代希臘、羅馬的古風之中。一直到死，他的靈魂也在追隨著古典主義的完美。

但是，畢竟他生活在現實的社會，因此，現實社會中種種的不安情緒常常入侵他心目中的樂土。其中的典範之作便是《阿爾卡迪的牧人》。

畫面上展現了這片樂土寧靜的生活。天空是明淨的藍，溫煦的陽光沐浴著這片寧靜的土地，在優美的樹木旁邊，四個牧人戴著花冠拿著牧杖，圍著一座石墓好像在探討什麼問題。

一個年老的牧人，手指銘文，跪在地上，試圖讀出墓石上刻著的銘文。他對面一個年輕的牧人，一腳自然地踏在一塊石頭上，他俯下身，似乎讀出了銘文，他用手指著銘文以略顯驚畏的目光回頭看著一位女牧人。那銘文是用拉丁文寫成的：「即使在阿爾卡迪也有我。」近來的一些評論家認為，這個「我」代表「死神」，意思是即使在美好的世外樂園——阿爾卡迪，「死亡」也是不可避免的，含有「人生無常，美景難再」的意思。所以，除中間二人頗似緊張之外，左邊的青年一手撫著墓頂，臉上似現悲傷之色。而右邊那位儀態莊嚴的女牧人，一面撫慰著那位年輕牧人的

背部，似乎在安慰他不要驚慌，一面又陷入哲人般的冥想，平靜的面容上浮現出感慨的微笑，似乎在說：「死又何懼？死在美麗的阿爾卡迪，豈非幸福？」的確，畫面上是一片寧靜、優雅、牧歌式的抒情氣氛，沒有一絲悲痛恐懼的色彩。而構圖的均衡對稱，變化與對比的適度，姿態的從容莊重，顯出一派希臘古風的典範。尤其是女牧人長袍上希臘雕刻式的優雅的褶紋，更能令人生發出思古幽情。因而，也有人認為這個女牧人是希臘神話中某位女神的形象。總之，那優美的風景，以及那神祕的銘文，讓人在牧歌式的田園生活場景中感受到一絲不安。這種不安像個謎團一樣，困擾著畫家，也困擾著我們，但是，卻永遠也搞不懂。

普桑於 1594 年出生在諾曼地省一個優美的小村莊 —— 安德勒斯。他從小喜愛幻想，喜歡坐在草地上，一邊放牧牛、羊，一邊沉浸在偉大的古希臘神話世界中去。於是，他自己學著畫畫，畫那些典雅、靜穆、崇高的古代神靈。但因為沒有專業的老師教他，因此總是畫得不太好。1612 年，普桑抱著尋找名師的目的來到當時的繁華之都 —— 巴黎。但是，名師沒有尋到，卻被巴黎人的生活習慣嚇壞了。於是，他又逃回故鄉，唯一的收穫是研究了一些古代名家的作品。於是他開始自學。

不久之後，普桑第二次出征，這一次他去了古典文化薈萃的聖地義人利，他深為這些古典精品所感動。終於在 1624 年，普桑決定定居羅馬，因為他覺得自己已經離不開這裡了，好像他天生就該待在這裡，這裡才是他真正的故鄉。

此後，普桑的畫藝突飛猛進，很快就以一種純淨的古典美風格揚名天下了。法國人都知道他們有一位著名的畫家住在義大利羅馬。

時間久了，法國國王始終覺得這樣自己很沒面子，1640 年，法國皇帝路易十三下詔把普桑請回法國。但是，在巴黎，普桑對一切都感到陌生。

一切他都不喜歡，尤其是宮廷生活及染有那種庸俗風趣的藝術家們更讓他彆扭。

於是，普桑只在巴黎待了兩年，便又回到了羅馬。一直到他 1665 年去世，普桑再也沒有離開義大利，也再沒有回過他的第一故鄉 —— 那個優美的小山村。或許，他早已把那個故鄉給忘了，他頭腦中只有他的「阿爾卡迪」，只有他的理想了。

普桑一生創作了許多作品，重要代表作中，除了《阿爾卡迪的牧人們》之外，還有《詩人的靈感》、《基督治癒盲者》、《所羅門法庭》、《哀悼基督》、《解放了的耶路撒冷》、《花神之國》、《冬》等，大都表現出一種從容、高貴、優雅的古代雕像的風格。

例如《耶路撒冷的解放》，畫面安排得很有匠心，多情的少女在戰場上尋到了自己英勇的武士，但全身鎧甲的英雄已重傷倒地，一位戰友扶著他起身，少女則割下長髮為他裹傷。

畫面選擇的正是美麗的少女一手握住髮夾，一手舉劍斷髮的情節。從實際著想，用頭髮裹傷口遠不如割下一條衣衫更合用。但是，從情感上看，在普桑的想像中，溫柔的金髮為英雄裹傷，更富有「崇高的古典詩意」。這正體現了普桑一生的追求。

因此，普桑的作品具有一種宏大的氣度與端莊的美感，法國人忘不了這位不愛故鄉的故鄉人，至死，也要用一頂「法國繪畫之父」的桂冠來抓住他，不讓這位偉大的靈魂太逍遙。

法蘭西斯高‧哥雅

　　1800 年，傑出的西班牙畫家法蘭西斯‧哥雅完成了查理四世讓他畫的《查理四世全家像》。哥雅小心地把這幅畫呈獻給查理四世，查理四世看後極為滿意，於是，他正式授予了哥雅一個「西班牙第一畫家」的稱號。本來哥雅就是當之無愧的西班牙的偉大畫家，現在竟然成了「名副其實」的西班牙第一畫家了。哥雅在高興之餘，禁不住暗自竊喜。這個稱號可完全出乎意料啊！

　　在這幅《查理四世全家像》中，哥雅可算是費了不少心機。如今成功了，他怎麼能不高興呢？畫面之上，哥雅故意以單調的色彩配以有點呆板的構圖。國王一家人分列國王的左右，都自負地、官氣十足地排列在藝術家面前。哥雅巧妙地表達出節日的衣服、勛章、珠寶的鮮豔色澤，這些東西都透過整個背景的金黃色的煙霧閃著光，整個眩目的色調特別表現著國王與王后的面貌的猥瑣與庸俗。胖胖肥肥的愚蠢的國王，得意洋洋地昂著頭，蠢笨地看著前方，活像一隻大雄雞。而旁邊的王后扭動著自己的頭，以她那庸俗、貪婪與兇狠的眼睛警惕地望著四周。其他的人有的傲慢自負，有的手足無措，有的疑神疑鬼，都或多或少地繼承了一些國王與王后的醜惡的相貌及醜惡的精神。查理四世竟然對這樣一幅作品滿意，由此可以看出這些統治者如何的愚蠢與自我欣賞了。而那個「作惡得福」的哥雅，在人民心目中的地位更加偉大了，誰還會去稀罕那頂「西班牙第一畫家」的榮冠呢？如果哥雅是憑這樣的作品得到如此高的稱譽，那才成為一

個傑出的笑話啦。

　　但是，這個喜歡「作惡」，喜歡與統治階級對著幹的哥雅大部分時間卻是在統治階級的上層社會中度過的。這樣，哥雅對統治階級的愚蠢與殘暴才有了更為深刻的認識。他舉起自己犀利的畫筆，用自己的一生在與罪惡的勢力鬥爭。

　　哥雅是一個農民的兒子，他 1746 年 3 月 30 日出生於薩拉果沙城。童年的哥雅是在當牧童中度過的。大約在 1760 年，小哥雅 14 歲的時候，一位牧師發現了他的繪畫才能，便把他送到當地著名畫家荷塞·馬蒂尼的畫室中學習，這成為小哥雅的啟蒙課。但是，年輕的哥雅總是不安分地待著，他從小喜歡鬥牛打架，喜歡處在一種戰鬥的激情中。1765 年，哥雅參加了反宗教的鬥爭，成為其中很活躍的一分子。鬥爭失敗後，他被宗教組織四處追捕，哥雅不得不逃到了馬德里，並隱居下來。在這裡，他深入地研究了著名藝術大師們的作品，他的風格漸漸形成。但是，哥雅總是不安分的，他在一次爭鬥中刺傷了一位國王聘請的畫師，哥雅不得已又流浪到義大利。

　　在羅馬，哥雅的藝術水準開始顯露出來。他在帕爾馬畫了一幅油畫《漢尼拔登臨阿爾卑斯山》，獲得了該城美術學院的二等獎。但忘乎所以的哥雅又惹了一身麻煩，費了很大的力氣，在西班牙大使的幫助下，這個惹是生非的小夥子才逃回了家鄉。

　　1775 年，哥雅又回到了馬德里，開始為宮廷工作，哥雅創作了兩小組木板油畫，為他贏得了聲譽，其中較出色的有《陽傘》、《陶器市場》、《春》、《受傷的石匠》、《葡萄熟了》等，畫面充滿了生活氣息。

　　1780 年，哥雅被批准為皇家畫院會員，傑出的哥雅不久便成為畫院副院長。1789 年，哥雅成了宮廷的首席畫師。這期間，他對統治階級的醜惡

面目認識得越來越深刻。雖然他遭受了兩耳失聰的打擊，但他以更為尖銳的畫筆同封建宗教統治階級展開了鬥爭。這一期間，他便創作了那幅《查理四世全家像》。此外，他所作的《法國大使費迪南・吉爾馬德》也表現了哥雅對於革命人物的同情與敬愛。還有最讓人爭論不休的《著衣的馬哈》與《裸體的馬哈》。這是兩個姿態與面貌完全相同的少婦。曾經有人說這個少婦就是與哥雅相好的阿爾巴女公爵，從而被人編造了許多戀愛插曲。但是近來有證據表明，這個少婦與阿爾巴女公爵的身材很不相同。哥雅在這兩幅畫中展示了女性的純潔、善良與文雅。尤其是《裸體的馬哈》更是對禁慾的封建天主教的直接宣戰。後來，哥雅曾因這幅裸體女人畫受到宗教裁判所的質詢。

西班牙的宗教裁判所，歷來以嚴酷聞名於世。有人統計過，到哥雅時代的查理四世統治期間，300 多年間，宗教裁判所燒死了 34 萬人之多，許多追求真理者被當作異端而投入到烈火之中。

但是，哥雅並不懼怕他們，這一期間，他又創作了一套為數達 80 幅的腐蝕銅版畫，名為《加普里喬斯》，又稱《狂想曲》，嚴厲地揭露批判了宗教的偽善、殘忍，以及僧侶們的貪慾愚蠢，表達了人民在宗教統治與封建專制下的苦難與不幸。例如其中的一幅，一個驢子醫生正在為一個垂死的病人摸脈，上面寫道「是什麼要了他的命。」又如兩個人背上各壓著一匹驢子，題為「你自己不會？」再如，畫面上一個樹樁穿著一身僧侶袈裟，伸著雙手，頭巾下露出一副似臉非臉的黑影，前面跪著一群受驚嚇而哭泣的婦女兒童，題為「那是裁判所能辦到的。」它揭露了教會僧侶對人民的殘暴及自身的空虛無能。又如一幅畫面，幾個驢子學生在驢子老師面前聽講，書本上全是寫的「A」字，題為「學生能否知道得更多一點」。此外，還有一幅，一個人俯桌而睡，背後許多妖魔在飛舞，題為「理性入

夢則群魔叢生。」人民在睡夢中也不得安寧與幸福。

　　這一組高達 80 幅的作品是對宗教統治的強烈的揭露與控訴。剛陳列出去，立刻遭到宗教裁判所的干預與禁止，哥雅也被宗教裁判所所注意，後來，哥雅偽稱是獻給查理四世的，才免遭迫害。

　　1808 年，法國拿破崙的大軍侵入馬德里，西班牙人民奮起反抗，但終因寡不敵眾，鮮血浸染了馬德里大街。哥雅心中充滿了憤怒。這一期間，哥雅創作了《普埃爾塔·德里·索裡之戰鬥》（即《1808 年 5 月 2 日之巷戰》）與《法軍槍殺起義者》（即《1808 年 5 月 3 日之屠殺》），此外還有一組 80 多幅的腐蝕銅版畫《戰爭組畫》，表達了對西班牙人民英勇鬥爭精神的讚揚及對侵略者的殘暴的揭露。

　　例如《1808 年 5 月 3 日之屠殺》更體現了西班牙人視死如歸的英雄氣概及法國侵略者的殘暴。侵略者只敢在深夜來殺害起義的愛國者。地上已經倒下了一批被槍殺者，死狀慘不忍睹，這一批中有神父、僧人、市民與農民們。他們表現出憤怒、不屈與仇恨及面對死亡的哀痛。一個對著槍口的白衣黃褲的起義者，像受難的基督一樣，把雙臂張開，似乎要保護與他一起受難的人，又像是高喊著口號或對侵略者的痛恨的咒罵。那種寧死不屈的眼神表現出一個愛國者的高貴品格。在地面的方形燈的照射下，地面上已經被觸目驚心的鮮血染紅，那種紅白的強烈對比，烘托出慘烈的氛圍，而處在陰影中的侵略者，只是一排黑乎乎的「殺人機器」的象徵。背景是馬德里皇宮附近的太子山，表達了哥雅對勾結外敵，引狼入室的統治階級的罪惡行徑的揭露與批判。

　　1824 年，哥雅為了躲避新國王費迪南七世（查理四世之子）的迫害而僑居法國的波爾多城。晚年的哥雅彷彿又回到了童年，他回憶起下層勞動人民的勤勞、正直、善良的優秀品格。其中他的名作《賣水少女》中那個

懷抱瓦罐，衣衫破舊的農民姑娘，以其純樸健康的生命力與青春的活力，壓倒了他曾畫過的所有宮廷貴婦。哥雅感受到生活的希望。

1828 年，哥雅在波爾多去世，終年 82 歲。臨死前不久，他所作的最後一幅作品《波爾多的賣牛奶女子》，成為他的最後的名作。其中的技法，已經是印象派的筆法了。

哥雅逝去了，他以自己一生的鬥爭激情與高超的技藝為人們留下了無比珍貴的傑作。他忠實於現實，並以其不屈的精神對統治階級封建宗教勢力的罪惡進行了深刻的揭露與批判。而且以極大的熱情讚頌了勞動人民的優秀品格及無比堅強的生命力。人們尊之為近代現實主義藝術的偉大奠基人。

「近代歐洲的繪畫從哥雅開始。」美術史家們如是說。

尚・奧古斯特・多米尼克・安格爾

「永恆的美和以自然為基礎的藝術才算藝術，而希臘人的藝術都是那樣精美無瑕，使人感到『希臘的』這個形容詞簡直變成了『美的』同義語了，世上唯有他們是絕對的真實，絕對的美」安格爾如是說。

為了追求這種「希臘的」永恆的美與自然為基礎的藝術，安格爾終其一生，尋找到了美的鑰匙，這就是他於 70 多歲時畫出的《泉》。

《泉》是安格爾的代表作。在深色的背景下，一個裸體的少女正扛著一個水罐在洗澡。她柔嫩的腳下是質感很堅硬的青灰色岩石。周圍零星地點綴著幾朵嬌小的野花，從而烘托出一種安靜、純潔的氛圍。少女的身體以米洛的維納斯的姿態反立，同樣以柔美的曲線變化展現在眼前，少女用兩手扶持著左肩上的水罐，那清澈的流水正流過那玉雕一般的軀體。沒有表情的臉上，現出一種純潔、無邪的神態，尤其是那雙美麗的大眼，更充滿了童稚，如泉水般寧靜、清亮。從整幅畫面來看，那潔白無瑕的裸體與深色的背景形成強烈的對比，使少女純淨的形象更為突出，好像她一下子就能走到我們世俗的中間，作品取名為《泉》，即純潔、寧靜之意，也是萬物之源的意思。這兩層意義包涵其中，使這位裸體少女更體現出古代希臘雕刻的風範。應該說，《泉》的確是藝術中的珍品。但是，安格爾終其一生，只得到了這一件神靈工作，他的其他作品大多體現了女性一種富貴、慵懶的媚態，這方面的代表，主要在《土耳其浴室》中得到充分的展現。

尚・奧古斯特・多米尼克・安格爾

　　《土耳其浴室》也是安格爾晚年的作品，安格爾說：「美的形體 ——
在這裡一切都是富有彈性的和飽滿的。」由於柔和的圓線，在人的視覺與
心理的感覺上不受任何阻力，故能引起舒適的快感，安格爾在女性的飽滿
柔軟的肉體上，找到了他的這種「美的理想」。

　　《土耳其浴室》的輪廓就採用了一個完滿的圓形。展現在其中的，是
一間土耳其浴室，在這間看起來非常寬闊的浴室中，安格爾以裸體的女性
幾乎將畫面填滿，留下的上下兩個空間，也是完美的半月圓形，其中的裸
女，身體豐滿，給人一種強烈的肥膩的「肉感」，她們姿態各異，有坐著
的，有躺著的，有站著的，有的彈奏著音樂，有的在凝神細聽，有的做著
各種各樣的姿態，她們全都神情冷漠、平靜，但那種慵懶的媚態依然透過
那豐滿的肉體展現出來。可以說，安格爾的這幅《土耳其浴室》展現了一
種低級的肉體美，也可以說它展現了當時社會中那種停滯不前的懶惰的
風氣。

　　但是，要是說安格爾是關心現實、追求社會進步的，那便是高抬了
他了。

　　安格爾出生於 1780 年。他從師於當時著名的藝術家大衛。他成名之
後，一直是法國古典主義學院派的首領，多年擔任美術學院的領導工作。
但是，安格爾對現實的革命鬥爭卻是一點興趣也沒有的。他斥責籍裡柯的
作品應該從博物館中扔出去，他對德拉克洛瓦更是厭惡至極，把這位浪漫
派的大師當作一個「怪胎推銷員」而不屑與之為伍。這種頑固的保守態度
正是典型的古典主義學院派的作風。安格爾追求的是一種唯美的古典主
義。他於是高喊「要創新，要跟上我們時代的步伐，一切都在變，事物已
在起變化」這一正確言論是「荒唐的格言」，是「詭辯」。因此，安格爾
的「藝術與美」已成了脫離時代，徒然追求形式的空洞的美。這位學院派

大師已把美帶進了死胡同。但是，安格爾以其 87 歲的高齡對藝術孜孜以求的精神是可貴的，他一直頑強地堅守自己的立場，直到他 1867 年去世。此外，安格爾作為一個古典主義的偉大巨匠，在其長壽的一生創作的大量作品中，也不乏優秀之作，尤其是他的素描與肖像作品。他在這方面，無愧於一個大師的稱號，但他創作的其他作品，如《荷馬的禮讚》、《路易十三的誓言》、《拿破崙的凱旋》及《聖女貞德》等，藝術成就都不太高。安格爾是一位傑出的藝術家，但不是一個傑出的「人」。

奧諾雷·杜米埃

大鼻子的拿破崙三世駕著小船 —— 這個船就是老拿破崙·波拿巴的帽子，這是拿破崙三世的依靠。當年作為拿破崙徽號的那只展翅雄鷹，現在已經成了落湯雞，有氣無力地拉著這只小船往前走。水快乾了，船就要擱淺了。路易·拿破崙哭喪著臉，感到他的前途不妙。

這幅畫叫做《拿破崙之舟》。菲裡普倒台之後，路易·拿破崙仗著他伯父老拿破崙·波拿巴曾經的威名，當選了總統。有個畫家看出他的野心，從而畫了這幅《拿破崙之舟》加以揭露諷刺。

一個法官審問偷東西吃的窮人：「為什麼要偷？」窮人惶恐地答道：「我餓！」法官說：「我到時候也會餓，我怎麼不偷？」肥胖的法官躺在舒適的沙發椅上一副自以為聰明、洋洋得意的樣子，那個精瘦的窮人一付飢餓而又驚恐的樣子。

我們不禁笑了，笑裡帶著氣憤不平，這幅畫叫做《審問》。

一位大律師正讀著新出的報紙，喜笑顏開的臉上顯出無限敬佩之情。

標題：「他看到吹捧自己的文章 —— 這文章是他自己化名寫的」。我們笑了，笑裡帶著鄙夷不屑，竟有人如此恬不知恥地看待自己的文章，欣賞自己的卑鄙行為。

一個衰老的婦人站在側幕的後邊，替舞蹈演員們打著響鈴，臺上一位美麗的舞女，正享受著觀眾們狂熱的歡呼，老婦人自言自語道：「我年輕的時候比你還要美。」我們笑了，笑裡含著辛酸，畫面上，三個畫家在同

一張畫上拚命趕超。標題：「展覽前夕」。

我們又笑了，這種粗製濫造的情況，今天不是也有嗎？

畫面上，剛登臺的部長梯也爾，溜到「言論自由」的女神後面，抽出大棒正要向女神砸去。

標題為「謀殺母親的人」，因為這位部長靠許諾給人民以言論自由而登臺，如今又翻過來扼殺這個「自由神」了。

所有這些尖刻的諷刺畫都出自於一個小個子青年手中，他以尖銳的畫筆對反動的黑暗勢力進行了頑強不屈的鬥爭，對人民群眾寄予了深切的同情。他就是奧諾雷‧杜米埃，法國最傑出的政治諷刺畫家。

著名的詩人與美術評論家波德萊爾說：「杜米埃的素描，與安格爾水準一樣高，可能比德拉克洛瓦還要好」。杜米埃就是憑著手中出色的畫筆與反動統治勢力進行堅決鬥爭的。法國國王菲裡普在位時，極力地搜刮民脂民膏，對於不滿者嚴刑以待。杜米埃就是不聽話，他畫了一張諷刺漫畫《高岡大》，揭露菲裡普這種吞吃人民血汗的醜惡行徑。結果被毒打一頓，判入獄監禁 6 個月。入獄後，他一邊痛得叫喚，一邊說：「在這個美妙的地方，人們並不怎麼太快活。可我是快活的，至少是與眾不同嘛。」出獄後，他依然毫不留情地堅持自己的揭露、諷刺批判的工作。他身體雖然受些苦，但他知道那個「高岡大」的形象早已傳遍了世界。

畫面之上，菲利普如 16 世紀拉伯雷小說《巨人傳》中一個食量極大的典型形象 —— 高岡大的樣子：鴨梨形的頭臉，臃腫肥大的身軀，他坐在沙發裡張大了嘴，從他的嘴巴下面到地面支起一架十多人高的梯子，他的大臣們背著裝滿了金錢的口袋爬到他的嘴巴邊上，把金錢倒進國王肥大的肚子中去。下面還有些官員正在偷著幹一些貪贓受賄的醜事，而旁邊一大群身材矮小、飢餓不堪的人民正滿面愁容地望著這個龐然大物。畫面如

此形象、逼真，怪不得杜米埃要坐牢了。

杜米埃於 1808 年 2 月 26 日在馬賽市出生。父親是一個很喜歡文學作品而且自己又會寫詩的玻璃工人，他在馬賽市贏得了詩名，後來移居巴黎。但是不知為何，一家人非常貧困，使得小杜米埃很小時候就在社會上謀生。

杜米埃自幼非常喜愛繪畫，但遭到父親的反對，先把他送到一個法院執事家裡做僕役，接觸了法律界的各種人物。那些聲名赫赫的大法官與大律師們萬萬沒想到，就在那個時候，這個瘦小的少年已經看穿了他們的靈魂。

後來，杜米埃又換過幾次職業，但由於對藝術的偏愛，一有空他就去博物館中學習研究前輩大師們的作品。父親見他如此，便不再勉強，先後把杜米埃送到幾個畫家那裡，但由於杜米埃不喜歡他們，只學了很短的時間，最後杜米埃在一位不著名的石版畫家查理・拉米列那裡學習了石版畫技術。雖然杜米埃起點不高，但由於他的勤奮與天賦，最終成為了一位優秀的石版畫家。

杜米埃早期的作品保存下來的很少，在當時人民革命情緒高漲的時候，杜米埃把自己的藝術事業轉到了政治諷刺畫方面，並且走到最前端，取得了偉大成就。

杜米埃在七月革命之後首先諷刺的是查理皇帝與當時的僧侶們，主要作品有《請你們再給我一點時間》諷刺了查理皇帝逃亡英國的醜行。《飢餓的人們必得飽足》抨擊了僧侶們的假仁假義。其中最為有力的一幅是《七月英雄》，這幅石版畫描繪了一個在七月革命中受傷的英雄，他站在塞納河岸上，一條繫著石塊的繩子套在脖子上，準備跳河自殺。英雄身上貼滿了當票，這個細節描繪，揭示出這位英雄走到絕路的原因，英雄在革

第二章　西方美術

命之後竟受到這樣的命運，從而有力地揭發了七月王朝的「德政」。

1831 年 11 月，里昂工人起義遭到殘酷鎮壓。其後，杜米埃又創作了許多著名的作品，如著名的《高岡大》、《洗衣婦》、《杜美特》、《立法肚子》、《放下幕布，滑稽戲演完了》、《出版自由》、《伽尚》、《退耳》等。到了 1835 年，王朝頒布了九月法令，政治性漫畫不能再出版了，《漫畫》雜誌也被迫停刊。杜米埃只好轉入到風俗畫方面，他創作了許多組畫，還為許多文學作品作了木刻插圖等。

1848 年的二月革命，推翻了七月王朝，杜米埃又能夠用畫筆向醜惡發動進攻了。他不但用版畫藝術，而且還經常用油畫與水彩畫作為鬥爭的武器。

杜米埃獨具一格的油畫不為當時的人看重，直到他去世的前一年才開了第一次個人油畫展。但是，他逝世 20 多年後，在 1900 年的展覽會上，杜米埃的作品才震動了美術界。他的作品顯示出米開朗基羅與羅本斯的特點及林布蘭對於光暗的處理技巧。杜米埃集名家之長，大大地發展合成了自己的油畫風格。例如他的名作《一八四八年共和國》，畫面上一個婦人手持三色國旗坐在那裡，兩邊各有一個孩子在吃奶，這幅象徵性的作品第一次顯示了杜米埃的豪放、概括、樸素而有力的風格。

杜米埃永不妥協地戰鬥著，於是拿破崙三世想以拉攏收買的手段來對付這些讓他頭痛的藝術家們。當時杜米埃與庫爾貝都被授予勛章，但兩人都拒絕了，杜米埃在拒絕時還說道：「我太老了」。實際上，杜米埃精神十足，他就是憑著這種精神與反動勢力作鬥爭的。

1871 年 3 月 18 日，法國掀起了世界上第一次轟轟烈烈的無產階級大革命，並建立了巴黎公社。這時期，以庫爾貝為首的巴黎藝術家同盟於當年 4 月成立，杜米埃當選為執行委員。公社失敗後，杜米埃沒有被白色恐

怖嚇倒，他依然堅持鬥爭，創作了針對性極強的作品，如《在西班牙》、《誰在打擊共和國》、《議員專車中的右派議員》等，作品中依然是充滿永不妥協的革命激情。要知道，當時作家的處境非常艱難，除了反動勢力的威脅，他的眼疾已嚴重到幾乎完全失明的程度，貧困得幾乎連房子也沒有了，幸虧當時偉大的風景畫家柯羅常常賙濟他，但是病疾與困苦依然折磨著他。

1879 年 2 月 11 日，這位為理想、為人民而奮戰終生的偉大戰士終於安息了。

尚 - 法蘭索瓦・米勒

1814 年 10 月 4 日，尚 - 法蘭索瓦・米勒出生在法國諾曼地海岸不遠的格魯西村莊裡。

當他 12 歲的時候，父親實踐了自己的諾言，把米勒送到離村不遠的格拉委利城的一個牧師那裡學拉丁文。四五個月後，正逢歲暮，米勒跑了回來，他不願拿父親血汗換來的錢去啃那些拉丁字母！他開始自修，並一個人悄悄地學畫。他畫祖母，畫村莊，畫田野。凡是他見到的，構成他生活那部分的，他都有把它們畫下來的願望。沒有老師，沒有人教，一隻炭筆，按照一個農村孩子純樸的心思任意塗抹著。17 歲，他終於畫出了一幅大畫《牧羊人在看守他的羊群》。第二年，他又畫了《駝背的人》。這兩幅畫，震驚了父母，震驚了全村。尤其那幅《駝背的人》，人世的辛酸，歲月的風雨，心靈的呼喊，全都刻在了他那被摧殘的身體上。在他爸爸的支持下，米勒啟程去啟爾堡學畫畫。

啟爾堡的畫師穆君爾看到米勒的那兩幅畫後，感到很滿意，收留了他。後又學畫於古典主義畫家郎洛瓦。

1837 年，經郎洛瓦推薦，米勒獲啟爾堡市政府 600 法郎的獎學金去首都巴黎深造。從此，米勒開始一步一步接近繪畫藝術的頂峰。

1842 年，米勒的兩幅作品 ——《運牛奶的女人》和《乘馬演習》終於在沙龍展出了。畫家狄亞茲和特羅容看後深為讚賞。1848 年，在雄壯的《馬賽曲》聲中，米勒的新作《篩穀的人》問世了。

《篩穀的人》描繪的是一個中年農民勞動的場面，他雙手吃力地端著

一個巨大的簸箕在篩谷，身體彎成了弓形。他太疲勞了，不得不用右腿抵住簸箕的底部。他兩眼看著簸箕中一年的收穫，臉上卻是一片愁容，身旁還有幾袋沒篩的穀子……

1850 年，米勒創作出了到巴比松村後的第一件作品《播種者》。畫面上那個體魄健壯的農民，跨著堅定有力的步伐，行進在剛剛翻過的田野上。他左手毫不費力地抱著一袋種籽，右手熟練地撒出一把把谷種。晨曦中，他那毫無表現欲的漠然的面孔告訴人們，農民就是這樣終年累月地勞動著，把希望撒向土地。「這是一曲勞動者的讚歌，一首勞動的詩篇。」

1857 年，他 43 歲的時候，創作出了他的巔峰之作 ——《拾穗者》。秋天的陽光下，三個農婦正彎腰拾揀田裡遺落的麥穗。兩個人面朝地面，左手在麥桿中挑揀，右手拿著幾根拾得的麥穗。另一個人剛剛直起腰來，似乎想稍稍休息一下，眼睛卻在麥地裡不捨地搜尋著。

米勒的三個拾穗者就像三個貧窮的女神，她們在用自己的沉默鼓動著人們對生活的抗爭。

1859 年，他的又一幅傑作《晚禱》問世了。這幅畫和他 1863 年創作的《持鍬的男人》引起了他一生中遇到的最狂熱的喝彩和最猛烈的攻擊。

米勒以他的樸實和崇高登上了藝術的巔峰，而被人們稱之為「鄉下佬中的但丁」，「土包子中的米開朗基羅」。

奧古斯特·雷諾瓦

雷諾瓦基本上是一個人物畫家，而且一直是最偉大的色彩畫家之一。

最初與印象畫派運動連繫密切。他的早期作品是典型的記錄真實生活的印象派作品，充滿了奪目的光彩。然而到了（18世紀）80年代中期，他從印象派運動中分裂出來，轉向在人像畫及肖像畫，特別是婦女肖像畫中去發揮自己更加嚴謹和正規的繪畫技法。

在所有印象派畫家中，雷諾瓦也許是最受歡迎的一位，因為他所畫的都是漂亮的兒童，花朵，美麗的景色，特別是可愛的女人。這些都會立刻把人吸引住。雷諾瓦把從他們那裡所得到的賞心悅目的感覺直接地表達在畫布上。他曾說過：「為什麼藝術不能是美的呢？世界上醜惡的事已經夠多的了。」他還是女性形象的崇拜者，他說「只有當我感覺能夠觸摸到畫中的人時，我才算完成了人體肖像畫。」

雷諾瓦在印象派繪畫集團中是屬於較年輕的一個，比莫內也小一歲。這位藝術家一生的作品大多以明快響亮的暖色調子描繪青年婦女，尤其是她們的裸體形象。他以特殊的傳統手法，含情脈脈地描摹青年女性那柔潤而又富有彈性的皮膚和豐滿的身軀。他雖也畫了不少外光風景畫和天真無邪的兒童形象，然而裸體與婦女形象占據他一生作品的主流。他的人體油畫不同於以前學派畫家所追求的那樣虛偽和做作。雷諾瓦的女人體，洋溢著一種歡樂與青春的活力，一個個都像是伊甸樂園裡從未嘗過禁果的夏娃，她們悠然自得，魅力惑人。

　　雷諾瓦運用印象主義的原則，創造了一個美好的夢幻般的世界，一個新的「愛神維納斯之島」，然後把它送到十九世紀末的巴黎。這幅《紅磨坊街的舞會》集中體現了他所處的那個最具有印象主義精神的時刻。雖說這幅畫描繪的是一個飄渺的仙境，可裡面的人卻穿著當代的服裝。男人們都戴著高帽或草帽，女人們均穿著用箍擴撐著的裙子和腰墊。在這幅畫中，一個室外的波希米亞舞會的平凡景象，變成了美麗的女人們和殷勤的男人們的充滿光感和色彩的夢。一束束光線，忽隱忽現地在人物的色彩形體上搖拽著 —— 有藍的、玫瑰紅的和黃的，細部交融在浪漫的煙霧之中，使得所有這些愉快人們的美感柔和起來，並提高了這種美的價值。

　　雷諾瓦起初追隨畫家庫爾貝，非常同情和支持庫爾貝對學院派藝術的對立。他自己也嚴格遵循現實生活，善於在尋求印象派的光與色之中和歐洲的古典傳統畫法相結合。由於他年輕時在瓷器廠作過學徒，故在人像創作中運用了這種細膩的工藝手段。在與印象派畫家合作以前，他在官方沙龍展出過一幅以雨果的小說《巴黎聖母院》的主角為題材的風俗畫《埃絲米拉達》，畫她在聖母院廣場上跳舞賣藝的情景。但過後他覺得自己過多地摹擬前人畫法，毫無個性特色；儘管有沙龍給他以好評，他總覺得愧對於自己的藝術追求，悄悄把這幅畫撕了。

　　自從追隨庫爾貝的繪畫以來，他的畫能放開一些，可是從構圖上看，無論所選人物和畫上細節，仍然存在摹仿庫爾貝的性質，儘管畫上的女神形像是取民間婦女作模特兒的，後又遭到沙龍的拒展。走人家走過的路這不是他心甘情願的事。雷諾瓦從馬奈的《草地上的午餐》一畫被謾罵之中悟出一條真理：迎合官方展覽，將永遠是自己藝術的絕路。要尋求新的道路那就必須敢於接受挑戰。

　　1870 年，雷諾瓦已 29 歲，事業上還未露頭角，經濟上又處於拮据狀

態，不時要光顧當鋪，不得不多次地從一個閣樓搬到另一個閣樓。就在此
時期，他去阿讓特依，跟隨莫內去戶外寫生，去理解和感受大自然中的光
色效應。

《蛙塘》就是他跟隨莫內到巴黎近郊的一個風景區畫成的。這個「蛙
塘」離塞納河不遠。當雷諾瓦與莫內一起在那裡作畫時，已知附近有一家
為福奈斯大爺開設的飯店，莫內是那裡的食客。他倆一同作畫，雷諾瓦當
然也經常光顧此家飯店。雷諾瓦畫《蛙塘》是完全聽從了莫內的勸告，著
重表現水與倒影的關係。他以這一相同構圖畫了兩幅，試著以清晰的小筆
觸來展現光色感受。水面光彩閃動，色彩極易體現出來，視覺印象強烈。
這幅畫因而也成了雷諾瓦印象主義的「入門」創作。

《包廂》則是雷諾瓦正式參加印象派美展的第一次參展作品之一。他
一共送去七幅油畫。這幅畫根據他在劇院裡所得的「印象」，回到畫室裡
請人擺模特兒畫成的。畫上前面那個盛裝貴婦是一名叫尼尼‧洛比絲的模
特兒扮成的。後面手拿望遠鏡的中年紳士形象，則是由雷諾瓦的一個兄弟
充當模特兒的。有趣的是，印象派畫法也可在畫室內製作，他成功地畫出
了劇院一角的氣氛。尤其是畫面上兩個人物的神情，絲毫沒有擺姿勢的痕
跡，他們似乎全神貫注地在觀劇，陶醉在此時此刻的舞臺演出中。這幅圖
版，雖然畫框四周被切割了許多，只突出包廂裡那個貴婦人的形象。由於
雷諾瓦渲染了色彩氛圍，使觀者從中能感受到劇場觀眾的氣氛。貴婦人那
張化了妝的臉容與後面那個男紳士，形成鮮明的對比度。《包廂》的色彩
基調是暖色。它由玫瑰、黑、白三色組成。貴婦人身上的黑條紋衣服異常
顯目。這些粗闊的黑條子與她的白色相間的淺色，恰好與紳士身上的黑色
外衣與白色襯衫相呼應。運用黑色，在印象派畫家中本來是犯忌的，因為
外光很難體現純黑。可能雷諾瓦是用小筆觸，逐步地添上去的，所以絲毫

無斧鑿的生硬感。

肖像畫在歐洲畫史中有過一段相當長的繁榮階段，而印象派畫家的肖像作品更富有色彩的活性。雷諾瓦的肖像畫就深得後學者們的讚賞。雷諾瓦是以畫女性裸體著稱的。他對女人體的熱愛早從普法戰爭以後就開始了。戰爭期間，他參加過騎兵隊。當和平一宣布，他立即丟下馬槍，回巴黎重操舊業 —— 坐在畫架前用畫筆去創造他所鍾愛的肖像畫去了。

19 世紀 70 年代印象派最著名的肖像畫，就是這裡要欣賞的三幅畫。

《莫內夫人像》作於第一次印象派畫展舉辦期間。當時他跟隨莫內，共同創建了印象派「沙龍」。在這幅畫上，對光色的追求使雷諾瓦幾乎入了迷。坐在草地上的莫內夫人及其兒子，完全沐浴在一種和煦的陽光中。她的衣裙在黃色的草地上接受陽光的強烈反射，因此畫家只用淡淡的玫瑰色來鋪陳，用筆相當簡練。

《莎瑪麗夫人像》是兩幅同名畫中最精彩的一幅。這位在巴黎沙龍中經常露臉的著名女演員，也是上流社會的風流名媛，她名叫珍妮・莎瑪麗。這幅胸像完全採用印象派技法的碎筆觸，將年輕的美人處理在一種光色的氛圍中。她左手托腮，正面對著觀眾，豐滿的胸部已被強烈的燈光所渲染，輪廓已是不很明晰了。不能低估雷諾瓦的陶瓷畫工出身，因為那種對透明顏色的表現能力對他個人的風格有很大影響。雷諾瓦畫過不少著衣和裸體的肖像，但他從來不賦予他的肖像以任何思想性。他用一種真摯的觀察者的情感去探索新的塑造形式。他把一切可塑的細部，以三稜鏡分析光譜的原理，打碎成無數色彩的小筆觸，相互並列地塗到畫布上去。

《亨利奧夫人》的肖像畫上（1876 年作）看到了他所運用的這些早年從陶器藝術中學得的手法。亨利奧夫人恬靜地坐在那裡，色調是極其柔和的，色彩的純淨透明，給人以一種充滿著霧一樣的大氣感覺，把周圍的一

切都融合了。如果稍離這位夫人遠一點，就會產生一種捉摸不定的色彩幻境，說不清人物是在一種什麼樣的環境裡。背景幾乎和這位嬌美的形象混成一體，而臉部卻刻畫入微。給人以起伏感的胸部不是靠平塗，而是以多種細筆觸的調和色構成的。

這是畫家在這一時期的造型特色。雷諾瓦被看成印象派，是他在印象派畫展上展出過幾幅畫。其實，他在 21 歲進格萊爾畫室時，是拜倒在古典主義的腳下的。1874 年，從他參加首屆印象派聯展後，才決定了他的基本傾向。不久，他又脫離了印象派，轉靠沙龍並獲得成功。在雷諾瓦的全部人體作品中（估計大約有 4,000 幅），沒有絲毫陰暗和不安的調子。由於他作為印象派畫家而受到政治上的攻擊，並給他的道路設置了許多障礙，使他早年的經歷充滿著苦難。

從 41 歲起，他經常生病。在他生命的最後 15 年中，他受關節炎病痛的折磨，幾乎離不開輪車。他得把畫筆捆紮在變硬了的手上才能畫畫。令人驚異的是，他這時的作品中沒有留下一絲個人痛苦的痕跡。他的藝術總是肯定著生活的美。他本能地選擇他所熟悉的那些快樂事物：街道生活、鄉村景色的恬美、鮮花或水果、鋼琴前的消遣性演奏家、健康而充滿著青春活力的女人體。他對於小孩似花一般的嬌嫩特別敏感。他對周圍的生活有非凡的鑑別力。陰影和悲痛是全部被他排除在外的。

晚年，病魔使他不能擴大自己的視野，從而在畫人體的題材上進入了一個死胡同裡。儘管如此，對他的探索作輕率的評語是不適宜的。雷諾瓦不是一個輕浮的藝術家，他的藝術始終讓人們看到生活的快樂和甜美的一面。

在雷諾瓦的繪畫中，一個重要領域是肖像。正如我們在欣賞《亨利奧夫人》肖像中所注意到的，色彩的純靜與透明是雷諾瓦的肖像畫的一大特

色。70 年代時，雷諾瓦畫了幾幅最成功的肖像，即兩幅《維多·肖凱像》（1876 年）、兩幅《莎瑪麗像》（1877 年）和這裡要欣賞的一幅多人物肖像畫《夏班提埃夫人和她孩子們》。正邁入藝術生涯的全盛時期的雷諾瓦，其個人生活還未走運。貧窮使他不得不和莫內合種一塊馬鈴薯田，以出售馬鈴薯來餬口。第一次印象派畫展遭到社會的冷嘲熱諷後，第二年他拿出《煎餅磨坊》等 14 幅風俗畫，也招致不少非議。有人在《費加羅報》上以教訓的口吻寫道：「要向雷諾瓦先生提醒，一個女人的身體不是一堆有著已徹底腐爛了的屍體的綠色、紫色斑點的爛肉」。當然，為他辯解的正義人士也大有人在。可是為了生計，他也不得不為別人繪製大量肖像畫。

在肖像畫上他賺回了聲譽。上述幾幅肖像畫，就是當時的例證。維多·肖凱是雷諾瓦的一位藝術的崇拜者。他頗有鑒賞見地，但他只是一個巴黎的公務員。雷諾瓦和塞尚都為他畫過肖像。《莎瑪麗像》是畫家為女演員珍妮·莎瑪麗所繪的最精緻的兩幅肖像，一幅是全身像；另一幅是胸像。在這些肖像上，色彩充滿激情和熱誠。

《夏班提埃夫人和她的孩子們》是他 70 年代的成名之作。

夏班提埃夫人是一位著名的出版商的妻子，社交界的名流，沙龍的女主人。她廣交文藝界知名人士。常在她的沙龍作客的有作家左拉、莫泊桑、福樓拜、愛德蒙·龔古爾、屠格涅夫等人；藝術家有亨納、卡羅勒斯·丟朗等。雷諾瓦很快也成了她的沙龍中的常客。畫家就在那裡認識了當時的名演員珍妮·莎瑪麗。此畫系受夫人的預訂而繪製成的。

充分發揮了他那根底深厚的造型技巧，這是他在年輕時從格萊爾畫室學藝時取得的，他為之感激不盡。以空間寬廣的室內環境和襯托這位夫人與兩個天真的女兒的精神狀態。夫人坐在孩子們的右邊，悠閒恬適地注視著兩個女兒。孩子的純真表情描繪得很生動，兩個人似乎在異想天開地對

話。左邊一個女孩正坐在一條大狗的背上。整個畫面洋溢著一種富裕家庭所特有的天倫情趣。背景為棕紅色，人物間的衣服色彩有強烈對比，夫人的黑色衣裙壓住全局，使左邊兩個孩子的天藍、白相間的裙子更顯跳突。

　　這幅畫在 1879 年的巴黎沙龍中獲得了好評。雷諾瓦也從此有了生活轉機。他獲得 1,000 法郎的酬金，這對當時這位貧困的藝術家來說，似乎是天降甘露，而且從那時候起，向他訂製畫像的主顧接踵而至，經濟上的轉變自不必說了。雷諾瓦除了為夏班提埃夫人畫過肖像外，還為這位夫人的母親以及夫人的女兒們畫過單獨的肖像。所以沙龍畫展中入選的已不只是這一幅《夏班提埃夫人和她的孩子們》了。儘管如此，雷諾瓦也沒有因沙龍的賞識而忘掉自己既定的目標，他珍惜這種真實的生活感受，但也珍惜他長期努力而獲得的對外光的色彩技藝。

　　雷諾瓦從 1881 年 40 歲起，到 1888 年這八年間，是他的風格轉變時期。當他於 1879 年在沙龍獲得成功後，就開始外出旅行。肖像畫訂貨使他的生活轉貧為富。前半生苦苦地躑躅在巴黎城內和塞納河邊，這一回，他要實現渴望已久的遠行觀光的願望。第一個目的地是諾曼地海濱，後又到了克羅瓦西。1881 年春，去了阿爾及爾。是年夏，再赴諾曼地，秋季即登程赴義大利，在那裡走訪了羅馬、威尼斯、佛羅倫斯、那不勒斯、龐貝等地，而促使他的畫風轉變的機制，則是這次的義大利之行。雷諾瓦在龐貝參觀古羅馬壁畫時，發現了它單純、濃重和絢麗的色調。那些古代壁畫偏施紅色調，這種紅色屬於濃豔的朱紅色。晚年雷諾瓦畫過一幅採用這種「龐貝紅」色調的裸女像。古代壁畫一般用的色彩不多，效果卻極豐富。這使他懂得，一幅畫上的主調往往起著關鍵作用。1883 年，他在法國一家舊書店買到一本屬於 14 世紀後期義大利畫家欽尼諾・欽尼尼撰寫的《繪畫論》，此書使他入了迷。加上他從義大利學得的古典繪畫色彩單純化的

祕密，進一步對前輩大師安格爾的古典主義產生了熱情，所以有的研究者也稱雷諾瓦在 1881-1888 年的時期為「安格爾式時期」，或叫新古典主義時期。他後來在與畫商伏拉爾談起他的藝術傾向轉變的原因時說：「1883年左右，我隨印象派已到了山窮水盡的地步。我終於不得不承認，不論油畫還是素描皆已技盡。總之，對於我來說，印象主義是一條死胡同」。

這就是我們在前面欣賞他的《亨利奧夫人》等肖像時所提到的關於他脫離印象派的內因。

這裡的兩幅畫《傘》與《鄉村舞會》，就是畫家轉變畫風所出現的代表作。

在《傘》上，還沒有徹底擺脫外光作用下的色彩描繪方法。畫上所表現的是一個巴黎的春日。熙熙攘攘的行人突遇陣雨，於是張開的傘群形成了一種有趣的弧形線網。畫家意識到傘本身在畫上的裝飾趣味。他把這些弧線重疊地畫在畫面的上半部。觀眾透過這些弧形的傘，再往下看到了一幅繁雜熱鬧的景象：前景左側是一位秀麗多姿的年輕夫人，她臂挽籃子，籃內裝著幾頂待售的帽子。後面一個紳士模樣的人，正用眼睛盯著她，想要上前以遮雨的傘來討好這位婦女。在前景的右邊，有兩個趕集市的小姑娘，更小的一個手拿著滾鐵環玩具，眼睛注意著觀眾。在中間，有兩個穿著華貴的婦女站在中景上。前面一個似乎對那個手拿鐵環的小女孩發生興趣；後面一個婦女剛把雨傘打開。這幅畫的人物並不多，但由於交疊處理，傘的弧形線的不同方向以及整個色調氣氛，使畫中的景象顯得異常熱鬧豐富，給人以一種擁擠感。雷諾瓦採用了一個主調，即以藍紫色為基調，從而使畫面充滿一種富有節奏的單純感。場景十分動人。春雨綿綿的巴黎街景，給這個擁擠的集市增添了生活節律。

《鄉村舞會》一畫被切割掉多餘部分，突出描繪了一對舞侶。據知，

第二章　西方美術

雷諾瓦就這一對舞侶畫過好幾幅同一題材不同構圖的油畫。女舞伴的豔麗禮服和男舞伴的莊重的黑色禮服在交互反襯，形成鮮明的對比。畫家把主要精力放在描摹女舞伴的膚色與多褶的綢緞的夜禮服上。為了畫好這個豐滿勻稱的女舞伴，畫家讓當時一位著名的女模特兒蘇珊·瓦朗東作姿式（這位女模特兒由於長期受到印象派畫家們的培養，後來也成了一名畫家）。就總體效果看，《鄉村舞會》更具古典風格，因而也惹惱了一些印象派同道們。但雷諾瓦是一個從不滿足於既得成就的人。當他漸漸感到古典繪畫的穩定的線條與他對色彩的強烈感受相衝突時，他又想改變自己的畫風，甚至連題材也改弦易轍了。

《金髮浴女》（約 1882 年）這裡的畫風屬於他去義大利遊學期間的風格轉變時期，更多地傾向於對象的固有色。鮮豔而柔和的色調，接近於客觀真實。物體的空氣感與光色感被沖淡了。據學者推斷，這幅畫最早的創作動機可能來自他在凡爾賽宮看到的一塊 17 世紀的淺浮雕。此浮雕系席拉東所作。雷諾瓦為此浮雕畫過好幾幅草圖和習作。加上他這時對古典主義的畫法看重些，最後在畫室內完成了這樣一幅構圖嚴謹、人體質感表現得充分的裸體畫。從裸女的一頭細密流暢的金髮，明快的膚色，精確而柔順的線條來看，此畫一直被人們視為雷諾瓦在新古典時期的一幅代表作。

雷諾瓦所畫的女人體，在後期的數量要大大超過前期，而且品質也高。他畫的女裸體，往往具有魯本斯畫上的那種容光煥發的特性，又具有豐腴的官能美特色。畫家喜歡把女人的肌膚畫得有如珠光一般柔亮光潤。有時，女人體頭髮蓬鬆，眉宇間還散發出一種青春蕩漾的風韻。有時又顯得天真未泯，而健康成熟有餘。少數女人體作品還帶有某種野性的單純。總之，他的人體畫風格，與他本人的性格與生活似乎對不上號。如這幅《浴後的女人》（1888 年）上的女裸體，玫瑰色的膚色顯示了少女的壯實

和健美。極細瑣的筆觸組成了這個女性豐滿柔滑的皮膚表面。她那富有彈性的、充滿誘惑力的女體形像是無法與雷諾瓦當時自己的生活現狀連繫起來的。

　　這位畫家的全部熱誠都付諸於他的筆端。1894 年，雷諾瓦患上了風溼性關節炎，年過半百的畫家深感病魔之苦。此後幾年每況愈下，至 1903 年，他不得不遷居到法國南部普羅旺斯的卡紐去療養一段時期。那裡有著南方的溫和氣候，也許對他的病體有利。他也曾多方求醫，膝蓋、腳、手，幾處都開過刀。初時還可以撐著拐杖走路。1910 年後，他下肢癱瘓，只得終身與輪椅作伴。至 1912 年，一度全身癱瘓，經過治療，略有好轉，上身已恢復了生理機能。可是就在這樣不幸的病痛時期，他卻強抑止住肉體的折磨，坐在輪椅上畫出大量表現女性青春美與充滿生命歡樂的裸體畫來，確是令人感動！雷諾瓦在後期所畫的女人體，能真實地展現人體豐富細膩的色彩和肌膚質感。鑒賞他的人體畫，會使人感覺到這些皮膚下面的血液在流動，滋潤的膚色，現出粉紅的肉色。

　　據說是雷諾瓦後期最喜用的一個模特兒，名叫加布莉爾。畫家有時讓她扮作洗浴、擦腳；有時讓她裝扮成不同身分的婦女，帶領著小孩；有時讓她穿上粗布衣服，或讓她讀書等。至於裸體的形象，一般都置於晴天麗日之下。陽光充足，以便在柔和的自然光色中展現年輕婦女晶瑩光滑的皮膚。

第二章　西方美術

第 三 章
東 方 美 術

● 衛鑠

　　如果問許多人衛鑠是幹什麼的？有的人可能不知道，但一提衛夫人，他們卻能立即回答：衛夫人是著名的女書法家。衛鑠就是衛夫人，她是東晉傑出的女書法家。衛鑠字茂漪，河南安邑（今山西夏縣）人。衛鑠出生於一個書法世家，她的曾祖父衛凱，祖父衛罐、叔父衛恆都是大書法家，在書法史上頗有影響。她從小就受到家庭的薰陶，在父親、叔父的嚴格要求下，終於自成風格，成為中國古代傑出的女書法家。

　　衛鑠擅長隸書和楷書（正書）。雖然她深受書法世家的影響，但她師承的卻是鐘繇的筆法。據《法書要錄‧傳授筆法人名》說，蔡邕傳之崔瑗以及他的女兒蔡文姬，蔡文姬傳之鐘繇，鐘繇傳之衛夫人。相傳楷書創始於漢代，到了鐘繇手裡，書寫法度已臻完備，為楷書之祖。衛鑠則繼承了鐘繇書法的精妙。鐘繇看到衛鑠的書法以後，十分讚賞，說她的書法是「碎玉壺之冰，爛瑤台之月，婉然芳樹，穆若清風」。是說衛鑠的書法像玉壺裡的碎冰一樣冰清玉潔，像瑤台的月光一樣燦然奪目，柔婉處如芳樹一般，嚴整處又如清風拂畫。有令人賞心悅目、清爽怡人的感覺。唐人韋續在《墨藪》中對衛鑠的書法更是推崇倍至，稱讚說：「衛夫人書，如插花舞女，低昂芙蓉，又如美女登臺，仙娥弄影。又若紅蓮映水，碧沼浮霞。」

　　東晉大書法家王羲之年少的時候，曾經隨衛鑠學過書法。當時衛鑠的書法很受名家推崇，名氣很大。太常王策有一個兒子叫王羲之，已經 7 歲了。十分喜好書法，他就找到衛鑠，要她教自己的兒子學習書法。衛鑠見到王羲之聰明好學，而且悟性很高，就一口答應了。王羲之練字的勁頭很大，無論什麼季節，什麼天氣，發生什麼事，他都一概不管，不到三年的

功夫，他寫出的字就用筆有力，頓挫生姿了。衛鑠見了很高興，稱讚說：「這孩子書法長進真快，將來一定比我還要有名。」

王羲之 12 歲的時候，發現父親枕頭底下藏有一本前代《筆論》，便拿出來偷偷閱讀，並且按照書法所寫的，苦心揣摩練習，書法水準大有進步。事情當然瞞不過他的老師衛鑠。衛鑠對王羲之的父親說：「這孩子一定是發現並研究過筆訣，我近來覺察到他的書法已經開始老練起來。」她斷定，王羲之一定是在她面前保守祕密，把那本前代的《筆論》的書名隱瞞了。王羲之的父親回去一問，果然是王羲之看了《筆論》，並且在不斷學習，可見衛鑠對書法的技巧和理論是十分熟悉的。儘管王羲之青出於藍而勝於藍，書法造詣超過了衛鑠，然而從他的書風中仍然可以明顯地看出衛鑠風格的痕跡來。

衛鑠不僅書法名冠一時，而且對書法理論也有獨到見解。她的著作有《筆陣圖》一卷傳於後世。該書是論述寫字筆法的著作，闡述執筆、用筆的方法，並列舉了七種筆畫的方法。在《筆陣圖》裡，她首先提出了「多力豐筋」說，這是一個重要的見解。她說：「善筆力者寫出的字多骨，不善筆力者寫出的字多肉。多骨微肉的字，叫做筋書，多肉微骨者，只能叫做墨豬」。多力而且豐筋的字是好字，無力無筋的字是病字。這一創見對後代書法家有很大影響。例如唐代書法家顏真卿、柳公權的字就被人稱作「筋柳骨」，即是稱讚他們的字多骨豐筋。後來王羲之寫了一篇《題衛夫人〈筆陣圖〉後》的文章，對衛鑠的理論又加以進一步的闡述。

衛鑠的兒子李允，在他母親的教導下，後來也成了書法家。大概是由於長年練習書法，修身養性，衛鑠很長壽，她生於西元 272 年，死於西元 349 年，活了 78 歲。

王獻之

王獻之，字子敬，是王羲之的第七子。東晉書法家，他繼承家法，並有所創新，與其父並稱「二王」。

王獻之小時候聰慧過人，言行舉止都像大人，他性格高傲豪邁，狂放不羈。有一次他和哥哥王徽之、王操之一起去拜訪謝安。兩位兄長見了謝安大多談一些庸俗家常的事，王獻之除了見面寒暄，並不插話。他們走後，在座的客人問謝安，王氏兄弟哪個最好？謝安說，年紀小的好。客人問原因，謝安說：「賢人寡言少語，因為他說話少，所以知道他好。」

王獻之曾經和王徽之同住一間屋子。一日晚，屋內忽然起火，王徽之連鞋子也顧不得穿，就慌忙逃出。王獻之卻神色坦然，不慌不忙地喚來僕人，扶他出去。

謝安非常賞識王獻之，聘請他為長史，進而又封為「衛將軍」。謝安曾經問王獻之：「您的書法與令尊相比怎麼樣？」王獻之回答：「本來就不相同。」謝安說：「外面的議論不是這樣。」王獻之回答：「別人哪裡知道。」表現了他豪邁不羈的個性。

王獻之七八歲時就跟著父親學習書法。有一次，王羲之偷偷地從背後奪他的毛筆，沒有奪下來，感慨地說：「這孩子日後會有很大名聲的。」王羲之從他執筆牢固，知道他練字確實是專心致志，一意於書，這對一個兒童來說是難能可貴的。

王獻之雖然跟著父親學習，師承家法，但他卻並不以此為滿足，而是追流溯源，直接學習鐘繇、張芝的書法，因為王羲之本人也是從鐘繇、張芝的書法中吸取營養的。

正因為王獻之能夠突破家法的規矩，追流溯源，所以才能對王羲之的

書法既有繼承，又有變化發展。這是王羲之的幾個兒子都善書法，而王獻之的書法成就最高、最有影響的原因之一。不僅如此，他還學習秦篆筆法，這是他的高妙之處。

王獻之的楷書字畫秀媚，用筆勁利瘦硬，筆勢外拓，神態蕭疏，毫無俗氣。可以說，楷書發展到王獻之時代，已經變得比較純正。

王獻之的行書和草書，初學家父，後法張芝。他不僅兼容了二家之長，而且憑著自己的才能見識，於行書、草書之外別創一體。這種書體既像草書那樣流便簡易，又像行書那樣轉折頓挫，即今天所謂的行草書。東晉之時，行書和草書一般都是章草體，王獻之新書體的創製，在當時確實是大膽之舉，許多人對此都難以接受。比如非常欣賞王獻之的謝安，對他的行草書就十分厭惡。但是王獻之的變革經受了時代的檢驗，逐漸為人們所看重。它符合審美情趣，又具有很高的實用價值，故影響越來越大。

王獻之的書法深受父親王羲之的影響，到後來，王獻之的藝術創作逐漸成熟，並最終形成了自己與眾不同的藝術風格。由晉末到梁代的一個半世紀中，王獻之的影響一度超過了父親。

王羲之的楷書融入他的平生所博覽的秦漢篆隸的不同筆法，因此顯得古質瘦勁。相比之下，王獻之的書法用筆妍潤圓腴，頗多世俗之風。

在草書上，王羲之雖稱今草，但大多字字獨立，沒有完全擺脫章草的筆法體勢；而王獻之將今草連綿不斷的氣勢與流美便易的行書結合起來，創造出一種比較流便的行草體，從而適應了社會發展的要求，最終完成了從章草到今草的變化。王獻之的這種行雲流水般的「一筆書」，直接開啟了唐代狂草藝術的先河。

王獻之在楷書、今草和行草書的發展過程中起了重要的作用，得到後世的公認，因此與其父並稱「二王」，其書法合稱「王體」。

吳道子

　　吳道子，又名道玄。陽翟（今河南禹縣）人。中國唐代傑出的畫家，他以卓絕的繪畫成就被後人稱為「畫聖」。

　　吳道子出身於貧苦人家，自幼窮困孤苦。但是處於逆境當中的吳道子少有壯志，好學不懈，特別喜歡畫畫。他的才華被同樣愛好藝術的官員韋嗣立賞識，收他做手下的當差，從此吳道子有機會跟隨韋嗣立來到四川，四蜀綺麗的風光、雄奇的山水，啟迪著他的創作才華。吳道子不拘泥於古法，大膽探索，終於自成一家，創出了山水之體。

　　後來吳道子擔任兗州瑕邱尉，繁瑣的公務使吳道子無法安心作畫，於是他決定棄官而去。20 歲時，吳道子來到東都洛陽，專心從事繪畫藝術。他向張旭、賀知章學習書法，他的同學中有後來被尊為「塑聖」的著名雕塑家楊惠之。由於對繪畫的痴迷，吳道子後來乾脆放棄書法，一心撲在繪畫上。

　　正因為對繪畫藝術的鍾愛，吳道子作畫充滿了激情。他作畫時意守丹田，全神貫注，胸有成竹，心中早有了全幅畫的構思，因此無論他畫多大的畫像，無論落筆是從頭開始，還是從手開始，或是從腳開始，都能畫出唯妙唯肖的作品來。吳道子為當時很多寺院畫了壁畫，一時間聲譽溢於四方。

　　唐玄宗李隆基是位頗知風雅的皇帝，他本人就精通音律，也善書畫。他聽聞吳道子的大名，於是就把他召入長安（今陝西西安），讓他專為宮廷作畫。入宮以後，隨著身分、地位的提高，吳道子有機會隨皇帝巡遊四方，而且可以結交各地名流，瀏覽四方古蹟。這對開闊吳道子的眼界、形成他的畫風有重要作用。

吳道子

吳道子還善於從生活中尋找藝術靈感。他曾看過當時著名劍術名家裴曼將軍舞劍,裴將軍瀟灑自如、行雲流水般的劍舞讓吳道子深受啟發。他觀後心潮澎湃,援筆繪畫,所畫之作如有神助,栩栩如生。

吳道子的繪畫技藝突破了前人的技法。他所畫的人物、佛像,雖然不是絲縷必備,但是神韻卻很充足。吳道子善於運用線條的飄動變化和力量,來表現人物靈活多姿的形象。他畫的人物,衣角飄飄,盈盈若舞,形成了「吳帶當風」的獨特風格。這種逼真的繪畫效果使得他的畫名噪一時,被稱作「吳家樣」。吳道子繪畫不僅講求逼真,而且講求傳神。

吳道子的繪畫技藝,在當時就廣為人知。每當他在寺中作畫,圍觀的人就裡三層、外三層,像牆一樣圍住他。吳道子畫佛像頭頂的圓光,不用思慮,信手一揮,一個圓弧就出現了,令圍觀的人嘆為觀止。吳道子具有豐富的想像力,即使人物千百,他也能畫得毫不雷同。這一切,都得益於他繪畫方面的天賦,更重要的是平時的苦練。吳道子的畫和張旭的草書、裴曼的劍術,被譽為當時的「三絕」。

天寶年間,吳道子被派往四川繪嘉陵江景色。這次故地重遊,吳道子心情舒暢無比,兩岸青山綠水,一一收於眼底。回到京城後,吳道子在大殿上展開長卷,將川江三百里勝景,一日之間就畫好了。唐玄宗看後稱讚不絕,他說別的畫家要幾個月完成的事,吳道子一天就可以做完。吳道子高超的山水、人物畫技藝為他贏得了「畫聖」的美譽。他的同學楊惠子本來在繪畫上也很有成就,但看到吳道子的畫後自嘆不如,從此放棄繪畫,專攻雕塑,終成一代「塑聖」。在當時的畫壇,吳道子享有極高的聲譽,後輩畫師紛紛奉他為師,一時間弟子成群,影響深遠。

「安史之亂」後,唐王朝由盛轉衰,此時已近垂暮之年的吳道子晚景也很冷落,不久他就在孤寂無聞中溘然去世。然而他所創立的繪畫技法對

後代產生了巨大的影響，不僅在中國，而且對朝鮮、日本的畫壇影響都是不可磨滅的。他的著名作品《送子天王圖》、《高僧圖》、《地獄圖》等是價值連城的稀世之寶。

顏真卿

　　顏真卿是唐代傑出的書法家。他剛正秉直，曾高舉義旗，抗擊安、史叛軍，後來為維護大唐的統一，堅貞不屈，英勇就義，其事跡被後人所稱頌。他的書法端莊雄偉、氣勢宏大，展示著盛唐的時代風格，被後人尊稱為「顏體」，對後世有深遠的影響。

　　書學在唐代為鼎盛時期，只要說到楷書，人們言必稱虞、歐、褚、顏。顏真卿即是其中最富革新精神的大書法家。顏真卿，字清臣，京兆萬年（今陝西西安）人。他出身名門，是著名學者顏師古的五世孫。顏真卿為人篤實耿直，向以義烈聞名於官場，曾為四朝元老，宦海浮沉，不以為意，後奉命招撫謀反的淮西節度使李希烈，為李所殺。

　　顏真卿從小就繼承家學，熱愛書法藝術。孩時因家貧，買不起紙筆，就以黃土掃牆學習書法，成年後在做醴泉縣縣尉時，習武之餘，潛心學書，但總感到長進不大。當時「草聖」張旭名揚海內，顏真卿慕名毅然辭去官職，在張旭門下學書。張旭並沒有給顏真卿講很多，僅僅作了一些示範，勉勵他勤奮學習，下功夫臨寫，在臨寫中體會筆法。大約有兩年的時間他為了學書不辭辛勞來往於長安和洛陽之間，經常請教張旭。顏真卿懇切地請求張旭講授筆法要訣。張旭看他學習勤奮，態度誠懇，就單獨傳授筆法規則給他。傳說《張長史十二意筆法記》就是顏真卿根據他和張旭談筆法時記錄整理的。在這個時期他還結識了張旭另外兩個弟子懷素和郭彤，並經常在一起討論筆法，所謂「屋漏痕」就是他和他們討論筆法時提出來的。顏真卿的書法，經過張旭的傳授和本人的勤學苦練，潛心鑽研，有了長足的發展，為形成自己的獨特藝術風格，在理論和基本功訓練上作好了準備。唐代是我國書法藝術發展史上一個新的繁榮時期。唐初的書

風，是沿隋代南北書風融匯而來的。由於唐太宗李世民大力推崇和提倡王羲之的書法，唐初的書法一直在「二王」書風的籠罩之下。唐初楷書的碑直傳六朝碑版之意，字形嚴肅而凝重，富於所謂金石氣，但同時姿態眾多，在凝重之中含有流美飛揚的風韻。唐初「四家」都宗師二王書法，又具有各自的風貌。這除了藝術因素外，還有一個很重要的因素，就是當時楷體作為一種文字現象，它的結構、形體和書寫形態，在各家書法創作中仍有不小的分歧。這恰好說明初唐楷書還處在成熟前的醞釀階段。經過初唐到盛唐中期這近 130 年的時間推移，楷體形體變遷歷程步入最後結束的前夜。人們的審美觀此時也有較明顯的變化，社會力量要求有反映盛唐時代風貌的新的藝術風格出現。顏真卿順應時代要求，擔負起發展中國書法藝術的重大使命，以自己的藝書成就，繼王羲之以後樹起了又一塊豐碑。「顏體」出現後，漢字的楷體字體在結構形態乃至書寫外觀上，便有了固定的字體形態。一代宗師顏真卿，傳世碑刻、拓本和真跡有 70 餘種之多，最著名的是《多寶塔碑》、《麻姑仙壇記》和《顏勤禮碑》，成為世界文化寶庫的稀世珍品。

　　顏真卿的一生，政名和書法名氣一樣顯赫，在政史和書法史中他都是流芳百世的一代名臣和宗師。他的一生，一半是在沙場、在朝廷的錯綜鬥爭中度過的。他把全部忠心獻給了唐王朝，真正做了一位忠貞清廉的大臣。而另一半是在書齋中度過的，他鑽研藝術、文學，酷愛書法，這是他一方寧靜的天地。他又自強不息地走向一代書法家的峰巔。在中國書法藝術史上，藝術生命力最強、影響最深、使後世書法家受教益最大者，莫過於王羲之和顏真卿。「顏體」出現於唐代，成為一面楷書書法藝術的旗幟，他的影響之廣甚至超過了王羲之，因為「顏體」更能被廣大民眾所接受，初寫顏字的人要比寫王字的多。在深度上，許多著名的書法家都受到

顏書的影響，唐代晚期的柳公權得「顏體」精髓，而使唐代楷書書法藝術達到另一高度。宋代四大書家的蘇軾、黃庭堅、蔡襄、米芾都深受顏書的影響。宋代發明了活字版印刷術後，在印刷體中多採用顏體，宋時刻本的字體多仿顏體，可見顏書在當時風行一時。元代的幾位書法大家，如趙子昂、鮮於樞等人也都學過「顏體」。明清的許多書家以學「顏體」為入門者不在少數。顏真卿謝世已 1,200 多年，「顏體」的藝術風範猶存，影響了幾乎所有後代書家，這在中國書法藝術史上是不多見的。史學家範文瀾說到唐書，稱「盛唐的顏真卿，才是唐朝新書體的創造者」。顏的楷書，反映出一種盛世風貌，氣宇軒昂；而他的行草，使宋代米芾也心儀斯書，原因是那些書帖往往是在極度悲憤的心境中走筆疾書的，讀者可從書中領略個中滋味。情融於藝，藝才生魂，歷史上大凡優秀的藝術，均不違背這一準則。

顏真卿一向喜歡結交有學問的讀書人。他在湖州與張志和的結識，歷來被傳為佳話。張志和是金華人，學問淵博，能詩善畫，曾經做過官，後來隱居江湖，自號煙波釣徒，又號元真子。大曆九年（774 年），顏真卿請他到湖州來做客。拿了一卷絹請他作畫，張志和提起筆來很快就畫好了一幅山水畫，旁觀的人對他的藝術才能都非常欽佩。張志和、顏真卿還和賓客們在一起飲酒、作詩詞，寫了幾十首《漁歌子》。張志和的歌詞流傳了下來，其中最為人們所喜愛的一首是：「西塞山前白鷺飛，桃花流水鱖魚肥。青箬笠，綠蓑衣，斜風細雨不須歸。」顏真卿看到張志和坐的漁船又小又破，就替他換了一條新的。張志和回去後，顏真卿很想念他，寫了一篇《浪跡先生元真子張志和碑銘》記述他的事跡，還勸勉他不要在煙波江上終老一生，應該出來好好地幹一番事業。

總之，顏真卿其人其書都是後人學習的典範。

懷素

　　唐代大書法家懷素，俗姓錢，湖南零陵人。他是書法史上領一代風騷的草書家，與唐代另一草書家張旭齊名，人稱「張顛素狂」或「顛張醉素」。所謂「醉素」，緣由這位出家人嗜酒成性，醉後「草聖欲成狂便發」，敢從破體變風姿，字字筆走龍蛇，「風驟雨旋」，筆下氣勢磅礴，著實給人以「劍氣凌雲」的豪邁感。懷素的草書用筆圓勁，「使轉如環」，所學對象不拘一格——大自然、長輩、再傳弟子，甚至在公孫大娘的舞劍中也能穎悟筆法，此種精神，正是這位大書家成大器的奧祕所在。

　　據《高僧傳》記載，懷素的曾祖父錢岳，唐高宗時做過緯州曲沃縣令，祖父錢徽任延州廣武縣令，父親錢強做過左衛長史。懷素的伯祖父釋惠融也是一個書法家，他學歐陽詢的書法幾乎可以亂真，所以後來鄉中稱他們為「大錢師，小錢師」。懷素生得眉清目秀，自幼聰明好學，做事少年老成，10歲時「忽發出家之意」，他的父母聽說後極為驚慌，百般阻撓，終於說不過他，讓他進入了佛門。當了和尚後，他改字藏真，史稱「零陵僧」或「釋長沙」。

　　懷素很小就學習書法，因為家裡窮，買不起紙，只好在寺裡的牆上、衣帛上、器皿上練字。他還在故里種了一萬多株芭蕉，剪其葉以供揮灑。後來又做了一塊漆盤和一塊漆板，寫了擦，擦了寫，以致把盤、板都寫穿了。正是因為懷素「棄筆成塚，盤板皆穿」的勤學苦練精神，後人才評價他「有筆如山墨作溪」。

　　懷素草書的名氣，在青少年時代已經遠近聞名。當時有位朱遂處士，聽說少年和尚草書有名，特從遠處趕來衡陽，拜訪懷素，並贈詩道：「衡

陽客舍來相訪，連飲百杯神轉王。」「筆下唯看激電流，字成只畏盤龍走。怪狀崩騰若轉蓬，飛絲歷亂如迴風。……於今年少尚如此，歷睹遠代無倫比……」永州太守王邕也親自登堂拜望懷素，並贈詩道賀。

懷素不光擅長書法，還會作詩，與李白、杜甫、蘇渙等詩人都有交往。由於他才華橫溢，留下了不少士林佳話。

唐肅宗乾元二年，懷素 22 歲。這年李白已 59 歲，在巫峽遇赦後，從長流夜郎乘舟回江陵。在南遊洞庭瀟湘一帶時，被懷素找到求詩，兩人於是成為忘年之交。李白精神十分振奮，當即寫了一首《草書歌行》讚揚他：「少年上人號懷素，草書天下稱獨步。墨池飛出北溟魚，筆鋒殺盡中山兔。……起來向壁不停手，一行數字大如鬥。恍恍如聞神鬼驚，寸寸只見龍蛇走。左盤右蹙如驚電，狀同楚漢相攻戰。湖南七郡凡幾家，家家屏障書題遍。王逸少，張伯英，古來幾許浪得名。張顛老死不足數，我師此義不師古。古來萬事貴人生，何必要公孫大娘渾脫舞。」這使懷素大為高興。

有一天，懷素看見幾塊浮雲，像棉花團似的一朵朵分散著，映照著溫和的陽光，雲塊的四周射出金色的光輝，太陽已被浮雲遮蔽住了，不禁令他憶起「總為浮雲能蔽日，長安不見使人愁」的李白詩句。一會兒這些積雲又很快地消散了，它們又成為扁球狀的雲塊，雲塊間露出碧藍色的天幕，遠遠望去這些白雲就像草原上雪白的羊群，一會兒像奔馬，一會兒像雄獅，像大鵬，有的像奇峰。忽然烏雲密布，雷電齊鳴，風雨大作。這時候他恍然想起一個「悟」字，我何嘗不可把這些夏雲隨風的變化運用於狂草之中呢！從此懷素的狂草，有了一個飛躍，衝破了王羲之、王獻之受章草的影響束縛，創造性地形成了他自己的狂草風貌。

與張旭一樣，懷素在看了公孫劍器舞後，大受啟發。由此他的狂草在

第三章　東方美術

畫形分布、筆勢往復中增強了高昂迴翔之態；在結體上也加強輕重曲折、順逆頓挫的節奏感。因此他的名氣越來越大。

　　懷素 40 歲至京兆，向顏真卿求教筆法，並請作序以「冠諸篇首」。懷素是透過顏氏而學到張旭筆法的。張旭曾舉出「十二筆意」授給顏真卿，顏真卿把「十二筆意」即「平謂橫、直謂縱、均謂間、密謂際」等傳授給懷素，又問懷素道：「你的草書除了老師傳授外，自己有否獲得感受？」懷素道：「貧僧有一天傍晚，曾長時間地觀察夏雲的姿態。我發現雲朵隨著風勢的轉化而變化莫測，或如奇峰突起，或如蛟龍翻騰，或如飛鳥出林，驚蛇入草，或如大鵬展翅，平原走馬，不勝枚舉，美妙無窮。」顏真卿說：「你的『夏雲多奇峰』的體會，是我聞所未聞的，增加我的見識，『草聖』的淵妙，代不乏人，今天有你在，後繼有人了。」

　　懷素留下的草書有：《四十二章經》、《千字文》、《自敘帖》、《苦筍帖》、《聖母帖》、《論書帖》、《去夏帖》、《貧道帖》、《逐鹿帖》、《酒狂帖》、《食魚帖》、《客舍帖》、《別本六帖》、《藏真帖》、《七帖》、《高座帖》、《北亭草筆》等。

● 柳公權

　　大唐文化瑰麗堂皇，書法藝術名家輩出。初唐有歐、虞、褚、薛；盛唐有張旭、顏真卿、懷素諸人；中晚唐有柳公權、沈傳師諸大家。柳公權從顏真卿處接過楷書的旗幟，自創「柳體」，登上又一峰巔。後世以「顏柳」並稱，成為歷代書藝的楷模。

　　柳公權，字誠懸，今陝西耀縣人。官至太子太師，世稱柳少師。柳公權從小就喜歡書法，發奮練字。民間流傳出有這樣一個柳公權發奮練字的故事：

　　有一天，柳公權和幾個小夥伴舉行「書會」。這時，一個賣豆腐的老人看到他寫的幾個字「會寫飛鳳家，敢在人前誇」，覺得這孩子太驕傲了，便皺皺眉頭，說：「這字寫得並不好，好像我的豆腐一樣，軟塌塌的，沒筋沒骨，還值得在人前誇嗎？」小公權一聽，很不高興地說：「有本事，你寫幾個字讓我看看？」老人爽朗地笑了笑，說：「不敢，不敢，我是一個粗人，寫不好字。可是，人家有人用腳都寫得比你好得多呢！不信，你到華京城看看去吧。」

　　第二天，小公權就獨自去了華京城。一進華京城，他就看見一棵大槐樹下圍了許多人。他擠進人群，只見一個沒有雙臂的黑瘦老頭赤著雙腳，坐在地上，左腳壓紙，右腳夾筆，正在揮灑自如地寫對聯，筆下的字跡似群馬奔騰、龍飛鳳舞，博得圍觀的人們陣陣喝彩。小公權「撲通」一下跪在老人面前，說：「我願意拜您為師，請您告訴我寫字的祕訣……」老人慌忙用腳拉起小公權說：「我是個孤苦的人，生來沒手，只得靠腳巧混生活，怎麼能為人師表呢？」小公權苦苦哀求，老人才在地上鋪了一張紙，用右腳寫了幾個字：「寫盡八缸水，硯染澇池黑；博取百家長，始得龍鳳

飛。」

　　柳公權把老人的話牢記在心，從此發奮練字，終於成為了著名書法家。

　　柳公權的字在唐穆宗、敬宗、文宗三朝一直受重視，他官居侍書，仕途通達。文宗皇帝稱他的字是「鐘王復生，無以復加焉」。有一次，穆宗帝問他怎樣用筆最佳，他說：「用筆在心，心正則筆正。」這句名言被後世傳為「筆諫」佳話。

　　柳公權在唐代元和以後書藝聲譽之高，當世無第二人。當時公卿大小家碑誌，不得柳公權手筆的，人以子孫為不孝。而且柳公權聲譽遠播海外，外夷人貢，都另出資財，說：「此購柳書」。皇帝的重用，大臣的推崇，固然可以轉移一時風氣，但這並非柳公權聲譽鵲起的主要原因。柳體以創造一種新的書體美，征服了當代，也贏得了後代的推崇，「一字百金，非虛語也」。蘇軾說：「自顏、柳沒，筆法衰微。」

　　柳公權先學顏字，但能自創新意，世稱「顏筋柳骨」。他們書法的不同點在於，柳字避開了顏字肥壯的豎畫，把橫豎畫寫得大體均勻而瘦硬。他又吸取了北碑中方筆字斬釘截鐵稜角分明的長處，把點畫寫得好像刀切一樣爽利深挺。他又吸取虞世南楷書結體上的緊密，顏真卿楷書結體的縱勢，創出了獨樹一幟的柳體。世人顏柳並稱，一是楷書藝術到顏真卿、柳公權時已大成，柳同顏一樣以楷書嘉惠後學；二是柳與顏一樣以人格和書藝相結合，成為後世書家的楷模。確實，「柳體」與「顏體」已成學習書法之津筏；「心正筆正」之說，為書法倫理標準之一；「顏筋柳骨」已是書法審美的一種類型。人們瞻仰這豐碑時，景行仰止，重其書，慕其人，故書與人永垂不朽。

　　柳氏的一生，除了少許時間在外任官，基本上都在皇帝身邊，一直在

不斷地為皇家,為大臣,為親朋書碑。柳公權頗像一隻關在禁籠中的金絲雀。這樣的生活使他缺少壯闊的氣度、寬廣的視野、浩瀚的生活源泉。顏體不斷地發展,柳體在其成熟後變化較少;顏真卿像奔騰咆哮的洪流,柳公權卻似流於深山老林的澗水。這是兩種不同的格調。

柳公權作為又一代書傑,他高聳的豐碑有多重意義。其代表作有:《李晟碑》(石在陝西高陵)、《大達法師玄祕塔碑》(石在西安碑林)、《苻嶙碑》(柳碑中最完全者)、敦煌石室藏舊拓《金剛經》、《神策軍碑》等。

米芾

　　米芾，字元章，號鹿門居士、襄陽漫士，海岳外史或人稱米南宮，是北宋著名的書畫家和鑒賞家。米芾言行舉止異於常人，具有玩世不恭的個性，為中國藝術史上少有的有趣人物。書史稱「蘇勝在趣，黃勝在韻，米勝在姿，蔡勝在度」。在書法上，他和蔡襄、蘇軾、黃庭堅合稱為宋四大書法家，但又首屈一指。其書體瀟灑奔放，又嚴於法度，蘇東坡盛讚其「真、草、隸、篆，如風檣陣馬，沉著痛快」；另一方面，他又獨創山水畫中的「米家雲山」之法，善以「模糊」的筆墨作雲霧迷漫的江南景色，用大小錯落的濃墨、焦墨、橫點、點簇來再現層層山頭，世稱「米點」，為後世許多畫家所傾慕，爭相仿效。他的兒子米友仁，留世作品較多，使這種畫風得以延續，致使「文人畫風」上了一個新臺階，為畫史所稱道。米芾究竟是以書為尚，還是以畫為尚，後人各有側重。

　　米芾的母親閻氏是皇后的乳娘，所以幼時生活在宮廷裡。他從小聰慧，七八歲時開始學書法，十多歲時就能書碑刻，長大後更是強聞博記，古文詩詞，無所不涉，藝道大進。但是他喜議論，而且心高氣傲，雖然具有前程萬里的良好背景，因為憤世嫉俗，舉止頡頑，時而裝瘋作癲，身在宋朝卻好穿唐代服裝，所到之處都是多人圍觀。當為州官時，他見了巨大奇石而大喜，整衣冠拜揖呼之為「兄」等，這種違世異俗的行為，在封建社會裡，既超越禮法規矩，又不能與世隨和，故在執政者看來，當然就不是什麼「堂廟之材」。所以，他一生在仕途上並不得意，只得「三加勛，服五品」而已。

　　米芾集書畫家、鑒定家、收藏家於一身，收藏宏富，涉獵很廣，加之眼界寬廣，鑒定精良，所著皆為後人研究畫史的必備用書，有《寶章待訪

錄》、《書史》、《畫史》、《硯史》、《海岳題跋》等。

　　米芾平生於書法用功最深，成就以行書為最大。雖然畫跡不傳於世，但書法作品卻有較多留存。南宋以來的著名碑帖中，多數刻其書法，流傳之廣泛，影響之深遠，在「北宋四大書家」中，實可首屈一指。康有為曾說：「唐言結構，宋尚意趣。」意為宋代書法家講求意趣和個性，而米芾在這方面尤其突出，是北宋四大家的傑出代表。米芾的書法是以臨摹許多名家的作品，融會貫通而自成一家的。這被有些人稱為「集古字」，常引為笑柄，但卻從一定程度上說明了米氏書法成功的來由。

　　米芾書法成就完全來自後天的努力，絲毫沒有取巧的成分。他30歲時在長沙為官，曾見岳麓寺碑，次年又到廬山訪東林寺碑，且都題了名。元佑二年還用張萱畫六幅、徐浩書二帖與石夷庚換李邕的《多熱要葛粉帖》。看他的書法，24歲的臨桂龍隱岩題銘摩崖，略存氣勢，全無自成一家的影子；30歲時的《步輦圖》題跋，亦使人深感天資實遜學力。到了後來，已是自成一家了。米芾富於收藏，宦遊外出時，往往隨其所往，在座船上大書一旗「米家書畫船」。

　　米芾愛石，相傳他出任漣水軍時，因漣水距靈璧較近，視靈璧石如珍寶，每得必藏，所藏很多，並一一鑒賞取名，終日閉門不出醉心賞玩。一日，楊次以按察使身分來到漣水巡視工作，見米芾不理政事，終日閉門不出，便正色質問他：「朝廷把距京千里之縣交付給你治理，你哪能整日玩弄石塊，而不問政事？」米芾從左袖中取出一塊靈璧石來，只見該石小巧玲瓏，色澤清潤，狀如峰巒，仔細看去小峰上還有一洞壑，真是渾然天成。米芾說：「這麼好的石頭怎麼能不惹人喜愛呢？」楊次接過來仔細端詳，果然好石，隨手放入自己的袖中。米芾又取出一塊靈璧石，但見層巒疊嶂，山色蒼潤，奇巧無比。楊次接過來端詳之後，隨即又納入袖中。米

芾再取出一石，其石造型奇特，集瘦、透、漏、秀於一體，色澤如墨玉，擊有悅耳之聲，真乃巧奪天工，為神雕鬼鏤之作。米芾對楊次說：「如此美石，怎能不惹人喜愛呢？」楊次答道：「不只你一個人喜愛它，我也喜愛它。」說畢，從米芾手中奪過該石，徑直朝門外走去，出了門便登車遠去。米芾見楊次奪石而去，心中大為不快，幾個月都鬱鬱不歡，多次致函楊次索還心愛之石，最終未能追回，米芾為此懊悔不已。

王冕

　　王冕從小就很聰明。據說他一歲時就會說話，三歲便能與大人對答如流，五六歲時智力已明顯高出一般兒童，村裡人都稱他是神童。

　　王冕求知慾很強，但由於家裡窮，上不起學，七八歲時就開始幫助家裡人乾活，每天牽著牛出去放牧。有一天，他放牛走過村裡的私塾，聽見裡面傳出朗朗的讀書聲，非常羨慕。他將牛拴在野地裡吃草，自己悄悄地溜進私塾聽學生們唸書，聽一句，記一句。就這樣，一連聽了好多天。有一次，他聽書聽得太入迷，不知不覺太陽已經落山了。他急忙跑回拴牛的地方一看：糟了，牛已經掙斷韁繩逃跑了。他到處尋找，也沒找到，回到家時被父親狠狠地揍了一頓，但父親並沒有叫他再去找。又過了好幾天，他聽外面有牛叫聲，他出門一看，原來是牛自己跑了回來。

　　可是，對王冕來說，讀書的誘惑力實在太大了，沒過幾天，他卻又忍不住跑去私塾聽書了。牛沒人看，跑了好幾次，王冕也因此挨了父親好幾次打。還是母親看他可憐，勸解他父親說：「孩子這樣痴心，打他也沒用，不如就讓他唸點書吧！」於是給他買了兩本書，讓他一邊放牛一邊讀書。

　　轉眼幾年時間過去了，王冕一邊放牛一邊讀書，遇到不懂之處就向別人請教。人漸漸長大了，書也越讀越多，懂得了很多道理。有一年夏天的一個下午，王冕放牛來到湖邊，忽然烏雲密布，下了一場雷陣雨。他牽著牛躲進了湖邊的一座小廟裡。等雨停了，他走出小廟，只見空中黑雲邊鑲嵌著白雲，雲正在漸漸散開，太陽從雲縫裡放射出萬道金光，照得湖面閃閃發亮。湖裡有一片荷花經過這番雨水的沖刷，更顯得嬌嫩鮮豔；荷葉上滾著晶瑩的水珠，綠得似碧玉一般；金燦燦的湖水襯托著那一片片紅花綠

215

葉，真是美麗極了。王冕看得人了迷，心裡想：古人說「人在畫圖中」，真是一點都不錯。可惜這兒沒有一個畫家，要能把這些荷花畫出來該有多好啊！轉念又一想：天下哪有學不會的事情，難道我不能也學著畫畫嗎？

　　王冕打定了學畫畫的主意。從此以後，他把聚積的零花錢用來託人到城裡買紙墨顏料，而不再用來買書。他每天把牛牽到湖邊來放，先怕自己畫得不好，就用石頭和樹枝在地上畫，畫得不怎麼好，但他不洩氣，仍然天天畫。過了幾個月，他畫得荷花已經特別好了，他開始用筆往紙上畫，他畫的荷花越來越好，顏色精神無一不像，於是開始有人來買他的畫。漸漸地他在諸暨城裡有了名氣，就專以賣畫為生，後來終於成了元代有名的畫家。

● 吳鎮

　　浙江嘉善縣魏塘鎮，有一條花園弄，因花園多而得名。如今弄內花園幾乎沒有一點痕跡了，但還有一座庵。此庵是為了紀念元代四大畫家之一的梅花道人而留下的。

　　梅花道人即吳鎮，南宋滅亡的第二年，他出生在這裡。少年時，因家境貧寒，輟學在家，自學詩書，習字繪畫，非常用功。可是他有一個怪脾氣，喜歡與賣卜者及貧僧窮道結交，而不願與紈絝子弟來往。

　　一次，家裡人勸他：「對門盛大人能書善畫，整天門庭若市。你若學字畫，該去求教他才是。」

　　吳鎮搖搖頭說：「他只知應酬名士，又不是什麼真正習字繪畫。我才不去呢！」

　　家裡人知道，即使有好字妙畫，只有名人題字才能成名，勸他還是去一趟好。

　　吳鎮卻自豪地說：「功到自然成。不信，20 年後再看吧！」

　　從此，吳鎮習字繪畫更勤了。他找到一幅宋人董源、巨然的《秋原山水圖》，如獲至寶，天天看呀，臨摹呀，逐漸心領神會，掌握了畫畫的技巧。

　　這一年是大比之年，在家人再三勸說下，他終於答應上京趕考了。可是，他一出家門，竟只顧遊覽山川名勝，廣交文人朋友，從松江的醉白池到鎮江的金山寺，從蘇州的玄妙觀到湖州的道場山，從苕溪兩岸到杭州孤山，一路上靠賣些字畫度日。年復一年，離家時尚是年輕人，回來時已經兩鬢斑白了。這時，他的詩、字、畫已很有名望，但其脾氣絲毫未改，凡有達官貴人請他作詩繪畫，他總是冷眼相待。而對那些貧民窮士，卻是有求必應。有時還將自己的得意之作取出，任人挑選，慷慨相贈。

第三章　東方美術

當年過半百的吳鎮回到魏塘時，家人皆已亡故，故居也只剩下斷牆殘壁。於是，他就在舊基上重建了三間陋室，在屋的四周種上梅花。他唯一的伴侶，就是一頭小黑騾。

一天，他坐在堂中飲酒作詩，見門前的一枝梅花分生五叉，枝上朵朵花兒綻開，越看越喜愛，覺得梅花的性格就像自己的性格一樣，於是自號梅花道人，也稱梅花和尚。從此，他的字畫上就以這種別號代替了吳鎮的真姓名。鄉里人也知道這裡住著一位一不唸經、二不做道場的梅花道人。

每當魏塘的集日，吳鎮就牽過黑騾，將一個竹簍往它頸上一掛，簍裡放上幾幅字畫和盛油裝米的器皿，然後輕輕一拍，送它出門。小黑騾整天伴隨主人，已非常懂得主人的心思，待吳鎮裝好東西，就邁開四蹄，得得得得地走出院門，走過小橋，穿過花園弄，直到東門集市上才停住。趕集人見到黑騾上街，紛紛上來觀看。要求字畫的人，照例從簍裡取出，然後看看夾在裡面的字條，按照梅花道人寫的所需要的物品，如數一一買好，放入簍內。接著，小黑騾就會搖頭擺尾，不聲不響地離開集市，得得得得地邁開四蹄，由原路回到梅花道人身旁。

元朝至正十四年，一天，魏塘集市上又聚集著一些想求梅花道人字畫的人，在等著小黑騾。可是，這天集市已過，還不見小黑騾的影子，大家都有一種不祥的預感，便相約到花園弄去看個究竟。果然，當人們來到梅花庵時，只見小黑騾站在梅花道人的床邊，這位當代的名畫家已經與世長辭了。桌上，留著一張紙，上面寫著「梅花和尚之塔」6個大字。眾鄉親將梅花道人埋在他自己屋旁，這6個字也就被鐫成墓碑。

700年過去了，那塊他親手寫的墓碑，還樹立在他的墓前。

梅花庵現在是浙江省重點文物保護單位，庵內至今還保存著梅花道人吳鎮的遺作八竹碑及草書《心經》呢！

● 倪瓚

　　中國繪畫自有史以來，一直到南宋，名家輩出，傑作如林，無論在山水、人物、花鳥等各方面，都有極大的成就，同時歷代名家的作品，也都是創作的，臨摹只是畫家們學習進修中的一段過程而已。但自從元朝初年，趙孟頫提倡復古以後，中國的繪畫藝術就停滯不前了。畫家只一心臨摹古代名家的作品，想求得與古人相似即感滿足而已，卻不知這樣反而傷害了藝術的生命。幸好元朝四大名家黃公望、吳仲圭、倪瓚、王叔明離宋未遠，還能有所創作。不過元四大家的畫風已偏向筆墨情趣的發展，而不是壯麗河山真實境界的再現。也就是說，他們不過是利用名山勝景為畫題，來表達自己心中的主觀見解。這裡就說說四大家中的倪瓚。

　　倪瓚，字元鎮，號雲林，江蘇無錫人，人稱無錫高士。生於元成宗大德五年（西元 1301 年），卒於明太祖洪武七年（西元 1374 年），享年74 歲。其先祖是以工商業起家的，家境十分富裕。4 歲時，父親就去世了，由長兄文光撫養長大。倪瓚性情俊爽，自幼聰明，好讀書，最喜歡作詩，立志要做一個名詩人。當時人家笑他迂憨，他不以為忤，反而取了個「迂」字作為別號。

　　倪瓚個性狷介，好潔成癖，加上家財富有，所以他能建築許多幽靜高雅的房舍作為住所，歷史上有名的清閟閣即是。閣裡藏書很多，還有鐘鼎銅器名琴古董以及歷朝的書法名畫。倪瓚 40 歲前後即居住在此，沉浸於書海中，並將所有藏書一一加以校正和考訂，其博學即淵源於此。有雲林堂、蕭閒仙亭、朱陽賓館、雪鶴洞、海岳翁書畫軒等許多幽雅房舍。他曾在齋閣的周圍遍植四時花木，並作溪山小景。清閟閣則鋪了青色的地氈，雪鶴洞則以白毯鋪陳，几案上並覆以碧雲籤，布置得十分雅潔。倪瓚住在

第三章　東方美術

清閟閣中，除知交好友外，普通人是不準進入的。平日與他往還的朋友都是當時的名流碩彥，如：高青邱、楊維禎、張伯雨、黃公望、王叔明等，時常聚會，或作書，或繪畫，或調音曲，或觀賞古書名畫，或舉杯，或清談，悠然自得，不知時序更替。他自賦詩說：

逸筆縱橫意到生，燒香弄翰了餘生。

窗前竹樹依苔石，寒雨蕭條待晚晴。

倪瓚的愛潔成癖，很像宋代的米元章，同時他對這位前代大書畫家的品學非常崇拜，特地建造了一所精舍，刻了米元璋的像，供奉於此，名叫「海岳翁書畫軒齋」，還賦了兩首詩：「米公遺貌刻堅珉，卻在荒蕪野水濱，絕嘆莓苔迷慘澹，細看風骨更嶙峋。山中仙塚芝應長，海內清詩語最新，地僻無人打碑賣，緬懷英爽一傷神。」關於他愛潔成癖的個性，有許多故事傳說：相傳他每天早上洗臉時，都要換幾次水，每天戴的帽子和穿的衣服，都要拂拭幾十次，軒齋外的梧桐樹和假山石，也都常常洗滌，恐沾染塵埃。為了要保持庭院裡一片碧綠的莓苔，如果花葉謝了，掉在上面，只許用長竿縛針挑取，或用黏藕取之，不使綠苔踐壞。據《雲林遺事》記載，有一次，倪瓚留客住宿，夜聞客人咳嗽，翌晨就命僕人仔細檢查有沒有痰涎吐出。僕偽稱痰吐在桐葉上了，倪瓚馬上叫人把梧桐樹洗淨，並把著痰的桐葉剪下，丟到老遠的地方。倪瓚還時常叫僕人去七寶泉汲水，用前桶的水烹茶，用後桶的水洗腳。人家問他是什麼緣故，他說：「後桶的水恐為挑者屁薰，故只宜洗腳。」

倪瓚也是一個性情耿介敦厚，具有俠義心腸的人，一向喜歡幫助窮困的人，親戚故舊得到他幫助救濟的很多。其師王文友，老來無子，他就奉養王氏終身，死時又殯葬盡禮，當時的人對倪瓚此種義舉，都十分讚美。

相傳有一個外國商人，仰慕倪瓚的名望，攜了沉香百斤往無錫求見，可是倪瓚為人清廉，憎恨人家以利動他，就託辭往惠山探梅避而不見。那人前後來了兩次，每次總是徘徊不忍走。倪瓚見那人誠摯可嘉，才暗地吩咐家人開雲林堂延入，那人進入雲林堂，見堂中東設古玉器，西陳古鼎、書法、名畫，布置精美。

倪瓚生平輕財好學，家雖富有，卻不肯和富貴中人往來，平日只是掃地焚香，遠離汙垢。至正初年，正是元朝太平盛世的時候，他忽然將大部分的家財，分給親戚故舊，奉母攜妻，以船為家，飄然入五湖而去。當時的人，見他這種奇特的舉動，莫不驚詫萬分。不多久，果然張士誠在蘇北起義，占有江浙大部分的土地，自稱吳王。從此戰亂連年，富家被劫，有錢人都淪入悲慘境地。而倪瓚卻扁舟箬笠，往來於湖泖之間。過著雲遊的生活，於是人家才佩服他有先見之明。倪瓚自從棄家遁跡漫遊於湖泖間有20年之久，以舟為家，往來於宜興、常州、吳江、湖州、嘉興、松江一帶，有時寄寓在朋友家裡，有時則住在僧舍古廟。有幾年曾在太湖邊租了一間小屋居住，叫做蝸牛廬。這一時期，他擺脫了塵俗世事的累贅，專心致力於繪畫，所以畫跡流傳較多，藝術的成就也大。明太祖朱元璋統一中國後，地方秩序漸次恢復，他覺得浪跡江湖，孤單寂寞，終非久計，遂萌還家之想。洪武七年（西元 1374 年）中秋，他寄居在姻親鄒唯高家裡，鄒氏為款待他開筵賞月，倪瓚這時已在病中，飲酒淒然，於是賦詩二首以抒懷。十一月十一日，這位高人逸士，一代大畫家終於客死在鄒氏家中。

《雲林遺事》還記載了一段有趣的故事：元末吳王張士誠的胞弟張士信，附庸風雅，聽說倪瓚的畫很好，派人拿錢和畫絹去請倪瓚作畫，倪瓚生平最鄙視這一類人，同時他一向也不以絹作畫的。見了差役大怒，將畫絹撕破，將錢擲還，說道：「我不做王門的畫匠！」因此得罪了張士信。

第三章　東方美術

倪瓚自知禍在眼前，逃到太湖蘆荻叢中去躲避，焚香自遣。碰巧張士信也偕朋友遊湖，突然有異香撲鼻，叫人查看，發覺倪瓚就在船上，張士信見了大怒，要殺死他，幸經同遊者勸解，才將他下獄。他在獄中，每遇到獄卒送飯，必叫高舉過眉，獄卒問他為什麼，他說：「恐怕涎沫濺到飯裡。」獄卒大怒，把他鎖在廁所旁邊。後經過許多人說情，才得以釋放。

倪瓚生前是以詩聞名的，但後代卻推崇他的畫，畫名蓋過了詩名，成為元畫的代表人物。明朝末年的董其昌說：「元季四大家以黃公望為冠，而王蒙、倪瓚、吳仲圭與之對壘。」他又說：「迂翁（指倪瓚）畫在勝國時可稱逸品，昔人以逸品置神品之上，……吳仲圭大有神氣，黃子久特妙風格，王叔明奄有前規。而三家皆有縱橫習氣，獨倪瓚古淡天真，米痴後一人而已。」董其昌是明末的書畫大家，尤其是他以禪論畫的美學觀點，影響後世很大，從此以後，倪瓚的列入元朝四大家，就成為畫壇的定論了。

倪瓚家境原很富裕，收藏有很多歷代的書法名畫，他又自幼喜愛書畫，經常欣賞、瀏覽，所以他的書法是繼承了古代優秀傳統的。倪瓚的畫，自說「得荊關遺意」，實際上，他是吸取前人的長處，而又另闢蹊徑的。這一點，從倪瓚晚年的畫來看，特別明顯易見。顧謹中說倪畫：「初以董源為宗，及乎晚年，畫益精詣。」張醜也說倪瓚：「畫品初原詳整，漸趨簡淡。」用極其簡雅的筆墨，鉤繪出枯木竹石平遠小景，是倪瓚為表現前人以為很難畫的荒寒意境而創造的一種新風格。所以有人稱他「一變古法，以天真幽淡為宗」。倪瓚晚年的畫能有如此的成就，和他的生活以及所處環境有極重要的關係。

在元代，被壓迫的漢族，有許多士人不願出仕，倪瓚就是其中的一個。他後半生，避世漫遊在太湖四周和松江三泖附近有 20 年之久。在這

個環境裡，他每天所見到的自然景色，無非是些茅亭竹樹，小橋流水。那裡的山雖是不少，但都是小小的丘陵，若隔湖遠望，只見岡巒逶迤，平坡一抹的平遠山水。倪瓚把這真實的景色，描繪出來，這就形成一種天真幽淡的風格。

明王世貞《藝苑巵言》說：「宋人易摹，元人難摹；元人猶可學，獨元鎮不可學也。」倪瓚的山水，具優美的意境，表現出一種逸氣，使人有「不期而至，清風故人」之感。不從他所處的歷史背景和其生活經歷來考察、探討他的作品，他那蘊含著深情厚誼的皺紋點子，單憑功力是不易摹擬得來的。他是無錫人，屬於被元代貴族列為最低一等的「南人」。他有感於故國河山支離別屬，他的憤世嫉俗和民族意識表現在作品裡，就出現了蕭條澹泊、寂寞荒寒的意境。清朝的惲南田說：「元人幽亭秀水，自在化工之外，有一種靈氣。唯其品若天際冥鴻，故出筆便如哀弦急管，聲情並集，非大地歡樂場中可得而擬議者也。」這可說對倪畫的評論。他畫山水極少畫人物。明初的元杰題其《溪山圖》詩說：「不言世上無人物，眼底無人欲畫難。」這兩句詩也可以幫助我們理解倪瓚的作品。

倪瓚的畫，至今存世仍不少。但總是這樣的一種面目：在平坡之上，長著一叢雜樹；遠處，是一層一層的遠山；偶爾或加上一個亭子。竹，或竹石，也是他愛畫的題材。

倪瓚有一代表作 ── 《玉峰寫生》，前景描寫板橋被大水沖斷，漂浮的小舟隱蔽在蘆葦中；中層畫山坡雜樹和岸旁臥柳；遠景是淡淡的層巒遠山。這是非常具有現實感的山水創作，令人感到如入生靈塗炭的「無人區」。他在畫面左上角題了悲憤的詩句：「開圖別有滄桑處，只覺含墨詠不成。」這正是關懷國家興亡的潛意識的反映。他的畫，多數是不設色，不蓋圖章，又不加人物，人家問他是什麼意思，他說：「今世那復有

人？」他這種憤世嫉俗和民族意識的觀念，洋溢於他的畫面。

　　倪瓚的另一幅具有代表性的創作「圓石荒筠圖」（1369 年作，原畫在日本），筆法老練、秀潤、有力，氣韻生動。他在畫上題記說這是他「因想像喬木秀石翳沒於荒筠草蔓之中」回意「寫意」的作品。他在這幅畫上還題了詩，後四句是：「壯心千里馬，歸夢五湖波。圓石荒筠翳，風前悅高歌。」──從這樣的創作上看，倪瓚的作品，並不儘是所謂一片「荒涼」、「殘山剩水」的景象，而是含蓄著一脈新生的「靈氣」，悠悠不盡的生機。

　　讀了《雲林先生詩集》，使我們深切感受到時代的脈搏。例如：

　　「阿房遺址碧山垠，菹醢生民又幾秦！」（見《阿房宮》詩中）

　　「出師未久班師急，相國翻為敵人謀。」（見《擬賦岳鄂王墓》詩中）

　　草莽莽秦漢陵闕，世代興亡，卻便似月影圓缺。……到如今世事難說，天地間不見一個英雄，不見一個豪杰！」（見《折桂令》詞中）

　　這些詩詞，字字血淚，有意氣、有情操、有理想、有寄託，反映了元朝統治末期，漢民族的故國之思。

　　倪瓚不僅是一位繪畫大師，而且是卓有成就的詩人和書法家。他的畫非常簡潔精練而含蓄，富有藝術的獨創風格，被公認為「逸品」，詩詞清雋秀麗，瀟灑穎脫，在元代詩壇上與楊維楨、王冕齊名。書法類似晉唐的「經生體」，古雅秀媚，影響著明清以來的許多書畫家。可貴的是他把詩書與繪畫和諧地結合在一起，交互闡發，相得益彰，無愧為中國繪畫史上的一代宗師。

鄧石如

清朝康熙、乾隆時期，由於康、乾二帝都喜歡趙孟頫、董其昌的書法，一時之間帖學盛行，充斥了整個書壇，於是形成了一字萬同、工整呆板的「館閣體」書風。這時，愈來愈多的有識之士開始意識到，只有衝破這種桎梏，才能走出一條書法藝術的新路來。鄧石如就是倡導變法求新的一位「主帥」。他化古破俗，對碑學興起推波助瀾，對中國清代書法藝術的健康發展，起過不可低估的積極作用。

鄧石如（1739-1805 年），初名琰，後以字行，更字頑伯，別號完白山人，安徽懷寧人。

鄧石如出身在山清水秀的鄉村，家境十分貧寒，祖父、父親都是窮苦的文人。這樣的家庭狀況決定了他既不能像有錢人家的孩子那樣專心讀書，又不同於普通窮人家的孩子，一點讀書的機會都沒有。為了生計，他 10 歲時就不得不輟學去砍柴，13 歲時還只能靠賣餅混口飯吃，但是在業餘時間裡，他總是向祖父和父親學習篆刻和隸書，並很快就能以此謀生了。貧窮低微的生活環境磨鍊了他潔身自好的性格和刻苦自強的意志。

鄧石如學習書法專心致志，刻苦異常。他曾經在江寧梅家住過八年。八年時間裡，他每天一大早即起身，趁天還沒亮，磨墨一大盤，以備一整天之用，不管多晚，他也要將墨寫完才去睡覺。無論是烈日炎炎的盛夏，還是數九寒天的冬季，他從未間斷過。他把先秦的《石鼓文》、《泰山刻石》和李陽冰的《三墳記》，日夜臨摹，每本都達數百本。還蒐集了鐘鼎銘文、秦漢瓦當、碑額，並寫《說文解字》二十本。從這裡可以看出鄧石如學書所耗費的精力是多麼驚人了。

鄧石如曾遍遊中國的名山大川，飽覽了大自然的風光秀色，開闊了視

第三章　東方美術

野，同時他的書法也更加純熟了。一路上他以刻印賣字為生。一次，當他行至安徽歙縣時，他的字被當時正在金榜家中當家庭教師的張惠言看到了（張是清代著名的詞人），他以為這字是李斯的真跡，興奮異常，立即告訴了金榜。當時天上正下著雨，二人冒雨找到了正在破廟中躲雨的鄧石如，盛情邀請鄧石如去金榜家中居住。

金榜非常賞識鄧石如，一年以後，當他有機會遇到當時的戶部尚書曹植時，便向曹植介紹了鄧石如，曹植出了一個題目去考鄧石如，要鄧石如用四種書體各寫一千字，鄧石如揮筆寫下，即時驚動了在場的官員，曹植看了也非常欣賞，稱讚鄧石如的「四體書」是國朝第一。曹植邀請鄧石如留在京城。沒過多久，當朝的相國、大書法家劉墉也看見了鄧石如的書法，他很驚訝，不顧自己的身分，特地登門與鄧石如相識。這樣，鄧石如的名字傳遍了京城。

鄧石如書法的最大特點，是以北魏碑書為根基，然後融合篆、隸。他以隸法寫篆書，改變了過去篆書婉轉圓媚的姿態，寫得筆劃舒暢凝鍊，結體穩稱爽朗。他又以篆法寫隸書，體方筆圓，峭拔遒勁，一改過去隸書的沉雄古樸。鄧石如的楷書則體現了北碑書法體勢開張、筆法勁健的特點。他不僅更新了篆、隸古體，也為囿於貼學中的楷書、行書、草書，開闢了一條新路。

鄧石如在書法上求新，但又不像「揚州八怪」那樣，在書藝上以「怪」求新，而是學習前人的書法，寫出自己的風格，不怕非議，不追隨時俗，堅決果斷地走自己的路子。

鄧石如的書法在京城揚名之後，雖然受到一部分權力階層中有識之士的賞識，但也有一部分人不服氣，他們認為鄧石如的書法太粗野，沒有美感。當時京城裡有一個很有名氣的書法家，叫翁方綱，他是內閣學士，在

京城勢力很大,他擅長金石考證、小楷,他的書法工整厚實,氣勢褊隘淺弱,鄧石如雄強渾樸的書風與翁方綱格格不入,翁方綱既看不上鄧石如的書法,又怕鄧石如的聲譽對他的名譽和權威構成威脅,因此夥同門人和一些食客圍攻鄧石如,鄧石如身單勢孤,無法與他們的勢力相抗衡,所以陷入了「逆境」。但他並不因此趨炎附勢,而是堅持自己的風格,終於贏得了後世的稱頌。著名的書法家包世臣讚揚鄧石如為清代第一書家。

據《鄧石如研究資料》一書統計,鄧石如留存下來的各種作品(包括墨跡、碑刻、雙鉤本)共137件之多,另有篆刻173印,但實際留存下來的還要多一些。

鄧石如在書法理論方面的造詣也很深,他提出的書法結體布局的原則,是非常有見地的。

鄧石如在篆刻方面的成就也很大。他的篆刻得益於書法,以《三公山碑》、《禪國山碑》的體勢筆意入印,蒼勁莊嚴,流利清新。他的篆刻藝術以「鄧派」、「皖派」稱名於世。

張大千

　　張大千，原名張正權，後改名爰、季爰，字大千，別號大千居上，畫室名「大風堂」。四川內江人。他是享譽世界的中國現代國畫大師。他在繪畫中大膽汲取西方藝術的長處，同時也將悠久的東方藝術展示在西方人面前。

　　張大千的母親喜歡描畫繡花，受其影響，張大千從小也喜歡描描畫畫。張大千的二哥張善開也擅長畫畫，只要有空，他就把張大千叫到身邊進行指導。受母親和兄長的薰陶，張大千在書畫方面顯示出了較高的天賦。

　　張大千在重慶讀書期間，有一年在回家的路上被土匪綁架。匪首見他寫得一手好字，就強迫他當了師爺，三個月後才得以逃回家中。這段傳奇生活使張大千能夠更加坦然地面對以後生活裡的風風雨雨。

　　在二哥張善開的安排下，張大千東渡日本，在京都學習染織美術。另一方面，張大千有意識地考察了日本近現代繪畫的發展概況，學習日本畫的長處。這些都使他開闊了眼界，藝術修養也得到了提高。

　　1919 年，張大千結束三年的留日生涯回到上海，受聘於基督教公學。張大千經人介紹，拜名士曾熙為師，學習書畫。在這裡，張大千學習了很多中國書畫知識，並刻苦練習書法，有了長足的進步。此後，張大千出人意料地遁入空門，「大千」就是住持為他取的法號。三個月後，張大千又因耐不住寂寞而還俗。後來，張大千又拜在李瑞清門下學習，並參加了當時上海著名文人團體「秋英會」活動。這時的張大千主要是學習清初畫家朱耷、石濤的畫法，由於他摩研深透，朝夕演習，幾乎達到以假亂真的程度。他的仿作被好多著名收藏家當作是石濤的真跡，因此他也獲得了「石濤第二」的美譽。

張大千

1923 年起張大千定居上海，與著名畫家黃賓虹為鄰。張大千一一拜讀了黃賓虹珍藏的古畫，藝術上獲益匪淺。同時，張大千還有收藏的嗜好。他曾費盡周折收購了一幅溥儀準備賣出的名畫。還有一次，他準備買房，但是在房價談妥後不惜放棄，用重金購回了幾幅舉世名作。

1925 年，張大千舉辦首次畫展。這次畫展，奠定了張大千在畫壇的地位，堅定了他以書畫藝術為職業的決心。此後，張大千在上海住的時間越來越少了，他經常與畫友們外出遊歷名山大川，以大自然為師，在自然中陶冶自己的審美情操，在祖國的壯麗河山中提高藝術修養。他先後到黃山、華山、鴨綠江等地寫生，在描繪真山真水中，融入傳統技法，形成自己的風格。張大千從上海搬出後，先後在蘇州、北平居住。「七七」事變日本占領北平後，張大千對日本侵略軍抱著不合作的態度，拒絕作畫，後來設法逃脫，輾轉來到四川，定居在青城山。

1941 年，張大千到敦煌莫高窟學藝。他以驚人的毅力，克服了生活上的種種困難，夜以繼日地整理、研究、臨摹古代壁畫，盡情汲取古代書畫家的豐富養料。張大千從春季開始，每天忙於為莫高窟編號，考訂壁畫年代，直到冬天不得不回內地，第二年春天又去繼續工作。張大千先後在敦煌兩年零七個月，共臨摹、繪製了大小 276 幅畫，同時還撰寫了《石室記》一文。敦煌藝術為張大千的藝術輸入了新血液，繪畫風格也有了明顯轉變。此後他在成都、上海舉辦畫展，觀者如潮，引起了極大的轟動。

1949 年後張大千去海外，先後在印度、巴西、美國等世界各地舉辦個人畫展。

1950 年在巴黎與畢卡索會晤，畢卡索由衷地稱讚他是一位真正的藝術家。張大千在傳播東方藝術的同時也大膽汲取西方繪畫之長，開拓了山水畫的表現方法。

第三章　東方美術

　　思鄉之情使得張大千在 1978 年回臺灣定居，但他仍思唸著海峽對岸的故土。晚年，他繪製了巨幅長卷《長江萬里圖》，凝聚了他對故鄉的一片深情。

　　1983 年，張大千逝世於臺北榮民總醫院。張大千以他淵博的學識、令人景仰的成就，贏得了各國藝術界、評論界的尊重，增強了中國繪畫藝術在世界上的影響。

朱德群

朱德群，1920 年生於安徽蕭縣白土鎮（當時蕭縣屬於江蘇省徐州市）一個具有文化修養的醫生世家，1935 年進入國立杭州藝術專科學校學習西畫，1941 年畢業於國立杭州藝專。1945 年任教南京中央大學建築系。1949 年任教臺北師大藝術系。1951 至 1955 年任教於臺灣師範學院。1955 年定居巴黎，從事繪畫創作。1980 年入籍法國。1997 年當選法蘭西學院藝術院終身士。2014 年 3 月 26 日在巴黎家中逝世，享年 94 歲。

在評價人的創造成就時，有一個公約出來的標準：越不可替代，其成就就越高。諾貝爾獎獲得者是五十億人中每年僅有十人左右獲此榮譽；每個國家的民選總統是數年才選出一位；國際奧運會的金牌是四年才發出幾百塊；兩個世紀來的法國治國思想庫 —— 法蘭西學院（由拿破崙下令將法蘭西研究院、理學院、文學院、藝術學院、道德與政治學院合併而成）—— 的終身院士則是總共只有 250 人，逝世一位才可選出一位遞補上……凡此種種「稀有」，或者說是不可替代程度，便是公認的創造成就高度的代表。畫家朱德群，不僅是在 1997 年 12 月 17 日被法蘭西學院選為 250 名院士中的一員，而且是法蘭西學院成立兩百多年來的第一位華裔藝術院士，其成就之高是不言而喻的。

1999 年 2 月 3 日下午 3 時，法蘭西學院在學院的圓拱會議廳內舉行隆重的院士加冕典禮。七十八歲的朱德群身穿特製的拿破崙時代的綠底金線刺繡院士大禮服，在法蘭西共和國儀仗隊的擊鼓致敬聲中登上神聖的講壇，發表了就任演說。爾後，在康伯爵夫人廳舉行的授劍儀式上，他佩戴上了象徵法國國寶級榮譽的法蘭西院士寶劍。在加冕典禮上，法蘭西學院院士、著名雕塑家讓·卡爾多在頌揚朱德群院士的演說中說：「在當代藝

第三章　東方美術

術中，您的作品所表現的豐富內涵是無可比擬的。在我們的眼中，您是一位創造力雄渾博大的藝術家，您駕馭和完成了如此多的極其稀有和高品格的作品，您卓越的智慧和性格給我們學院投進了一片新的光輝。您的作品是世界性的，因此，這片新光輝所照耀的範圍已超越了法國國界。」

那麼，這一束「照耀世界的法蘭西光輝」是怎樣生成的呢？

「光」的最初源頭在中國安徽蕭縣。1920 年 10 月 24 日，朱德群出生在蕭縣的白土鎮的中醫世家，家有不少歷代名家的收藏，從小耳濡目染。然而，使「朱氏星體」形成發光機制的時機，卻是他在十五歲（1935 年）那年考取了國立杭州藝術專科學校。留法的林鳳眠大師任校長。朱德群比趙無極低一班，比吳冠中高一班，如今三位都是國際知名的大師。這不是偶然。因為林鳳眠讓集國畫大成的潘天壽教中國水墨畫和書法，讓飽學了法國現代藝術的方干明、吳大羽教素描和油畫。學生們在學中華文化的同時還要學法語。朱德群等一開始的「藝術基因結構」，就是東西方兩根「藝術文化鏈」組合起來的雙螺旋結構，就像最富原創性的生命基因 DNA 的雙螺旋鏈一樣。這一點非常重要，它是朱德群等人之所以能成為國際級大才的「生命智慧密碼」。

朱德群在 1941 年的抗日烽火中以優異的成績畢業，留在母校當助教。1944 年任南京中央大學工學院建築系講師。1951 年在臺灣師範大學藝術系任教授。

這些人生歷練和閱歷，使他的「中國藝術文化鏈」不斷高級和精緻。可是，他覺得在杭州美專獲得的「西方藝術文化鏈」卻沒有充分發展。於是他毅然放棄在臺灣已經有的藝術聲名和學術地位，在 1955 年坐船經開羅、西班牙等「藝術之路」來到世界藝都巴黎。從此，他的「西方藝術文化鏈」迅猛茁壯，也像「中國鏈」一樣高等而精緻。就是這樣的「雙螺

旋」，進行無窮的組合、突變，使他在法國進而在世界聲名鵲起。他在世界各地開了五十多次個展，佳評如潮。他的作品被巴黎藝術博物館、臺灣歷史博物館、美國聖路易大學、比利時現代美術館、法國國家現代藝術基金會等二十多家國際著名博物館收藏。他多次榮獲藝術大獎。他的名字列入《國際傳記辭典》、《歐洲名人錄》，直到在名字前終身冠以「法蘭西學院藝術院士」的稱號。無論是他的具象畫還是抽象畫，東西方評論家都眾口一辭：朱德群是用油畫畫出了中國水墨畫精神的大師，他用濃郁潑辣的色塊轟入畫的深層，追求深遠的宇宙空間感和無限激情的筆墨之韻，超以象外得圜中。

英國牛津大學教授蘇利文曾問過朱德群創作時的感覺，朱德群答道：「看畫和繪畫，覺得在聆聽宇宙的天籟。」這個「宇宙天籟」是什麼？他在院士加冕的演說中說：「我是一個漢家子弟，可我一直在追求將西方的傳統色彩與西方抽象畫中的自由形態，用中國的陰陽和合的精神鍵組合成新的畫種。在形而上方面，我在追求新的人文精神，將陽的宇宙和陰的人類描繪成共同進化的二元和合之體。」人類的人文主義，經歷了混沌的「自然人文主義」、「科技人文主義」，現在人類正在追求嶄新的人和宇宙共同進化的「生態人文主義」。朱德群的繪畫，當是用丹青揮灑出的「生態人文主義」的奪人先聲。由法蘭西院士、著名雕塑家亞貝爾·費洛專門為朱德群設計的「法蘭西院士寶劍」非常特別，劍柄上鑲了四塊中國傳統文人藉以抒發高潔情懷的玉石——一塊漢白玉，兩塊扁平中空的綠松石，還有一塊刻著戰國時代獸面紋的琥珀。雕塑家說，用西方現代的不鏽鋼材質配東方古代的繽紛玉石所做成的劍柄，正是朱德群繪畫風格的象徵，是新的人文精神內涵的象徵。

朱德群是一位畫家，可是他帶給人們的啟迪已遠不止是繪畫方面。對

第三章　東方美術

於中學與西學的關係，人們曾爭論了一個世紀。對此，朱德群感嘆說：
「全盤西化說」再好，不過只是一條文化鏈；雄心萬丈「要讓中國文化領
導二十一世紀世界潮流之說」，也只有一條文化鏈；為何這麼傻，不學學
生命智慧，將兩條鏈組合成能無限突變的雙螺旋呢？

顧愷之

顧愷之，生於約西元 345 年，卒於西元 406 年，是中國東晉傑出的畫家。顧愷之字長康，晉陵無錫（今屬江蘇省）人，出身高門士族，曾任桓溫、殷仲堪參軍、散騎常侍。他多才藝，工詩賦，尤精繪畫。擅長畫肖像、歷史人物、道釋、禽獸、山水等。顧愷之青年時期在建康（今江蘇省南京市）瓦官寺作《維摩詰》壁畫，轟動一時。作裴楷像，頰上添三毫，更覺神采奕奕。畫謝鯤像以岩壑作為背景，藉以表現其志趣風度。他曾畫過《桓溫像》、《桓玄像》、《謝安像》、《晉帝相列像》、《榮啟期》、《七賢》、《桂陽王美人圖》、《列女仙》、《列仙畫》、《三天女圖》、《廬山會圖》、《鳧雁水鳥圖》、《筍圖》、《山水》等。

顧愷之的人物畫，不滿足於外表形似，強調傳神，注重點睛，要求表現人物性格特徵和內在深度。在我國繪畫史上首次提出「以形寫神」的繪畫理論。這些論點實為謝赫六法論的先驅，對後來的中國畫創作和繪畫美學思想的發展，有很大的影響。顧愷之的筆跡緊勁連綿，如春蠶吐絲、春雲浮空。流水行雲，皆出自然，乍看似乎平常，實則寓剛健於婀娜之中，將遒勁藏於婉媚之內，通稱為高古游絲描。他著色則以濃色微加點綴，不求藻飾，格調淡雅、俊逸。他善於用睿智的眼光來審察題材和人物性格，加以提煉，因而他的畫具有一定的思想深度，耐人尋味。

顧愷之是繼東漢張衡、蔡邕等以來所有士大夫畫家中成就最突出的畫家。與他同時代的謝安對他的評價極高，認為「顧長康畫，有蒼生來所無」。顧愷之總結了漢魏以來民間繪畫和士大夫畫的經驗，把傳統繪畫向前推進了一大步。顧愷之作品真跡沒有保存下來。相傳為顧愷之作品的摹本有《女史箴圖》、《洛神賦圖》、《列女仁智圖》等。《女史箴圖》，

絹本，淡設色，內容系據西晉張華《女史箴》一文而作，原分 12 段，每段題有箴文，現存九段，自「玄熊攀檻」開始，到「女史司箴敢告庶姬」結束，是了解顧愷之繪畫風格比較可靠的實物依據。多數人認為現存的是唐代摹本。《洛神賦圖》，絹本，今存宋摹本 5 種，內容根據三國時曹植《洛神賦》一文而作。此畫卷以豐富的山水景物作為背景，展現出人物的各種情節，人物刻畫意態生動。構思布局尤為奇特，洛神和曹植在一個完整的畫面裡多次出現，組成有首有尾的情節發展進程，畫面和諧統一，絲毫看不出連環畫式的分段描寫的跡象。顧愷之的畫論現存僅三篇，即《魏晉勝流畫贊》、《論畫》、《畫雲台山記》。

● 閻立本

唐高宗時，民間流傳有一句話，叫「左相宣威沙漠，右相馳譽丹青」。左相和右相都是唐朝高宗李治朝廷的宰相。左相姜恪是戰場上屢立功勞的武將；右相閻立本，是才能出眾、赫赫有名的大畫家。

不過他也有苦惱的事，一次唐太宗李世民與群臣共遊春苑，這天陽光明媚，雜花竹樹，燦爛如錦，珍禽異鳥浮游在綠水清波上。太宗便傳畫師閻立本前來對景寫生，描繪春光入畫圖。閻立本帶著紙張畫具，伏在春苑池水邊，邊看邊畫，細繪精描。他作畫有個習慣，喜歡用嘴舔筆，情不自禁，也不管是黑是顏色，都在嘴裡舔一舔，或在身上揩一揩，弄得全身黑一塊、紅一塊，青橙黃綠紫，色彩斑斕，眾人捧腹大笑。閻立本滿頭是汗，狼狽不堪，覺得受到奇恥大辱，回到家裡，盛怒之下，訓誡兒子：「我讀書不比人少，官也不比人小，卻要供人伺役驅使，被人嘲笑，以後千萬別像你父親愛畫畫，免得受辱。」當然這不過是一時的氣話，實際上他是熱愛繪畫的，並且是認真學習和創作的。他在荊州，去看南北朝時期張僧繇的壁畫，第一次有些不服氣，覺得不過徒有虛名；第二次細看便認為名不虛傳，是近代好手；第三次越來越覺得好，甚至睡在下面不肯走了。可見他學習前人的畫不是盲目崇拜，而是能虛心學習的。

閻立本是今陝西臨潼人。曾經擔任過主爵郎中、刑部侍郎、將作大將、工部尚書、右相。他的父親閻毗長於繪畫、工藝、建築，兄閻立德也長於書畫、工藝、建築。閻立本自小就深受家庭藝術氛圍的薰陶，長大後承其家學，尤長於繪畫。閻立本擅長畫道釋、人物、肖像、山水、鞍馬等，而以人物肖像畫最著名。他最初在李世民的秦王府中做畫師，留下了描繪房玄齡、杜如晦等18位文人謀士肖像的《秦府十八學士圖》，又有

第三章　東方美術

凌煙閣壁上的長孫無忌、魏徵等 24 位功臣像《凌煙閣功臣二十四人圖》等。杜甫在《丹青引》中有「良將頭上進賢冠，猛將腰間大羽箭，褒公、鄂公毛髮動，英姿颯爽來酣戰」的詩句形容其所畫人物之生動傳神。此外，他還畫過《外國圖》、《永徽朝臣圖》（高宗時的大臣）、《昭陵列像圖》。由此可見，閻立本的作品是對唐代偉大政治事業的頌歌。他的作品保留到現在的有《歷代帝王圖卷》，這是古代畫家企圖表現性格特點的重要作品。

這一畫卷共包含了十三個帝王的肖像：前漢昭文帝劉弗陵、漢光武帝劉秀、魏文帝曹丕、蜀主劉備、吳主孫權、晉武帝司馬炎、陳文帝蒨、陳宣帝頊、陳廢帝伯宗、陳後主叔寶、北周武帝宇文邕、隋文帝楊堅、隋煬帝楊廣。其中前六人距閻立本時代較遠，後七人則較近。陳叔寶及楊堅父子等人，閻立本都有可能親自會見過，宇文邕雖是他的外祖父，因去世較早，恐未及見，但對他的了解可能是較真實具體的。閻立本成功地刻畫了帝王們的個人性格。畫中不僅表現了畫家對他們的了解，並且表現了畫家對於他們的評價。

閻立本是從擁護統一、讚美穩固的政權的立場出發描寫這些帝王的，這一立場是符合初唐時期的社會發展和歷史要求的。閻立本對於曹丕、司馬炎、宇文邕、楊堅等統一了天下，或促成了統一的趨勢的帝王，除了表現出他們的個人特點外，也表現了他們共有的一種莊嚴氣概。而陳叔寶是所謂亡國之君，閻立本則處理成以袖掩口的委瑣之態以表示對他的蔑視。至於偏安江南的其他陳朝的帝王們就都缺少英雄氣概，但江南的陳蒨是一個建立基業的帝王，陳頊是一個縱容政治敗壞而無辦法的帝王，兩人也有顯著的不同。由於歷史上的帝王們作為歷史發展的一個偶然性因素，個人的行為在一定的範圍內是體現著歷史發展的，而經他們之手所實現的統一

與分裂、偏安等不同的政治形勢對於人民生活有很大的影響，所以閻立本對他們的描繪連繫著他們在政治上的作為，也就是透過了個人的性格刻畫而企圖實現概括廣闊生活的目的，這樣的創作是從人物肖像畫的最高要求出發的。《歷代帝王圖卷》的這一藝術成就代表了初唐人物畫的新水準，在古代繪畫史的發展上有著重要地位。

《步輦圖》是閻立本傳世的另一重要作品，描寫了貞觀十五年唐太宗李世民會見吐蕃使臣祿東讚的重大歷史事件。對唐太宗、祿東贊等人的形象刻畫頗為傳神，氣氛隆重而融洽。歌頌了唐太宗的英明睿智，記錄了漢、蕃兩族的友好關係。

《蕭翼賺蘭亭圖》也被認為是閻立本的作品。這幅畫在人物造型、衣褶和線紋的運用上都顯示出唐代較早的風格。畫面上是一個士人和一個老和尚正在對坐談話，旁邊有和尚侍立，並有侍者在備茶。蕭翼奉唐太宗李世民主命去訪辯才和尚，用哄騙的方法得到了王羲之的書法名蹟，故事中恰也有這幾個類似的人物，所以這幅畫便被認為是此內容。這幅畫的人物關係自然，特別是侍立的和尚的不愉快的表情很生動，都在一定程度上代表了當時人物畫在描寫生活方面所達到的成就。

● 趙孟頫

　　趙孟頫字子昂，號松雪道人，是元代最顯赫的書畫家，也是在當時、並在後世產生了廣泛影響的書畫家。

　　他本來是宋朝的一個沒落貴族，後來入元朝為臣。因身為宋宗室出仕元朝，曾受到人們的非議，他自己亦常作詩作畫寓意歸隱故鄉之意。在趙孟頫的推薦下，元朝皇帝網羅了不少才智之士，趙孟頫因此受到元代皇帝的寵愛，「榮際五朝，名滿四海」，官至翰林學士，在藝術上也成為元代文人畫的領袖人物。

　　趙孟頫的才華也表現在詩、書、畫、印等多個方面，他是使這四者密切結合的先行者。在詩一方面，他作的《岳鄂王墓》七律是宋代以後罕見的佳作。在書法上，他精於楷書、行書，恢復了碑學，也兼長篆、隸、章草，為宋人之所不能。楷、行上追二王筆法，又取李邕之體勢，創造出一種圓轉秀潤的風格，世稱「趙體」，對元、明、清書法藝術影響極大。

　　趙孟頫最受推崇的是他的繪畫。他擅長畫鞍馬人物山水竹石，他的鞍馬人物，就現在所見到的，在畫法上是工整著色的方法，例如有名的《秋郊飲馬圖》，畫了馬的多種動態，造型堅實，在構圖上疏密的布置能收到表達主題的效果，還不失傳統的舊規範，這是鞍馬人物畫法的新突破，元、明、清三朝無人能及。他畫山水竹石，更是發展了宋、金的文人畫派，多是用了簡率的水墨法，富於筆墨趣味，是繪畫藝術發展的一大轉折，對後世影響深遠。例如他著名的《秀石疏林圖》線紋的熟練活潑和另一著名作品《鵲華秋色圖》畫面上的稚拙的風致都為後人推崇。

　　作為一代藝術大師，趙孟頫對繪畫、書法等都有一套自己的看法，它們對後世都產生了不小的影響。他的主張可以歸結為最基本的兩點：標榜

復古和提倡筆墨的書法趣味。他提出繪畫藝術的標準不是作品內容的真實性，而是「古意」。向古人學習不是學習古人怎樣觀察生活與表現生活，而是模仿其「古意」的「筆墨」。他曾說：「作畫貴有古意，若無古意雖工無益。今人只知用筆纖細，敷色濃艷，便自詡能手；殊不知古意既失，百病橫生，那還能看哪。我所畫看起來簡率，但識者知其近古，故認為好。此可為知者道，不為不知者說也。」此外，他還有一段話：「宋人畫人物遠比不上唐人，我刻意學唐人是不想受到宋人的影響。」這裡，他坦率地承認他反對宋代的繪畫傳統，特別是宋代繪畫的主導 —— 畫院。趙孟頫提倡筆墨的書法趣味。他在《秀石疏林圖》後面的自題詩很有名：「石如飛白木如籀，寫竹還應八法通，若也有人能會此，須知書畫本來同。」在這裡他再三強調的不是形象的真實與筆墨的關係，而是孤立地談繪畫筆墨與書法的一致性，筆墨趣味不應是一概地加以反對的，如果離開了藝術是形象的反映生活的原則來談筆墨趣味，其真正含義就是取消作品的內容，或置作品內容於次要地位，也就離開了現實主義的藝術觀點。趙孟頫的鞍馬人物畫的復古風氣影響到他的兒子趙雍和朋友任仁發。

　　趙孟頫的鞍馬人物遠不如他的山水竹石的影響範圍之大。一些有名的元代士大夫山水畫家都和他有密切關係。如高克恭、曹知白、商琦、唐棣、朱德潤、陳琳、崔彥輔、王蒙、黃公望等。因而造就了元代後期士大夫山水畫的發展，所謂的「元四大家」就是其中有代表性的畫家。

鄭板橋

　　鄭板橋，名燮，字克柔，1693 年出生於一個破落地主家庭，生活相當貧困。在他三歲時他的母親就生病去世了。後來父親又續娶了郝氏。繼母是個善良的人，對他很好。可是，在他 14 歲的時候，繼母又病逝了，板橋又一次失去了母愛。萬幸的是，他的養母一直陪伴著他，給他以母愛。

　　鄭板橋天資聰明，3 歲識字，5 歲讀書背詩，6 歲讀四書五經，至八、九歲已在父親的指導下作文對聯。幼年的鄭板橋除了跟父親學習外，還常聆聽外祖父的教導。鄭板橋的外祖父有著奇才博學，卻過著隱居不仕、放蕩不羈的生活，對鄭板橋的性格、氣質影響很大，鄭板橋曾自稱「文學性分得外家氣居多」。

　　大約在 20 歲左右，鄭板橋考取秀才。23 歲，鄭板橋與徐氏結婚，育有兩男一女，為了養家餬口，不得不到真州（今江蘇儀征）的江村設私塾教書。但當地農民生活十分貧苦，他的生意並不好。鄭板橋 30 歲時，他父親去世，生活更加艱難，幾乎無以為繼。鄭板橋被迫到揚州賣畫為生，他自我解嘲是「實救困貧，託名風雅」。但是，由於他的畫立意高雅，能欣賞他字畫的人並不多。

　　在揚州賣畫十年期間，先是一個愛子早逝，39 歲時，妻子徐氏也不幸去世，鄭板橋更加潦倒。幸虧遇到一位朋友慷慨解囊，資助了他一千兩銀子，才算暫時擺脫了貧困。

　　雍正十年（1732 年），鄭板橋 40 歲時，赴南京參加鄉試，中了舉人。1736 年，乾隆元年，44 歲的鄭板橋終於考取進士，取得了當官的資格。他後來刻了一方印章，曾對自己的科舉生涯作了風趣的總結：「康熙秀才、雍正舉人、乾隆進士」。

乾隆六年（1741 年），鄭板橋 49 歲時，他被選為七品縣令，去山東范縣就任。鄭板橋上仕的第一件事，就是叫人把縣府衙門的牆壁打了百來個洞，說是為放出前任縣官的惡習和俗氣。因為在鄭板橋看來，縣衙與外面隔著厚厚的牆，新鮮空氣進不來，他需要自由自在與人交往，打破縣令與百姓間的隔膜。不久，鄭板橋便微服出訪，接觸社會，了解民情。由於鄭板橋不擺官架子，辦事公道，廉潔愛民，范縣百姓都把他當作是個循循善誘的長者來敬重他。乾隆十一年（1746 年），54 歲的鄭板橋被調到濰縣當縣令。像在范縣那樣，他常常穿著便衣到濰縣四鄉去訪察民情，關心著民間疾苦，救濟災民。

由於鄭板橋秉性耿直，在處理訴訟案中，也不袒護地方富豪。尤其是在災荒之年，為救災民而開倉放糧，沒把上司放在眼中，又命令城內大戶設立粥廠，救濟難民，這就更直接侵犯了豪商富賈的利益。所以在乾隆十八年（1752 年）春，鄭板橋竟被誣告有趁賑災貪汙之嫌，而被撤職。

鄭板橋早就不想當這個縣官了，12 年的官場生活，兩袖清風的鄭板橋親眼目睹了社會的黑暗和民間的疾苦。他的宏圖無法實現、才智無處施展，對現實極端不滿，早就有告老還鄉的想法，最後落得個如此結局，雖然冤枉，倒也滿足了他的心願。自此後他告別官場，先回老家興化待了些日子，然後來到闊別多年的揚州，以賣畫為生，直到終老。

張維屏間《松軒隨筆》中說：「板橋大乏有三絕，日畫，日詩，日書。三絕之中又有三真，日真氣，日真意，日真趣。」鄭板橋三絕詩書畫，一生中在詩詞、書法、繪畫、篆刻等方面都達到了很高的成就。而在為官期間，鄭板橋無論是吏治還是詩文書畫方面都達到了新的高峰。

鄭板橋是我國藝術史上一位重要的畫家，他的畫以蘭、竹、石、松、菊、梅等為主要描繪對象，而尤工於蘭竹，將墨竹推向極致。梅、蘭、

第三章　東方美術

竹、菊歷來被稱為「四君子」，再加上堅硬、經久的石頭，在文人們心目中象徵著堅貞、高尚的美德和傲岸、灑脫的為人，所以常被用做入畫的題材。

鄭板橋的竹畫達到了爐火純青的藝術境界。他筆下的竹子千姿百態，多而不亂，少而不疏，體貌疏朗，筆力勁峭，是其人倔強的人格的寫照。他善於透過簡潔生動的線條勾勒，為我們展現出竹枝的堅韌和勃勃生機。他的畫沒有用彩暈色染的歸畫法，而是紙本水墨，在酣暢淋漓的墨色中傳達出竹子的青翠或飽經風霜，韻味雋永，意境美妙，令人回味無窮。同時他的畫，將自己具有狂怪風格的詩摻以書法用筆的畫、摻以繪畫用筆的字、放縱跌宕的印章結合起來，並熔為一爐，形成了與眾不同的繪畫藝術，開一代之畫風，對後世有著巨大的影響。

鄭板橋的詩詞帶有狂怪的特點，但也正是這種獨特又生動的狂怪雄風，使他的詩詞在清代的義壇上發出奇異的光芒。他的詩作內容廣泛、思想深沉，形式上豐富多樣，比如《逃荒行》、《還家行》、《詩鈔》、《詞鈔》等。他的散文創作也饒有風味，如廣為傳頌的《家書》。

他的「六分半書」縱橫錯落、瘦硬奇峭，具有很鮮明的藝術特色，主要表現在以下兩個方面：一是以畫筆入詩，恰到好處地將繪畫用筆的高度成就吸收到書法當中去。乾隆時有名的詞曲家蔣土銓評曰：「板橋寫字如作蘭，波磔奇古形翩翩。板橋作蘭如寫字，秀葉疏花見姿致。」說明他的書、畫相互借鑑。二是他的行款布局如「亂石鋪街」。陳書良在《鄭板橋評傳》中說得很好：板橋的字常常不是直寫到底，而是大大小小，方方圓圓，正正斜斜，疏疏密密，濃濃淡淡，一眼望去如馬路上亂鋪的石子，但細玩之下，卻又發現有著音樂一般的節奏和韻律感。

1766 年 1 月 22 日，73 歲的鄭板橋病逝，葬於故鄉興化城東。

　　鄭板橋在書法、繪畫、詩文、印石等方面均有建樹。他在自己的領域裡，大膽探索，推陳出新，給清代文壇、畫壇增添了一絲生氣，對後世產生了廣泛而深遠的影響。而他的為人、做官與他筆下的蘭、竹、石一樣，高潔傲世，從不妥協，一句「難得糊塗」，更是被無數人引為至理名言。

齊白石

　　齊白石，原名純芝，字渭清，後改名璜，字瀕生，號白石，別號借山吟館主者、寄萍老人等。湖南湘潭人。中國現代著名畫家、篆刻家。他透過自學成為著名的中國畫大師，尤以畫蝦聞名。

　　齊白石出生在湘江之濱的一個貧苦農民家庭裡。齊白石幼年一直體弱多病，給這個靠種田織布為生的家庭增加了不小的經濟負擔。8 歲時，齊白石到外祖父開的私塾讀書。在這裡，他刻苦攻讀，勤學好問，同時非常喜歡畫畫。因為家境貧寒，買不起紙筆，他就用舊帳本、廢書的紙來畫畫。齊白石具有繪畫的天賦，畫什麼像什麼，被同學們稱為「小畫家」。但可惜的是，不久因為祖父有病，家中又添了個小弟弟，家庭需要勞動力，齊白石入學未滿一年就被迫輟學了。

　　回家後，齊白石開始了艱苦的勞動生活，這使他養成了儉樸、勤勞的生活習慣。勞動之餘，他總是抓緊時間讀書。靠著堅強的毅力和悟性，他硬是透過自學掌握了一定的知識。

　　後來，由於齊白石的體力不適合干重活，家裡人就讓他學木工。齊白石在學徒的過程中逐漸對雕花木作產生了興趣。從小熱愛畫畫的齊白石在這方面表現出了良好的天賦，他從簡單的圖案開始，到複雜精美的構圖；從表面的刻削到內部的鏤鐫，刀法逐漸靈活自由，技巧逐步提高。這是齊白石藝術生涯中的一次重大轉折，為他以後的繪畫生涯累積了一個堅實的民間藝術根底。

　　自西元 1877-1888 年，齊白石走鄉串戶做了 11 年的雕花木匠。在為一戶人家做活時，齊白石發現一套《芥子園畫譜》。他非常高興，借回家後如飢似渴地臨摹。他花了半年時間，硬是把全冊全部臨摹下來，並裝訂成

冊。從此他執著地畫畫，終於以雕花匠和畫匠的身分聞名鄉里。

27 歲那年，齊白石結識了私塾先生胡自倬和陳少蕃，他們教齊白石讀書、作畫，並為他取了字「璜」，號「白石山人」。經過一年多的勤學苦練，他的繪畫基礎有了很大提高，從此開始了賣畫為生的生活。

齊白石一邊為人畫肖像維持生計，一邊悉心揣摩歷史上著名畫家閻立本、吳道子等人的技法。同時，他不但注意臨摹，還十分注重對現實生活的觀察。此後，他廣泛涉獵人物、山水、花鳥畫的創作。也就在這一時期，齊白石還學習了篆刻。由於他有雕花木作的基礎，因此篆刻技藝進步很快。

1902 年，齊白石 40 歲了。從這年開始至 1909 年 47 歲止，他多次出遊南北各地，前後達五次之多，足跡遍及西安、燕京、天津、上海、武漢、南昌、桂林、廣州、香港、蘇州、南京等六七個省區的主要城市。每到一處，他都要遊覽當地名山大川，了解不同的風土人情，並畫了為數眾多的速寫素材。同時，他也鑒賞、臨摹了許多祕笈、名畫、書法、碑林等藝術珍品，這些都大大開闊了他的胸懷，提高了他的審美能力和鑒賞能力，為他以後的藝術創作打下了基礎。

回到故鄉後，齊白石又苦練了 10 年，於 1919 年後來到北京定居。他與著名畫師陳師曾結為莫逆，互相切磋，終於名聲漸著。1927 年，國立北平藝術專科學校聘請齊白石任教授。後來藝專改為藝術學院，院長徐悲鴻也十分敬重齊白石，請他擔任中國畫教授。

「七七」事變後，北平淪陷，齊白石閉門謝客，充分體現了民族藝術家的氣節，直到 1945 年日本投降後才恢復了賣畫生涯。

中華人民共和國成立後，齊白石迎來了藝術上的春天。雖年近 90 歲高齡，他仍每天作畫不輟。他創作的數量驚人，僅 1953 年一年的繪畫作

品，大小就有 600 多幅。他還以極大的熱情參與社會活動，曾任中國美術家協會主席和中國畫院名譽院長等職務。

　　1957 年，齊白石結束了他將近一個世紀的生命歷程，安然仙逝。

第四章
舞壇

● 伊莎朵拉·鄧肯

1902 年，巴黎，一座普通的劇場裡，一切準備就緒，只要時間一到，表演馬上開始。但是，突然，伴奏樂隊中開始躁動起來，響聲越來越大。演員休息室中一位年輕漂亮的女演員煩躁地走來走去，她緊皺著眉頭，嘴裡不知道在自言自語什麼。這時，那位女演員猛然推開休息室的大門，沖到舞臺上。觀眾安靜下來，但突然又躁動起來，觀眾席上一片驚訝、稀奇的喊叫聲，原來，這位女演員竟沒有穿鞋子，她赤著腳！觀眾為之譁然，在當時，舞臺是高雅的場所，平時人 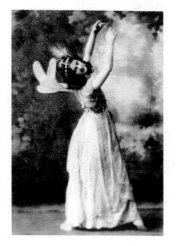 們在家裡都必須穿著鞋子，在舞臺上更要講究這些。她是誰？竟然如此大膽、開放。觀眾席漸漸平息下來。

這時，這位赤足的大膽姑娘開始壓抑著心裡的氣憤，慢慢地用她動聽的聲音解釋著：「很抱歉，真的，很對不起大家！今天這場演出不得不取消，我心裡非常難過。真的，我非常難過……」她低下頭，幾乎抽咽起來，但過了一會，她猛然又挺起胸，昂起頭，「我的經紀人剛才攜帶全部票房收入逃跑了。我一分錢也沒有，不能僱傭樂隊為我伴奏，我僱不起他們。希望大家能夠原諒。以後，我會補償所有為我捧場的親愛的觀眾們。謝謝，謝謝大家。」但是觀眾們哪裡肯白花冤枉錢，非要這位女演員開始演。但是，樂隊因為沒有拿到錢，不肯伴奏。這位女演員一會跑到這，一會跑到那，誰也不肯讓步。劇場裡人聲鼎沸，亂成一團。她幾乎快急瘋了。誰來幫她解除這個困境，那可真是上帝顯奇蹟了。這時，觀眾席上突

然站起一位瀟灑的年輕人，他走到這位已被逼到絕路的年輕姑娘面前，誠懇地說：「我來幫你伴奏，演出開始啦！」這位姑娘一下子呆住了，觀眾們也安靜下來，誰不想看看這位赤腳姑娘表演呢？

年輕人在鋼琴旁坐下來，沉穩了片刻，一串美妙的音符便從他修長有力的手指下飛舞起來。這是蕭邦的名作。年輕人用鼓勵與探詢的目光望著這位臉上仍帶淚痕的女演員，「開始吧！」

女演員輕輕抹去淚痕，隨著美妙的音符翩翩起舞。「這是什麼舞？不像芭蕾……不像……什麼也不像！」是的，這不屬於任何一種舞蹈，女演員沉醉在優美的旋律中，她異常準確地跟隨著樂曲的節奏，而且將旋律的韻致淋漓盡致地用她形體的變化表達了出來。一曲終了，觀眾席上傳來一陣陣喝彩聲。雖然人們感到這種舞蹈完全不合乎傳統，但人們從其中感受到心靈的悸動。女演員微笑著退在一旁。第二曲樂聲響起，這是格魯克音樂。女演員絲毫沒有慌亂，她又以獨創的舞姿在臺上輕盈地飛舞起來。

演出結束了，觀眾們滿意而去。

女演員臉上洋溢著笑容，她完全拋開了開場時的不幸。她夾著空背包興沖沖地回家了。她沒有賺到一分錢。

她是誰？為什麼如此高興？

她就是後來揚名世界的伊莎朵拉‧鄧肯——「現代舞之母！」這是她的第一場演出，她成功了，她獨創的現代舞成功了。

鄧肯於 1877 年 5 月 26 日出生在舊金山。她從小對舞蹈就表現出濃厚的興趣。常常自己就邊歌邊舞起來，母親把她送到一位很有名氣的芭蕾老師門下。但是，在上過三堂課之後，她氣惱地說：「芭蕾一點也不美！」從此之後，她開始按照自己喜歡的方式練習跳舞。這一年，小鄧肯才僅僅 6 歲。不久，她開始教鄰居的朋友跳這種舞。很快，小鄧肯出名了。但

第四章　舞壇

是，鄧肯很不滿意美國的藝術環境。於是，在小鄧肯的堅持下，一家人遷往倫敦。不久，鄧肯在倫敦嶄露頭角。《仲夏夜之夢》中的仙女以及孟德爾頌《春之歌》中，她的獨舞吸引了不少人的眼睛。她把新的氣息注入到舞蹈中。

不久，一家人又遷到巴黎。鄧肯擁有了自己的舞蹈工作室。在這裡，鄧肯對舞蹈進行了深入研究，開始確定了自己的方向；開闢一塊自由的舞蹈新天地。終於，鄧肯在 1902 年那場倒楣而又幸運的首演中，展露了自己的才華。此後她一發不可收拾，被各地劇場請去演出。人們要欣賞她這種生命舞蹈。鄧肯從此名聲大振。

1904 年，鄧肯在柏林的格呂內瓦爾德創辦了第一所現代舞舞蹈學校。鄧肯以自己的方式教導他們。但是由於資金匱乏，後來不得不關閉。直到 1913 年，由於鄧肯的兩個心愛的孩子因為汽車掉入河中，被困在汽車裡，活活淹死。鄧肯悲痛萬分，心性大變，對舞蹈失去了信心，她退出了舞臺。但是，她並不閒著，她又開始創辦舞蹈學校。而且，鄧肯收養了一戰中的 6 個孤女，作為自己的孩子，都隨她姓鄧肯。她手把手地教導自己的 6 個女兒。

在平凡中沉寂 3 年多之後，在朋友的勸說和鼓勵下，鄧肯重現舞臺。這以後，她的舞蹈一改往日的輕靈、熱情，轉入了表現悲傷心碎的情感。不僅是她個人不幸的申訴，而且更多地是對一戰給廣大人民造成的沉痛災難的展現。

1922 年，早已心如死灰的鄧肯在蘇聯演出時碰到了青年詩人謝爾蓋·葉賽寧，心中的愛火被葉賽寧重新點燃，奇怪的是，鄧肯不會說俄語，而葉賽寧又不會說英語，但是，語言的障礙並不能阻止兩人火一般的熱情。兩人結婚回美國，但卻在海關被當作共產主義的宣傳者而遭拘捕，雖然後

來被釋，但報紙輿論依然緊迫其後，鄧肯被逼急了。在波士頓演出時，又有記者糾纏她，鄧肯於是揮舞著她在跳《馬賽曲》之舞所用的大紅圍巾在舞臺上大舞特舞，表現生命的激情與活力。一時間，整個劇場裡的人嚇壞了，鄧肯自己卻若無其事。但是當地政府終究把她驅逐出去。

1923 年，鄧肯在美國紐約舉辦了最後一場演出，然後去了歐洲。

1927 年 7 月 8 日，鄧肯在巴黎的英加多爾劇院舉辦了最後一場演出，其中包括舒伯特的《未完成交響曲》與《聖母經》。

1927 年 9 月 14 日晚，不知什麼原因，鄧肯說要出去。她圍著那條鮮豔的火紅的長圍巾坐入汽車，但是圍巾拖在了外面，汽車發動起來，紅圍巾隨風飄揚，這時誰也沒有想到慘劇就在眼前，突然，圍巾被車輪捲住，狠狠地勒住了鄧肯的脖子 —— 一下子就勒斷了，鄧肯抽搐幾下便不動了。

這位在古老、傳統的舞蹈王國為我們開闢了一塊「自由之土」的開創者，就這樣被斷送在旋轉的車輪之下。聞者無不淚流滿面。想想那位赤腳的少女，彷彿就在眼前。

第四章　舞壇

米歇爾福金

1880 年 4 月 26 日，俄國聖彼得堡一位大商人喜得貴子，這是這個家庭中第五個孩子。為了能夠讓孩子們得到健康全面的發展，父親從來不阻止他們幹什麼。這不但是因為生意興隆，忙不過來，而且更是因為他相信妻子比自己更能教導好孩子們。於是，孩子們在這位喜愛文學藝術的母親的關懷下，都生得活潑可愛，父親一看見這麼多可愛的小東西，更任其自由發展了。

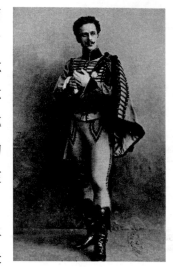

在這樣一個環境中，小福金也漸漸地喜歡上了藝術。後來兄弟姐妹們都長大了，讓老福金失望的是，誰也不能在生意上幫他，各自忙各自的事去了。但這一群孩子都有一個相同的特點，那就是都喜愛表演藝術，而其中最為突出的就是老五 —— 米歇爾福金。

老福金是很開通的，他賺的家業孩子們一輩子也用不完，他們喜愛什麼就讓他們幹什麼。既然小福金喜歡芭蕾，於是，他便被送進當時俄國最為著名的帝國芭蕾舞校。

從此，小福金開始了他輝煌的藝術生涯的第一步。這一年是 1889 年，他才僅僅 9 歲。

芭蕾舞學校的生活是非常嚴格的。小福金又天生地喜愛芭蕾，所以他門門課程都學得很好，例如音樂與美術，他不僅很熟練地學會了鋼琴和小提琴，而且還學會畫一手好畫。芭蕾自不必說，學生們主要練的就是這個。最讓小福金遺憾的是文學。因為學校裡不注重這門課，沒有什麼好教

師，所以他得不到適當的指點。雖然這門功課不好，但小福金依然自己去找一些文學名著來自學，從而也奠定了一些文化基礎。

小福金先後跟過許多老師。

第一位老師是卡爾薩文，是他為這些小傢伙啟蒙的。卡爾薩文有自己獨特的一套教學法，不但培養了眾多的大明星，更使自己的女兒卡爾薩文娜名揚天下。在這樣的老師指導下，福金學得很輕鬆。他輕而易舉地升入三年級，而且由於成績優秀，成為了免費的住讀生。

以後，福金又遇到一些老師，各有特色，也讓福金學到不少東西。

1898 年，福金畢業了，因為他學習成績一直優秀，畢業匯報時又得了一等獎，因此便輕而易舉地進入了瑪林斯基劇院，這時的福金已成為一個各方面才能都十分優異的好演員了。進入瑪林斯基劇院後，他便拜在名師約翰遜的門下，繼續深造。福金雖然是獨舞演員，但他跳過的角色很少，只在《雷蒙達》中扮過行吟詩人，在《睡美人》中扮過藍鳥，《天鵝湖》中的三人舞中也有他一個，福金還成為「最美的天鵝」—— 巴甫洛娃的第一位男舞伴。除此之外，福金擁有許多空閒時間。

好學的福金並不會坐等歲月空逝，他有自己的目標。在沒有演出任務的時候，福金自己經常出入於圖書館、博物館之中，由此，他為自己日後的創作打下了深厚的基礎。

1902 年，福金擔任帝國芭蕾舞校的教師。他先從低年級教起，後來由於工作出色，勝任高年級的教師。這裡有後來成為著名芭蕾舞星的尼金斯卡、洛波科娃等。

1905 年，福金為了給學生的表演課考試編導一部作品，從而開始了自己的創作生涯。—— 福金的第一部芭蕾舞劇是《亞西斯與該拉忒亞》，故事取材於希臘神話。年輕的福金使用了許多非傳統的方式，並且對古典

第四章　舞壇

芭蕾進行了很多改革，這種新式芭蕾當然遭到了人們的反對。最終，福金不得不用另一部傳統的舞劇去應付，但自此已顯示出了自己的創作傾向。

1906 年，福金在本劇團演員的邀請下，為他們在一個募捐大會上演出編導了《葡萄》，繼續採用了許多新的處理方式。演出得到廣泛的好評，當時的「古典芭蕾之父」彼季帕為他寫來賀信：「親愛的同事，為你的作品感到高興。繼續幹下去，你將成為一位偉大的芭蕾大師。」

偉大的馬里尤斯‧彼季帕沒有說錯，這位「古典芭蕾之父」預言了「現代芭蕾之父」的成功。

偉大前輩的讚譽讓年輕的福金興奮不已，這更堅定了他的方向。

1907 年，福金應邀為一次慈善演出編導一整臺晚會，他充滿自信地編導了《歐妮絲》與一部獨幕舞劇《蕭邦組曲》。

《歐妮絲》是一部二幕芭蕾舞劇，其情節淡化，突出了歡樂的氣氛，講的是一位羅馬貴族舉行盛大的宴會，一群美貌的女奴獻舞助興。其中有巴甫洛娃在羊皮酒囊上表演的七層面紗舞；有切辛斯卡婭表演的劍器舞；還有一段火炬群舞及三位化妝成黑皮膚的三位女演員表演的埃及少女三人舞等，最後這出埃及少女三人舞尤為讓人耳目一新。

1907 年，福金又為畢業學生設計了考試作品郇可爾迷達之宮》第二幕中的一場。這齣劇講述了一個怪異的故事，一位名叫維孔特的年輕人出門旅行，中途遇雨，只得借宿於一位老侯爵家裡，這位老侯爵卻是一個巫師。小夥子被安置在「阿爾米達之宮」的拱頂偏殿過夜，殿中懸掛著一幅漂亮的女妖壁毯，這個女妖就是侯爵供奉的本家女始祖阿爾迷達，壁毯下是一座由「愛情」與「時間」兩個角色支撐的大鐘。午夜時分，睡夢中的維孔特被「愛情」追求「時間」及「時辰」出現的吵鬧聲驚醒。他看見漂亮的女妖阿爾迷達現出人形，便不由自主地加入了群魔的舞蹈中，並且

一下子愛上了阿爾迷達。正當兩個人沉浸於愛河之中時，「時間」征服了「愛情」，——黎明到來了，人群消失得無影無蹤。女妖阿爾迷達又回到壁毯之上，維孔特恍惚中也回到睡夢中。這時老侯爵進來催小夥子趕路，小夥子卻看出了老侯爵竟是昨夜狂歡之國的國王。現實與夢幻讓他迷惑了，他衝向壁毯去尋找昨夜的情人，但馬上如觸電般拚命逃走，他已中了老侯爵的巫術，倒在大地上悽慘地死去。

1908 年 3 月 8 日，福金在瑪林斯基劇院又推出了自己的新作《埃及之夜》與《蕭邦組曲》的第二個版本。

《埃及之夜》展示了一幕迷人的愛情悲劇。在迷人的尼羅河畔，有一座廟宇，遠處是雄偉神祕的大金字塔與獅身人面像，獵手阿蒙與少女貝蕾妮深深相愛，並且已訂婚。但是，一次偶然的機會使阿蒙碰到了埃及女王克勒奧帕特拉，並且對女王一見鍾情，心甘情願地以生命換取一夜的雲雨。黎明，女王的丈夫、羅馬大帝安東尼即將歸來，女王準備了毒酒，已被迷惑的阿蒙一飲而盡，倒在地上。女王與安東尼乘船遠去，貝蕾妮在她的未婚夫身旁獨泣，並原諒了阿蒙。這時間阿蒙突然醒來，原來是慈悲的大祭司早已將女王的毒酒換成美酒，阿蒙彷彿做了一場夢。

福金的新式芭蕾獲得了成功，得到眾多觀眾的好評。但一些嫉妒的人與保守人士則對他大肆攻擊，福金的日子也很不好過。

這時，天才的舞蹈管理家佳吉列夫有備而來，邀請了瑪林斯基劇院的傑出人物組建了俄羅斯芭蕾舞團進軍巴黎。這批人士包括福金、巴甫洛娃、卡爾薩文娜、尼金斯卡以及貝尼金斯基等。這批傑出的藝術家創造了芭蕾史上最大的輝煌。這成為福金創作的鼎盛時期，他先後為佳吉列夫俄羅斯芭蕾舞團創作了許多部芭蕾舞劇，其中大多為福金一生的代表作，例如《阿爾迷達之宮》、《仙女們》、《克勒奧帕特拉》、《伊格爾王子》、

《火鳥》、《天方夜譚》、《彼得魯什卡》、《玫瑰花魂》以及《狂歡節》等尤為著名。俄羅斯芭蕾舞團一舉傾倒了巴黎，震驚了世界，福金也因此成為最負盛名的編導。尤其是《仙女們》這部舞劇，開創了無情節交響芭蕾之先河，福金也因而戴上了「現代芭蕾之父」的桂冠。

1914 年，福金總結了自己這十幾年的創作經驗，在英國《泰晤士報》上發表了著名的現代芭蕾宣言，提出了這種新型芭蕾編導的五項基本原則，為後者指明了芭蕾的前進之路。

福金這時正處在最輝煌的時期，但是卻決意離開佳吉列夫俄羅斯芭蕾舞團，因為他已忍受不了佳吉列夫對尼金斯基的過分寵愛與扶持。他覺得自己不應只為一個人設計作品，那樣會毀了他。

福金離開了這個群星聚集的俄羅斯芭蕾舞團，這個決定不僅讓俄羅斯芭蕾舞團走向衰落，也使他自己走向了衰落。也許，只有擁有傑出的演員才能創作出傑出的作品。

這之後，福金到處流浪。他又到過許多地方，又寫了許多作品，但其藝術水準已大為降低。最後，福金與夫人定居美國紐約。

1942 年，米歇爾福金在紐約去世。沒有隆重的悼念，沒有成群的子嗣，只有孤單的靈車載著他孤單地離去。但他那往昔的輝煌，那「現代芭蕾之父」的名字將被人們永遠追憶。

安娜·巴甫洛娃

1931 年 1 月 23 日，一位重病的婦人靜靜躺在潔白的床上。病床對面的牆上，是一幅巨大的油畫，一群美麗的白天鵝從水面上躍起，正揮動著翅膀，迎著柔和的太陽，長鳴而去。這位婦人面容清瘦，被重病已折磨得不成樣子，但依然透露著高貴的氣質。她靜靜望著畫中的天鵝。突然，她微微抬起頭，輕輕對身旁的女僕說：「準備好我的天鵝裙」。說完，她閉上眼睛，雙臂輕微地抖動了幾下，便沉寂不動了。女僕失聲痛

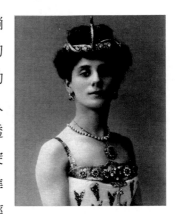

哭。噩耗傳出，倫敦劇場裡的芭蕾舞演出戛然而止，馬上奏起了《天鵝之死》，用以追念這位「為天下所有人跳舞」的偉大女性。

美國芭蕾史學家麗蓮·穆爾女士用美妙的詩來讚美這位偉大的女性：

「美，一個為生而死亦為死而生的主題。

一片漆黑後的一線光明，一個平凡瑣事中產生出的奇蹟，一柄光環與一種魔力。

美，一個她將會吶喊的福音，直到最隔膜者亦看到了那種喻天啟時分的火焰。

這位逝去的偉大的婦人依稀又穿上那潔白的天鵝裙，飛舞於天堂的空靈之際。」

她，名叫安娜·巴甫洛娃。

她是 20 世紀芭蕾舞臺上最偉大、最聖潔的天鵝。

巴甫洛娃於 1881 年 2 月 12 日出生在俄國聖彼得堡。

第四章　舞壇

　　巴甫洛娃家中並沒有人從事藝術。父親很早就扔下她們母女二人，獨自去了。家裡一切全靠作洗衣工的母親微薄的薪資維生。巴甫洛娃的童年充滿了辛酸與苦難，只有深愛她的母親才能讓這個敏感孩子感到生命的溫馨。

　　1889 年，平凡的母親做了一件她這一生最為榮耀的事。這年聖誕節，母親用洗衣積攢下來的錢帶小巴甫洛娃去瑪林斯基劇院看古典芭蕾名劇《睡美人》，小巴甫洛娃簡直高興壞了。她曾經從那扇高貴的劇場大門外經過許多次，每次她都用眼角偷偷地瞅上幾眼，高貴的人們湧進湧出，她覺得自己與這個神聖的殿堂隔著一條永沒有邊際的大河，她最高的奢望都沒有敢想去裡面看看，而且是與高貴的人們一起平等地坐在裡面看演出。她覺得自己簡直成了幸福的公主。

　　是的，小巴甫洛娃真的成了公主。

　　當母親牽著她的小手走進那富麗堂皇、整潔、漂亮的瑪林斯基劇院時，她以為自己是公主。在演出之時，當奧羅拉公主以輕盈的舞姿在臺上翩翩而飛之時，她以為自己就是那位公主。當演出結束後，她對母親說：「我要做臺上的公主。」小巴甫洛娃完全被芭蕾舞迷住了。母親這件偉大的聖誕禮物因而決定了巴甫洛娃的一生。

　　這之後，巴甫洛娃就一直懇求母親讓她去學芭蕾。開明的母親又一次做出一件意義重大的事，送小巴甫洛娃去帝國芭蕾舞學校學習。在這個嚴格的學校中，經過許多名師的指點，小巴甫洛娃逐漸成長起來。

　　1898 年，巴甫洛娃以優異的成績畢業，隨後便進入瑪林斯基芭蕾舞團做了臨時演員。小巴甫洛娃憑藉她無可挑剔的舞姿在短短幾年中成為女主角。

　　巴甫洛娃的成名作是《吉賽爾》。這是一部二幕芭蕾舞劇，被稱為

「浪漫芭蕾悲劇代表作」，是瑪林斯基芭蕾舞團保留劇目中歷史最悠久的。該劇由義大利明星格麗希於 1841 年在巴黎首演。由於該劇要求極高的表演天賦，一直沒有人能表演得完美。而年輕的巴甫洛娃一下子就抓住了劇情的精髓，她完美地勝任了這個角色，轟動了全城。從此，這個劇目一直由巴甫洛娃擔任。

巴甫洛娃不滿足這小小的成績，她知道自己的表演還有許多不足之處，於是她繼續拜名師學藝。先後跟索科洛娃、約翰遜、貝蕾塔以及切凱蒂求教。於是，巴甫洛娃的技藝更為精湛。

1907 年，巴甫洛娃準備為一場募捐義演表演一個節目，但一時找不到合適的作品，於是去請有「現代芭蕾之父」稱譽的福金幫忙。

福金一見到這位身材纖弱、氣質高雅的巴甫洛娃，就想到了法國作曲家聖‧桑的《天鵝》的旋律。他覺得巴甫洛娃最適合表演這個嚮往永生的高貴、純潔的形象，一隻因為太美而陷入孤獨的白天鵝以溪流般清澈的腳尖碎步從背台出現。一隻雪亮的聚光燈輕輕地守護著她，不讓她進入旁邊那沉沉的黑暗中去。她輕巧、纖弱，以不停的碎步舞著，追逐著那耀眼的光明。她在細碎的舞步中表達了生命的永久。她的手臂輕輕抖動，她的頭頸偶爾轉動，飽含了生命垂危之際無言的哀痛。最終，她倒下了，在一陣顫動著雙臂的原地旋轉中倒下了，頭仰望著光明。

巴甫洛娃因為這一場《天鵝之死》演出而享譽世界。其完美的舞姿，高雅的氣質使她獲得「不朽的天鵝」的稱號。《天鵝之死》成為巴甫洛娃最有名的代表作。從此，巴甫洛娃開始與福金合作，從而創造了一部又一部的傑作。例如《葡萄樹》、《歐妮絲》、《埃及之夜》、《阿爾米達之宮》、《蕭邦組曲》等。

演出的成功，使巴甫洛娃贏得了無數觀眾的心。他們如痴如狂地追隨

第四章　舞壇

她，保護她，以免這隻純潔、高貴的小天鵝受到一絲傷害。這讓敏感的巴甫洛娃尤為感動，她說：「我要為天下所有人跳舞。」

抱著這樣偉大的目標，巴甫洛娃不是只說不做的。她以自己為事業獻身的精神跳遍了四大洲，除了沒有人煙的南極洲她沒有走到之外，其他四大洲都留有她高貴、優雅的身姿。她走遍了世界，其中主要有倫敦、巴黎、柏林、南北美洲各國、日本、中國、菲律賓、緬甸、印度、爪哇、澳大利亞、埃及等等。她把永生的天鵝送到了世界各地。她啟迪了許多喜愛舞蹈的青年走上芭蕾之路。

1930 年 12 月 13 日，已身患重病的巴甫洛娃出乎意料地又在倫敦的格林馬戲院出現。觀眾為她的出現報以熱烈的掌聲，並給以親切的問候。巴甫洛娃在舞臺上又一次展現了她清純的，纖塵不染的，高貴的舞姿，那隻美麗的白天鵝又一次在舞動，在旋轉中完美地倒下了。但這一次是最後一次。

1931 年 1 月 23 日，成為人們記憶中永久的傷痛。

瓦斯拉夫‧弗米契‧尼金斯基

在 20 世紀的芭蕾舞臺上，安娜‧巴甫洛娃以其純潔、高貴的「天鵝」形象獨占一隅，展示了一片純潔、安寧的聖地。在這一時代，另有一位同樣著名的芭蕾巨星也自創一派風景，他就是享有「空中火焰」美譽的瓦斯拉夫‧尼金斯基。他以自己高超的空中動作抓住了無數觀眾的心。

尼金斯基的空中動作可以說無與倫比。他可以隨時起跳，軀體直立著一次躍入空中，兩腿前後交叉八次、十次對他來說不費吹灰之力，充分展示了男性的陽剛之美。

尼金斯基於 1890 年 2 月 28 日在俄羅斯的烏克蘭境內的基輔出生。這是一個舞蹈世家。父親福馬‧尼金斯基是華沙國家芭蕾舞團傑出的性格舞演員，母親艾麗奧諾拉‧貝蕾也是芭蕾演員，而且他的祖父母以及以上幾代也都是舞蹈藝術家。在這樣一個環境中，注定要出現偉大的天才。果然，從小在父母的薰陶下，尼金斯基家族出現了兩位偉大的芭蕾大師：瓦斯拉夫‧尼金斯基與其姐姐布羅尼斯拉瓦‧尼金斯卡。

尼金斯基在波蘭首都華沙度過了平淡的童年。後來，父母把他送進聖彼得堡帝國芭蕾舞學校。在學校裡，小尼金斯基如魚得水，很快在學校中嶄露頭角。於是，學校中的芭蕾大師們更加悉心教導他。

1908 年，尼金斯基以優異的成績畢業，立即被當時的芭蕾女明星切辛斯卡婭看中，邀請他做了男舞伴。

由於尼金斯基天才的跳躍與旋轉，許多名家都邀請他做舞伴。例如，

第四章　舞壇

他曾先後為安娜‧巴甫洛娃以及卡爾薩文娜等大明星做過舞伴。

　　不久，尼金斯基被邀請作俄羅斯芭蕾舞團的男主演。1909 年 5 月，這個由「現代芭蕾之父」稱譽的編導家福金，以及著名芭蕾女演員巴甫洛娃與卡爾薩文娜以及我們的尼金斯基組成的俄羅斯芭蕾舞團在巴黎首戰大捷。因為尼金斯基的出色表演，他成為最得寵愛的孩子。從巴黎回來之後，俄羅斯芭蕾舞團的領導者佳吉列夫更為讚賞尼金斯基。於是，他有了一個以尼金斯基為首的芭蕾舞團的宏偉藍圖。

　　1911 年，尼金斯基在與卡爾薩文娜合作浪漫芭蕾悲劇名篇《吉賽爾》時，由於忘了在緊身褲上套上一條遮羞的短褲，被當時正在包廂中的杜瓦格爾皇后斥為大逆不道的醜行，瑪林斯基劇院讓他反省。尼金斯基隨即辭職，卻遂了佳吉列夫的心。

　　由於尼金斯基的俄羅斯芭蕾舞團聲勢大增，福金為尼金斯基編寫了《玫瑰花魂》與《彼得魯什卡》兩部名作，都獲得了巨大成功。

　　《玫瑰花魂》講述了一個美好夏夜的故事。一位妙齡少女手裡握著一枝鮮紅的玫瑰在一所窗戶大開的房子裡甜甜地睡著。忽然，那朵玫瑰滑落到地上，這時，玫瑰花魂從閃爍的星空出現，他輕輕飛入窗戶，在那裡輕盈地舞著，如同那凋落的玫瑰花瓣在風中飄動，偶爾才與地面接觸。接著，玫瑰花魂飄向了沉睡中的少女，用甜美的香氣喚醒她與自己共舞。正當兩人舞興盎然之時，玫瑰花魂突然惆悵地停止了舞動，用嘴唇輕吻過少女的前額，便消失在閃爍的星空中，只留下那可愛的少女在似夢非夢的愛情回憶中徘徊，沉醉。

　　這個芭蕾舞劇於 1911 年 4 月 19 日在蒙特卡羅首演。由尼金斯基與卡爾薩文娜這兩位巨星聯手演出，使得劇情更富表現力。幾個月之後，在巴黎又演出了另一部《彼得魯什卡》，著力展示了尼金斯基非凡的演技。

1912 年 5 月 29 日，由尼金斯基編導的《牧神的午後》在巴黎首演。
這是他編寫的第一個劇本。

一座綠草覆蓋的小山，一潭被綠樹環繞的碧綠的湖水。半人半羊的牧
神正在樹旁沉睡。他內心充滿了青春的騷動與幻想。在這個烈日炎炎的午
後時分，一群亭亭玉立的仙女向湖邊走來，正準備在清澈的湖水中洗去夏
日的憂傷。牧神按捺不住本能的衝動，他迅速向美麗的仙女們跑去，這半
人半羊的怪物把仙女們驚得四處逃散，慌亂中，有位仙女遺落了一條披
巾，牧神欣喜地拾起，把她當作了夢中情人。

這幕展示了人性衝動的劇只有 12 分鐘長，但是卻已讓傳統的觀眾們
目瞪口呆，保守者痛罵，激進者喝彩，劇場裡亂成一片。終於人們安靜下
來，贊成者取得了絕對的勝利，紛紛要求再演一場。佳吉列夫也興奮異
常，滿足了觀眾的願望。這可是俄羅斯芭蕾舞團有史以來的第一次重演。

1913 年 5 月 29 日，尼金斯基的又一部現代芭蕾舞劇《春之祭》又展
現在觀眾面前。這幕舞劇著力表現遠古人的生命衝動，歌頌的是人類強悍
的生命力。那粗厲強勁的音樂，動作熱情奔放的舞姿，一開場就引起了巨
大的混亂，幾乎使得演員沒辦法演完，因為觀眾太狂熱了。驚叫、憤怒的
責罵響成一片。這種現代的氣息與傳統思想發生了劇烈的衝突，最終在巴
黎引起了巨大震動。

這到底是一出什麼樣的劇作呢？

在蒼茫的俄國土地上，遙遠的原始部落時代展示在我們面前。全曲分
為兩部分：第一部分是「大地崇拜」。春天來臨，大地甦醒，一對對男女
以性媾動作展示了生命復歸的生殖崇拜儀式。第二部分，「祭祀儀式」。
山頂上聚集了部落的人群。少女們推選出一位公認為最美的少女去做一年
一度的祭祀犧牲。這位幸運的處女一直用最美的舞姿跳著，直到最後慢慢

第四章　舞壇

地倒在地上死去。

　　這種完全現代化的芭蕾舞劇第一次展現在那些在典雅、古老的文明中長大的觀眾面前，當然不被接受了。但是，從此尼金斯基的名氣更大。

　　1913 年，俄羅斯芭蕾舞團遠赴南美各國演出。這次出行中，尼金斯基得到了自己的幸福的婚姻，這讓佳吉列夫非常生氣。於是將這對夫婦全部開除。這樣，尼金斯基結束了自己輝煌的時代。

　　1914 年，尼金斯基自己組建了一個小型芭蕾舞團，遠赴倫敦演出，但由於經營不善，劇團因虧損而倒閉。不得已，尼金斯基跟隨妻子去了奧匈帝國。但此時因為俄國正與奧國交戰，尼金斯基被當作敵人關進集中營。後來，在佳吉列夫與美國紐約大都會歌劇院的幫助下，死裡逃生。

　　1916 年 4 月 12 日，尼金斯基再次與佳吉列夫合作，舉行了自己的訪美首演式。但是佳吉列夫自知已難挽回舊愛，演出之後，便悄然回國，由尼金斯基負責劇團工作。但尼金斯基已身心疲憊。這年秋天，尼金斯基在紐約大都會歌劇院公演了自己最後一部舞劇《蒂爾·奧伊倫斯皮格爾》，但反映平平。演出之後，尼金斯基率團返回歐洲。這時，尼金斯基已表現出了精神病症狀。

　　1917 年夏天，尼金斯基在烏拉圭的蒙特維多作了自己的告別演出。他只在《仙女們》中跳了一段瑪祖卡舞，就已身心交瘁了。

　　回到歐洲之後，尼金斯基與夫人移居瑞士。這時他已患上嚴重的精神病。1919 年初，尼金斯基被送入瘋人院。據專家分析，尼金斯基的病來自遺傳，其父兄都有這種症狀。

　　1950 年 4 月 8 日，尼金斯基逝世。他的墓被安排在 18、19 世紀芭蕾代表人物維斯特裡與戈蒂埃兩人的墓穴旁邊。這位過早地燃燒完自己的芭蕾巨星就這樣默默消逝了。

　　純美的「天鵝」早已飛去，留下的形象依然清晰。「火焰」焚盡了，
沒有灰燼，只有觀眾獨自的嘆息。

● 瑪莎‧葛蘭姆

瑪莎‧葛蘭姆 1894 年 5 月 11 日出生在美國東部的賓州山區。其後不久，一家人遷到了加州。她們一家非常幸福，父親是個醫生。從小就培養孩子們對生活與自然的興趣。有一天，父親把一小塊帶水的玻璃片拿給小葛蘭姆。問：「你看見了什麼？」「清水！」小葛蘭姆用童稚的聲音高聲答著。「清水乾淨嗎？」父親接著問，「當然乾淨！」父親搖了搖頭，把玻璃片放到顯微鏡下，讓女兒湊過去瞧瞧。葛蘭姆很奇怪，有什麼

好看的呢？葛蘭姆瞇起眼睛朝小圓筒裡瞧去。她猛地叫起來，那裡面充滿了不知名的、奇形怪狀的小東西。它們都不停地蠕動著，這是哪兒來的，可把她嚇壞了。她經過反覆檢查，這才確信這些東西都是那清水中的。父親說：「水看上去很乾淨，其實並非如此，世界充滿了奧祕，就等著你去探索。」從此，小葛蘭姆對那些神奇的小生命充滿了神祕感：「原來生命到處都有呀！」

葛蘭姆中學畢業後，出於對舞蹈的熱愛，她覺得舞蹈的每個動作都充滿了生命的魅力。

葛蘭姆投入當時著名的現代舞名師 —— 丹妮絲與肖恩夫婦門下。父母也非常願意這個渾身充滿活力的女兒能夠在耀眼的舞臺上展現自己的風采。那一天，父母把小葛蘭姆打扮得漂漂亮亮的，然後用車直接把她送到當時丹妮絲與肖恩夫婦的駐地洛杉磯。那天晚上，是小葛蘭姆永遠不會忘記的。因為，父親給她買了第一束花佩戴在胸前，那是清麗秀雅的紫羅

蘭。小葛蘭姆突然感覺到，她的所有的美麗都盡在舞蹈之中。

　　丹尼絲、肖恩夫婦是當時美國最負盛名的現代舞名師。聰慧的葛蘭姆在這對老師的悉心指導下，透過自己刻苦的學習、訓練，她進步之快讓所有人都驚奇。連丹尼絲、肖恩這對夫婦也不得不佩服小葛蘭姆的天賦與毅力。要知道，葛蘭姆並不是一直在老師身旁學習。她只是在暑假期間才能親自登門求教，大部分時間是她自己練習，不懂的地方只能透過書信求教。但是，葛蘭姆不但絲毫不比別的學生差，而且是其中尤為出色的一個。葛蘭姆跟丹妮絲與肖恩夫婦學習現代舞，跟音樂家路易‧霍斯特學習音樂，跟野口勇習得了形體的空間表現力，這是葛蘭姆風格的重要基礎。直到後來，葛蘭姆依然經常提到這些對她有重要影響力的老師與朋友，她從各種藝術中感受到生命力的強悍。

　　1923 年，葛蘭姆離開丹妮絲與肖恩這對恩師，開始自己闖蕩舞臺，不久她就創出了一種獨特的風格，這種風格是根源於一切古老民族的神話中生命的復甦。葛蘭姆一邊演出一邊到各地學習傳統的民間舞蹈與音樂，研究當地的神話傳說。就這樣她漸漸成熟起來。

　　1926 年，葛蘭姆舉辦了自己的首場獨舞演出。她以自己編導的舞姿在臺上盡情展現了自己的風格，給觀眾以巨大的衝擊力，當時便轟動了全城。這之後，葛蘭姆創辦了自己的舞蹈劇團，開始招收弟子。但是，因為團裡沒有男演員，葛蘭姆認為這只是個舞蹈組。直到 1938 年，埃裡克‧霍金斯這位著名的舞蹈演員進入劇團，這才使葛蘭姆大為欣慰。從此，開始了葛蘭姆舞團的輝煌時代。

　　埃裡克‧霍金斯接受過專業系統的芭蕾訓練。這位優秀的芭蕾演員為葛蘭姆的教學增加了新的內容，從而更加全面地提高了演員們的素養。此外，霍金斯的到來對葛蘭姆的愛情也產生了巨大影響，從而激發了葛蘭姆

第四章　舞壇

的藝術激情，在葛蘭姆的舞蹈動作中突然增加了戲劇性，從而使葛蘭姆的作品更加完美。

從此葛蘭姆創作了一部又一部的傑出作品。葛蘭姆舞團漸漸揚名世界。團裡的演員也越來越出色。例如，有位叫金‧埃德曼的女演員，她也是 1938 年進入葛蘭姆舞團的。有一次，舞團要趕去波士頓，時間急迫，金‧埃德曼卻在舞團就要出發的前幾天才趕回來，她所扮演的角色她還不知道呢。團裡上下全都很著急。金‧埃德曼投入緊張的排練中去，令人驚訝的是，她以短短的 10 天時間出色地掌握了 5 部作品。整個劇團在歡呼的同時對她敬佩萬分。這種能力在葛蘭姆舞團的演出史上是空前絕後的紀錄。

葛蘭姆以生命的韻律來創作舞蹈。當她創作時，她沉浸在自己的內心衝動中，這裡沒有音樂，只有節奏。她用形體的語言盡情地表達她對生命的理解。一部作品編出之後，作曲家路易‧霍斯特能夠為她寫出配合得天衣無縫的旋律。這不能不讓人驚奇。

葛蘭姆說：「人總是會有一種慾望的，這種慾望就是需要。捲進了激情的漩渦之中，陷入生活的直接需要和眼前的重要意義中就是不可避免的，這就像個孩子似的，被一種神祕的生活力量所驅使。當一個孩子說，現在，除了現代，一切都不存在 —— 過去與未來都不存在時，他就只注重於眼前了。而對我來說，這種慾望就是生的慾望，就是愛的慾望，就是乾的慾望，在世界上建立一種新秩序的慾望。有這種慾望是個負擔，但又是個極大的特權。」

葛蘭姆取得了巨大的成功。美國著名舞蹈表演家、編導家及理論家艾格妮絲‧德‧米爾女士稱葛蘭姆舞團是「20 世紀劇場藝術中最強壯而富有創造性的力量和美國舞蹈傳統的真正代表，可與全盛時期的佳吉列夫俄羅

斯芭蕾舞團及日本大型歌舞伎相媲美。」

　　但是，這個偉大的葛蘭姆舞團曾經經歷了一次重大的挫折。

　　1969 年，75 歲的葛蘭姆因身患重病，不得不告別了舞臺，這讓她痛不欲生。因為，表演便是她的生命。此後，葛蘭姆孤獨絕望，一蹶不振，並一度將舞團與舞校棄之不顧，葛蘭姆舞團日漸衰落。

　　這時，一位叫做雷諾德・普洛斯塔的小夥子出現在這位舞蹈大師的面前。在他的鼓勵下，葛蘭姆終於重新抬起了頭，並以極大的熱情重新投入工作。她重新面對自己一手創辦的舞團與舞校，繼續創作、編導。由於她已不繼續跳舞，她就坐在椅子上指導示範。葛蘭姆舞團迎來了新的春天。

　　葛蘭姆以極大的毅力，又推出了《夜歌》等 26 部新作。聲勢依然不減當年，要知道，到 1988 年 5 月 19 日，這位女前輩已經 95 歲了，但她依然充滿了工作的激情，她已經把自己等同於葛蘭姆舞團了。每一部作品的成功演出，就等同於她自己的演出。她雖然不在臺上，但她的靈魂與演員們一同舞蹈。1989 年，葛蘭姆又率領她的葛蘭姆舞團舉行了盛大的回顧式演出，這成為她最後的傑作。

　　美國最權威的舞蹈批評家之一、《紐約時報》的安娜・吉賽爾柯芙女士對此評論道：「葛蘭姆的這些作品一個接一個地誕生，構成了任何其他現代舞團都無法自誇的保留劇目」。

　　其後不久，葛蘭姆病情加重，住進醫院。1991 年，葛蘭姆與世長辭。

　　葛蘭姆一生為舞蹈事業作出了巨大的貢獻。她的葛蘭姆舞校為美國培養出了許多著名的舞蹈演員，其中尤為突出的是默斯・堪寧漢，他的功績可以與老師相媲美。葛蘭姆的訓練體系與默斯・堪寧漢的訓練體系及霍塞・林蒙的訓練體系被稱作世界現代舞訓練中最科學的三大體系。此外，葛蘭姆一生編導了多達 178 部舞劇，其中名作眾多，例如《原始神祕》、

第四章　舞壇

《致世界的公開信》、《阿帕拉契亞的春天》、《心之窟》、《夜之旅》及《春之祭》等等。

她的貢獻是無與倫比的。葛蘭姆被西方藝術評價家與佛洛伊德、史特拉汶斯基、詹姆斯‧喬伊斯及畢卡索等列在一起，她是 20 世紀裡改變了人們觀察與思考方式，打破陳規陋習者之一，並為古典芭蕾術語提供了經典性的選擇。

「我害怕在鋼絲繩上冒險，我害怕冒險地步入未知世界。創作任何真正新的東西就像進入太空一樣，要麼你找到一個行星，要麼你永遠也找不到行星，要麼你自己完全地消失掉。」瑪莎‧葛蘭姆如是說。

葛蘭姆以一生的精力來追求那種神祕的生命力量。她一生最崇拜的就是充分展現了人性美的義大利著名戲劇演員杜絲以及俄國著名的芭蕾演員巴甫洛娃。她嚮往著充滿生命氣息的古希臘羅馬時代。就這樣追求著生命的衝動，在世間輕舞了一個世紀，並且將在無數人心中舞動一生。

《瑪莎‧葛蘭姆技術六代人》這一盛大的紀念活動於 1988 年 5 月 19 日在美國紐約如期開始了。這是由瑪莎‧葛蘭姆協會與亞洲協會共同舉辦的。

大會於上午 10 點鐘正式開始。漂亮的莉拉；艾奇遜‧瓦萊斯禮堂裡聚集了美國現代舞蹈中的名流，其中不少人已是世界舞壇上的大師。他們都是葛蘭姆的親傳弟子。從葛蘭姆自己在「美國現代舞的奠基人」——丹妮絲與肖恩夫婦那裡學藝師滿一直到現在的 60 多年間，葛蘭姆前後一共培養了六代舞蹈家，有的已是舞臺前輩，有的是剛畢業的青年。這次聚會真可謂是葛蘭姆門派大會師。

與會者暢談了自己從恩師那裡得到的巨大恩惠，也同時披露了許多未曾公布於眾的葛蘭姆的生活細節。

例如，據梅森先生透露，葛蘭姆自從 1923 年從丹妮絲、肖恩那裡獨立之後，她之所以另創一路舞徑，一方面是為自己求得更人的發展，另一方面卻是迫於無奈。原來，葛蘭姆雖然學得了老師丹妮絲、肖恩夫婦的精湛技藝，但是這一對夫婦卻要求葛蘭姆不能擅自使用自己一派的技藝，除非葛蘭姆能夠付 500 美元買去這種技藝的使用權。當時葛蘭姆剛剛畢業，連吃飯都很困難，她上哪兒去弄這 500 美元？她對這對夫婦的做法非常不滿，便決心要創出自己的一套風格，不要使用老師的任何技藝。不久，她便創出了自己非常拿手的胯至脊椎至肩部收縮與放鬆動作。

艾爾斯・吉爾摩女士是著名的美籍日本現代雕塑家野口勇的妹妹，是她促成了葛蘭姆與自己的哥哥之間多次的成功合作。她說，葛蘭姆的藝術世界是建立在呼吸與脊椎的收縮與放鬆動作基礎上的。在早些時候，葛蘭姆從墨西哥回來，受墨西哥本土風情的啟發，編導了《原始神祕》。但當時演員們因為衣服太緊而無法自由活動，竟被《紐約時報》稱為「黑老鼠」。

美國著名舞蹈攝影師芭芭拉・摩爾根女士展示了葛蘭姆早期的劇照及教學示範照的幻燈片，那一個個充滿生命力的動作依然讓觀眾們激動得無法安靜。

接著許許多多的葛蘭姆弟子紛紛講述了自己記憶最為深刻的一件事。這些事都從側面揭示了葛蘭姆偉大的一生。

葛蘭姆曾經說過：「舞蹈是最好的交流。人體不會撒謊，動作從不會撒謊。我對觀眾是否理解我的動作並不感興趣，我感興趣的是他們對我動作的感覺。我要的是直覺，而非理性的感覺。我要讓觀眾自己去感受，感受到生命的湧動。」

第四章　舞壇

第 五 章

影 界

查理・卓別林

查理・卓別林於 1889 年 4 月 16 日生於英國倫敦一個貧苦的喜劇演員家庭，他的童年生活極端困苦。5 歲時卓別林就登臺表演，最後成為當代最偉大的喜劇大師、傑出的電影藝術家。卓別林一生創作了 80 多部電影，他是自己電影的編劇、總導演、主要演員，在多數場合又是剪輯導演。隨著有聲片的出現，他又成了自己電影的作曲家。這是電影史上從未有過的奇蹟。這個幾乎沒有受過學校正規教育的人，以他超人的才華和淵博的知識，解決了自己在電影製作過程中所 產生的一切難題，從而使自己的電影獨樹一幟，達到高度的統一、精美和完整。

卓別林在 1912 年隨劇團到美國巡迴演出路經紐約時，被美國喜劇電影之父賽納特一眼看中，同他簽訂了去好萊塢的合約。到了好萊塢賽納特的啟斯東公司後，卓別林拍攝的第一部電影《謀生》並沒有給觀眾任何有關流浪漢即將出現的啟示。在拍攝第二部電影時，公司通知他洛杉磯正在舉行一場汽車比賽，要他設法搞一身滑稽打扮，扮演一個在現場拍攝電影的攝影師。接到通知的卓別林迅速沖到化妝間，隨手抓過以「畔哥」聞名的丑角的肥大褲子和他的假髮假須。破皮鞋是在化妝間的角落裡撿到的，尺寸也明顯過大。禮帽、手杖和過於窄小的上衣也都是那天上午隨手撿到的。在拍攝的過程中，卓別林想起了倫敦街頭一個老攤販橫著走路的滑稽步伐，將此本能地借用了過來。這一切都完全不是出於事先的精心設計，

而應當說是偶然的湊合，然而卻在不知不覺中創造了不朽的流浪漢形象。

在啟斯東公司，卓別林大約拍了五部喜劇片後，覺得這些搞笑片不能表現他對幽默的理解，便要求自編自導自演一部喜劇片。這部電影名叫《遇雨》，電影上映後，挺招人笑而且挺賣座。以後卓別林便自導自演自編自己的所有喜劇片。從此，電影上只要出現啟斯東公司的廣告，觀眾便一陣騷動和興奮，卓別林剛在電影上出現，觀眾就發出歡暢的笑聲。

合約期滿後，卓別林又到過愛塞耐公司、紐約互助公司和第一國家電影公司。和第一國家電影公司簽訂合約時，卓別林 29 歲，已是一個百萬富翁。在這裡，卓別林拍攝了轟動全球的《狗的生涯》、《從軍記》、《尋子遇仙記》等。《尋子遇仙記》被評為一流的藝術品。這時的卓別林已紅遍美國，而且整個世界都在為他發狂。

在長期的拍片過程中，卓別林開始發現了他偶然創造的流浪漢形象的深刻意義。離開啟斯東公司後，流浪漢形象不再只是單純地挨打出醜，而是越來越表現出深沉的感情，越來越具有現實生活中無處不有的「小人物」共同的悲劇色彩。在觀看卓別林扮演的流浪漢電影時，觀眾發現，自己的笑聲幾次都突然被淚水噎住。

卓別林從 1919 年開始自行集資建廠，成了好萊塢第一個真正獨立製片的藝術家。從 1920 到 1940 年代，卓別林拍出了他一生中最傑出的作品《淘金記》、《都市之光》、《摩登時代》、《大獨裁者》等。

眾所周知，卓別林一生中多次結婚，另外還有許多的女人，但卓別林把他所有的愛都給了他最後的妻子烏娜。烏娜是諾貝爾獎金獲得者、著名的劇作家尤金‧奧尼爾的女兒。這位高貴的女人嫁給 54 歲的卓別林時只有 18 歲，他們一同生活了 30 多年，她為卓別林生了 7 個兒女。卓別林在烏娜嫁給他後寫道：「我們開始了天作之合的最幸福的生活，我一心只想

第五章　影界

將一切都毫無保留地獻給她。」1977 年 12 月 24 日，卓別林在聖誕夜去世時，烏娜和他的 7 個兒女隨侍在側。

謝爾蓋‧米哈依洛維奇‧愛森斯坦

他用豐富的感覺、大膽的創造，在實踐中建立了電影蒙太奇理論。

1926 年 1 月 1 日，《戰艦波將金號》在莫斯科金碧輝煌的大劇院首映，立即引起了轟動，此後幾乎映遍了全世界的銀幕。這樣，當人們提到蒙太奇理論時，總會把它同愛森斯坦的名字以及他的電影《戰艦波將金號》連繫在一起。因為誰也不能否認這樣一個事實：儘管蒙太奇在電影藝術形成初期就產生了，許多導演也在實踐中採用這一手段；但他們都還是實踐家，沒有像射爾蓋‧愛森斯坦那樣，把蒙太奇表現手段系統總結為理論。

愛森斯坦於 1898 年 1 月 23 日生於前蘇聯拉脫維亞的里加城。1918 年參加紅軍，從事宣傳畫與美術設計；1920 年到 1924 年從事戲劇工作；1923 年，他發表了第一篇理論文章《雜耍蒙太奇》；25 歲時，愛森斯坦遵照前蘇共中央指示，拍攝了全世界為之震驚的、劃時代的著名電影《戰艦波將金號》。該電影生動地再現了 1905 年 6 月發生在波將金號戰艦上的兵變，其精確嚴整而又極富表現力的畫面結構，含義深刻、節奏鮮明的蒙太奇，罕見的、變化多端的導演手法，對電影攝影機各種可能性的運用，大膽而鮮明的電影隱喻……不僅向世界宣傳了年輕蘇維埃電影藝術的存在，而且還為電影的發展揭開了新的一頁。該電影成為人們讚賞、研究和仿效的對象，成為名列前茅的世界十大經典電影之一。

第五章　影界

　　對於這部電影，卓別林稱它為「世界最優秀的電影」；美國電影藝術與科學學院稱它為 1926 年最佳電影；在巴黎，它榮獲了藝術展覽會的最高獎；甚至連德國納粹頭目戈培爾看完這部電影後也不得不表示欽佩，並命令德國電影界也要拍攝出這樣的電影。但這部具有鮮明政治傾向的電影，也引起了一些資本主義國家的恐慌和反對。在美國，這部電影被大加刪減，反動的三 K 黨還要當局驅逐正在美國訪問的愛森斯坦，因為他們認為愛森斯坦「比十個紅軍師還厲害」。

　　愛森斯坦奠定和發展了以美學原則為根據的蒙太奇理論，這是他對電影藝術最大的貢獻。他所拍攝的為數不多卻極為珍貴的電影和他的一系列著作就充分地說明了這一點。然而不幸的是，愛森斯坦過早地於 1948 年 2 月 11 日與世長辭了，留下了許多未能完成的工作：電影《伊凡雷特》下集；一冊關於電影導演的書；一些論述彩色與主體電影的文章。

亞佛烈德‧希區考克

亞佛烈德‧希區考克是舉世公認的「懸念」大師。他曾經給懸念下過一個十分著名的定義：假如你要表現一群人圍著一張桌子玩牌，然後突然一聲爆炸，那麼你便只能拍到一個十分呆板的，炸後一驚的場面。從另一個角度看，雖然你是表現這同一場面，但是在打牌開始之前，先表現桌子下面的定時炸彈，那麼你就造成了懸念，並牽動觀眾的心。

希區考克生於倫敦，1925 年開始獨立執導電影。他一生導演監製了 59 部電影，300 多部電視系列劇，絕大多數以人的緊張、焦慮、窺探、恐懼等為敘事主題來設置懸念，故事情節驚險曲折，引人入勝，令人拍案叫絕。1939 年他應邀去好萊塢，次年拍攝了《蝴蝶夢》，獲該年度奧斯卡最佳電影金像獎，從此定居美國直到逝世。

希區考克的作品並非只靠懸念吸引人，其內涵要深刻得多。他對人類的心理世界有著深刻的體悟。作為一個大師級人物，希區考克對人性的看法是相當冷靜的，甚至可以說是非常冷酷的，他毫不留情地指出了現代社會的荒謬。

他作品中的人物大多有些變態，備受焦慮、內疚、仇恨或情慾的折磨。希區考克對變態心理學有著持久的興趣，他對殺人狂的一段評論，很典型地表明了他對這類人的態度。他說：「人們常常認為，罪犯與普通人是大不相同的。但就我個人的經驗而言，罪犯通常都是相當平庸的人，而且非常乏味，他們比我們日常生活中遇到的那些遵紀守法的老百姓更無特

第五章　影界

色，更引不起人們的興趣。罪犯實際上是一些相當笨的人；他們的動機也常常很簡單，很俗氣。」希區考克認為人是非常脆弱的，他們經不起誘惑。他說：「人們正派和善良的品格可能是天賦的，但常常經不住嚴格的考驗。」於是我們在希區考克的作品中，看到一個個受到誘惑的靈魂逐步地脫去人性的外衣，滑向罪惡的深淵，越陷越深，難以自拔，最終是害人害己。

希區考克的作品結構巧妙，這是為世人所公認的，以致形成了一種「希區考克模式」：故事的結局曲折驚險，出人意料，其中不乏黑色幽默式的場面。

文如其人，希區考克能成為一位藝術大師，這與他的個性有很大的關係。希區考克對人生抱著一種奇怪的恐懼感。他認為，駭人的東西不僅潛伏在陰影裡，而且潛伏在隻身獨處的時候，有時當我們和正派、友好的人在一起時，也會感到十分孤獨、險象環生和孤立無援。另外，在希區考克的內心深處，總有一種莫名的焦慮，一種絕望的感覺。他的那部電影《破壞者》初次放映時，在廣告上加上了「當心背後有人」的副標題，這是很有象徵意義的，暗示了希區考克本人具有無時不有的偏執的疑懼。

希區考克的藝術的別具一格的主題，通常被認為是一種懸念，但是，更準確地說，那是一種焦慮。例如，他非常害怕和警察打交道，以致到了美國後，幾乎不敢開車出門。有一次，他驅車去北加州，僅僅因為從車中扔出一個可能尚未完全熄滅的菸頭而終日惶惶不安。希區考克是一個難以捉摸的人。雖然他身處名利場中，卻離群索居，怕見生人，整天在家裡跟書籍、照片、夫人、小狗、女兒為伍，只與很少幾位密友往來。

希區考克也許有點古怪，難以理解，但至少有一點是肯定無疑的，那就是他是一個獻身藝術的人。他主要關心的是如何拍出一部傑作，而不是

賺錢（雖然錢也會隨之滾滾而來）。希區考克不參加各種社交聚會，不跟妖豔的女影星廝混。他除了拍片之外，的確是一心不二用的。他把全部精力都用在準備製片上，他事先籌劃一切，直到最後一個細節，並且全神貫注、兢兢業業地去實現他的計劃。有人問他，要是讓他自由選擇職業的話，那他願意做什麼，或者在他一生中想做什麼。他回答說：「我不知道，我愛畫，但我不會畫；我愛讀書，但我不是作家。我只懂得製片。我絕不會退出影界，除此之外，我還能做什麼呢？」

因而，對於希區考克來說，電影彷彿是這麼一種手段，它能使驚恐不安、經常受著莫名其妙的內疚和焦慮所折磨的人們，透過導演對劇中人物進行巧妙的安排來排除內心的痛苦；對於希區考克來說，電影似乎是一種工具，那就是在他確認人們需要他的地方，可以暫時從精神上來支配人們和擁有人們。

為了表彰希區考克的一生對電影藝術作出的突出貢獻，1979 年，美國電影藝術與科學學院授予他終身成就獎；1980 年，英國女王伊麗莎白二世封他為爵士。希區考克是一位對人類精神高度關懷的藝術家。

英格瑪‧柏格曼

1918 年 7 月 14 日，英格瑪‧柏格曼出生於瑞典烏普薩拉的一個具有濃厚宗教氣氛的家庭。父親英格瑪‧柏格曼是位虔誠的路德教徒，曾長期擔任牧師。母親是一位上層階級出身的小姐，任性而孤僻。父親對伯格曼的管束嚴厲到臻於殘忍的程度，伯格曼的童年生活籠罩著一種嚴峻、壓抑的氣氛，這一切對伯格曼後來的創作有著極為深刻的影響。伯格曼從小就好幻想。他自己說，有一次，聽到鄰居家的鋼琴聲，他就突然想

像到維納斯站在他的窗前。也許正是他非凡的想像力，才使他導演的電影獨具風格。有位評論家曾這樣說，「想像力與銀幕動作的完美結合，是伯格曼電影的一大特色。」好幻想，對社會與家庭的叛逆心理，舉止隨便，不重衣冠，這些都是伯格曼的與眾不同之處。從 1948 年起就為他擔任攝影的古納‧費雪曾這樣描述與伯格曼第一次見面時的情景：「有一次，我們在辦公室審片，進來一位衣衫襤褸的年輕人，進門後一言不發就往地板上一躺，拿手臂當枕頭，半個小時連一聲都不吭，最後也不與人說聲『再見』就走了。」

1937 年，伯格曼進入了斯德哥爾摩大學攻讀文學和藝術史，他閱讀了大量莎士比亞和斯特林堡等著名戲劇作家的作品。同時，他經常出沒於學校的學生業餘劇團，編寫劇本、導演戲劇、飾演角色，大學畢業後在哥德堡、赫爾辛堡、斯德哥爾摩皇家劇院擔任過戲劇導演，這為他日後的電影編導生涯打下了扎實的基礎。1944 年伯格曼寫出了第一個電影劇本

《折磨》，尖銳地抨擊了瑞典的學校教育制度對學生的粗暴、專制和殘酷壓迫，由阿爾夫‧斯約堡拍成電影。1945 年伯格曼執導了他的第一部電影《危機》。50 年代初，伯格曼在電影藝術上成熟起來。50 年代中後期，隨著《夏夜的微笑》、《第七封印》、《野草莓》、《魔術師》等電影的拍攝完成，伯格曼躋身於世界著名導演的行列。六七十年代，伯格曼的大多數作品都是在用攝影機窺視人的靈魂，如《沉默三部曲》，即《猶在鏡中》（1961 年）、《冬日之光》（1962 年）和《沉默》（1963 年），以及《假面》（1966 年）、《恥辱》（1968 年）、《呼喊與耳語》（1972 年）等等。這一時期，伯格曼多採用室內心理劇的結構形式，在看似狹小的空間裡展示人的內心無比廣闊的時空變幻。1977 年伯格曼拍攝了反納粹電影《蛇蛋》，1978 年拍攝了他的最舞臺化的電影《秋天奏鳴曲》，描寫事業與家庭的矛盾、母親與女兒之間的隔膜，以及她們之間又愛又恨的相互關係。電影由英格麗‧褒曼主演。1981 年，伯格曼著手拍攝他自稱為「最後一部電影」的《芳妮和亞歷山大》。這是他人物最多、情節最複雜、規模最大、視野最廣闊、拍攝費用最昂貴、放映時間長達 3 個多小時的電影。這部電影有 60 個有臺詞的角色，1200 個群眾演員，是一部把喜劇、悲劇、滑稽劇和恐怖片熔於一爐的家庭紀事。伯格曼過去電影中的主題和人物，以及一切他所迷戀的事物都重複出現在這部電影裡，他自稱這部電影是他「作為導演一生的總結」，是「一曲熱愛生活的輕鬆的讚美詩」。

人們認識伯格曼大多是因為《野草莓》。這是一部非常老的電影，早在 1953 年拍成，是一部黑白片。在這部電影裡我們可以見識到伯格曼先於其他同時代電影導演所採用的拍攝手法：片頭的夢境在電影中不停地穿插，回憶與現實相互糾纏，難辨真假。

整部電影是以主角教授先生和他的兒媳在去領獎途中所引發的回憶和

遇到的一些人和事為基本脈絡，精確地描繪出一個一生都冷酷無情的老人在垂死之前幡然醒悟的心理轉變過程。老人在事業上可以稱為是一帆風順、卓有成就的，這透過他在加油站所受到的尊重可見一斑。但他在對待家人的態度上，卻採取一種冷漠的態度。如年輕時對自己的表妹總是抱以一種調戲的態度，到老時方知當時的愚蠢；對兒子和兒媳的困境置之不理，逼其還錢；對妻子的需求和慾望漠然視之，導致她在感情上另尋出路；對忠誠的老保姆動則不滿，百般挑剔。電影中最精彩的部分是途中一對夫婦的爭吵。伯格曼對這對夫妻之間忍無可忍和恨之入骨的狀況的刻畫，簡直是入木三分，令人不寒而慄。當丈夫說「我有我的天主教，她有她的歇斯底里」，並且當眾嘲笑他的妻子的眼淚時，那個妻子因實在無法忍受而當眾摑丈夫的耳光，觀眾彷彿感同身受，同情的對象在不到幾秒鐘的時間內由妻子轉為了丈夫，深刻體驗了一回伯格曼掌控觀眾情緒、隨意拿捏觀眾感受的精妙導演技了。途中搭順風車的小姑娘，是這部電影的亮點之一。她讓教授回憶起他的表妹，並且在途中為大家帶來許多歡樂。臨別的晚上，她帶著兩個男友，在樓下為教授深情地演唱一首情歌，使人於她頑皮和粗心的個性中，看到一個女孩子的細膩和善良。當然她對愛情的處理方式令人不敢恭維，但兩個男孩子的爭風吃醋和對上帝的爭論，也為電影掀起了一個小小高潮。電影的結尾總算差強人意，老人順利地領到了獎，兒媳和兒子重歸於好，老人終於不再懼怕噩夢，可以安然地入睡了。

　　這是伯格曼早期的電影作品，以冷峻粗獷的理性風格著稱，猶如北國凜冽的寒風，直撲問題深處，簡潔而深刻但卻失之過於硬朗，所探討的又往往是人與上帝、人的原罪與現世苦難、死亡陰影下的生存這樣一些過於形而上的重大難題，電影因負荷過重而略顯單薄，這在其 50 年代的作品如《第七封印》、《處女泉》中表現得更為清晰。這是一個讓人肅然起敬

卻難言愛意的「老」伯格曼，彷彿《野草莓》中的沉默老人。

　　1960 年代，伯格曼在電影創作和個人思想上都經歷了一次嚴重的危機，他從冥想玄思的天空疲憊不堪地退回親切現實的人間，超自然的主題黯然退場。他在一次訪談中說道：「我與整個宗教上層建築一刀兩斷了。上帝不見了，我同地球上的所有人一樣成了茫茫蒼穹下獨立的一個人。」巴哈簡潔而嚴謹的音樂正是在此時闖入了伯格曼的理性世界。伯格曼當時甚至動過放下手頭一切工作同瑞典音樂史家科比一起深入研究巴哈的念頭，雖然出於種種原因未能付諸實踐，但巴哈宏大浩瀚的音樂，尤其是那些虔誠單純的慢板作品無疑給伯格曼中後期創作留下了深深的烙印。《猶在鏡中》、《沉默》、《安娜的受難》、《假面》、《呼喊與耳語》等作品中都不同程度地借用了巴哈的音樂。從豐實的《大提琴無伴奏組曲》到純淨的《哥德堡變奏曲》，巴哈的音樂作為復調音樂的典範，有著近乎完美的內在均衡和音樂邏輯，讓人懷疑是周密計算的產物。音樂對巴哈而言是達到上帝的「隱蔽的理性經歷」，這正契合了伯格曼內在的理性關切。但巴哈音樂作為如「宇宙本身一樣不可思議的本體現象」（史懷哲語），它無疑意味著更多的東西，一種寧靜而純粹的情感，創造出柔和溫暖的感性氣氛；一種克制的情感表述，柔化了伯格曼電影中的粗硬線條，將那些抽象的理性思考默無聲息地轉化為靈魂親切的低語，緩緩浸入心靈深處。

　　姑且以《呼喊與耳語》一片為例去體驗巴哈簡單優美的旋律賦予伯格曼思辨電影獨特的感人力量。這部伯格曼的集大成之作細緻地刻畫了 4 個性格迥異的女人：行將離世的安內斯，姐姐卡琳和瑪利亞，還有女僕安娜。孤獨痛苦與不可交流仍是電影的主題。貫穿全片的是不可辨識的耳語與悲痛欲絕的呼喊，而伴隨著那不知所云的耳語的正是巴哈《大提琴無伴奏組曲》第五首中的薩拉班德舞曲。近於人聲的大提琴詠唱猶如醫生深沉

第五章　影界

的嘆息，在一片黑暗與孤寂之中輕輕地慰藉受傷的靈魂，撫平心靈的孤獨與憂傷。畫面中，甚少交談的卡琳和瑪利亞緊緊地抱在一起。從劇本中我們知道她們相互用親柔的話語回應對方，然而在電影中，音樂超越了話語的力量，架起靈魂之間相互交流的橋梁。這是姐妹兩人唯一一次真正的交流，巴哈溫和的音樂猶如清澈明淨的小溪緩緩流人內心深處。一切該撫平的都撫平了，唯一永恆的是對個體真誠之愛的深深牽掛和人性的和諧之美。

當語言無力，音樂就成為繁複而又「直接」的訊息傳達方式（在角色之間或者是在角色和電影觀眾之間）。伯格曼電影配樂，正如利文斯頓所指出的：「能『觸』到電影所有的地方，觸摸到希望、承諾和孤獨。這種接觸或短暫，或持久，或膚淺，或真實。」伯格曼「不相信語言」，他認為音樂更為「可靠」，它是「最完美的符號」。不像其他的導演將音樂看作是次要的形式，僅僅為了支撐和充實電影敘事，伯格曼的電影音樂本身就是一種敘事（雖然是無言的），在他其餘的作品中也是必不可少的形式。伯格曼總是確保我們能得到所有必需的訊息，又能欣賞到他精湛的電影技巧。他的作品總能呈現出一種藝術的美感，自覺地將注意力集中到電影的藝術結構上來，特別是「油畫般」的閃回鏡頭。但他也給我們一種非常「自然」、不經雕琢的可觀感。我們可以說「（他的）作品很樸實，也可以說有一種魔力」。

在《秋天奏鳴曲》中，導演對藝術形式進行了探索和創新，拓展了電影表達的空間，使整部電影煥發出不可言喻的光彩。電影的形式「迂迴而又簡單的情節模式和具有迷惑性的、質樸的攝影技巧」對應著人物複雜的情感糾葛和心理活動，特別是兩位主角的關係的微妙變化。在電影的後半部分，特寫鏡頭冷靜到近乎殘酷地審視著兩位主角，我們看到她們現在的

痛苦和遙遠的歲月逐漸交融，一脈相承。《秋天奏鳴曲》探索了人性的弱點和打破常規的藝術手法。伯格曼的特寫鏡頭常常推得很近，幾乎要「穿越她們的臉」。伯格曼似乎意識到「依靠女演員的臉部表情來揭示隱藏的真實也許也是一種謊言，因為這是藝術」。伯格曼從不去探討真實，因為「這不存在！在每張臉的後面（最明顯的是夏洛特的例子），存在著另一張臉，之後還有另一張臉……在千分之一秒的瞬間，一位演員就能給人完全不同的印象，但由於它們之間的連續是如此之快，以至於你看到的只是一具真實的軀體」。對於整部電影，真實只是一種隱喻，因為「由連續畫面組成的膠片序列在肉眼看來只是一組會動的影像」。任何一種藝術形式 —— 如奏鳴曲 —— 的「真實性」都是有選擇的、主觀和虛幻的，因此也必然包含情感的成分。伯格曼似乎深深地了解到，要揭露人性深處的善與惡，真實往往伴隨著殘酷出現。

伯格曼對冷漠的親情似乎特別有興趣，我們不妨依此推斷他曾經有過一個不幸的童年，否則他不會對夫妻之間以及父母子女之間相似的不幸有如此精確的理解。

伯格曼從人的現世痛苦與上帝的神聖沉默之間的巨大張力轉向對個體現世處境的存在主義拷問，孤獨個體之間交流如何可能成為他一再追問的主題。要解釋為什麼伯格曼的電影總能打動我們是不可能的，他的電影是難以言說的、詩化的。戈達爾於其中捕捉到一種忽隱忽現的魔力，那是「無法言說的祕密」。影像的美感稍縱即逝，戈達爾在論述伯格曼的作品時說，它們「就像一開一合的海星，揭示了世界的祕密，又將它隱匿起來。它是唯一的儲藏室和迷人的反射。真實是它們的真實，它們將真實深深地埋進心靈深處。每一個鏡頭都在撕碎銀幕，然後消散在風中」。

雖然備受尊敬，但伯格曼本人卻承認不能看自己的電影，因為這些電

影會使他感到沮喪。「我並不經常看我的電影。我會變得神經過敏，並且差不多隨時會哭……這很痛苦。」伯格曼提及他最幸福的記憶是 1985 年他在巴黎接受法國政府頒發榮譽獎章的時候。「當我們從愛麗舍宮出來時，有一輛巨大的豪華轎車等著我們，前面還有 4 個騎摩托車的警察。」「這可能是少數幾個我因為自己的名望而感到快樂的時刻之一。那種感覺是那麼奇妙，以至於我笑出了聲，笑得跌倒在這輛大車的地板上。」他也回憶起在德國慕尼黑電影試映時他所受到的煎熬。「那也許是我生命中唯一一次喝得宿醉不醒，那不是普通的喝醉，我只是對於試映太興奮了。」如今伯格曼已不再向人們奉獻出新的傑作，他在法羅島的孤寂中享受著時光流逝，猶如《野草莓》中的那位垂暮老人。也許只有沉默，是他最親密的朋友，他仍然固執地繼續思考著。

奧黛麗 · 赫本

1952 年的夏天，著名導演威廉 · 惠勒執導的喜劇片《羅馬假期》開拍了。

電影描述了一位現代歐洲某國的公主訪問羅馬，被官場的繁文縟節和侍從的管束弄得心煩意亂，十分嚮往外界的自由生活。入夜，御醫給她服用安眠藥，宮女服侍她睡下後，她趁機換上便裝偷偷溜出了迎賓館。正當她走到大街上為自己的行動欣喜不已的時候，剛剛吃下的安眠藥發作了。她站立不穩，倒在公園長椅上的一名美國記者身上。記者以為她是無家可歸的流浪者，便把她扶回自己家裡。公主睏倦不堪，一頭栽倒在床上。而這名記者厭惡地把她扔到沙發上，自己舒舒服服地睡在大床上。翌日，他翻開早報，公主失蹤的消息和照片赫然躍入眼簾！他趕快跳起來，恭恭敬敬地將熟睡的公主抱回大床。記者的職業感使他趕忙叫來攝影師，還要帶領公主去遊玩。這可正中公主下懷。三人在羅馬城盡興而遊，盡情拍照，不亦樂乎。而那邊卻急壞了羅馬當局和某國使館，大批人馬被派出四處搜尋公主下落。直到晚上，玩得筋疲力盡的公主才回到使館，一場虛驚方落下帷幕。數天之後，在招待會上，公主與記者不期而遇，二人對望兩相情悅，愛意綿綿。但皇族和平民的地位懸殊，雙方都不敢做非分之想。雖說是兩心相印，卻只得抱憾而別。

這部電影播出之後，歐美影壇為之轟動。劇中那位秀色清奇、嬌憨可愛的公主令影迷們如痴如醉。她的扮演者正是奧黛麗 · 赫本。

赫本於 1929 年生於比利時的布魯塞爾。父親是愛爾蘭裔的英國商人，

第五章　影界

母親是個荷蘭的女爵。家庭教養的薰陶，在赫本身上留下了優雅迷人的貴族氣派。她四歲時便被送到英國一家私立學校接受良好教育。六歲時父母離異，但她一直在那裡長到十歲。

當時的歐洲已被戰爭的煙雲籠罩，母親把赫本接回老家荷蘭，本以為這樣會安全些，沒想到她們全家都陷入了納粹的鐵蹄之下。十幾歲的赫本正是長身體的時候，可她卻終日徘徊在飢餓和貧困之間。那時，全家人都時刻面臨著死亡的威脅，赫本仍用自己參加芭蕾舞演出掙來的錢捐助荷蘭的抵抗運動。在艱苦的戰爭環境中，她在當地一家藝術學校裡勤奮地學習芭蕾舞，並醉心於這項高雅的藝術。戰爭結束時，她以優異的成績獲得去英國深造的資格，以後便做了職業芭蕾舞演員。

然而，多年的飢餓貧病侵蝕了她的身體，赫本一直是瘦弱的。而要做職業的芭蕾舞演員，沒有強壯的身體是不行的。由於體力不支，她只得忍痛放棄了自己心愛的職業，後為生活所迫做過時裝模特兒和歌舞女郎等。

1951 年，聯邦電影公司的導演札姆皮看中赫本，邀請她出演《天堂裡的笑聲》。由於名氣太小等原因，最終只演了一個毫不起眼的女侍角色。但從此以後，她便開始了影藝生涯。

初入影壇，由於赫本多年悉心專注於舞蹈藝術而忽略了表演技巧，她表現平平，雖然擁有出眾的姿容，卻常常被電影公司拒絕在門外，最多演點小角色。可是聰明而堅韌的赫本對自己充滿信心，她利用業餘時間參加了著名影星費里克斯‧埃爾默舉辦的表演訓練班，潛心鑽研演技。逐漸顯露出才華的赫本在一部部電影中節節高升，由一個毫不起眼的小演員變成一顆耀眼的新星。

《羅馬假期》的成功，使赫本聲名鵲起。出身於貴族之家的赫本生性活潑開朗，再加上老天賦予的嬌好姿容，她演公主可謂如魚得水。更重要

的是聰慧好學的她經過一年的磨鍊，演技大大改觀。初登銀幕時的拘謹、凝澀的感覺沒有了，她發揮出爽朗歡快的天性，正與角色和劇情相吻合。赫本把公主那種對虛偽禮節的憎惡，對自由的渴望，對平民世界的新奇感都把握得很準確，一個充滿青春活力、天真任性、不諳世情的公主被演活了。赫本也因此而獲得了 1953 年度的奧斯卡金像獎和紐約影評家的最佳女演員桂冠。她在片中亮相的那種秀美的短髮型以「赫本頭」的名稱被爭相仿效，風靡一時。

赫本所引起的轟動是不容易被說清楚的。曾執導過赫本任主角的電影《莎勃琳娜》的導演比利‧懷特曾這樣表示：「自從嘉寶以來還不曾出現過這樣的人物：導演見了會忍不住再三為她大拍特寫鏡頭 —— 拍她那端莊的大眼睛，拍她那誘人的甜蜜微笑，拍她那活潑的舉止，拍她那熾烈的感情。你離開了影院，但她的音容笑貌時常出現在你眼前，揮之不去，欲忘不能。」的確，赫本是攝影師的寵兒，因為她無論從哪個角度看上去，都是美麗的。

1955 年，赫本在英美影壇上獨領風騷，無人可敵。這一年，赫本出演了一部史詩般的彩色巨片 ——《戰爭與和平》，這是派拉蒙公司根據托爾斯泰的同名著作改編而成的，從此轟動影壇，久演不衰，無人再敢涉足這個題材。赫本飾演的娜塔莎造型清麗脫俗、明豔照人，性格把握細膩貼切，貴族少女娜塔莎性格發展的各個斷面，從初戀安德烈時的欣喜熱盼到受浪蕩公子阿那托爾誘惑時的意亂情迷、醒悟後的羞愧悔恨，再到安德烈將死時的哀傷茫然、顛沛流離之後最終嫁給彼埃爾時的深沉持重，無不真切、傳神、富有層次感，值得細細玩味。觀眾寫信反映說：「赫本演得如此出色，以致於每當我翻開小說《戰爭與和平》，一副赫本面孔的娜塔莎就躍然紙上。」

第五章　影界

　　此外，赫本還出演了一系列的作品：如《蒙特卡羅寶寶》、《俏人兒》、《修女傳》、《第凡內早餐》、《窈窕淑女》、《羅賓漢和瑪利安》等等，抒寫了電影史上獨特的一頁。

　　天使一般的赫本可稱得上是德藝雙馨。首先在家庭生活方面，赫本對愛情很專一，對家庭很盡心，可是她的婚姻並不順利。自拍完《翁迪娜》後，赫本與男演員梅爾·費勒假戲真做，嫁給了他，儘管他曾多次離婚。赫本眼中只有自己心愛的丈夫和孩子，而不久之後，竟發現費勒迷上了一個西班牙女郎，她真誠的秉性不能容忍這種欺騙，於是毅然地結束了第一次婚姻。當她躲到義大利休養的時候，一位羅馬的心理醫生安德列亞·道蒂用真誠的愛慰藉和醫治了赫本心靈上的創傷。於是，赫本在生活中上演了一部《羅馬假期》，並且以歡樂的婚禮進行曲做了結尾。為此，赫本放棄了十幾年的影藝事業。

　　其次在職業道德上，赫本也是令人欽佩的。在她近 30 年的影藝生涯中總共拍了 26 部電影（包括一部電視片），主演了 20 部，這在歐美影壇的著名演員中幾乎是最少的。

　　她抱定寧缺毋濫的原則，對劇本精挑細選，只要自己滿意，片酬少些也無妨。在拍攝《如何盜竊一百萬》時，赫本還主動地把自己的片酬由 100 萬美元減為 75 萬美元，與那些爭相漁利的人形成鮮明對比。

　　赫本為人很有教養，從不擺出大明星的架子，她把自己的一切成就歸功於導演的扶掖，其實她的光彩源自於她的勤奮敬業。她的表演功力深厚、真切感人，她是真正的表演藝術家。她從不在攝影機前搔首弄姿，更不用裸露鏡頭和挑逗性的動作神色來取悅觀眾。

　　在她身上似乎有一股化腐朽為神奇的魔力。一些商業性很濃的導演如揚·杜寧和愛德華等，一經與赫本合作，便得以淨化、昇華而拍出藝術水

準很高的電影。

赫本的美是清新雅潔、由內至外的真美。她的形象毋庸置疑滿足了人們心中對至美的追求。她的銀幕造型多是天真無邪、活潑善良的少女，正如一則評論所說：「男人把她視為最理想的女性，女人把她看成羨慕的對象。」

然而，她的這一突出特點也是她的不足之處。她始終沒能跳出清新可愛的形象框子，從而顯得缺乏創新。

她的電影大部分是供人玩賞消遣的小品，人物都像是從神話中走出來的，缺乏發人深省的內涵。赫本表示：「我並不要求有多高的藝術價值，電影只要具有趣味性和娛樂性就夠了。」這樣的觀念必然使她的表演藝術帶有一定的侷限性。

可見，一位傑出的演員必須具備多方面的才能。畢竟，赫本為銀幕創造了一個美的時代，人們永遠不會忘記她。

史蒂芬・艾倫・史匹柏

　　一位享譽全球的導演和製片人，他製作的巨片開創了電影業一個新的時代。

　　史蒂芬・艾倫・史匹柏開始拍攝電影時，導演還算是好萊塢中最重要的人物，現在則是市場行銷控制電影業的時代。然而他在兩個時期竟然都穩居世界上最有影響力的電影人的寶座，這很能說明他的天才和適應能力。他製作了多部賣座電影，至今還沒有哪個人能超過。然而除了那些供人消遣的大眾娛樂片之外，他還拍出了諸如《紫色》、《辛德勒的名單》之類的藝術佳片。娛樂和藝術的水乳交融產生了《外星人》這部電影，它把大眾的口味與大師的風格奇妙地融合在一起。

　　史蒂芬史匹柏對現代電影最重要的貢獻就是他的創見：如果用 A 級片的新穎手法去拍攝 B 級片的老掉牙的情節，再用最新的特技加強效果，就可以製造出能吸引大批觀眾的電影。瞧瞧這些電影你就知道了：《奪寶奇兵》與其他印第安那瓊斯系列電影《第三類接觸》、《外星人》及《侏儸紀公園》。讓我們再看看由他擔任製片人但沒有親自導演的電影：《回到未來》系列、《精靈》系列、《威探闖通關》和《龍捲風》，這些故事的情節像週六影集一樣平淡老套，但它應用的拍攝技術卻是最先進的，更重要的是它實現了電影一直承諾的目標：用一些前所未見的感人情景來打動欣賞者的心靈。

　　導演會談到自己的主要意向。這些意向由於表達了他們對事物的基本

看法，因而貫穿了他們拍攝的主要電影。有一次史蒂芬史匹柏言稱，他的主要意像是《第三類接觸》中從門口透進來的強光，它暗示了外面的光明與神祕。這種強烈的逆光手法還應用在他的許多電影中：《第三類接觸》中的外星人從強烈的光環中走出來；《外星人》中太空船艙門也溢出了光；印第安那‧瓊斯經常用強力手電筒射出強烈刺眼的光束。

在史蒂芬史匹柏的電影中，光源中隱藏著神祕，然而對其他許多導演來說，黑暗才是暗藏神祕之處，這種差別在於史蒂芬史匹柏認為神祕帶來的是希望而非恐懼。在亞利桑那州鳳凰城的成長過程中，他顯然已開始具有這種傾向。在談到他的童年時，他說出這樣一個對他影響極深的經歷。他說：「小時候，有一次爸爸帶我去看流星雨。他在半夜叫醒我，我的心怦怦亂跳，非常害怕，因為不知道他要幹什麼。他也不告訴我，把我帶到車上就徑直出發了。後來我看到好多人都躺在毯子上，仰望著天空。我爸爸也鋪開了毯子，我們也躺下來盯著天空，我第一次看到那麼多的流星，當時叫我害怕的是半夜被叫醒後卻不知道要被帶到哪兒，但是這場壯觀的宇宙流星雨卻不會讓我害怕，而且它還使我內心有一種非常寧靜的感覺。大概就是從那時起，只要我抬頭看著天空，就再也沒有想過那會是個壞地方。」

這個故事包含了兩個重要因素：驚嘆與希望的感覺和認同兒童的純真觀點。史蒂芬史匹柏所創造的最好的角色，都是主角的延伸：勇敢地迎接一切挑戰的大膽男孩。就連辛德勒的性格也帶上了這種特質：小男孩那種順利完成一項大膽的計劃，隨後又免於受罰的歡樂。

史蒂芬史匹柏電影中的主角並不經常陷入到錯綜複雜的情感糾紛中。《直到永遠》是他少數失敗的作品之一，故事描述一個鬼魂看著自己的女友愛上別人。典型的史匹柏式的主角受到吸引和啟發而開始探索。他的許

第五章　影界

多電影的關鍵鏡頭就揭示了他本人曾有過的驚奇感，比如在《侏儸紀公園》中第一次看到恐龍時那屏息的一瞬。

史蒂芬史匹柏第一部重要的劇情片是拍於 1974 年的《大逃亡》。當時一些才華橫溢的大導演，如斯科塞斯、阿特曼、科波拉、狄帕瑪和迪普曼克等人正縱橫好萊塢。他們心目中的神是奧遜‧威爾斯——他在完全沒有電影公司干涉的情況下拍出《公民凱恩》這部經典之作，他們也都想拍出「最偉大的美國電影」。但是一年後《大白鯊》改變了現代好萊塢的歷史發展方向。《大白鯊》空前轟動的盛況，使得電影公司的大老闆們不再滿足於穩紮穩打，他們都想擊出全壘打。《大白鯊》在夏天上映，當時大電影公司通常都把這個放映期讓給小成本的風險片。在短短的幾年之內，《大白鯊》的模式風行一時，在電影的製作過程中預算失控成為一種時髦，因為收益似乎是無窮無盡的；暑期動作片主宰了電影業；年輕的熱門導演競相拍攝「最賣座的美國電影」。

史蒂芬史匹柏不必對電影界這種翻天覆地的變化負責，因為《大白鯊》只是碰巧引發了這股潮流而已。如果那條鯊魚一下水就沉掉了（拍攝期間困難重重，一度真有可能沉沒），那麼大概會由另一部電影來開啟賣座大片的時代，可能就會是盧卡斯的《星際大戰》。沒有人比史蒂芬史匹柏更了解自己的弱點，有一次他在挑自己作品的毛病時，他笑著說了一大串：「他們說：哦，史蒂芬史匹柏的鏡頭切換得太快，剪接節奏太快，喜歡用廣角鏡，不擅長拍女人，花俏太多，喜歡在地上挖個洞。把攝影機放在裡面朝上拍人，特別喜歡耍噱頭，對鏡頭的喜愛甚於情節。」

這些都沒有說錯。但是他的優點可以列出更長的一串，其中包括他有辦法直接觸及我們的潛意識。史蒂芬史匹柏對電影品質的要求近乎苛刻。他的電影拍得好的時候，電影的每個層面的效果都很好。在堪薩斯影展上

看《外星人》時，全世界最麻木的電影人也被弄得一會兒哭泣，一會兒歡呼。

在 20 世紀後期的電影史中，史蒂芬史匹柏是最具影響力的人物之一，無論是在好的方面，還是在不好的方面。在較差的電影中他過度依賴膚淺的情節，還有為特效而玩特效之嫌；而在他最好的電影中，他激發了人們內心深處的善良本性所編織的夢想。

不瘋癲如何登上藝術之巔？

音樂怪物白遼士、現代藝術挑釁者達利、違時絕俗書畫家米芾……從東晉到文藝復興，那些傳奇的大小事

編　　著：盧芷庭，竭寶峰

發 行 人：黃振庭

出 版 者：崧燁文化事業有限公司

發 行 者：崧燁文化事業有限公司

E-mail：sonbookservice@gmail.com

粉 絲 頁：https://www.facebook.com/
　　　　　sonbookss/

網　　址：https://sonbook.net/

地　　址：台北市中正區重慶南路一段六十一號八
　　　　　樓 815 室
Rm. 815, 8F., No.61, Sec. 1, Chongqing S. Rd.,
Zhongzheng Dist., Taipei City 100, Taiwan

電　　話：(02)2370-3310

傳　　真：(02)2388-1990

印　　刷：京峯彩色印刷有限公司（京峰數位）

律師顧問：廣華律師事務所 張珮琦律師

定　　價：420 元

發行日期：2023 年 03 月第一版

◎本書以 POD 印製

國家圖書館出版品預行編目資料

不瘋癲如何登上藝術之巔？音樂怪物白遼士、現代藝術挑釁者達利、違時絕俗書畫家米芾……從東晉到文藝復興，那些傳奇的大小事 / 盧芷庭，竭寶峰編著 . -- 第一版 . -- 臺北市：崧燁文化事業有限公司，2023.03
面；　公分
POD 版
ISBN 978-626-357-181-5(平裝)
1.CST: 藝術家 2.CST: 世界傳記
909.9　　112001765

電子書購買

臉書